图书在版编目（CIP）数据

来者是谁：13—14世纪欧洲艺术中的东方人形象 /
郑伊看著. -- 南京：江苏凤凰美术出版社，2023.2
（中国之于世界·跨文化艺术史文库 / 李军主编）
ISBN 978-7-5741-0185-2

Ⅰ.①来… Ⅱ.①郑… Ⅲ.①艺术史-欧洲-13—
14世纪 Ⅳ.①J150.09

中国版本图书馆CIP数据核字（2022）第196988号

选题策划　方立松
责任编辑　韩　冰
项目统筹　罗洁萱
装帧设计　周伟伟
责任校对　王左佐
责任监印　张宇华
　　　　　唐　虎

丛 书 名　中国之于世界·跨文化艺术史文库
丛书主编　李　军
书　　名　来者是谁：13—14世纪欧洲艺术中的东方人形象
著　　者　郑伊看
出版发行　江苏凤凰美术出版社（南京市湖南路1号　邮编：210009）
制　　版　南京新华丰制版有限公司
印　　刷　南京爱德印刷有限公司
开　　本　718mm×1000mm　1/16
印　　张　25
字　　数　350千字
版　　次　2023年2月第1版　2023年2月第1次印刷
标准书号　ISBN 978-7-5741-0185-2
定　　价　175.00元

营销部电话　025-68155675　营销部地址　南京市湖南路1号
江苏凤凰美术出版社图书凡印装错误可向承印厂调换

中国之于世界·跨文化艺术史文库

李军　主编

郑伊看　著

来者是谁

13—14世纪欧洲艺术中的
东方人形象

The Newcomer

The image of the Orientals
in 13th and 14th Century European Art

江苏凤凰美术出版社

总 序

何谓"中国之于世界"？——以图像为例的几点说明 李军

作为中国20世纪"新史学"革命的纲领性文件之一，梁启超写于1901年的《中国史叙论》暨其中最具有"革命性"的表述，是他根据中国与世界的关系而重新界定了中国"上世史""中世史"和"近世史"的范围，即"上世史，自黄帝以迄秦之一统，是为中国之中国，即中国民族自发达、自竞争、自团结之时代也"；"中世史，自秦统一后至清代乾隆之末年，是为亚洲之中国，即中国民族与亚洲各民族交涉、繁赜、竞争最激烈之时代也"；"近世史，自乾隆末年以至于今日，是为世界之中国，即中国民族合同全亚洲民族，与西人交涉、竞争之时代也"[1]。这一论述设定了一个进化论甚至社会达尔文主义的叙事，将中国与世界的关系，设想为一个独立成长的中国文明的少年，走入"亚洲"和"世界"之丛林，而与之激烈竞争并求取生存的艰难历程，反映了同时期帝国主义环伺下晚清中国的严酷情势，和严复所译赫胥黎《天演论》"物竞天择、优胜劣败"思想在中国的深刻影响[2]。

梁启超笔下民族主义的、人格化的从"孤立"走向"开放"和"竞争"的中国与世界关系，无疑具有重要的现实意义；然而，它作为一个历史命题却不尽正确。

1. 梁启超：《中国史叙论》，载梁启超著，林志钧编：《饮冰室文集专集之六》，中华书局，1936年，第11—12页。
2. 发表于1902年的《新史学》即有"欲提倡民族主义，使我四万万同胞，强立于此优胜劣汰之后世界乎"的表述；并把"新史学"的第二和第三要义，界定为"叙述人群进化之现象也"和进而"求得其公理公则者也"。梁启超：《新史学》，载梁启超著，林志钧编：《饮冰室文集专集之九》，中华书局，1936年版，第7页、第9页、第10页。严复所译赫胥黎《天演论》出版于1898年。前者曾经于1896年即将此书译稿原稿寄给梁启超。参见严复：《与梁启超书一》，王栻编：《严复集》，第3册，中华书局，1986年，第515页。

今天的分子生物学和遗传学早已证明，"现代人类"作为一个整体本身即一个"世界性"种族；意味着世界上的全部人种都是距今约20万年前于东非诞生的"智人"，于大约8—6万年前越过大陆桥向世界各地迁徙和播散的结果[3]。换言之，现代人类各种族均非本地土生土长猿人的后代，而是同一个波澜壮阔的早期现代人类迁徙史的组成部分。这一历程或许还可以借助地球历史上更早时期的大陆板块漂移-碰撞学说来说明，即今天地球彼此分裂的诸大陆（洲），曾经于远古均从属于一个被称为"潘吉亚"（Pangea）的超大陆[4]。这意味着无论从地理格局还是人类生命而言，世界的整体性均是一个无可置疑的事实和前提；这也为我们提供了一个看待世界文明的宏观眼光和视野。

由此产生我们所谓的"中国之于世界"的第一层含义："中国之在世界"。即一个孤立的"中国之中国"并不存在，"中国"从一开始就置身于"世界"之中；"世界"从一开始就作为"中国"之所以产生意义的语境而存在。从西周的"何尊"到春秋时孔子删定的《诗经》，两周文献中屡见不鲜的"中国"表述[5]，无论其意义是"都城"还是"国家"，均是作为一个表达空间的方位而存在的；而作为空间中的方位，"中国"实际上离不开中央之外的"四方"的界定。这种空间关系的最佳图示，可见于根据《尚书·尧典》绘制的"弼成五服图"（图1）。

所谓"五服"，意味着一个围绕着王都（图中为"帝都"）层层展开的一个同心圆（或方）式结构；其大意是：王都四周各五百里的区域，是叫做"甸服"的王畿所在地；"甸服"以外各五百里的区域叫"侯服"，是为王朝诸侯国所在的领地；"侯服"以外各五百里的区域是"绥服"，是受王朝文教治理的人民和战士所居之地；"绥服"以外各五百里是"要服"，泛指远离王都的边远地区，也是东方和南方的少数民族"蛮夷"所居之地；"要服"以外各五百里是"荒服"，顾名思义是更为遥远的蛮荒地带，所居的民族为北方和西方的"戎狄"[6]。

3. 参见［荷］弗雷德·斯皮尔著，孙岳译：《大历史与人类的未来》，中信出版社，2019年，第223—228页。
4. 参见［荷］弗雷德·斯皮尔著，孙岳译：《大历史与人类的未来》，中信出版社，2019年，第187页。
5. 《何尊》中"宅兹中国"是出现了现存年代最早的；《诗·大雅·民劳》："惠此中国，以绥四方"；《史记·周本纪》：周公营建洛邑，"此天下之中，四方入贡道里均"。
6. 《尚书·禹贡》："五百里甸服：百里赋纳总，二百里纳铚，三百里纳秸服，四百里粟，五百里米。五百里侯服：百里采，二百里男邦，三百里诸侯。五百里绥服：三百里揆文教，二百里奋武卫。五百里要服：三百里夷，二百里蔡。五百里荒服：三百里蛮，二百里流。"；《国语·周语》："先王之制，邦内甸服，邦外侯服，侯卫宾服，夷蛮要服，戎狄荒服"。

图1 《弼成五服图》 《钦定书经图说》
卷六 光绪三十一年（1905年）

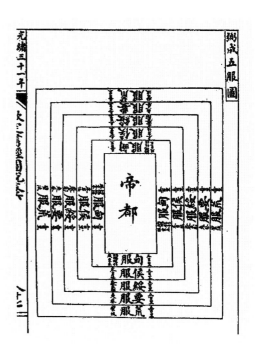

　　这张"地图"所示的空间关系，一方面是一幅以周代宗法和分封制度为核心的理想"中国"图景：以层层外围包裹着中央和王都；其从近而远的空间路程，同时也是血缘上的亲疏和认同上的同异关系（所谓"非我族类，其心必异"）的表征（"五服"同时指血缘关系中的"五族"）。另一方面，图式中的"世界"并没有缺位，表现为环绕着中心的每一方位在每一层序上的展开；其最内层与最外围一样，共享着与外界和他者交接的结构性位置。故图中的层级并非只有所示的五层，而是像省略号那样可以继续向外展开；其与四方的相连，既是"中国"由内而外联通"世界"的方向，也是"世界"自外向内进入"中国"的通道。在此意义上，图式层层套叠的结构可喻为一个并不完整却可以无限向外编织的网络，它的边界随着"中国"与"世界"的交接而逐渐扩大和延展。

　　由此反观梁启超的"新史学"，即可发现他所谓的"世界之中国"，并非只是最晚近的"近世史"阶段的特征，而是包括"上世史""中世史"在内的中国整体历史的特征。作为文化和空间双重视域的"中国"，正是在与这一"世界"不断交接过程中逐渐建构起来的。

下面，根据不同时期"世界"的形态，可以将梁启超的"新史学"三段论分别改写为统摄于"世界之中国"的总命题之下的三个子命题："四夷之中国""四海之中国""五洲之中国"，作为经重新阐释的21世纪"新史学"的开端。

"四夷之中国"

所谓"四夷"，即"东夷、南蛮、西戎、北狄"，是古代中国对于中原四方所有周边民族的总称[7]。长期以来，该词被认为是位居中原的华夏民族对于四方少数民族的贬称，但实际上，"夷夏"之间边界并不分明。不仅中国历史如南北朝、五代十国、辽金西夏、元和清，有大量少数民族建立的王朝；20世纪以来的众多研究已经证明，就连华夏文明最为辉煌灿烂的夏商周三代，都与四夷民族入主中原分不开干系[8]。正如人类学者张经纬所说，中原其实"不是文明之源"，而是"中华文明昌盛的舞台"[9]；这意味着在中国，始终存在着一个由四方与中央组成的一个动态结构，这个结构犹如一个舞台，永远上演着"四夷"与"华夏"之间彼此互动、活色生香的精彩剧情。在这种意义上，"四夷便是中国，中国亦是四夷"[10]。

而上述"五服"图中，"四夷"即置身于"要、荒"二服之位（"夷蛮要服，戎狄荒服"）。故图中的"中国"，清晰地呈现为一个处在"四夷"围合之中的"国家"——一个名副其实的"四夷之中国"。

这个"四夷之中国"及其"华""夷"并置的结构，其图像表现可见于现存中国的第一份世界地图——刻于南宋高宗绍兴六年或金天会十四年（1136）的《华夷图》（图2）。地图上"华"的部分呈现了黄河与长江、长城和海南岛（署名"琼"）的清晰形象，详细标出了数百个地名；"华"的四周，则是由另外数百个地（国）名所标识的"夷"（世界部分）。其中"华""夷"保持着中央与四方的结构，但"夷"的具体族属多有变化。例如，位于北

7. 《孟子·梁惠王》："莅中国而抚四夷也"；《礼记·王制》："东曰夷，西曰戎，南曰蛮，北曰狄"。
8. 如傅斯年《夷夏东西说》把商看成是"东夷"民族建成的朝代；周代王室主体姬、姜家族具有西羌的渊源；即使是夏朝，据人类学者张经纬的研究，其都城和地望也应该在晋南或者渤海湾以北的地域而非"中原"来寻找。参见张经纬：《四夷居中国——东亚大陆人类简史》，香港中和出版有限公司，2019年，第282—298页；张经纬：《从考古发现中国》，社会科学文献出版社，2019年，第3—18页。
9. 张经纬：《从考古发现中国》，社会科学文献出版社，2019年，第10页。
10. 张经纬：《四夷居中国——东亚大陆人类简史》，香港中和出版有限公司，2019年，第298页。

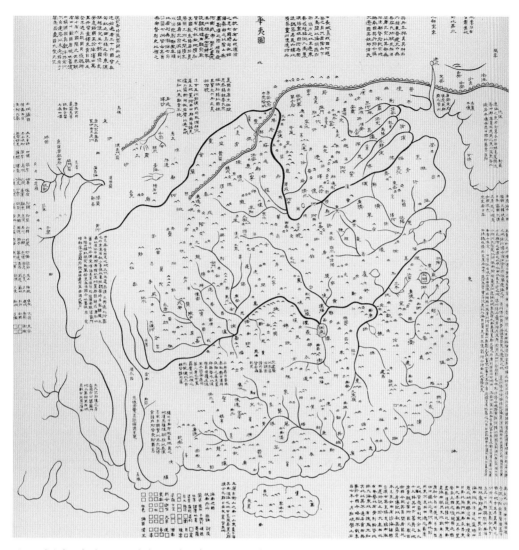

图2 《华夷图》线图 原碑藏西安碑林博物馆 南宋高宗绍兴六年或金天会十四年（1136年）

方的"北狄",现有"女贞"(女真)、"契丹""室韦"(蒙古)等;位于西方的"西域",除"楼兰""于阗"等外,还有"条支"(叙利亚)、"安息"(波斯)、"大食"(阿拉伯)、"大秦"(拜占庭)和"天竺"(印度)等;位于南方的"南蛮",则有"扶南"(柬埔寨)、"林邑"(越南)等;位于东方的"东夷",则有"日本"和"流求"等。在图形表现上,"华"被详细勾勒出了轮廓线(如中国东部的海岸线);"夷"的部分,所有国家均没有呈现外形,仅以文字(国名)标识。因此,"华"与"夷"(中国与世界)的具体关系,在这里以图形的语言,被表现为一个"有形"与"无形"的差别。这种"有形"与"无形"的关系可以联系同一石碑背后的另一幅用"计里画方"方式刻制的《禹迹图》来考察,即后者进一步将中国与外部世界的关系,转化为一种有限-无限的关系:中国尽管重要,却不是世界的全部;外部世界尽管粗略,却是真实存在的,而且是可及的。这里存在着一种类似于画家王希孟《千里江山图》的手卷式横向展开方式:相对于中国的精确与可测量而言,外部世界并非子虚乌有,而只是有待于精确和测量而已。这种构图方式暗示了一种世界观的存在,从而为"四夷之中国"与更加宏阔的世界的连接与拼合,作了很好的铺垫和暗示。

"四海之中国"

无独有偶,同一幅《华夷图》中确实可以找到较之"四夷之中国"更为宏大的世界观的表达,体现为它将地图中有形的"中国"放置在无形的大"海"之中加以观照的视域。这个大"海"位于图中"东""南"两个方位所在的空间,上面仅于右下角空白处标出了一个"海"字;其东部的"东夷"被标识为"海中之国",南部的"扶南""林邑"则被标识为"海南之国",说明此"海"实为连绵一体并向画外空间延伸的一个无限大"海"。不过,尽管图中的"北""西"两个方位并未画出水面,但图中的榜题文字却既提到了"西海"("汉甘英到条支,临西海而还"),也暗示了极北处亦有海的存在("西北有奄蔡,北有骨利干,皆北距大海")。联系到四方的方位,则意味着"中国"如图所示不仅是一个"四夷之中国",而且更是一个"四海之中国"。

"四海"体现着传统中国的地理视野。《尚书·益稷》中说"予决九川,距四海",意为大禹治水时疏通九州河流的水道,把水导引到四方的四个大海。这个"四海"即《礼记·祭义》提到的"东海""西海""南海"和"北海"。但它们并不一定确指四个具体的海域,而是经常用于表示某种想象中的形式对等性,从而与"中国"概念相匹配。中国的东面和南面本来即环海(是为《华夷图》中东南连通的大"海"),但北面和西面并不

临海。"北海"通常仅指北方极远之处的水域，有时可以对应于《华夷图》中"骨利干"所"北距（至）"的"大海"（应该指北冰洋），也可以指东北部堪察加半岛的鄂霍次克海（如明代亦失哈七上的"北海"）。作同样理解的还有"西海"，可以意指一系列不确定的水域，如青海湖、巴尔喀什湖甚至地中海（即《华夷图》中明确提到的甘英所临的"西海"）。中国位于"四海"之中（"四海之中国"），并不意味着"四海之内"均是它的国土，而是指它实际置身于从"地中海"到"东海"，从"北冰洋"（或"鄂霍次克海"）到"南海"的广阔的欧亚大陆所编织而成的一个文化和空间的网络。

这个网络到了元明之际又增添了新的内容：传统的"四海"观念被扩展为深受阿拉伯和伊斯兰国家地理概念影响的"七海"观念。所谓的"七海"是伊斯兰世界对全世界所存海洋的总称，其具体内涵并不确定，如《世界境域志》的作者（10世纪）认为是指东洋（绿海，太平洋）、西洋（大西洋）、大海（印度洋）、罗姆海（地中海）、可萨海（里海）、格鲁吉亚海或滂图斯海（黑海）和花剌子模海（咸海）；《黄金草原》的作者马苏第（Al Masudi, ?— 956 年）则认为是从西方到中国所经过的七个海洋，即今波斯湾、阿拉伯海、孟加拉湾、安达曼海、暹罗湾、占婆海（南海西部）和涨海（南海东部）；还有的作者则将红海、地中海和里海、黑海等纳入其中。

在13—16世纪，上述"七海"的观念和图像都随同时代东西文化大交流而进入中国。例如元代周朗款《拂朗国贡天马图》中就有拂朗国使者"凡七渡巨洋，历四年乃至"的说辞；而明代地图《大明混一图》（1389年）和朝鲜地图《混一疆理历代国都之图》（1402年，图3），则不仅将上述"七海"的图像赫然表现于上，而且还将包括欧亚非三洲在内的已知世界，概括为一个左中右三分的牛头形世界，反映出中国逐渐整合到一个更大的世界体系之中的趋势[11]。而17世纪初利玛窦集中西地图知识于一体而完成集大成之作《坤舆万国全图》，便是这一趋势的一个合乎逻辑的终点。它把中国镶嵌在包括美洲和南极洲在内的完整世界格局中，奠定了现代中国世界观的基础。

从1584年至1608年，耶稣会士利玛窦尝试制作不下于12个版本的中文世界地图。其中1602年绘制的《坤舆万国全图》因为进呈万历皇帝的缘故，成为最著名的版本。但无论哪个版本，其基本形态均保持一致，都是将西方文艺复兴、地理大发现以来的地理知识和科学成就引进中国的尝试。图中最引人注目之处，在于呈现了包括南北美洲在内

11. 参见李军：《跨文化的艺术史：图像及其重影》，北京大学出版社，2020年，第114—121页。

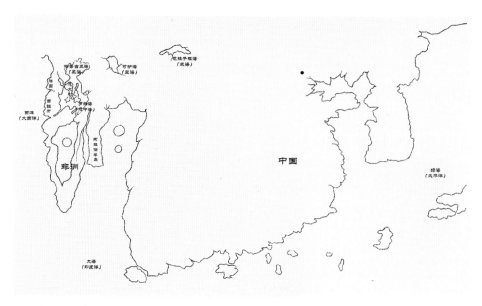

图3　根据日本岛原市本光寺藏《混一疆理历代国都之图》（约1513—1549年）绘制的线图，上面标出了从西方到中国的七个海洋

的世界五大洲，即亚细亚、欧罗巴、利未亚（非洲）、南北亚墨利加（美洲）和墨瓦腊泥加（大洋洲和南极洲），以及经纬线、赤道、南北回归线等。

　　图形和内容最接近于前者的通俗版本，当数《三才图会》版的《山海舆地全图》（1609年，图4）。该图的原本是利玛窦于万历二十八年（1600年）在南京时所绘，据说有南京吏部主事吴中明刻本，但现已不传。图形略呈椭圆形，更接近于圆形。图的四角各有题识，其中尤其标出了上述世界的五大洲（"内一圈地球分天地五州区境之略"）。该图像随着《三才图会》的广泛传播而影响深远。图上，尽管中国（"大明国"）位于左上方亚欧非大陆的中央部分，但由于三个大陆连绵一体的形象本身，呈现为犹如一个极不规则的图案而漂浮于空中的样貌，图像无疑会给同时代习惯于"中央之国"形象的观众，带来诧异和不安。

　　朝鲜王朝从17至19世纪流行一类奇怪的圆形"天下图"（图5），它由两重大陆和两重大海相互套叠而成，其图形、布局和地名大致相同，具有相当的稳定性。长期以来，国

中国之于世界·跨文化艺术史文库

内外学术界对此类图进行了大量研究，但众说纷纭，其真相一直处于扑朔迷离之中。笔者曾经在一项研究[12]中尝试揭开此图的秘密，辨析出图像的原型正是上述《三才图会》版的《山海舆地全图》，进而展示了图像作者为此图敷上一层中国面纱，将其重新镶嵌在中国古典知识系统中的具体过程。

这一过程最主要的方面可简述如下[13]：

首先，图像作者将《山海舆地全图》中漂浮于一隅的亚欧非大陆重新安置在中心，使其成为一个中央大陆。其支离破碎的形状，则按照道教《五岳真形图》的眼光，整饬成为一个略近方形、有河海山川流峙的形貌，看上去就像是一个侧面的人像。

其次，图像作者再来处理外围的大陆。他将《山海舆地全图》中位于外围的一系列破碎而并不连贯的陆地——南北美洲（南北亚墨利加州）、南极洲（墨瓦腊尼加州），加上北极和格陵兰（卧兰的亚大州）——连缀起来，从而形成一个略近方形的外围大陆。这个外围大陆，看上去像是为凸显中央大陆上的那个人脸肖像所提供的一副镜框。

再次，他为重整之后的河山安排了双重"五岳"的秩序。除了中央大陆上的"内五岳"（"泰山、嵩山、华山、恒山、衡山"），他还围绕着中央大陆在海上增设了一道"外五岳"（"广野山、丽农山、广桑山、长离山、昆仑山"）。这一源自道经的"外五岳"系统，无疑是图像作者在面对《山海舆地全图》中的"五州（洲）"系统（"亚细亚""欧罗巴""利未亚""南北亚墨利加"和"墨瓦腊尼加"）时，运用东方资源所做的一次独特的回应。尤其引人注目的是，如今是"昆仑"而不是"中国"，成为这一新的河山系统中新的中心。本来，利玛窦在《坤舆万国全图》中为了能够拼合西方地图，不免使原先传统中国地图中起特殊作用的"昆仑"变得相对化和渺不足论，但在《天下图》图像作者那里，这一"昆仑"不仅恢复了它的历史地位，而且还在想象中，通过将古代道经与现代地理知识熔于一炉，从而创造出一个具有重大历史潜力的新的空间和地理范式。

对我们来说重要的是，《天下图》中的双重"五岳"系统还有助于我们阐释"中国之于世界"的复杂含义。前面我们讨论了"世界"含义从"四夷""四海"到"五洲"的扩展，

12. 李军：《跨文化语境下朝鲜〈天下图〉之真形——兼谈古代地图研究的方法论问题》，载《跨文化美术史年鉴3：古史的形象》，李军主编，山东美术出版社，2022年，第137—191页。

13. 此处简述的内容均来自李军：《跨文化语境下朝鲜〈天下图〉之真形——兼谈古代地图研究的方法论问题》，载《跨文化美术史年鉴3：古史的形象》，李军主编，山东美术出版社，2022年，第137—191页。恕不另行一一注出。

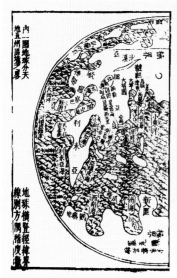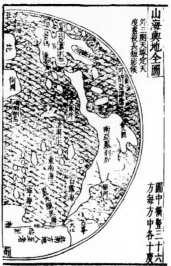

图4 《山海舆地全图》 《三才图会》 1609年

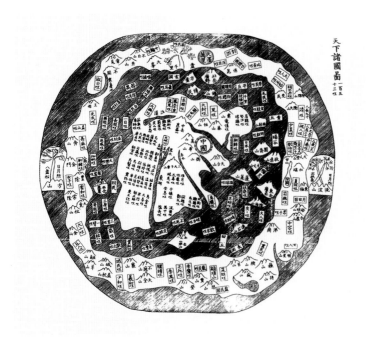

图5 《天下诸国图》 原图设色 约18世纪下半叶 法国学者古朗收藏

与之相应的是,这一命题中"中国"的含义亦非铁板一块,而同样存在着内在的演变。首先,既然《天下图》中央大陆东侧的五座岳山("嵩山""华山""衡山""泰山"和"恒山")被称作"内五岳",则意味着它们所围合的"中国"所代表的其实只是一个"内中国"(或者"小中国");与之同时,由海上四洲围合中央大陆构成的"外五岳"系统,其中心"昆仑山"上标识的"中岳"和"天地心"字样,无疑暗示着一个更大的"外中国"(或"大中国")的存在。这个"外中国"一方面固然反映着《天下图》作者通过援引中国古典而想象性地回应、抵抗和重构西方现代性地理知识的方式,另一方面,也关系到对于中国本身和中国与世界关系的一种更本质、更深刻认识的视野。

事实上,数千年中国历史进程中,仅仅圈限于"五岳"或"华夏"等中原视域而治理的王朝屈指可数,且它们往往是处于分裂或偏安一隅的小朝代。大部分波澜壮阔的统一王朝和辉煌灿烂的历史时期,都持一种"东渐于海,西被于流沙,朔南暨,声教讫于四海""普天之下,莫非王土"的"天下观";其所在的王朝,则往往是一个集农耕、游牧与渔猎等多种生产和生活方式于一体的多民族国家。日本学者妹尾达彦曾经把7世纪之后的中国历史进程,概括为"一直围绕着内中国和外中国的空间组合而展开"[14]的过程;而把从唐代以来的"中国史的基本构造",看作是"大中国"(唐、元、清、中华人民共和国)和"小中国"(宋、明、中华民国)相继交替的历史[15]。他所谓的"内中国"("小中国")和"外中国"("大中国")之分,并非空穴来风的任意,其实是依据清代疆域和政区的通常分野而定的:"内中国"(英文Inner China或China Proper)为清朝"内地"(应指长城关隘之内——作者)的十八个行省(也是明朝故地);"外中国"(英文Outer China或Outside of China)指东北(满洲故地)和藩地(包括蒙古、西藏和新疆)[16]。在这种意义上,真正的"中国",无疑应该是包容"小中国"在内的"大中国"。

那么,在这样的视野中,"昆仑"究竟位于何处?

有意思的是,如若按照明代的传统理解(实质上反映"小中国"的观念),"昆仑"作为"众山之祖"确乎位于大地的中心,但它的实际地望并不在中国,而在距"于阗""西

14. [日]妹尾达彦著,高兵兵译:《长安的都市规划》,三秦出版社,2021年,第49页。

15. [日]妹尾达彦著,高兵兵译:《长安的都市规划》,三秦出版社,2021年,第51页。

16. 梁启超《中国史叙论》中称为:"中国史所辖之地域,可分为五大部。一中国本部,二新疆,三青海西藏,四蒙古,五满洲。"梁启超:《中国史叙论》,载梁启超著,林志钧编:《饮冰室文集专集之六》,中华书局,1936年,第3页。

总序

去四千三百余里"的地方；中国实际上位于这一"昆仑"的东南面[17]。然而，在作为"大中国"的清朝具有的地理视野中，"昆仑"确确实实变成了"大中国"的山川。例如，在梁启超笔下：

> 盖中国全部山岭之脉络，为一国之主干者，实昆仑山也。使我中国在亚洲之中划然自成一大国者，其大界线有二，而皆发自帕米尔高原。其在南者为喜马拉耶山，东行而界西藏与印度之间。其在北者为阿尔泰山。实为中俄两国天然之界限焉。在昆仑山与阿尔泰山之中，与昆仑为平行线者为天山，横断新疆全土，分为天山南北路，而终于蒙古之西端。[18]

梁启超把"东半球之脊"当作"帕米尔高原"（即古代所谓的"葱岭"），并把后者看成是喜马拉雅山（南）、昆仑山（中）和阿尔泰山（北）三大山脉的"本干"，无疑反映的是过时的地理知识；但他把昆仑山看成是中国"一国之主干"（实际上应该联系到南面的喜马拉雅山脉），却是十分正确的。用今天的眼光来看，以昆仑山（和祁连山）为北界、以喜马拉雅山脉为南界并以横断山脉为东界，构成的实际上是被誉为"世界屋脊"的世界上最高的高原——青藏高原，这一广阔的地域才是中国传统观念中作为"众山之祖"的"昆仑"的原型，也是《天下图》作者以惊人的直觉，作为表征世界五大洲的"外五岳"之"中心"的那座"中岳昆仑山"之原型。

道法自然：文化的地理依据

我们已经论证了《天下图》中的中央大陆，其实是利玛窦《山海舆地全图》中支离破碎的亚欧非大陆经整容和化妆之后的重构；其中"昆仑山下"的三条河流"洋水""黑水"和"赤水"，分别是亚欧非大陆之间的水域"黑海"（欧亚之间）、"地中海"（欧亚

17. "朱子曰：'河图言昆仑为地之中，中国至于阗二万里。于阗贡使自言西去四千三百余里即昆仑。今中国在昆仑东南，而天下之山祖于昆仑，惟派三干以入中国'"。徐善继、徐善述著：《地理人子须知》，内蒙古人民出版社，2010年，第2页。

18. 梁启超：《中国史叙论》，载梁启超著，林志钧编：《饮冰室文集专集之六》，中华书局，1936年，第3页。

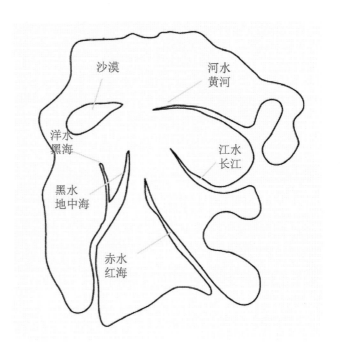

图6 《天下图》中央大陆线描示意图，上面的红字还标出了《山海舆地全图》中的原有水域

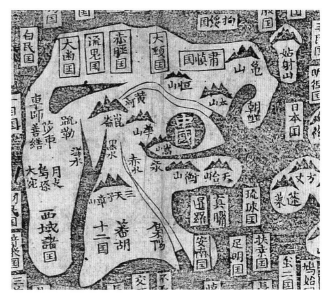

图7 《天下总图》局部：洋水，黑水，赤水，三天子章山；韩国国立中央博物馆藏品，5530号

非之间）和"红海"（亚非之间）的隐性表达（图6）[19]。加上中央大陆东侧的"河水"（"黄河"）和"江水"（"长江"），以及将所有五个水域连接起来的无限的海洋（从太平洋的东部和南部海域到印度洋，再到红海、地中海和黑海），这些水域作为通道在沟通亚欧非三大洲的文化和贸易交往中扮演着至关重要的作用。当它们被浓缩在一起围绕着"昆仑"布置排列时，一个问题自然提了出来：它们跟"昆仑"有何干系？

既然"昆仑"的实质意义是青藏高原的表征，那么，我们需要把焦点暂时集中在作为"昆仑"的青藏高原上。学者们指出，大约6500万年前，一次地球板块的大碰撞决定了今天地球，尤其是亚欧非大陆和中国的地理格局。大碰撞的两个主角一个是印度板块，另一个是欧亚板块；印度板块从独立的状态从南向北漂移，与欧亚板块发生剧烈的大碰撞，在雅鲁藏布江一带插入欧亚板块底部，导致超大幅度的地标隆起。于是，地球上最高、最年轻的高原——青藏高原——诞生了。作为地球上最高的地方，青藏高原以其平均海拔和独特的环境，被称为与地球南、北极并列的"第三极"[20]。

这一地球上"第三极"的诞生，导致了一系列与我们的命运息息相关的环境后果。

首先，平均海拔超过4000米的青藏高原，形成巨量的降雪、冰川与湖泊，成为滋养人类几大文明的大河如黄河、长江、恒河、印度河、雅鲁藏布江、澜沧江（湄公河）的发源地。

其次，因为青藏高原得到了较之平原地区更多的太阳辐射，夏季大气受热上升，地面气压降低，导致高原如一台大型"抽风机"般抽取外围的潮湿空气进行补给，在印度洋上形成南亚季风，在太平洋上形成东亚季风；这些季风带来了大量水汽和降雨，在喜马拉雅山南麓（藏南地区）和中原的东南地区，形成鲜明区别于世界同一纬度其他地区（因受行星风系影响往往干旱枯涩）的烟雨蒙蒙、"一派江南"的独特风貌，也埋下了日后江南地区成为中华文明最重要的粮仓和人文荟萃之地的文脉。

再者，青藏高原本身也阻挡了印度洋水汽的北上，导致高原北部的中国西北地区、蒙古高原和中亚地区更加干旱，沙漠和戈壁大范围出现。至此，中国三大自然区——东

19. 李军：《跨文化语境下朝鲜〈天下图〉之真形——兼谈古代地图研究的方法论问题》，载《跨文化美术史年鉴3：古史的形象》，李军主编，山东美术出版社，2022年，第165—171页。

20. 参见星球研究所、中国青藏高原研究会编：《这里是中国》，中信出版社，2019年版，第8页；地球板块的划分和碰撞的原理，参见巫建华、郭国林、刘帅、张成勇编：《大地构造学基础与中国地质学概论》，地质出版社，2013年，第78—84页。

中国之于世界·跨文化艺术史文库

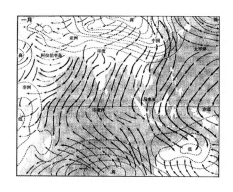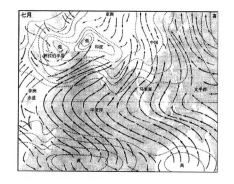

图8　印度洋1月和7月的季风模式示意图，引自珍妮特·L.阿布-卢格霍德著，杜宪兵、何美兰、武逸天译：《欧洲霸权之前：1250—1350年的世界体系》，商务印书馆，2015年，第246页

部季风区、西北干旱半干旱区、青藏高原高寒区——形成[21]。"大中国"之所以能够汇集了"农耕""游牧""渔猎"等不同生活和生产方式于一体，其自然地理依据在此。

最后，还需要补充另一个经常容易被我们忽视，却对世界文明及其跨文化交往至关重要的方面。那就是，青藏高原崛起导致的印度洋和太平洋的季风不仅仅是单向的，而且是双向循环的（图8）；即，青藏高原不仅仅在夏天（7月）导致了印度洋和太平洋上暖湿气流从海洋吹向大陆（西南季风和东南季风），而且也在冬天（1月）导致高原的高寒冷风从大陆吹向印度洋（东北季风）和太平洋（西北季风），由此形成亚欧非三大洲，以及地中海、黑海、红海和印度洋与太平洋诸文明之间来来往往、相互交流的自然节律，为世界文明相互需要的整体性提供了自然与地理的基础。

即使是16世纪由欧洲人主导的地理大发现或者大航海时代，也没有摆脱这一自然与地理的基础。葡萄牙人和西班牙人之所以会发起航海探险运动，其主要目的都是为了寻找通向东方的航道。其中葡萄牙人的路线是绕过非洲进入印度洋，最后通过马六甲海峡到达中国；另外一条西班牙的路线是往西行，哥伦布西行的目的本来是为了寻找中国和日本，结果他误打误撞碰上了美洲[22]。换句话说，16世纪的世界体系并不是欧洲人所"创造"的，他们只是"占有"和"改造"了"在13世纪里已经形成的通道和路线"，从而

21. 参见星球研究所、中国青藏高原研究会编：《这里是中国》，中信出版社，2019年，第14—17页。
22. 相关内容参见李军：《跨文化的艺术史：图像及其重影》，北京大学出版社，2020年版，第130—151页。

完成了"对先前存在的世界经济体的重组"[23]，进而后来居上的。

从这种意义上说，《天下图》作者将文艺复兴的五大洲世界地图改造成为以"昆仑"为中心的"五岳"体系，表面上看来似乎是一种从现代知识向传统神话的可耻倒退，实际上却是对世界真实历史情境的一种更具有穿透力的惊人洞察；即使在今天，也没有失去其作为历史范式的意义。

这里，任何一种将某个具体的"中国"当作世界历史中心的行径，都是一种"小中国"的妄言或者失察；在我们看来，文化的"昆仑"毋宁更是全世界人们正在参与建设的共同基础，也是他们共同愿望攀登的珠穆朗玛峰——它尚未达到，却已在地平线上昭然可见。

中国之于世界

只有明白了"中国之在世界"的前提，我们才可以讨论"中国之于世界"的第二层含义："中国对于世界"意味着什么？

在编辑《跨文化美术史年鉴4:走向艺术史的"艺术"》（山东美术出版社，2023年）一书的过程中，我为该书的专题设置了两个新的栏目。其中的"世界之于中国"栏目，意在：

> 突破传统世界美术史、中国美术史的习惯性认知，以全球史视野聚焦艺术中世界与中国的交流互动；考察中国历史上诸伟大的"混交时代"，世界各民族文化对于中华文明的输入和贡献。

另一个新栏目"东方之于西方"，宗旨是：

> 重点关注中国、亚洲等东方文化对于西方和世界艺术史的影响；倡导跨文化艺术史研究中的东方视角和流派；鼓励东方学者在艺术史方法论层面建构自己的立场和世界观。

23. 珍妮特·L.阿布-卢格霍德著，杜宪兵、何美兰、武逸天译：《欧洲霸权之前：1250—1350年的世界体系》，商务印书馆，2015年，第351页。

其实，两个栏目的宗旨加在一起，就是"中国之于世界：跨文化艺术史文库"的意图所在。本文库将在"世界之于中国"和"东方之于西方"的双向视域中，把世界艺术对于中国的输入和东方艺术对于西方的贡献，看成是建立跨文化艺术史叙事的一个不可分离过程的两个方面。这个过程不仅建立在如青藏高原造就印度洋季风双向环路那样的自然基础之上，更建立在我所谓的"跨文化性"即人类文化生命的独特属性上面，其存在的前提即交换。正如植物生命通过光合作用吸收光能同时释放氧气，动物生命通过呼吸吐故纳新，亚欧非大陆乃至五大洲上面的人类的文化，则通过交换互通有无，形成更高程度的复杂性和文明。中国人把商业上的交换称作"生意"，这个"生意"即"生命的活力"；而没有"生意"，自然就是死气沉沉。"交换"实际上和"吐纳"与"呼吸"一样，是人类生命不可或缺的本质。本文库所期待的，正是这一类能够揭示东西方文化之间的交换本质的、有生命力的原创性研究。

在此意义上，全球史和跨文化研究并非人类历史发展的最新阶段，或如梁启超想象的那样，是始于封闭再走向开放和竞争的历程；它实际上就是历史本身，是生命的吐故纳新和返本归原。

当我们所在的时代，人类又一次因为疫情和战争而走向割绝和分裂之际，如果文化不得不承担政治的属性，那么作为本文库的策划者和组织者，我们以为，反抗文化的分离和隔绝并揭示人类历史上无以割舍的相互联系，作为一项广义的政治任务，实际上变得越来越重要。

是为序

2023年1月27日

目 录

序

这项研究出于一次偶然的看画经历。2012年，我在巴黎度过了一段时间，经常徘徊在卢浮宫的"早期文艺复兴绘画"厅。这里的参观者寥寥无几，可以避开人群，安静地与这些古画"对视"。有一次，我注意到一幅14世纪那不勒斯的《耶稣受难》。它并不是名家的作品，甚至连画家的名字也无从考证，关键人物耶稣和两位盗贼面部的涂层已经变得斑斑驳驳，但在构图和细节上却颇有新意。我突然看到，在画面中心，一位"东方小人"正面对着我，他与几位罗马士兵围坐在一块向前突出的岩石平台上，身下垫着一块织金的红地毯，膝盖上铺着耶稣的里衣。后来我意识到，这个细节表现的是福音书里"罗马士兵争夺耶稣里衣"的情节，而这个"东方小人"画的是一位鞑靼人。可为什么要在传统主题"耶稣受难"中表现一个东方面孔？为什么他被描绘在画面中心？在接下来的几个月里，这些问题一直吸引着我，在试图解答它们的过程中，我渐渐发现，在与东方往来密切的那不勒斯地区，还存在着许多幅带有"鞑靼人形象"的《耶稣受难》。

带着尚未完全解决的问题，我回到了北京。我在中央美术学院的博士生导师是李军教授。当时老师关注文艺复兴艺术的东方渊源问题已有多年，并开设了一门"跨文化与跨学科美术研究"的新课程。这门课令我获益良多，课上李老师还推荐我们阅读了20世纪初东方学者苏里埃、布兹拿、田中英道等学者的著作，并慷慨地将他在哈佛大学访学期间扫描的文章资料分享给所有同学。这门课要求完成一篇论文，我便将之前对这幅《耶稣受难》的想法整合为一篇小文章，算是阶段性的研究成果。那时，我已经有意将此作为博士论文的选题，但思路仍然局限在"士兵分耶稣里衣"的图式传统中，便与老师商量。李老师的研究思路极其开阔，平日里与学生们交流时总能一语中的，提出富有远见的建议。他指出博士论文选题范围不宜过窄，认为我应该尝试讨论一个现象，并建议论文能够分为两大部分：第一部分梳理20世纪以来学者对文艺复兴艺术中的"东方影响"问题的讨论，第二部分再做3—4个案例研究。

在论文的写作过程中，我愈发意识到自己面对的是一个大问题，其中涉及的不只是"耶稣受难"的题材，还是蒙元帝国在欧亚大陆建立的"蒙古和平时期"（Pax Mongolica）背景下欧洲（尤其是意大利）艺术中出现的一个重要现象。我们能在绘画中看到东方的面孔，在文艺复兴画家的作品中还出现了东方图案与东方文字。自19世纪末起，在主流的艺术史话语之外，在国际学界断续存在对14世纪意大利乃至欧洲绘画中的"鞑靼人形象"问题的讨论。这些研究所提出的问题被暂时回答后，今天已经很少再被人提起。如老师所建议的，在进一步研究"鞑靼人形象"之前，对于这一段研究史的梳理和重审是不可回避的。2014年，我在美院的博士论文基本成型，但在第二部分只完成了两个案例，对于老师最初的期望，实在有些"虎头蛇尾"了！不过，"鞑靼人形象"研究在当前的艺术史研究中相当小众，可参考的图像和文献资料并不多，那时我心里十分渴望能够再次去欧洲实地考察、搜集材料。

很幸运地，同年我顺利申请到法国巴黎高等社会科学研究院（EHESS）下属的艺术理论与艺术史研究中心（CEHTA），跟随乔万尼·卡雷利（Giovanni Carerri）先生攻读博士，他在2013年刚刚出版了一本新著《倦钝的祖先——西斯廷礼拜堂中的犹太人和基督徒形象》（*La Torpeur des Ancêtres. Juifs et chrétiens dans la chapelle Sixtine*），我最初猜想，或许是因此他才对我的选题"鞑靼人形象"感兴趣，毕竟这个主题对于正统艺术史研究而言太过边缘了。不过后来我发现，乔万尼先生是一位充满好奇心的学者，他的研究领域相当广，对于各种稀奇古怪、常规之外的图像格外感兴趣。他待人十分耐心，极富同理心，给予我许多建议与鼓励，每次与他讨论论文，都会额外获得心灵上的疗愈。

在法国读博的四年生活平静而充实，平日在艺术史研究所图书馆（INHA）里查阅资料，参加研讨课。假期便可以跑去意大利考察，有时在某个小镇教堂或博物馆中意外地发现了鞑靼人的图像，会让我快乐上好一阵子。同时，我开始对收集到的图像进行基础的分类。在这个过程中，我逐渐意识到要将西欧绘画中的"鞑靼人形象"的问题解释清楚，除了讨论东方图式的源流问题，更需要考虑他们是如何被当时人

所需要、接受、理解和观看的。"鞑靼人的形象"虽然呈现出一定的典型化特点,但它并不是一个单一不变的固化图像,而是持续地被塑造着,在不同的社会群体与历史语境里呈现出不同面向,它们从各种角度折射出这段特殊的历史。

2018年8月,这篇论文基本成型,并在10月通过了博士论文答辩。归国后,我回到了母校,在这个亲切而熟悉的地方开启了人生的下一个阶段。经过了三年左右的删减、增补和修改,这本小书得以成型。它汇聚了我在中央美术学院与巴黎社会科学研究院的博士论文的部分章节。

第一章阐述了从19世纪末至今学界对14—15世纪意大利艺术与"东方"之关系的思考与研究,试图梳理学者们重点关注的问题与一些薄弱环节。这段历史大致可以划分为四个阶段:19世纪末20世纪初东方学者的探索,20世纪初苏里埃、布兹拿等学者的推进,20世纪80年代日本学者田中英道的突破,20世纪90年代以来新视角影响下的当代研究。本书所聚焦的"鞑靼人形象"问题虽然并没有成为这些学者重点研究的对象,却如同一股暗流,时不时浮上水面,且始终涌动在这片历史汪洋之中。

第二章开始进入本书的主题"13—14世纪西欧艺术中的鞑靼人形象"。我将首先讨论图像的传播与接受。13世纪的鞑靼人被表现为"鹰钩鼻"、佩戴"弗里吉亚帽",而他们在14世纪意大利画家的笔下又有了另一副样子:佩戴"双檐高帽",梳着"婆焦辫",身穿"交领长袍"……画师可能有机会通过东方游记的描述、编年史记录、中亚抄本图像等渠道获得有关鞑靼人的相貌与装束的知识。另外,鞑靼人形象上呈现出的多样变化,又携带着当时人的记忆与情感。

第三章至第七章是本书的核心,我主要关注图像本身的叙事语言与功能,以及它们如何接纳与融合新的形象。集中探索"鞑靼人的形象"进入西欧社会后,在各类基督教主题中扮演的不同角色。其中包括5个独立又彼此联系的个案研究,主要围绕两幅编年史插图、两组议会厅壁画、两个绘画主题,它们基本涵盖了13—14世纪鞑靼人形象的几个基本类型,呈现了五幅不同的鞑靼人"肖像"。

第三章主要讨论13世纪英国《大编年史》抄本插图中的鞑靼形象,他们表现为

一类极为负面的"鞑靼食人魔"形象，出现在1240年至1241年蒙古人入侵波兰和匈牙利之后。文字和图像中"杜撰"出的鞑靼形象深深扎根在中世纪文化对异己者形象的表现传统中，并投射出当时人对东方战敌的情绪，夹杂着焦虑与盼望的末日情结。

不过，13世纪并不是本书主要的研究对象，我更感兴趣的是自14世纪开始，"鞑靼人形象"出现了一种深刻的变化。在1320年至1360年，拉丁教会向东方的传教活动正兴盛，意大利艺术对鞑靼人形象的表现不再是扭曲的，而是相对精确与写实，他们的画面角色也不再是恶魔，而被表现为旁观者或见证人，出现在一些圣人殉道的故事场景中。在当时作为传教先锋的方济各会和多明我会的修道院议会厅壁画中，都出现了鞑靼人的身影。第四章和第五章要处理此类我称之为"潜在的皈依者"的形象。这些图像以不同的方式，在两个修会的自我形象建构与表达中起到了关键性的作用，展示了它们的传教策略与它们在东方福音传教的"胜利"。

第六章针对基督教艺术中与东方相关的主题"三博士来拜"。在14世纪，该主题的画面背景中大量表现跟随三王朝拜小耶稣的车队，其中有许多东方侍从与异域动物。这个开放的新空间与意大利传教士和商人在东方开拓的新世界相互呼应。尤其在几幅《三博士来拜》中，画家将来自东方的王表现为鞑靼人。长久以来基督教社群内部对东方基督教王国具有的憧憬与想象，在此时再度复燃，人们将鞑靼人与基督徒口中的"牧师约翰"联系在一起，纳入了神圣的血脉谱系，意味着他们的形象已经从基督教"敌人"转变为"子民"。

在本书的最后一章，我回到了研究最初的问题——那一幅那不勒斯地区的《耶稣受难》。我曾在中央美术学院讨论过这幅画，但始终无法令自己满意。它是五种鞑靼人形象类型中在图像表现与意义上最模棱两可的一种，鞑靼人在叙事画面中扮演的角色在"渎神"与"承恩"之间形成了一种张力，这一矛盾的处理折射出14世纪东西各方势力之间形成的历史格局，以及鞑靼人在其中的微妙处境。

这项研究总共经历了7年左右的时间，在这段漫长的时间里，我得到过许多宝贵的帮助，希望用心中的感谢来结束这篇序。

首先要感谢我的指导老师李军教授。老师追求真理时不灭的热情、专注与勤勉感染着他的每一位学生，让我们在远航的路上有了暖风与星光。在长达6年的硕士和博士期间，老师对我心灵与学术层面的带领和影响已经难以用言语说清。本论文最初起源于我对14世纪那不勒斯《耶稣受难》中"鞑靼人形象"的一些模糊思考，是老师坚定了我的选择，拓宽了我的思路，一步步引导我逐渐踏入这个迷人而广阔的研究领域。

同时感谢我在巴黎社会科学研究院的导师乔万尼·卡雷利先生，在每次关于论文的交谈中，他总是耐心地引导我对图像本身进行深度思考，每当我陷入自我怀疑时，他的聆听与信任给予我很大的信心。他对图像诗意的观察与体悟时常启发我的灵感。论文最终的法文版本获益于他中肯的意见和严格的校对。

感谢高等社会科学研究院，这个机构为开放的跨学科与跨文化学术讨论提供了许多可能性与美好的氛围。Cehta和Gahom中心的研讨课、讲座和研讨会，持续激发着我对于图像、历史与人的好奇心与探索欲。感谢这里的师友们，Jean-Claude Schmitt先生、Jérôme Baschet先生、Fabre Pierre-Antoine先生在研究期间为我推荐了许多参考书籍。Felicitas Schmieder女士、Pierre-Olivier dittmar先生、Jean-Claude Bonne先生仔细阅读了我的论文初稿，提出了意见、建议和补正。Jean-Claude Bonne先生与我多次通信交流想法，指出图像上可以进一步阐释的空间。Lebreux Dominique女士帮助我改正了法语初稿中的许多错误。我在这里向他们表示诚挚的感谢。

感谢我在巴黎的伙伴们，赵辉、严惠、晓江、欣昕、Yoon-ju、Bella、Ching-hsuan，他们的陪伴让整个写作过程充满了奇妙的色彩。

还要感谢中央美术学院跨文化研究团队的各位师友，回国后，在讨论课与日常的交流中，他们带给我新鲜的灵感与学术的同心鼓舞，这些影响点滴呈现在这本书中。

本书最终完稿并顺利出版，尤其感谢江苏凤凰出版社的编辑韩冰、罗洁萱。本书的部分章节内容曾先后发表在《跨文化美术史年鉴1》《美术研究》《世界美术》《跨文化美术》《美术遗产》等期刊中，感谢李军、张鹏、彭筠、赵炎、段牛斗等老师的帮助、建议与鼓励。

我还要感谢我的爱人曾天，在我们相隔异地的四年中，他给予了我坚定无比的支持，这本书也见证了那些我们相爱、争吵、磨合、陪伴的珍贵时刻。

最后，深深感谢我亲爱的父母郑志新、伊路，他们带给我无尽的爱、自由与理解，是我人生中最重大的礼物。

这本书献给他们。

第一章

注视东方

1.罗马还是东方

在《意大利艺苑名人传》中，瓦萨里（Giorgio Vasari, 1511—1574年）提到了一种东方的"希腊风格"（Maniera greca），形容330年君士坦丁大帝将帝国的都城迁往东方拜占庭后，信奉希腊正教的拜占庭艺术风格。在这部西方艺术史的奠基之作中，他用"古代风格的作品"和"旧风格的作品"两个概念来区分古代艺术与拜占庭艺术：

> 我所说的"古代风格的作品"，指的是君士坦丁之前，直到尼禄、韦伯芗、图拉真、哈德良和安东尼的时代，在科林斯、雅典、罗马等著名城市创作的作品。我所说的"旧风格的作品"，指的是自圣赛尔维斯特（St. Silvester）时代以来幸存的希腊（拜占庭）作品，这期间的艺术只能说是"涂抹画"（tinting），而非"绘描画"（painting）。我前面说过，最富有创造性的艺术天才在战争中陨落了，幸存下来的那些希腊画家的风格是"旧式的"而非"古代的"，他们只会勾勒人物的粗线条……用这种风格画出的人物形象很独特：两眼瞪得老大，双手向前伸出，脚尖站立。在佛罗伦萨的圣灵教堂（S. Spirito）、阿雷佐的圣朱利亚诺教堂和圣巴托罗米奥教堂等，以及罗马的圣彼得大教堂的墙上，都可以见到不少这样形似魔鬼的人物画像，人们很难把他们同现实中的人联系起来。[1]

在这位"艺术史之父"看来，以罗马为中心的"古代风格的作品"远胜过来自小亚细亚、埃及和叙利亚的"希腊风格"作品。在书中，他常用"造型粗俗""呆滞""僵硬"等词来形容后者，并认为自佛罗伦萨画派的奇马布埃（Cimabue, 1240—1302年）起，意大利画家逐渐斩断了与拜占庭的旧样式之间的联系，发展出一种自然主义的风格，在佛罗伦萨的土地上唤醒了古代的精神。

瓦萨里的艺术史深刻地影响了后世艺术史的写作。长久以来，欧洲学者一直认

1. 引自瓦萨里著，刘耀春译：《意大利艺苑名人传》第一部《中世纪的反叛》中的第一部分序言，湖北美术出版社，长江美术出版社，2003年，第28—37页。

为在文艺复兴时期，西方的精神占据了主导性的地位，东方并没有出现在他们的视野中。然而在19世纪末20世纪初，一些考古学家与艺术史学者在探寻欧洲文明的过程中，勇敢地向这个"常识"提出了反驳，他们溯流穷源，踏上了前往东方的旅程。他们眼中的"东方"已经超出了瓦萨里笔下的"希腊风格"，而指向更加遥远的地域。例如，法国考古学家雷奥·厄泽（Léon Heuzey）将目光投向了古巴比伦南部的迦勒底艺术（l'Art Chaldéen）。他在著作《艺术的东方源泉》（*Les Origines Orientales de l'art*）中将迦勒底艺术视为古代艺术之摇篮，通过考察在意大利帕莱斯特里纳（Palestrina）发现的一些迦勒底青铜小塑像的残片，认为该艺术不仅影响了亚述画派，还通过腓尼基、叙利亚和小亚细亚进一步扩散，最终抵达了欧洲。[2] 路易·库拉吉德（Louis Courajod, 1841—1896年）等艺术史学者或考古学家尤其关注伊斯兰文化，研究哥特式建筑与东方建筑之间呈现出的亲缘关系等问题。

其中最令人瞩目的是，一些学者开始讨论14—15世纪意大利文艺复兴艺术中的东方源流问题。他们在欧洲绘画中观察到阿拉伯文字、东方纹样和东方人物形象。自1844年起，古物研究专家安德里亚·德·朗贝里埃（Adrien de Longpérier, 1816—1882年）在《考古学杂志》（*Revue Archéologique*）上发表了一系列文章，细致讨论了中世纪流入意大利西西里和威尼斯奢侈品市场的阿拉伯货物——细密画、镶嵌铜器、象牙、玻璃器皿、瓷器、丝织品等。他尤其关注这类异域器物上的装饰图案如何走进意大利的各门艺术中。在朗贝里埃之前的学者将主要精力集中在释读东方文字的内容和含义，但朗贝里埃在大批量搜集与整理法国哥特艺术中出现的阿拉伯文字之后敏锐地指出，这些文字虽然形似阿拉伯文，但实际上是不可释读的。它们只是在字形上模仿了阿拉伯文字，并且在模仿的过程中，因为画师主观上的误解或改造，一些字已经发生了变形。例如，法国南部勒皮圣母院（Notre-Dame du Puy）教堂正门

2. Léon Heuzey, *Les origines orientales de l'art. Recueil de mémoires archéologiques et de monuments figurés*, Leuzey, 1891.

边框上的东方铭文，虽然在形式上模仿了伊斯兰教的圣训"万物非主，唯有真主（安拉）"（la ilaha illa allah），但实际上工匠并不理解这句话的真正内涵，多半将之理解为一种带有东方味道的边饰。在法国中部的布鲁日等地的建筑山墙或石雕上也有类似现象，其年代最早可以追溯到11世纪或12世纪初。除此之外，在一些小型器物，如圣物匣、马约里卡陶盘、日课经抄本上也能看到阿拉伯文字的装饰带。朗贝里埃尤其观察到，在15、16世纪文艺复兴艺术家曼塔尼亚、平图里乔（Pinturicchio，1454—1513年）、拉斐尔等画家的作品中，在耶稣、圣母或圣徒的衣服边饰上出现了大量变形的"阿拉伯文字"[3]。

另一位拜占庭艺术研究专家夏尔勒·迪埃尔（Charles Diehl）在文章《意大利文艺复兴时期的东方主义绘画》（*La Peinture orientaliste en Italie au temps de la Renaissance*）中则指出，杜乔（Duccio）、奇马布埃、乔托（Giotto，1266/1267—1337年）等14世纪意大利画家在继承了拜占庭艺术传统的同时，也在向东方艺术汲取营养[4]。迪埃尔观察到，14世纪乔托等画家在表现东方场景时，不仅仅满足于程式化描

3. 朗贝里埃的研究聚焦在东方装饰上，尤其关注仿阿拉伯文字装饰。在《西方基督教民族装饰中的阿拉伯文字的使用》一文中，他讨论了欧洲（尤其是法国哥特式）艺术家对阿拉伯书写"库法体字"（caractères coufiques）的模仿。对器物上的东方铭文的关注可以追溯到17世纪末—18世纪初西方旅行者的旅行"纪念品"。例如，法国作家和旅行家约翰·夏尔丹（Jean Chardin，1643—1713年）在17世纪70年代赴东方旅行时带回了一些带有铭文的复制品，并于1686年出版了《波斯游记》（*Voyage en Perse*）；又如探险家卡尔滕·尼布尔（Carsten Niebuhr，1733—1815年）从中东带回了一些阿拉伯抄本。最初，虽然学者们对这些物品上的阿拉伯文字颇感兴趣，但由于语言上的障碍，很少有人能够深入研究它们。19世纪初，随着几部重要的阿拉伯文化研究著作相继出版——《西班牙的阿拉伯古代器物》（*Antiquités of the Arabs in Spain*，1816）、《伊斯兰教在西班牙的历史》（*History of the Mahometan empire in Spain*，1816）、《阿拉伯或开罗遗迹》（*Architecture arabe ou monuments du Kaire*，1873）、《阿拉伯、波斯遗迹》（*Monuments arabes, persans*，1873）、《阿拉伯遗迹和科尔多瓦、塞尔维亚、格拉纳达的摩尔式建筑》（*Monuments arabes et moresques de Cordoue, Séville et Grenade*，1837），学者们逐步对欧洲穆斯林地区的古文字形成了初步认识。Adrien de Longpérier, "L'emploi des caractères arabes dans l'ornementation chez les peuples chrétiens de l'occident", *Revue Archéologique*, 15 OCTOBRE 1845 AU 15 MARS 1846, 2e Année, No. 2, 15 OCTOBRE 1845 AU 15 MARS 1846, pp.696-706.

4. Charles Diehl, "La Peinture orientaliste en Italie au temps de la Renaissance", *Revue de l'art ancien et moderne*, 1906, pp.5-16.

绘，他们还开始描绘东方人种、服装和风景。他梳理了文艺复兴艺术对异族人的表现，例如，乔托在圣十字教堂（Santa Croce）绘制的壁画《苏丹面前的圣方济各》（*St. Francis before the Sultan*）中有一位"努比亚奴隶"。画家仔细表现了他的种族特征：丰厚的嘴唇、卷曲的头发和黝黑的肤色。又如乔托在帕多瓦教堂斯克洛维尼礼拜堂（The Scrovegni Chapel）绘制的壁画《加冕荆棘冠》（*Couronnement d'épines*）中表现了一个深色皮肤的人。迪埃尔分析，14世纪威尼斯和热那亚兴盛的东方奴隶贸易为当时的画家提供了见到东方人的契机。他也注意到，乔托在阿西西的圣方济各教堂（Basilica di San Francesco d'Assisi）的壁画《三博士来拜》（*The Adoration of the Magi*）中表现了一位"黄皮肤、留着胡须的鞑靼人"。值得一提的是，这时期艺术史上的新发现获益于同时期历史学界的成果，20世纪初的历史研究者已经对14世纪蒙元帝国与拉丁教会间的交流展开了大量研究[5]。蒙古帝国的兴起被视为13世纪改变

5. 19世纪末20世纪初是法国汉学蓬勃发展的时期，建立了一系列重要的教学与研究机构。早在1796年，巴黎东方语言学校就在蓝歌籁（Louis Mathieu Langles）等传教士的努力下成立。学校教授波斯语、满语和马来语，在1844年后加开了汉语课程。与之相伴的是欧洲学界对东方文献的大量引进、翻译与研究。西方汉学研究促进了对东方文献的发掘。其中包括对蒙古人以及蒙古文献的研究。巴斯蒂（Marianne Bastid）在讨论早期欧洲汉学家对中国史研究的几个主要兴趣时，提到在当时的研究中，对"中亚部落和中国边缘地带的人口的研究是第二个重要课题。突厥人、蒙古人、藏人、鞑靼人和女真人成为欧洲各国学者论著中的主角"。在亚历克西·莱奥蒂（Alexis Leontiev）于1784年编著16卷《满族八旗军兴起和发展详史》的影响下，汉学家雷慕沙（Abel-Remusat）致力于研究蒙古史，1820年出版了专著《鞑靼诸语言研究》（*Recherches sur les langues tatares*）第一卷，涉及满、蒙、维、藏诸种语言。1853年，精通波斯、土耳其、阿拉伯和亚美尼亚多种语言的蒙元史家多桑（Constantin Mouradgea d'Ohsson）借助藏在巴黎的东方文献首次查阅蒙古史的穆斯林文献，同时参照汉文史料，著成四卷本的《多桑蒙古史——从成吉思汗到帖木儿朝的蒙古史》。与多桑同时期的法国东方学家卡特麦尔（E.M.Quatremère）于1836年出版《波斯的蒙古史》。1921年，一些学者在教廷档案中发现了几篇东方资料，其中包括1246年贵由汗致因诺曾爵四世波斯文答书（由1247年传教士柏郎嘉宾带回）和数件蒙古文的波斯蒙古人的信札。在主教狄斯朗（Tisserant）的嘱咐下，法国汉学家伯希和负责整理和研究这批重要的材料。1922年，他在考古研究院的多次会议上发布了这些文件，并在同年10月的会议中发表演讲，标题为"13世纪和14世纪蒙古人和罗马教皇"（Mongols et Papes aux XIIIe et XIVe siècles），这次演讲内容和相关研究发表并连载于1923年到1931年的《东方基督教杂志》第23、24、28期，题为《蒙古与教廷》（*Les Mongols et la Papauté*）。在序言中，伯希和提到了他所整理的文献包括："贵由汗致因诺曾爵四世波斯文答书"；"聂思脱里

世界政治宗教格局的大事。在汹涌的鞑靼军席卷欧洲后，欧洲教廷开始向他们派出传教士，希望能够说服他们皈依基督教，成为基督徒的盟友。一方面，教皇派出传教士前往中国传教；另一方面，蒙古大汗也多次向罗马派出鞑靼使团，密谋对抗共同的敌人萨拉森人[6]。

1903年，美国艺术史家伯纳德·贝伦森（Bernard Berenson, 1865—1959年）在文章《一位锡耶纳画家笔下的圣方济各传说》（*A Sienese Painter of the Franciscan Legend*）中首次提出了一个诗意的猜想。这一直觉性的猜想来自贝伦森的一次经历。1894年，当他走进波士顿艺术博物馆参观"古代中国佛教艺术展"时，被一件12世纪描绘佛经故事中神迹显现的卷轴画所触动了，"每个人都能感觉到一股征服一切的力量从圣坛向外四射，充满洞穴"，"画面中神秘的意涵令人震惊"[7]。他深感14世纪欧洲艺术家在表现宗教精神方面完全无法与之相比，尤其是佛罗伦萨画家们通常所使

派（Nestorien）之审温·列边阿答（Siméon Rabbanata），安德·龙如美（André de Longjumeau），阿思凌三人事迹"；1268年"阿八哈（Abagha）致教皇拉丁文书一件"；"阿八哈使臣致一二七四年里庸宗教大会拉丁文文件"；1290年"阿鲁浑（Arghun）蒙文信札一件"；1291年"阿鲁浑发给之蒙文护照一件"；1291年"哈赞（Ghazan）蒙文信札一件"；"1302年和1304年聂思脱里派总主教雅巴剌哈三世（Maryahbalaha Ⅲ）阿剌壁文信札两件"；"对于十四世纪上半叶中国蒙古人与教皇交涉之若干新的说明"。由于当时艺术史学界对于东方影响的认识最初只停留在波斯传统艺术的影响上，这些材料的发现与刊出将学者们的目光引向14世纪蒙古统治下的伊利汗国。例如苏里埃在文章中便提到他的研究受益于伯希和在1922年10月会议上的演讲，并指出这次演讲"首次让人们注意到可汗和教廷之间的关系"。参见许光华：《法国汉学史》，学苑出版社，2009；巴斯蒂著，胡志宏译：《19、20世纪欧洲史研究的几个主题》，载于中国社会科学历史研究所唐史学科网；伯希和著，冯承钧译：《蒙古与教廷》绪言部分，中华书局，1994年，第1—5页；Gustave Soulier, "Les rapports de la Chine et de l'Italie à la fin du Moyen Âge", (compte-rendu), *Journal des savants*, sep.-oct., 1936, pp.223—231.

6. 15世纪，中世纪十字军东征和朝圣中转地小亚细亚地区逐渐成为人们关注的新焦点。而威尼斯作为15世纪意大利画家与伊斯兰文化接触的核心地带，在贸易与艺术上长期与东方保持联系。例如，文艺复兴时期威尼斯画家真蒂莱·贝利尼（Gentile Bellini）便曾游历君士坦丁堡。伊斯兰文化以土耳其为中介影响着威尼斯艺术，进一步渗透进意大利其他地区。在15世纪的艺术中，可见大量对土耳其人、服饰和地域风情的描绘。

7. Bernard Berensen, *A Sienese Painter of the Franciscan Legend*, New York: John Lane Company, 1909, p.13.

用的写实手法难以表现"圣迹显现"这类神圣场景,但远东的中国画家却十分擅长运用线条与人物的神色来表现神性的力量。作为一位14世纪锡耶纳画派研究专家,他感到锡耶纳艺术和远东艺术在形式、精神和气质上有一种神秘的相似,并认为在意大利的众多画派中,唯有锡耶纳画派运用了与中国绘画相似的表达方式。这座孕育出无数圣徒与异端的城市在传统上一直具有神秘主义倾向。相对于佛罗伦萨绘画中浑圆沉重的体量感,锡耶纳画家笔下的人物拥有细长的手指,衣裙飘动、衣褶柔美,它们共同在画面中形成一种流动的线性美感。当锡耶纳画家萨塞塔(Stefano Sassetta,1392—1450年)在表现"苏丹面前的圣方济各"这一主题时,尤其呈现出一种灵性的力量,表现出一位在神意指引下无所畏惧的圣徒形象:他的双眼紧盯着对面的异教徒,身子向前倒落火中,周围的异教徒并没有躲闪,他们面容中流露出敬畏,似乎心中已经有了皈依的愿望。萨塞塔像一位东方画家那样表现圣徒面前的火焰,他用急速、卷曲、旋转上升的线条抹去了火苗的物质感,呈现出一种空灵而神秘的氛围。这种灵动与轻盈的美感与中国艺术十分亲近,也更适合表达宗教的精神性[8]。

2.重回托斯卡纳

在19世纪末20世纪初的先驱者们的启发下,法国学者古斯塔夫·苏里埃(Gustave Soulier, 1872—1937年)完成了一本巨著[9]。在当时的巴黎文化圈,苏里埃

8. Bernard Berensen, "A Sienese Painter of the Franciscan Legend, part 1", *The Burlington Magazine*, 1903, Vol.III, no.3, pp.3-35; Bernard Berensen, "A Sienese Painter of the Franciscan Legend, part 2", *The Burlington Magazine*, 1903, Vol.III, no.4, pp.171-84. 这几篇文章于1909年集结成书出版。Bernard Berensen, *A Sienese Painter of the Franciscan Legend*, New York: John Lane Company, 1909.

9. 苏里埃在序言中提到,自己的研究得益于19世纪末20世纪初法国考古学家、艺术史家的先驱性研究,如朗贝里埃、厄泽和库拉吉德笔下东方与欧洲艺术关系之研究,及迪埃尔、贝尔托(Émile Bertaux)关于伊斯兰和拜占庭文化对于意大利艺术影响研究等。1908年,美国艺术史家贝伦森有关锡耶纳艺术精神性源头的研究指引苏里埃走出伊斯兰世界,来到了东方影响链环中最远端的国

是一位极为活跃的跨界者。他不仅擅长诗歌、绘画、演出戏剧，还以艺评家的身份，积极地策划并参与现代艺术运动[10]。拥有多重身份的苏里埃始终对东方装饰图案抱有兴趣，他是新艺术运动（Art Nouveau）的拥护者，长期为《装饰艺术》（*L'Art Décoratif*）杂志撰文写稿，并在1903—1906年担任该杂志的主编[11]。1908年，苏里埃受邀前往佛罗伦萨的法兰西学院工作，负责组织日常学术活动，讲授艺术史课程。在意大利，他的兴趣逐渐从现代艺术转向了文艺复兴艺术，但对于东方图案的热情仍然不减[12]。当苏里埃深入文艺复兴腹地，追寻托斯卡纳的艺术传统时，他看到的不是古希腊罗马，而是东方。1924年，经过十多年的考察和研究，苏里埃发表了研究《托斯卡纳绘画中的东方影响》（*Les Influences Orientales dans la Peinture Toscana*）。在这本雄心勃勃的巨著中，这位远行者博取众家之长，继续在纵深而广阔的历史时空中寻找东方的痕迹，他首次系统地搜集中世纪和文艺复兴意大利艺术中的东方元素，并梳理东方装饰图案在意大利艺术中持续性的演变。这部著作彻底打开了欧洲艺术史的研究视野，重新讨论了文艺复兴运动的中心——托斯卡纳地区的艺术源流问题。

像一块巨石落入水中，苏里埃的研究颠覆了人们对于意大利艺术的常识，即使那

度——中国。Gustave Soulier, *Les Influences Orientales dans la Peinture Toscane*, Paris: Henri Laurens, 1924, pp.16-21.

10. Daniele di Cola, "Gustave Soulier et'Les Influences orientales dans la peinture toscane' （1924）. Le 'sentiment décoratif' dans l'art italien de la Renaissance face à la modernité", in *Revue Art Italies*, 25, 2019, pp.61-62.

11. 新艺术运动深受东方艺术的滋养。该运动的发起者萨穆尔·宾（Samuel Bing）对于日本、伊斯兰的东方工艺十分着迷，他曾是日本艺术的大经销商，长期往返于欧洲与亚洲之间，将东方的工艺品和设计图样带入欧洲。他在巴黎开了一家名为"新艺术之家"（La Maison Art Nouveau）的商店，内部展示日本浮世绘风格的作品，以及仿照东方风格制作的商品。

12. 关于苏里埃巴黎时期和佛罗伦萨时期的学术研究之间的深层联系，参见Daniele di Cola, "Gustave Soulier et 'Les Influences orientales dans la peinture toscane' （1924）. Le 'sentiment décoratif' dans l'art italien de la Renaissance face à la modernité", in *Revue Art Italies*, 25, 2019, pp.61-70.

些深谙文艺复兴的学者也会感到惊讶。长期以来，当人们谈起意大利和东方的交往，时常提到威尼斯、热那亚等沿海城市，鲜少会想起身处内陆的托斯卡纳地区。在艺术史家眼中，这里是文艺复兴的发源地，笼罩着古希腊罗马艺术的光辉。然而，苏里埃在序言中尖锐地指出，文艺复兴人文主义者夸大了来自古代的影响，滋养托斯卡纳艺术的不只有古希腊罗马艺术，还有在这片土地上生机不息的东方影响。

《托斯卡纳绘画中的东方影响》按内容分为四大部分。第一部分梳理中世纪意大利艺术中的东方影响；第二部分聚焦14、15世纪托斯卡纳绘画，整理并分析画面中频繁出现的东方图式及其源流；第三部分进一步讨论托斯卡纳绘画中形成的东方风格；第四部分从历史角度呈现出意大利和东方之间的交往图景。苏里埃想要书写一部"大地"的历史，他深入分析了形成意大利艺术的各种"土壤"。早在文艺复兴以前，东方影响已经像春天的新草一样，一次又一次地在托斯卡纳土地上重生。他笔下的东方极其广阔，含纳了埃及、美索不达米亚、波斯，直至最远的中国。他将自己比作阿里阿德涅，拿着线团在迷宫中寻找回来的路——历史的源头。在第一部分，苏里埃回顾中世纪植根于托斯卡纳地区的各种东方传统，在托斯卡纳大地的不同"地层"中寻找来自不同地区的东方影响，以此窥见这片土地上曾发生过的密集广泛的交流。他谈到大理石镶嵌砖、丝织品、瓷器、镶嵌画等各种艺术制品，分析其中源自东方的技术、图式和纹样。例如，大理石镶嵌砖中的海豚、水鸟、对兽、棕榈饰和狩猎图案，丝绸（包括绘画作品中出现的挂毯或地毯）上对坐的孔雀、鹦鹉和格里芬、伪库法体字（Pseudo—Kufique）装饰，马赛克镶嵌画中装饰化处理的植物和东方动物形象、穿着各异的东方人等。

苏里埃的研究让我们看到，托斯卡纳艺术的根基可能来自我们未曾想象的另一个彼岸——东方。这些东方影响来源混杂，书中梳理了它们进入意大利的几个重要途径。一方面，善于经商的伊特鲁里亚人在贸易中与东方交往密切，他们的艺术融入了古老的亚述和迦勒底艺术传统。过去，人们已经习惯用贺拉斯的语调讲述罗马艺术，"被征服的希腊人，把他们的艺术带到了土气的拉丁姆。用这种方式征服了他们

野蛮的征服者"，而忘记了来自伊特鲁里亚艺术长久而深沉的影响。然而，在苏里埃看来，这种根源性的影响从未间断，如同祖先的魂魄那样萦绕在托斯卡纳上空。托斯卡纳和伊特鲁里亚艺术之间存在深层的、长久不变的精神共性：对写实风格的偏爱，以及对残暴、恐怖和悲怆场面的迷恋（如我们在《伯利恒的婴儿屠杀》《耶稣受难》等主题所见），这些特质也透露出来自亚述艺术悠远的影响。我们今天仍然能在托斯卡纳艺术中看到伊特鲁里亚艺术的母题，如沃尔泰拉城（Volterra）的圣圭斯多教堂（S. Giusto）浮雕上的半人马猎鹿，这类狩猎图式在塔尔奎尼亚地区的伊特鲁里亚墓室壁画中很常见，它们可以追溯到亚述和迦勒底艺术。借由伊特鲁里亚艺术，托斯卡纳和古代美索不达米亚地区连接在一起。另一方面，深受阿拉伯文化影响的拜占庭艺术也为意大利带来了遥远的东方趣味，尤其在拉文纳、威尼斯和西西里等地。巴勒莫主教堂镶嵌画中的对兽图式、东方动物和狩猎场景源自波斯艺术，其中某些图式可以追溯到更古老的亚述。除此之外，来自埃及、叙利亚、小亚细亚等东方教区的僧侣和匠人们来到意大利，他们和托斯卡纳本地工匠一起建造教堂，制作精细工艺，带来了新的技术和装饰图案。

诸如此类的影响在中世纪几乎从未停止，它们形成了托斯卡纳地区的艺术根基。在此基础上，苏里埃在第二部分中重新讨论了15世纪托斯卡纳的绘画。他大量搜集、整理了流行于14—15世纪托斯卡纳绘画中的东方图式。在他看来，如果中世纪意大利和东方艺术交融还只是一股潜在而复杂的暗流，在15世纪的绘画领域，戈佐利（Benozzo Gozzoli，1420—1497年）、基兰达约（Domenico Ghirlandaio，1448—1494年）、平图里乔等意大利画家已经开始自发地借用和模仿东方的图式。例如，意大利画家经常使用的伪库法体字装饰，就是在模仿阿拉伯库法体（或纳斯赫体）书法，在伊斯兰艺术中有使用文字装饰建筑外墙或器皿表面的传统。西欧画家并不理解字义，只模仿字形（有时还混杂着拉丁文），他们把金色伪库法体字画在宗教人物的头光和衣袍边缘，或者装饰画面背景中的挂帘，显得精细又贵重。又如，15世纪祭坛画中圣母脚下经常出现东方地毯，上面画着来自小亚细亚、波斯，甚至远东的动物

图案和几何纹样。在圣马可修道院中安吉利科（Fra Angelico, 1395—1455年）及其工作室绘制的祭坛画《神圣交谈》（*Saintes Conversations*）（图1.1）中，圣母子的宝座下方铺着一块极具物质感的厚地毯，上面有清晰可见的对称、风格化的东方动物纹样，修士们似乎能踩在上面，进入"神圣交谈"的空间。苏里埃认为画中频繁出现的东方挂毯应该是画家对实物的直接模仿。在托斯卡纳，贵族们喜爱使用土耳其、波斯或鞑靼地毯装饰住所，而那些最贵重的地毯则进入了教皇的珍宝收藏。这些流行于意大利的东方挂毯可能从小亚细亚进口，也可能通过意大利在黑海附近的商业殖民地直接生产（或通过黑海沿岸商行从中亚或远东进口）。除此之外，在意大利建筑装饰和绘画中出现了东方动物，如"创造动物""诺亚方舟"主题中的鹤、大象和骆驼。苏里埃专门讨论了"三博士来拜"主题中东方三王队伍中的异域动物。14世纪，乔托笔下的《三博士来拜》已经出现骆驼，不过表现得不太准确，骆驼的脑袋如同驴子一般。1423年，法布里阿诺（Gentile da Fabriano, 1370—1420年）的《三博士来拜》远景中，画家在一位骑士的马后座上添加了一只猎豹。15—16世纪，平图里乔、戈佐利开始在画中生动表现花豹、骆驼、猴子、孔雀等来自亚洲、非洲的动物形象。意大利画家的图像来源可能有两种：一为欧洲的动物寓言集（Bestiary），其中部分动物图式来自东方抄本；二为皇家动物园，例如，神圣罗马帝国皇帝腓特烈二世（Friedrich Ⅱ）在意大利南部和西西里设立动物园，展示来自世界各地的动物，其中就有狮子、花豹、猴子和孔雀等。

　　第三部分，苏里埃进一步研究这些东方图式如何聚集、组合于某些特定主题之中，并为托斯卡纳绘画带来一种新的"东方风格"。这部分包括八项个案研究：14、15世纪佛罗伦萨和锡耶纳绘画中的花园景象，戈佐利笔下的狩猎场景，戈佐利、基兰达约和平图里乔画面中的飞鸟图式，15世纪托斯卡纳服饰中流行的孔雀羽毛纹样（包括长着孔雀羽翅的天使），15世纪土耳其—波斯人组成的节庆队伍，平图里乔笔下风格化的风景，14、15世纪意大利的婚礼箱（Cassoni），14世纪锡耶纳画派的特性及其源头。在其中，苏里埃主要讨论了三种"东方风格"的场景：装饰化的花园景象、禽鸟

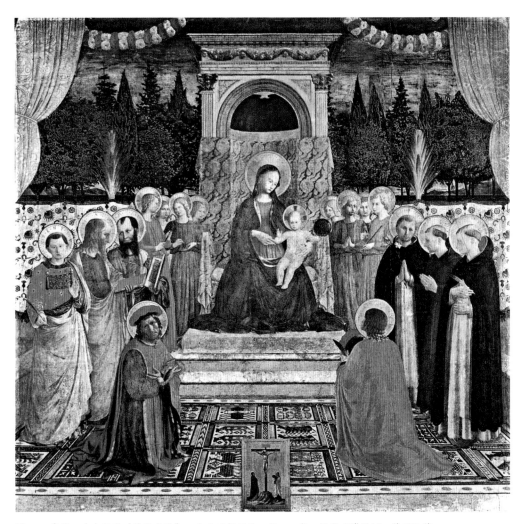

图1.1 弗拉·安吉利科《神圣交谈》 圣马可祭坛画 约1440年 圣马可博物馆 佛罗伦萨

相逐图式、混杂亚非人和动物的节日游行队伍。

苏里埃认为，风格化的植物表现在东方有悠久的传统。在亚述尼尼微宫殿浮雕上，巴尼拔和皇后在花园里宴饮（图1.2）。背景中的植物按照一定节奏排列，树的画法也具有风格化的特点，呈现出轮廓清晰、正面对称的形象。在树木之间点缀有飞鸟。伊斯兰艺术也富有装饰性，并影响了意大利的马赛克镶嵌画，其中大量表现了轮廓简练的植物。例如，佛罗伦萨圣米尼亚托教堂（S. Miniato al Monte）后殿壁画中，圣母和圣米尼亚托两侧有大小和高度相仿的棕榈和柏树，树的轮廓抽象简化为叶形，果实对称。柏树深色的底子上点缀着浅色的叶片，各种小鸟对称站在树枝上（图1.3）。这种典型的东方手法在波斯细密画和丝绸中十分常见，可能出自阿拉伯工匠之手或借鉴了东方抄本插图。

14世纪，托斯卡纳绘画中也出现了具有装饰意味的风景处理。在"耶稣生平"组画中，锡耶纳画派杜乔在耶稣橄榄山祷告、被捕的系列场景中表现了等距排列、轮廓简化的橄榄树林（图1.4）。佛罗伦萨画派加迪（Taddeo Gaddi, 1290—1366年）在圣十字教堂（Basilica di Santa Croce）绘制壁画《马利亚的婚礼》（*Marriage of the Virgin*），画中出现了一种新现象。圣母身后有一面墙，墙后露出繁密的树林。这类"墙外花园"在15、16世纪佛罗伦萨艺术中非常流行。安吉利科和戈佐利都在《神圣交谈》背景中画了一面墙，墙后露出了对称排列、装饰化处理的植物。在基兰达约《最后的晚餐》中，"墙外花园"里还有围绕着树木飞翔的鸟儿（图1.5）。苏里埃认为，这一时期画家们接受的影响不再来自古代亚述或希腊—东方风格，而来自东方细密画中的花园景象。在哈珠·克尔曼尼于1396年作的《五部诗》插图中，山脊线后露出了装饰化排列的树木和环绕的飞鸟（图1.6）。画家的灵感也有可能来自东方游记，其中描述了美丽而广阔的"东方花园"，树上结满了世上最美味可口的果子。

在布法里尼礼拜堂（Chapelle Bufalini）圣伯尔纳定生平组画和博尔基亚房间（Appartements Borgia）壁画中，平图里乔描绘了装饰化的风景和追逐的禽鸟。苏里埃专门讨论了画家笔下反复出现的一种固定树形——轮廓如竹叶般细长的柏

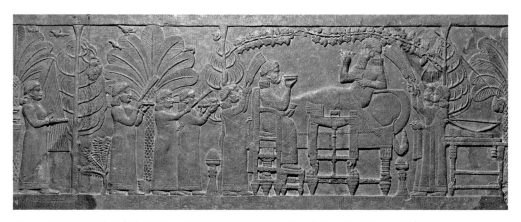

图1.2 "巴尼拔和皇后在花园里" 亚述尼尼微宫殿浮雕 公元前645—前640年 大英博物馆

图1.3 《耶稣、圣母和圣米尼亚托》 圣米尼亚托教堂后殿壁画 1297年 佛罗伦萨

图1.4 杜乔《耶稣被捕》 《光荣圣母》祭坛画 1308—1311年 主教堂博物馆 锡耶纳

图1.5 多米尼哥·基兰达约 《最后的晚餐》 1480年 诸圣教堂 佛罗伦萨

来者是谁

图1.6 哈珠·克尔曼尼《五部诗》插图
fol.40v 1396年 大英图书馆

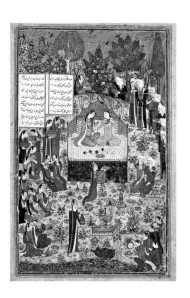

图1.7 平图里乔《圣伯尔纳定的荣耀》 细部 1484—1486年 布法里尼礼拜堂

图1.8 佩鲁贾画派画家 《圣伯尔纳定治愈伤者》 1473年 圣伯尔纳定小礼拜堂 佩鲁贾

来者是谁

图1.9 哈巴维尔三联象牙雕板（背面）
10世纪中期　卢浮宫博物馆

树，尖细的顶部略微向一侧弯曲（图1.7）。在平图里乔故乡的佩鲁贾画派，这种柏树样式非常流行。例如，佩鲁贾圣伯尔纳定小礼拜堂（L'oratorio della Compagnia di San Bernardino）的《圣伯尔纳定治愈伤者》中，人物所处的建筑背后左右各有三棵柏树——对称排列，顶部弯曲朝向中心的穹顶（图1.8）。苏里埃认为，这类装饰化的树形同样源自东方传统，例如，在拜占庭三联象牙雕板背面，在十字架两侧各有一棵柏树，相互对称，顶部朝中心倾斜（图1.9）。不过，15—16世纪拜占庭传统的影响已经微乎其微，意大利画家很可能模仿了波斯细密画，其中大量出现这类柏树图式（图1.10）。

在15、16世纪的意大利绘画中，东方化的植物旁经常伴有飞鸟。苏里埃指出，亚述、伽勒底、埃及艺术中常见飞鸟相逐打斗的场景，这种趣味最初可能由伊特鲁里亚

人或腓尼基人传入意大利本土。14—16世纪波斯细密画中飞鸟环绕的花园再次影响了托斯卡纳绘画。法布里阿诺的《三博士来拜》里有一位抬起脑袋的男子，看着空中两只互相争斗的鸟。戈佐利在《三博士来拜》中反复描绘了隼追逐水鸟的图式，并影响了他的学生基兰达约。当后者在萨塞塔礼拜堂（Cappella Sassetti）绘制壁画时，在《圣方济各接受圣痕》《施洗约翰讲道》等多个场景中都加入了飞鸟相逐的图式，并形成了固定样式：隼的翅膀紧贴着水鸟的尾巴。1502—1503年，平图里乔在锡耶纳皮科罗米尼家族图书馆（Libreria Piccolomini）壁画中延续了基兰达约的图式。在《病中的教皇庇护二世抵达安克拉开始东征》中，平静的海景面前有一棵纤长的柏树，尖细的顶部向一侧弯曲，树梢旁出现了隼追逐水鸟的图式（图1.11）。在这些作品中，远山、纤细的树和天空中飞翔的雀鸟组成了画家竞相模仿的东方趣味，有时与前景中的宗教故事毫无关联。

　　另一类具有"东方风格"的场景表现了混杂亚非人种和动物的节日游行队伍。在15世纪佛罗伦萨画家笔下的《三博士来拜》中，东方三王身上穿着奢华的丝绸，人群中混杂着戴着头巾的阿拉伯人，戴着尖顶卷边帽子的土耳其人，以及猎豹、猴子等珍奇动物。苏里埃认为这类场景反映了佛罗伦萨城的节庆景象。适逢宗教节日（尤其是主显节），人们会在城市的街道上组织豪华的游行队列。14世纪，一些节庆流程中引入了东方元素[13]。游行者穿着富丽堂皇的东方织物，戴着贵重的宝石。如15世纪诗歌所描绘，女人们戴着别针，上面是各种宝石制成的东方鸟兽珍禽。在节日期间上演宗教圣剧（Sacre Rappresentazione），剧中人穿着东方服饰，演出旧约中的东方故事。东方化节庆场面不仅限于宗教节日，它还渗入了佛罗伦萨人的世

13. 此处苏里埃没有具体解释东方元素进入节日庆典的原因。这与东方三王在佛罗伦萨城的影响力有关。他们是旅行者、商人、骑士和国王的保护者。14世纪，佛罗伦萨成立了"三王协会"（Compagnia de'Magi），负责组织1月6日的主显节庆典活动。这一天同是佛罗伦萨城主保圣人施洗约翰为耶稣洗礼之日。城市会举行盛大的庆祝活动。参见 Rab Hatfield, "The Compagnia de'Magi", *Journal of the Warburg and Courtauld Institutes*, Vol. 33, 1970, pp.107-161.

俗活动——比赛、迎接名人访问、庆祝大教堂竣工等，人们会乔装打扮走上街头游行庆祝。

1439年，佛罗伦萨召开大公会议（The Council of Florence），邀请东方各地的宾客前来讨论希腊教会和拉丁教会的共融问题。据记载，参加会议的有俄国人、埃塞俄比亚人、鞑靼人等。据传还有传教士笔下的东方基督教国王和牧师约翰。这场盛大的国际聚会给佛罗伦萨人留下了深刻的印象，人们用文字记下了迷人的异域景象：东方皇帝穿着精细华贵的锦缎，头戴白色的尖顶帽，顶端镶嵌着比鸽子蛋还要大的红宝石……15世纪，佛罗伦萨人曾多次迎接来自东方的使节团。1487年，当巴耶济德二世（Bajazet Ⅱ）的使节来到意大利，他们像东方三王一样带来了礼物，在随行的队伍里有长颈鹿、狮子、巴掌大的隼、装在精美瓶子里的香水、条纹花样的帐篷……节日、游行队伍、戏剧如同东方的缩影，奇幻而真实地出现在佛罗伦萨城中。

在苏里埃看来，1459—1463年，戈佐利在美第奇礼拜堂中绘制的《东方来拜》无疑是"东方风格"的集大成者，占满三面墙的壁画中几乎包含了以上所有的东方景象：风格化的植物、隼追逐水鸟、狩猎场景、异域色彩的游行队伍[14]。（图1.12）骑士们华丽的丝绸上满是精致的金色花纹，地面绘满了细密的花草与小鸟，让画面具有平面化的装饰美感。构图上采纳了一种独特的透视效果，虽然前景的三王表现为平视视角，但背景的岩石和坡地蜿蜒向上形成仰视效果[15]。苏里埃意识到，一种新的"东方风格"已经出现了。画中不仅有许多东方图式，还出现了一些新的绘画技巧，以及一

14. 1912年，苏里埃赴罗马参加第十届国际艺术史会议，并在会上发表了自己的研究《15世纪佛罗伦萨绘画中的波斯影响》（*Les influences persanes dans la peinture florentine du XVe Siècle*）。文章收录于《意大利与外国艺术会议论文集》（*L'Italia e l'arte straniera. Atti del X Congresso Internazionale di Storia dell'Arte*）。在这次发言中，戈佐利已经明确指出东方之于文艺复兴艺术的影响。

15. 笔者注意到，最年长的王率领的队伍中心，一位蓝衣骑士正在拉紧缰绳，回头看向观者。他的头上戴着当时流行的东方化的帽饰"Mazzocchio"，样式模仿土耳其人的缠头巾。马背上站着一只猎豹，前方一位仆人正下马拉着另一只银色的豹子。这个细节可佐证苏里埃的论点。在中亚，骑士带着隼和猎豹出行狩猎有悠久的传统，此类图式大量出现在波斯细密画和器皿装饰上。

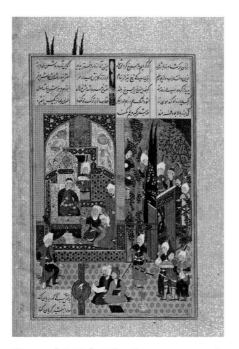

图1.10 《列王记》插图 页86v 1525—1530年
纽约大都会博物馆

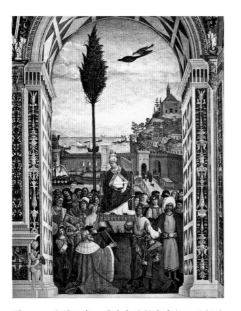

图1.11 平图里乔 《病中的教皇庇护二世抵达
安克拉开始东征》 1502—1503年 皮科罗米
尼家族图书馆 锡耶纳

来者是谁

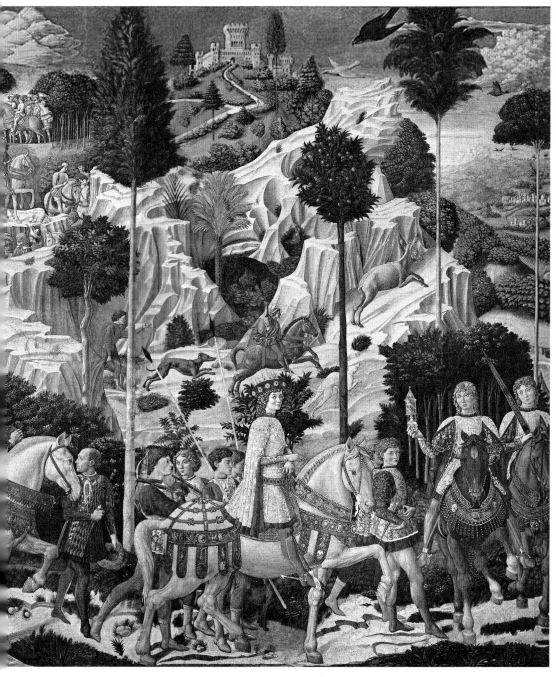

图1.12　贝诺佐·戈佐利　《三王来拜》　1459—1463年　美第奇宫　佛罗伦萨

种艺术家有意为之的趣味：更加细腻的画风，更繁密而干涩的线条，大量的金色装饰花纹，向上延伸的山坡和铺满花草的地面等。这种风格让人想起12世纪拉文纳、威尼斯、西西里等地马赛克镶嵌画中极其精细、装饰化的趣味，但它在戈佐利笔下走得更远。针对这一风格上的变化，艺术史家蒙吉（Urbain Mengin）指出戈佐利受到法布里阿诺的影响，后者曾到过威尼斯，在那里接触了东方艺术。拜占庭艺术史研究者迪埃尔提到，当1439年佛罗伦萨召开大公会议时，年轻的画家或许目睹了那场奢华盛大的游行队伍。在苏里埃看来，这些不足以解释画家笔下的"东方风格"。《三博士来拜》中独特的透视方法、铺满花鸟的地面和具有装饰性的各种细节，都透露出来自波斯细密画的影响。

在书的尾声，苏里埃专门讨论了锡耶纳艺术和远东艺术的关系。托斯卡纳小城锡耶纳距离佛罗伦萨只有一个多小时的车程，但在14世纪，两地画派的风格却不尽相同。艺术史上认为，相对于佛罗伦萨画派，锡耶纳画派深受拜占庭风格影响，画家们以金箔做底，不刻意追求空间纵深、用刻痕一般的线条表现褶皱。这种"希腊样式"在画派初期，如锡耶纳的圭多（Guido da Siena）或杜乔早期作品中非常明显，但它却无法完整解释两个画派在风格发展进程中的本质差异。在佛罗伦萨画派乔托的作品中，我们看到石块一般坚实、有重量感的人物和纵深空间。然而，锡耶纳画派拥有截然不同的审美趣味。在杜乔笔下，人物相互堆叠，为了追求表面的装饰趣味，而无视空间深度。画面以金色为底，各种颜色细密交织，极富有装饰性。在杜乔的《鲁切莱圣母》（Rucellai Madonna）中，"希腊样式"褶皱几乎完全消失，圣母袍子柔软的边线畅如流水。

为什么锡耶纳画派和佛罗伦萨画派之间会形成如此不同的趣味？关于这个问题，在第三部分的尾章中，苏里埃验证了贝伦森的猜想。在他看来，问题的关键在于佛罗伦萨画派和锡耶纳画派受到了来源不同的东方影响，并且这些影响的时间跨度和深度也不尽相同。14世纪的佛罗伦萨艺术中有一种强烈的写实主义倾向，它来自充满生命力的小亚细亚画派的影响，并混合了伊特鲁里亚人的艺术传统。而锡耶

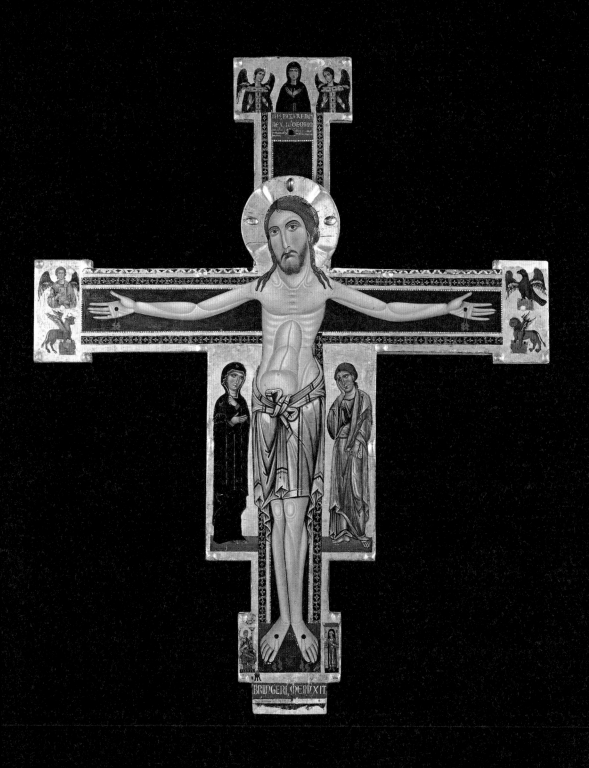

图1.13　伯林吉耶里·伯林吉耶罗　《十字架上的耶稣》　1210—1220年　圭尼吉别墅博物馆　卢卡

纳画派中极尽精细的趣味在更大程度上受到了一种更为晚近的，来自远东艺术的影响。

苏里埃具体而细致地讨论了两个画派之间的风格差异，他通过人物眼睛画法的变化，呈现东方诸风格在托斯卡纳不同地区复杂轮替的影响过程：意大利艺术中最古老的眼睛类型出现在12世纪晚期到13世纪初期卢卡画师伯林吉耶里·伯林吉耶罗（Berlinghiero Berlinghieri）的作品中。他笔下的"胜利耶稣"形象面容平静、双目圆睁（图1.13），这种"目若牛眼"的画法可以追溯到亚历山大时期法尤姆肖像和拜占庭圣像画，在根源上来自叙利亚—埃及艺术的影响。相较而言，13世纪比萨画派表现了另一种激烈的"受难耶稣"的形象：耶稣弓着身体，面容扭曲痛苦，以肉眼可见的痛苦唤起观者强烈的情感共鸣。画面中触动人心的细节描绘得益于小亚细亚画派"强烈、富有戏剧张力的写实手法"，深刻再现了耶稣遭受的痛苦和他的死亡，描绘了他紧缩的眼皮和剧烈抽搐的肌肉。

13世纪下半叶，锡耶纳出现了以画家锡耶纳的圭多为中心的画派，画派初期延续了卢卡画派的叙利亚—埃及式眼睛画法。然而，在14世纪初，当杜乔为锡耶纳大教堂绘制祭坛画《光荣圣母》（Maestà）时，画中圣母的形象发生了一些微妙的改变（图1.14）。她红色里衣上金色的、刻痕般的褶皱仍让人想到拜占庭艺术，但她的眉眼精细，纤细修长的手柔软得像植物。画面配色更加细腻、富有变化。圣母宝座背后披挂的锦缎极具奢华，底子铺满了金色的精细图案，边缘上装饰有金色的伪库法体字。画中透露的新风格在锡耶纳画派西蒙尼·马尔蒂尼（Simone Martini, 1284—1344年）、安布罗乔·洛伦采蒂（Ambroggio Lorenzetti, 1290—1348年）等人的作品中日益精进。在洛伦采蒂的《喂奶的圣母》中，圣母有一双细长、带有蒙古褶的眼睛（图1.15）。苏里埃认为这些有别于以往的变化，包括眼睛的形式、柔软流畅的线条、精细繁密的装饰趣味不可能诞生于意大利本土，只可能来自远东。

图1.14 杜乔 《光荣圣母》祭坛画 细部 1308—1311年 主教堂博物馆 锡耶纳

图1.15　安布罗乔·洛伦采蒂　《喂奶的圣母》　1325—1348年　卢浮宫博物馆

来者是谁

通过锡耶纳画派，这种"远东风格"悄然传入佛罗伦萨[16]。1271年，奇马布埃在绘制阿西西圣方济各下堂壁画《阿西西的光荣圣母》（*Maestà di Assisi*）时，人物眼形阔圆，仍带有叙利亚、埃及和小亚细亚的特点。圣方济各不太对称的脸庞、宽鼻子、厚嘴唇、皱纹和脸上的痛苦神情透露出来自伊特鲁里亚艺术的写实特点。然而，当1325—1328年乔托在巴尔迪礼拜堂绘制壁画《圣方济各之死》（*The Death of St.Francis*）时，画面已透露出远东艺术的韵味，画中人拥有单眼皮的长眼睛，眼尾向上，身体轮廓和衣服褶皱线条明晰流畅，宛如墨线（图1.16）。

苏里埃并没有系统化地阐释自己的研究方法，但他在1925年的文章中提到，他讨论的问题是"装饰图案在意大利艺术中持续性的演变"。从《托斯卡纳绘画中的东方影响》一书中，很明显感觉到他对于"图案史"的偏重。苏里埃讨论了大理石镶嵌（建筑或雕塑）、丝织品、陶瓷、绘画等多种门类的艺术，其论述焦点在于附着在器物、绘画或建筑上的装饰图案和母题，他试图在广大而纵深的历史时空中观察它们的流传情况。这种独特的研究视角自然源于苏里埃对新艺术运动和装饰图案的热衷；另外，这种"图案化"的研究倾向也造成其方法上的漏洞。苏里埃的"东方"是一个不完整的存在，我们看不到图像或纹样所依附的真实物质媒介，无法感受到衣服的重量、丝绸的质料……在第七章"对于东方人种的再现"中，苏里埃提到在奇马布埃、乔托、西蒙尼·马尔蒂尼、安布罗乔等画家笔下出现了叙利亚人、阿拉伯人、鞑靼人等东方人的形象。不过在他的研究中，这部分只作为14世纪托斯卡纳绘画在整体的"东方影响"下的一个局部现象，而被匆匆带过。如同"孔雀""花瓶""阿拉伯文字"等图案，鞑靼人的形象被压缩至"蒙古褶和纤细的双手"，读者无法在这片单薄

16. 在《奇马布埃、杜乔和早期托斯卡纳画派——关于伽林拿圣母》中，苏里埃讨论了东方和锡耶纳画派、佛罗伦萨画派之间的影响关系，并依此解决14世纪"圣母子"题材中复杂的断代问题。Gustave Soulier, *Cimabue, Duccio et Les Premieres Ecoles de Toscane. A Propos de La Madone Gualino*, Paris: L'Institut français de Florence, 1929.在苏里埃的基础上，20世纪80年代的日本学者田中英道进一步讨论了乔托早期与晚期的风格差异问题。参见田中英道，《光源自东方》，东京：河出书房新社，1986年。

图1.16　乔托　《圣方济各之死》细部　1325—1328年　巴尔迪礼拜堂　佛罗伦萨

来者是谁

的幻影中看到"鞑靼人"在当时人眼中的真实形象。

3.意大利绘画的东方源头

《托斯卡纳绘画中的东方影响》引发了欧洲学者们对"东方影响"问题的广泛讨论，其中包括一名叫布兹拿（I.V.Pouzyna，生卒年不详）的俄国籍神父。我们对他的生平所知甚少。他可能于1913年至1919年在圣彼得堡担任历史教授。在俄国内战期间流亡欧洲，辗转于芬兰、柏林等地。1932年，在法国的红衣主教、历史学家、作家及巴黎天主教学院校长阿尔弗勒德·波德里拉尔（Alfred Baudrillart, 1859—1942年）的邀请下，布兹拿来到巴黎天主教学院（Institut Catholique de Paris）任教。次年，他进行了一系列演讲，这些演讲于1935年集结成书，标题为《中国、意大利与文艺复兴的开端》（ *La Chine, l'italie et les débuts de la Renaissance* ）[17]。

如果说，苏里埃将"远东—中国"影响视为一个不太确定的环节，并谨慎地将其范围局限在锡耶纳画派，那么我们从标题便可以看出，布兹拿讨论的范围不限于托斯卡纳地区，而扩展到整个"意大利文艺复兴"。同时，他视中国绘画为锡耶纳艺术的风格来源，从而将"东方"明确地指向了"中国"。这本书共有六个章节，前两章介绍意大利艺术与中国艺术交流之背景——鞑靼蒙元帝国时期欧洲与东方之间贸易、外交、政治、宗教等往来[18]。第三、四章分别介绍了唐、宋、元时期的中国艺术和意大

17. Gustave Soulier, "Les rapports de la Chine et de l'Italie et les débuts de la Renaissance, XIIIe-XIVe siècles, à propos de l'ouvrage de L. V. Pouzina", *Journal des savants*, juillet-août 1936, pp.224—231.

18. 布兹拿的研究得益于19世纪末20世纪初法国学界对东方贸易史的研究。历史学家们开始重新思考欧洲与东方贸易往来的问题。1879年，德国历史学家海德（Wilhelm Heyd）发表了经典著作《中世纪黎凡特贸易的历史》（ *Geschichte des Levantehandels im Mittelalter* ），该书的法文版在几年后出版。海德反驳了19世纪以来研究中世纪黎凡特与欧洲之间的商贸关系的主要论点，后者认为黎凡特的货物通过匈牙利和罗马尼亚西部的德兰斯斐尼亚（Transylvania）来到欧洲。海德指出，法国和加泰罗尼亚地区自十字军东征起便与地中海东边的黎凡特存在活跃的商业贸易，这使得阿尔玛菲、

利艺术（集中在佛罗伦萨画派和锡耶纳画派）。第五章为全书之精华，其中布兹拿集中比较了意大利艺术与中国绘画的相近之处。在他看来，14世纪托斯卡纳地区艺术中出现的变革动力来自中国绘画。他甚至认为，这种影响直接导致了文艺复兴艺术之诞生。他的研究方法大胆、激进，试图在东与西之间建立一种影响关系。在今天看来，直接在西方绘画与中国绘画之间进行的比较有失严谨，两种艺术之间的相似度是否能够为二者间的相关性提供足够的证据也值得商榷，但这在当时的学术环境中，不失为一种勇敢的突破与尝试。

布兹拿指出了许多有意思的艺术现象。比如在人物塑造上，他细致地观察了意大利画家对面部、眼睛与手部等局部的画法。意大利—拜占庭画派彼得罗·卡瓦利尼（Pietro Cavallini, 1250—1330年）和奇马布埃笔下人物多为圆形的、正面的脸。乔托早期的作品也继承了这种画法，但其晚期作品中开始出现侧面或四分之三侧面的脸。对人物的面部五官的表现也随之发生变化，椭圆形的眼睛转变为细窄的长眼睛，具有明显的亚洲特点。这一变化在锡耶纳画派尤其突出。皮耶罗·洛伦采蒂和安布罗

威尼斯、热那亚、佛罗伦萨、马赛、巴塞罗那和瓦伦西亚等地商人能够与埃及、叙利亚、小亚细亚、克里米亚和波斯西北部的商人之间形成持久的贸易往来。并且通过威尼斯和热那亚在此区域的殖民地，欧洲进一步与俄国南部、亚美尼亚和高加索地区建立联系。海德的研究掀起了历史学界对欧洲与东方贸易研究的热潮，1880年，萨其（Dezso Csanki）在文章中指出，在匈牙利国王安茹的路易在位期间（1342—1382年），匈牙利人通过亚得里亚海角，而不是德兰斯斐尼亚运送东方货物。德国学者杰斯特洛（Jastrow）随后在文章中继续这一讨论。这些讨论反驳了长久以来认定黎凡特的贸易和东方的香料只通过陆路的德兰斯斐尼亚渗透到欧洲的论断，并展示了当时欧洲与东方的海陆上存在的密集贸易网络。它们成为迪埃尔、苏里埃和布兹拿等20世纪初的艺术史家讨论欧洲绘画中的东方影响的背景和时代语境时参考的主要材料之一。另外值得注意的是，布兹拿的俄国背景令他尤其关注俄国在远东和西欧交流中发挥的作用。比如元朝建立后，科尔维诺（Fra Giovanni da Monte Corvino）等传教士穿过罗斯前往汗八里拜见大汗，并在当地建立教堂进行传教事业；同时，也正是在这一片土地上，中国与欧洲之间进行了密切的商贸往来。意大利殖民者从黑海海边通过被鞑靼占领的大草原，直到伏尔加河，然后经由两条路到达元大都。热那亚和威尼斯纷纷建立在黑海一带的殖民地卡法（Caffa）和塔纳（Tana），前者主要进行鞑靼和俄国之间的贸易（奴隶、谷物和战利品），后者主要进行酒、奢侈品、呢绒等珍贵的奢侈品贸易。参见Zsimond Pach, "Le commerce du levant et la Hongrie au Monyen age. Thèses polémiques, arguments", *Économies, Société, Civilisation*, 1976年第6期，第1176—1179页。

图1.17 乔托 《不要碰我》 1304—1306年
斯科洛维尼礼拜堂 帕多瓦

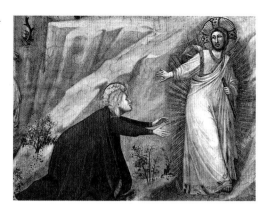

乔·洛伦采蒂兄弟的作品中, 经常出现这种 "细长的丹凤眼"。圣母的眉毛画法也发生了变化, 它变得细长, 犹如细毛笔缓慢扫过留下的痕迹。我们无法在拜占庭或意大利的绘画传统中找到这种眉毛的画法, 而在中国, 这样的细眉却在仕女画中十分常见。

当我们谈起14世纪佛罗伦萨画派奠基人乔托的艺术时, 总会提到他笔下人物 "会说话的手"。布兹拿认为, 这种 "手势语言"（Langage des mains）是14世纪艺术中出现的一种新的技术手法, 它们 "将人物的思想和情感表达猛烈地推向顶点"。比如在乔托的《不要碰我》(Noli me tangere)中, 抹大拉的马利亚在见到复活后的耶稣时向他伸出手臂, 张开手指, 表达自己的虔诚和忠心。耶稣则转身、挥臂表示拒绝, 清晰地传达了画面的主题 "不要碰我"(图1.17)。又如锡耶纳的巴尔纳（Barna da Siena, ? —1380年）在《拿撒勒的复活》(Resurrection of Lazarus)中表现了《约翰福音》中 "耶稣向坟墓大声呼叫说: '拿撒勒出来。'" 这段情节。抹大拉的马利亚跪在地上, 在胸口交叉双手祈祷。马大扭头看着耶稣, 用手指示意洞穴中的拿撒勒, 请求他救活自己的弟弟。基督微微张口, 向拿撒勒伸出手[19]。(图1.18)这一系列具有 "扣人心弦的生命气息" 的 "手势语言" 让画面活了起来, 富有戏剧化的张力, 也让观者在没有文字描述的情况下, 仅凭借双眼便能流畅地 "阅读" 画中的故事。在今天

19. 14世纪的画家表现 "耶稣下灵薄狱" 解救灵魂时, 也经常会采用此动作。

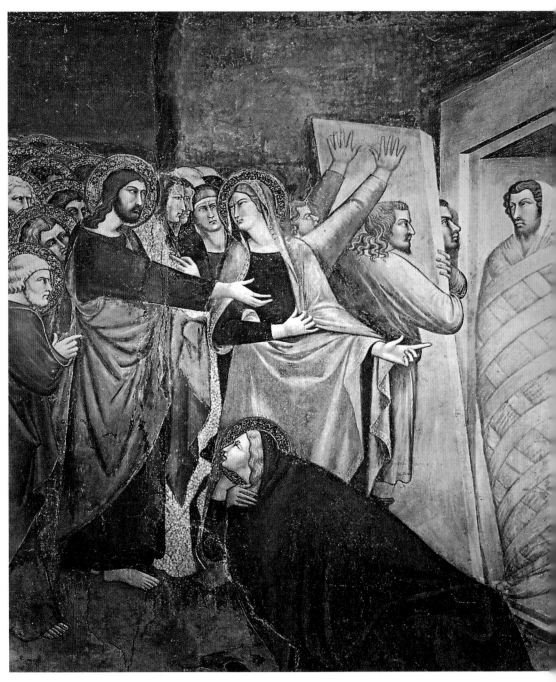

图1.18　锡耶纳的巴尔纳　《拿撒勒的复活》　14世纪　圣吉米尼亚诺教堂

　　　　　　　　　　　　　　　　　　　　　　　来者是谁

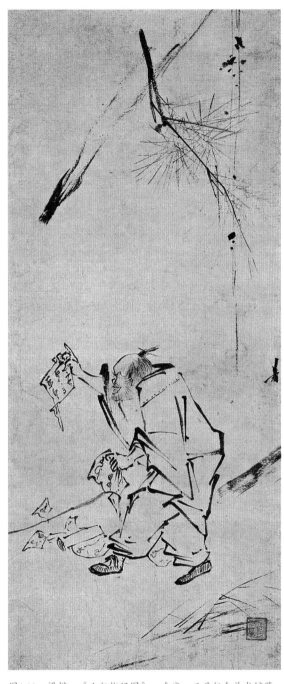

图1.19 梁楷 《六祖撕经图》 南宋 三井纪念美术馆藏

看来，这或许不足为奇，但布兹拿指出，这种手法在过往的拜占庭或意大利绘画中并没有先例，而在远东的画家那里却不是新鲜事，比如南宋画家梁楷的写意人物（布兹拿看到的应该是《六祖撕经图》），便展现出精湛的肢体描绘（图1.19）。

在手掌的画法上，14世纪同样是一个重要的分水岭。在14世纪以前，意大利画家喜欢画大手掌，手指较短并且相互分开。自14世纪起，画家逐渐开始表现另一种手：手掌变窄，手指变得更加细长。乔托的《圣母子》已经体现出这一变化，圣母的右手食指细长，但她的圆脸与椭圆眼睛仍然保留了来自罗马画派卡瓦利尼的影响。这种画法在锡耶纳画派达到了极致。在西蒙尼·马尔蒂尼和利波·梅米（Lippo Memmi，1291—1356年）的《天使报喜》中，人物的手"给人一种指尖带钩般的印象"，甚至让人产生一种脱离现实之感（图1.20）。在尼可洛·阿鲁诺（Niccolo Alunno，1430—1502年）、本韦努托·迪·乔万尼（Benvenuto di Giovanni，1436—1509年）、内罗奇奥·兰迪（Neroccio Landi，1447—1500年）等其他锡耶纳画家笔下，圣母同样拥有"窄小的手掌""极长的手指"和"短指甲"。布兹拿认为这种纤弱细长的手指画法与前述的"细眉""丹凤眼"一样，受到了元代人物画的启发。

布兹拿观察到，14世纪绘画中的另一个新的技术手法在于，画家开始表现一个前所未见的视角——"人物的背影"。杜乔、乔托都喜欢在画面前景中画上一个或数个"背对观者的人物"，他们的追随者们也纷纷效仿之。在锡耶纳的巴尔纳的《基督背负十字架》（Christ carrying the Cross）中，表现了"一位背对观者的罗马士兵，正在拉紧背负十字架的基督的脖子上的绳索"（图1.21）。画家还会通过短缩透视法来灵活表现"背对观者的人物坐像或跪像"。在巴尔纳的另一幅《哀悼基督》中，观者的视线会瞬间凝聚在抹大拉的马利亚的背影上，她蜷缩在十字架下，掩面而泣。再一次，布兹拿惊讶地在梁楷的僧人像中发现，中国画师早已熟练掌握这门技术。

另一个颇有新意的说法是，布兹拿认为14世纪绘画中对超自然力量的表达同样借鉴了"中国样式"。他尤其讨论了圣母被六翼天使环绕的天国景象。在拜占庭风格的作品中，这一主题通常会表现为上帝或圣母位于中心宝座上，天使位于其两侧，排

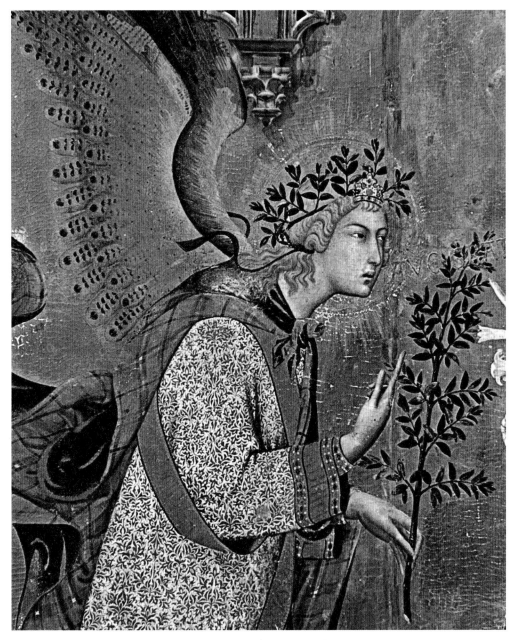

图1.20　西蒙尼·马尔蒂尼和利波·梅米　《天使报喜》　1333年　乌菲齐宫

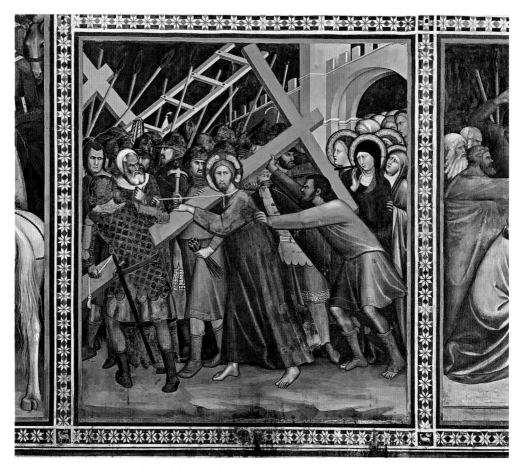

图1.21　锡耶纳的巴尔纳　《基督背负十字架》　14世纪　圣吉米尼亚诺教堂

　　　　　　　　　　　　　　　　　　　　　　　来者是谁

图1.22 马索里诺 《被基路伯环绕的圣母》 1403年 国立卡波迪蒙特博物馆 那不勒斯

图1.23　朝鲜—中国风格的佛教图像　12世纪末

列成行。但在皮耶罗·洛伦采蒂的《圣母升天》中，14位带翼天使环绕在圣母周围，从圣母的头顶直到膝盖处。苏里埃曾在《托斯卡纳绘画中的东方影响》中通过一幅佛教绘画来证明这种样式可能受到远东艺术的影响。布兹拿在14、15世纪意大利绘画中找到了更多的例子证明这一独特图式的流行程度。尤其是让蒂雷·法布里阿诺的《被基路伯环绕的圣母》（*La Madone entre les chérubins*）（图1.22，实际上，这是马索里诺的作品）中，基路伯甚至将圣母密密匝匝地围成了一个封闭的椭圆形。在椭圆形内部，又围着一圈更小的天使。在椭圆形的顶端，是张开双臂的耶稣。它们让人想到中国佛教造像中，佛祖椭圆形或火焰形的背光外圈装饰的飞天形象（图1.23）。

　　另外，"冥界的邪恶形象"也与"中国样式"有形式上的相关性。布兹拿注意到，文艺复兴画家在表现恶魔时主要有两种方式：一是较为写实和自然主义的，如

卢卡·希尼奥雷利（Luca Signorelli, 1441—1523年）笔下的魔鬼，如果除去它们的翅膀与犄角，便无异于一位老者，与远东艺术中那些腾云驾雾的龙相比，这类魔鬼形象显得毫无奇幻色彩；二是学习了远东艺术中"充满幻想、超自然、极具震撼力的手法"，如奥尔加纳（Andrea Orcagna, 1308—1368年）的《死亡的胜利》（*Le Triomphe de la Mort*）中的魔鬼形象，就"像极了一条中国龙"。

最后，布兹拿将目光转向 14 世纪绘画中最重要的革新——风景。不同于以往拜占庭"程式化的群山""逐层堆叠的亚历山大式山"，14世纪后期的艺术家——尤其是锡耶纳画家开始描绘家乡的景色，比如"锡耶纳周边的白垩岩"。在萨塞塔、洛伦采蒂兄弟笔下出现了一种"理想化的风景"。这种"单色的、童话般的岩石景观"很可能是对元代山水画的"模糊记忆"。

在当时，布兹拿与苏里埃等欧洲学者了解中国艺术的渠道主要有两种。一方面是博物馆的收藏。1879 年，埃米尔·吉美（Émile Guimet, 1836—1918年）在里昂展出他的收藏，其中包括他在埃及、希腊、印度、日本和中国等地旅行时收集的亚洲艺术品。1889 年，吉美将他的收藏转移到巴黎，建立了吉美博物馆，其成为当时除了亚洲以外最大的亚洲艺术品收藏中心。同一时期，另一个重要的亚洲艺术收藏在卢浮宫。1893 年卢浮宫创建了"伊斯兰艺术"部门，1905年，艺术品部建立了第一个伊斯兰艺术品展厅。在加斯通·米隆（Gaston Migeon, 1861—1930年）馆长的努力下，藏品数量日渐增多。1932 年，又建立起亚洲艺术部门，伊斯兰艺术部门归入其名下。除此之外，在当时法兰西学院的汉学研究所图书馆与唐史专家戴何都（Robert des Rorours, 1891—1980年）的收藏中，都不乏中国图书和文物藏品。

另一方面，布兹拿在文中经常提到一本亚洲艺术刊物《国华》（*Kokka*）（图1.24）。这是一个以东方艺术为主题的日本杂志，由明治时期活跃的美术史学者、美术教育者冈仓天心（Okakura Tenshin, 1862—1913年）及记者高桥健三（Takahashi Kenzō, 1855—1898年）等人创建，首发于1889年10月。虽然以日文出版，但内容和摘要皆为英文，后也有英文版发行。该杂志使用了当时最好的珂罗版印刷术，因优秀的

图1.24　《国华》杂志　1905—1906年

图片质量而大受欢迎。1924年，法国吉美博物馆创办了《亚洲艺术杂志》（*Revue des Arts Asiatiques*），介绍亚洲艺术和建筑，其中汇集了世界各地研究亚洲艺术的学术新成果。在很大程度上，这一时期对亚洲艺术的介绍和引进拓展了欧洲学者的视野，也成为他们了解中国艺术的主要途径之一。

　　实际上，在布兹拿对于意大利艺术的观察与发现背后，隐藏着一个更加宏大的研究视野。在1956年，他出版了《意大利文艺复兴研究》（*Étude sur la Renaissance italienne*），书中收录了4篇文章：《但丁的末世论》（*Dante eschatologue*）、《14、15世纪意大利艺术中的中国影响》（*Influence de l'art chinois sur l'art de la Renaissance*）、《马尔西利奥·费奇诺》（*Marsilio Ficino*）和《皮科·德拉·米兰多拉》（*Pic de la mirandole*），布兹拿从文学、艺术、哲学和神学等多个方面分析了文艺复兴多样化的源头与复杂构成，尝试从整体上重新定义意大利文艺复兴及其

原创性[20]。在他看来，尽管文艺复兴艺术接受了诸多外来因素的影响，但它的原创性并不会因此被削弱。恰恰相反，文艺复兴的原创性在于它的"普世的人文主义"（humanisme universaliste），及其对不同文明的好奇、感知与吸收。

"普世"一词来源于希腊语"Oikoumene"，意为"一切有人居住的地方"。在古希腊语境中，指在文明影响下的"整个世界"。在希腊化时期，"普世主义"倾向于一种单向传播，统治者要求希腊本土之外的民族被动地接受希腊文化，消灭或同化地方性的文化与宗教。在进入多种文化交杂的罗马帝国之后，"普世"的概念有了本质变化，它表现为一种"普遍与特殊、统一性与多样性相互影响的辩证关系"[21]。基督教直接秉承了罗马普世主义的思想传统，希望克服民族与种族的差异，在世界各地传授福音。19世纪下半叶起，派往海外的传教士发起了"普世合一运动"（Ecumenical Movement）。1910年，英国爱丁堡举办了世界宣教会议，目的在于协调世界各地基督教内部的各个派别，形成统一的传教运动。该运动推崇教会的普世性，主张"教会一家"，希望能够终止基督教各大教派及各大宗教之对立与纷争，提

20. 值得一提的是，自18世纪末起，安德烈（Juan Andrès）、奥扎那（Ozanam）和拉比特（C. Labitte）等学者已经开始讨论《神曲》中的伊斯兰源泉问题，1901年，布罗凯（Blochet）在《神曲中的东方源泉》（Les sources orientales de la Divine Comédie）中提出，阿拉伯文学在技巧和文字的想象力方面影响了拉丁文学，他尤其强调了来自伊朗和伊斯兰世界的影响，并指出了《神曲》在叙事结构上与先知穆罕默德升天的故事存在相似之处。1919年，米凯·阿森·巴拉索瓦（Miguel Asin Palacois）发表著作《"神曲"中的穆斯林末世论》（La escatologia musulmana en la Divina Comedia），试图建立佛罗伦萨诗人但丁与其作品所参照的伊斯兰原型之间的关系，进一步指出但丁的许多诗歌不仅在整体结构上受到阿拉伯文化的启发，在细节描述上也与其有许多相似之处，认为《神曲》是在阿拉伯传说基础上加工和改造而作。此后，加斯通（Gaston）、加布里埃里（G.Gabrieli）、古贝尔纳蒂斯（Gubernatis）等学者继续对这一问题进行讨论，他们认为在文艺复兴时期，东方文学的想象力渗透了欧洲的流行文学。同时，马可·波罗等旅行者、传教士和商人的游记中对东方城市和沿途奇观巨细靡遗的描述对当时的作家也产生了较大的影响。可以看出，18世纪末期在文学领域的"东方影响"讨论以一种相似的方式和结构，启发了艺术史学者探索同一背景下的艺术领域。

21. 罗伯逊：《为全球化定位：全球化作为中心概念》，转引自陈建明《基督教普世主义及其矛盾》，载于《世界宗教研究》，2004年第2期，第8—14页。

倡相互间的对话, 促成 "以自由、和平、正义为基础" 的 "大社会" [22]。虽然我们对于布兹拿神父生平所知甚少, 无法知晓他是否直接或间接地参与了这项运动, 但他在撰写《中国·意大利》时, 欧洲正处于 "普世合一运动" 的风潮之下, 在他的行文中也的确透露出对于 "普世" 价值的推崇, 以及有意重新发掘文艺复兴中的 "普世人文主义" 的愿望。

以苏里埃、布兹拿为代表的第一代研究者在14世纪东西交流领域提出了诸多大胆、富有创见的推论, 在当时轰动一时。许多学者加入了研究队伍, 如查理·斯特林（Charles Sterling）讨论中国风景画与14世纪风景画中的 "梦幻般" 的特点 [23]。锡耶纳艺术史专家埃米里奥·切奇（Emilio Cecchi）比较了安布罗乔·洛伦采蒂和吴道子绘画中的颜色。1929年, 德国社会学家乔安娜·普朗治（Johanne Plenge）在文章《14世纪画家对中国的接受与圣方济各的传教》（*Die China rezeption des Trecento und die Franziskaner-Mission*）中讨论了 14 世纪意大利画家吸收中国绘画风格的历史背景 [24]。1925年, 奥古斯丁·雷诺德（Auguestin Renaudet）在《神曲和托斯卡纳绘画中的东方影响》（*les influences orientales dans la Divine Comedie et dans la peinture toscane*）中清楚指出东方之于意大利文艺复兴艺术的重要价值。

同时, 关于 "东方影响论" 的研究也饱受诟病。鲁道夫·维特科夫（Rudolf Wittkower, 1901—1971年）、勒内·埃蒂昂布尔（René Étiemble, 1909—2002年）、奥斯基（Leonardo Olschki, 1885—1961年）[25]等学者认为这种形式上的比较不足以论

22. 陈建明:《基督教普世主义及其矛盾》, 载于《世界宗教研究》, 2004年第2期, 第8—17页。

23. C. Sterling, "Le Paysage dans l'art Européen de la Renaissance et dans l'art Chinois", *L'Amour de l'art*, 12e année, janvier 1931.

24. J. Delumeau, *Revue Historique*, pp.359-361.

25. Rudolf Wittkower, *L'Orient fabuleux: Allegory and the Migration of Symbols*, 1977; R. Étiemble, *L'Europe chinoise, t. I. De l'Empire romain à Leibniz*, Paris, 1988; L. Olschki, "Asiatic Exoticism in Italian Painting of the Early Renaissance", *The Art Bulletin*, New York, vol. XXVI, N° 2, juin 1944.

证影响关系[26]。在东西艺术之间，一些必要的中间环节没有被充分考虑，比如"对坐的孔雀""生命之泉""异域动物"等图案在传入托斯卡纳地区之前，都曾在拜占庭艺术中大量使用，那么，所谓的"东方元素"是否已经是"拜占庭"改造过的东方？也有学者批评布兹拿的研究不够谨慎、充满空想或认为他过分夸大了某些东方元素产生的效果，且没有提供确凿的实物证据。在《中国·意大利》出版后，苏里埃在次年发表了一篇书评文章《中世纪末期中国与意大利的关系》（*Les rapports de la Chine et de l'Italie à la fin du Moyen Âge*）。他尖锐地指出，在一些问题上，布兹拿对自己的著作的理解是"肤浅"的。他的研究存在两个缺陷：其一，布兹拿本身对意大利艺术缺乏足够深入的研究，这使他的许多类比显得过于牵强；其二，他没有注意画派之间的区别，将"来自远东的影响"过分地扩大到整个意大利艺术中。显然，对苏里埃来说，这位"激进的东方主义者"走得太远了。他试图去修正布兹拿文中的一些说法，认为所谓的"中国影响"是以波斯艺术为中介影响了杜乔，在西蒙尼·马尔蒂尼、洛伦采蒂兄弟、乔万尼·迪·保罗（Giovanni di Paolo，1403—1482年）、萨塞塔等锡耶纳画家那里，这种"有意为之的优雅与精细"被推向了极致，它具体表现为"拉长的眼睛""面部阴影细腻的色调变化""繁复的配饰"等特点。从佛罗伦萨绘画派的发展脉络来看，乔托的作品并没有直接受到中国艺术的影响，只有在其中晚期的作品中，才出现长着"细长的眉眼"的人物，东方元素很可能是通过锡耶纳画家进入了佛罗伦萨[27]。

的确，布兹拿留下了一些无法证实的神秘线索。由于时代的局限，他所能见到的图像资源是极为有限的，图像获取途径上的偶然性与碎片化也不免令他的论证存在一些

26. Chang Ming Peng, "Le discours savant sur la peinture chinoise en Occident au tournant du xxe siècle: termes et enjeux d'un changement radical, une histoire globale avant la lettre?", *Revue de l'art*, ISSN 0035-1326, N°. 209, 2020, pp.55-56.

27. Gustave Soulier, "Les rapports de la Chine et de l'Italie à la fin du Moyen Âge", [compte-rendu]. I.-V. Pouzyna. *La Chine, l'Italie et les débuts de la Renaissance* (XIIIe-XIVe siècles), in-4°, 102 p.et 16 pl. Paris, Éditions d'Art et d'Histoire, 1935, pp.225-231.

缺环。但尽管如此，布兹拿在图像上观察与发现到的事实却值得我们继续讨论。

4.裙边上的"东方文字"

1955年，伊利斯·奥利国（Iris Origo, 1902—1988年）在文章《家中的敌人——14、15世纪托斯卡纳地区的东方奴隶》（*The Domestic Enemy: The Eastern Slaves in Tuscany in the Fourteenth and Fifteenth Centuries*）中为人们揭露了一个鲜为人知的事实：意大利人在东方殖民地的贸易繁荣之际，14、15世纪的佛罗伦萨出现了大量来自黑海沿岸与非洲的奴隶，他们中有俄国人、切尔克斯人、希腊人、摩尔人、埃塞尔比亚人，以及鞑靼人。买卖亚洲奴隶的风气很快扩展到锡耶纳、卢卡、普拉托等城市。从贵族到商人，任何有身份的人都拥有两三个来自东方的奴隶。他们的数量之多，以至于作者认为这种"来自东方的新血液"影响了托斯卡纳性格的形成。文献中保留了当时人们对鞑靼女孩和小孩的描述："宽脸""短扁而厚的鼻子""满脸的痣""带有蒙古褶的眼睛"[28]。这篇文章在学界产生了相当大的影响力。由于文中对鞑靼奴隶的一些形容与意大利绘画中的鞑靼人形象相符，许多学者就此将奴隶贸易视作鞑靼人形象出现在意大利绘画中的唯一原因，并试图将这个现象合理化，那些尚未得到解答的问题也随之被"抹平"。

20世纪80年代，日本艺术史家、历史学家田中英道（Tanaka Hidemichi, 1942— ）重新挑战了这个沉寂已久的话题[29]。他在东北大学《艺术史》杂志上发表了

28. IrisOrigo, "TheDomestic Enemy: The Eastern Slaves in Tuscany in the Fourteenth and Fifteenth Centuries", *Medieval Academy of America*, July1995, pp.321—366.

29. 田中英道毕业于东京大学法国文学和艺术史系。1969年赴法在斯特拉斯堡大学修读博士，主要研究17世纪法国画家乔治·德·拉图尔（Georges de la Tour, 1593—1652年）。回到日本后，担任日本国立西洋美术馆的研究员。自1973年起在东北大学担任教职。于1973、1978年先后赴罗马大学、德国慕尼黑艺术史研究所交流学习。田中英道属于20世纪50年代以来受到亚洲主义影响的日本知识分子群体。这段时期日本经济好转，民族主义气氛高涨，许多日本知识分子逐渐开始反思"欧洲中心主

一系列研究文章,讨论13、14世纪"蒙古和平时期"（Pax Mongolica）意大利艺术中的东方影响问题[30]。其中大部分文章收录在1986年出版的《光源自东方——中国与日本对西方美术的影响》（光は東方より—西洋美術に与えた中国・日本の影響）中。该书除讨论13、14世纪意大利艺术中的东方影响之外,也分别讨论了17、18世纪的"中国风"（Chinoiserie）与19世纪印象派艺术中的"日本风"（Japonisme）。

田中英道继承了20世纪初艺术史家的视野,进一步提出了一些颇有意思的观察。比如他注意到西蒙尼·马尔蒂尼的《光荣圣母》中,哥特式宝座上方的"华盖"从来没有在任何圣母子像中出现过,却十分接近《树下说法图》中七宝庄严座椅上方的宝树华盖,并据此推断,这类《释迦说法图》可能在蒙古人与西欧的交往过程中流入

义"历史观,重新审视亚洲,涌现出许多突破性的研究。如日本汉学家滨下武志在《近代中国的国际契机——朝贡贸易体系与近代亚洲经济圈》中反对长期以来把欧洲对亚洲的冲击视为近代亚洲产生原因的观点。他认为亚洲与欧洲各属于不同的经济体系,自19世纪中期,亚洲通过朝贡贸易、互市贸易和帆船贸易形成以中国与印度为核心的经济体系,当欧洲将亚洲纳入全球市场时,亚洲已经形成以中国为中心的完备的经济贸易圈。蒙古史专家杉山正明在《忽必烈的挑战》和《游牧民的世界史》中对西方中世纪史家笔下蒙古人野蛮的破坏者形象进行平反,他在书中呈现出一个全新的视角:在15世纪"大航海时代"开启的欧洲早期现代世界经济体系形成之前,13、14世纪忽必烈建立的蒙元时代已经通过军事扩张和贸易将欧亚大陆、地中海区域和东方连在一起,形成了历史上的第一个贯通欧亚的文化圈。参见田中英道:《光源自东方》,河出书房新社,1986年,第39—73页。陈威志、石之瑜:《从亚洲认识中国——滨下武志研究的启示》,《政治科学论丛》,第39期,第55—84页。

30.《乔托与中国绘画——文艺复兴艺术和它的世界性》（*Giotto e la pittura cinese. L'Arte del Rinascimento e la Sua Universalità*, 1982）、《乔托绘画中的蒙古文字》（*The Mongolian Script in Giotto's Paintings*, 1983）、《乔托及蒙古和中国对其绘画的影响——对圣方济各传说和斯科洛维尼礼拜堂壁画的新分析》（*Giotto and the Influences of the Mongols and Chinese on His Art: A New Analysis of the Legend of St. Francis and the Fresco Paintings of the Scrovegni Chapel*, 1984）、《14世纪锡耶纳绘画及蒙古和中国的影响——对西蒙尼·马尔蒂尼作品和安布罗乔·洛伦采蒂的主要作品的分析》（*Fourteenth century Sienese painting and Mongolian and Chinese influences: the analysis of Simone Martini's works and Ambrogio Lorenzetti's major works*, 1985）、《帕多瓦的斯科洛维尼礼拜堂中乔托绘画中的蒙古文字》（*The Mongolian script in Giotto's paintings at the Srovegni Chapel at Padova*, 1986）、《12、13世纪意大利绘画中的东方文字》（*Le Grafie orientali nella pittura italiana de due e trecento*, 1987）、《乔托时代绘画中的东方文字》（*Oriental Scripts in the Paintings of Giotto's Period*, 1989）。

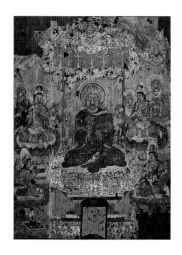

图1.25 敦煌第17窟《树下说法图》 唐代 大英博物馆

意大利（图1.25）。《光荣圣母》画面中菩萨、十大弟子和俗家子弟也与圣人们的姿态非常相似[31]（图1.26）。通过柱子与人物的前后交叠，创造出一种生动的空间纵深之感，有别于"拜占庭式"平面空间。又如，他通过安布罗乔·洛伦采蒂在1338—1339年间在锡耶纳市政府九人厅绘制的壁画《好政府的寓言》和《坏政府的寓言》，讨论了欧洲风景画革新与中国绘画的关系[32]。田中英道指出，画面背景中描绘了锡耶纳的城

31. 笔者认为，《光荣圣母》中的"华盖"样式也有可能受到伊利汗国的帐篷的影响，在波斯细密画中可见蒙古统治者坐在用细柱和线支起的大型帐篷之中。当蒙古人搬迁到中亚之后，为了建立稳固永久的政权，他们开始建造较为稳定的建筑，但仍然改变不了游牧民族的习惯，仍然会在建筑旁边建这类帐篷。《光荣圣母》中这种以绳索或细柱子支撑的帐篷与1240年前后流行于蒙古帝国的西亚风格帐篷类型十分相似，画中天篷边上的彩条图案与这类帐篷的边上的图案几乎一致。这个"华盖"也让人想起拉施特（Rashid al-Din）《史集》中的一则记录。其中提到1320年哈赞（Ghazan Khan）在大不里士附近的尤嘉（Ujan）建起了一个花园，其间有凉亭、塔与水池。在花园的正中间有一个金色的、带着天篷的帐篷架，它连接着一个金色、镶嵌着红宝石与其他珠宝的宝座。Bernard O'Kane, "From Tents to Pavilions: Royal Mobility and Persian Palace Design", *Ars Orientalis*, no.23, 1993, pp.249-268.

32. 参见田中英道：《光源自东方》，河出书房新社，1986年，第101—141页。

来者是谁

图1.26 西蒙尼·马尔蒂尼 《光荣圣母》祭坛画 1315年 锡耶纳公共宫

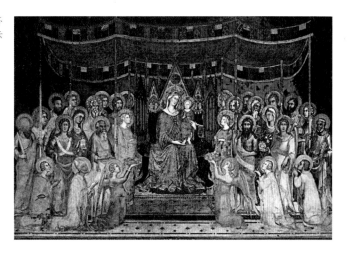

市与乡村，但洛伦采蒂并没有采用拜占庭式风景——程式化的山石或金色的背景，而采用了俯瞰视角，尤其在乡村的部分展现了一片宽阔辽远的风景，其间布满农耕、狩猎、收获等景象，让人想到了13世纪哥特式教堂门楣浮雕或抄本中的月历图像（图1.27）。他进一步推断，画中特别的风景描绘视角很有可能受到了元代山水中的"平远"之法的启发。另外，将不同月份的景象组合在同一个画卷中展开的方式在欧洲艺术中前所未见，却与故宫博物院收藏的一幅南宋扇面《耕织图》中的景象十分相似，其中将播种、打谷、拾穗等农事活动整合于同一画面中（图1.28）。这类"耕织图"流传甚广，延伸出刻本、铜板、陶瓷、扇面、屏风等多种实物载体，很有可能通过商人或传教士之手流入欧洲[33]。

　　不过，田中英道最为重要的贡献则是在14世纪的意大利绘画中发现了"八思巴

33. 近年来，李军对《好政府的寓言》中的风景，尤其是其中"打谷"图像与《耕织图》之间的关系展开了细致而深入的研究。参见李军：《丝绸之路上的跨文化文艺复兴：安布罗乔·洛伦采蒂的〈好政府的寓言〉与楼璹〈耕织图〉再研究》，《饶宗颐国学院院刊》第四期，中华书局（香港）有限公司，2017年，第213—290页。

图1.27　安布罗乔·洛伦采蒂　《好政府的寓言》细部　1228—1339年　锡耶纳公共宫九人厅

来者是谁

图1.28 传杨威《耕织图》扇面 南宋

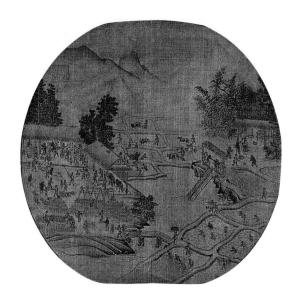

字"装饰图样。在1983年维也纳学会上,他首次宣讲了这个发现,它不仅接续了20世纪以来朗贝里埃、库拉吉德、苏里埃等学者对文艺复兴绘画中出现的伪库法体(Pseudo-Kufic)字的讨论[34],也为蒙元时期东西方艺术交流提供了一个关键性的证据。

田中英道注意到,自14世纪起,另一种仿东方文字开始出现在意大利绘画中,它类似于"伪库法体字",作为一种装饰图案被画在耶稣、圣母或圣徒的衣缘、头光或画框上。画家并不明白它们的具体含义,仅对其字形进行模仿。田中英道认为,这些装饰性文字图像看上去并不像阿拉伯文字。从形状上看,它们更接近蒙古"八思巴字"。1260年,忽必烈遵奉吐蕃喇嘛八思巴('Phags-pa, 1235/1239—1280年)为国师,从大都返藏后,八思巴奉命根据藏文字母创制了一种拼音文字,共有41个字母。1268年,当他返回大都后,向忽必烈献上了新文字。1269年,忽必烈下诏令在天下推

34. 苏里埃进一步将库法体字分成库法体和纳斯赫体(Naskh),前者用在建筑、纪念碑的碑文或装饰上,后者则多用于曲线较多的抄本中。

图1.29　八思巴文圆牌　元代　大都会美术馆

行这套"蒙古新字"，用于"译写一切文字"[35]。后世学者将这套新字称为"八思巴字"（'Phags-pa script），因其形似方块，有时也称为"方体字"（quadratic script）。可见于元代文书、印玺、驿站通行牌子或钱币（大元通宝）之上（图1.29）。

田中英道尤其梳理了"八思巴字"图样在佛罗伦萨画家乔托的作品中的发展情况。他将乔托笔下出现的东方文字分成了几个不同阶段：乔托早期在阿西西圣方济各教堂壁画中已经出现了一些零碎的东方铭文。比如《苏丹王面前的圣方济各》（*St Francis before the Sultan*）中苏丹王宝座的垂帘花纹和逃走的伊斯兰奴隶头巾上的镶边铭文装饰图案类似于阿拉伯文的库法体，尤其是小写的"v"字形的字母。

35. 根据《元史·八思巴传》，忽必烈1269年2月在下令颁行蒙古新字的诏书中说："朕惟字以书言，言以纪事，此古今之通例。我国家肇基朔方，俗尚简古，未遑制作，凡施用文字，因用汉楷及畏吾字，以达本朝之言。考诸辽、金以及遐方诸国，例各有字，今文治浸兴，而字书有阙，于一代制度，实为未备。故特命国师八思巴创为蒙古新字，译写一切文字，期于顺言达事而已。自今以往，凡有玺书颁降者，并用蒙古新字，仍各以其国字副之。"

这类文字也出现在同系列壁画《圣方济各接受圣痕》（画面右端修士正在读的书本）中。在乔托中期的作品中，这种仿阿拉伯文字特有的圆点和曲线变得更加明显。在1306—1310年他绘制的《庄严圣母》的阿拉伯文装饰铭文中，还出现了一种形似"w"的字符，十分接近阿拉伯字母中用于表示"叠音"的符号。

一般而言，阿拉伯文字多为曲线和连续的长横线构成，字形上既没有直线也没有相交的直角。但在乔托晚期在帕多瓦教堂斯科洛维尼礼拜堂（The Scrovegni Chapel）所绘的壁画中，田中英道观察到一种不同的字体。它大量使用竖线，没有连续的直线，每个字都形成了独立的方格形状，非常接近蒙古的"八思巴字"［它们出现在《耶稣上十字架》中罗马士兵衣服镶边上的文字图样，《耶稣诞生》中马利亚胸前的衣纹（图1.30），《三博士来拜》中马利亚衣角镶边、执象牙的王的衣服边缘，《呈耶稣于神殿》和《逃往埃及》中马利亚衣角镶边，《基督受洗》左侧的天使，《拿撒勒的复活》中基督衣服的边缘，《神殿中驱逐商人》中基督的衣服边缘，《犹大之吻》中犹大左边士兵的衣服边缘，《基督的升天》圣徒的衣服边缘等］。值得注意的是，从阿西西礼拜堂壁画到斯科洛维尼礼拜堂壁画，伪阿拉伯文装饰向伪八思巴文装饰的转变恰恰呼应了乔托在人物相貌刻画上的变化——苏里埃与布兹拿都曾指出，在帕多瓦时期，乔托开始描绘细长的眼睛。田中英道的新发现无疑为之提供了一个相当有力的证据。

另外，此时"艺术社会史"（Social History of Art）正在欧美学界蓬勃发展，艺术史家的注意力逐渐从单纯的艺术形式转向艺术与社会之间的互动，将艺术放在其产生的具体社会环境中分析和解读。20世纪60年代以哈斯克尔（Francis Haskell，1928—2000年）、巴克桑德尔（Michael Baxandall，1933—2008年）为代表的艺术社会史家们不同于阿诺德·豪泽（Arnold Hausers，1892—1978年）、马克思·拉斐尔（Max Raphael，1889—1952年）、弗雷德里克·安塔尔（Frederic Antal，1887—1954年）等传统马克思主义影响下的早期艺术社会史学者，后者主要研究艺术与阶级、意识形态等社会宏观环境之关系，前者更加关注艺术所在的"社会微观环境"，

图1.30 马利亚胸前的"仿八思巴文"装饰图样 《耶稣诞生》局部 1304—1306年 斯科洛维尼礼拜堂 帕多瓦

尤其是行会、赞助人、作坊等艺术发生的"切近社会环境"（The immediate social environment）[36]。

田中英道曾在20世纪60—70年代多次赴欧洲访学交流，自然也受到这股史学新范式的影响，这也令他对于"东方影响"的研究角度有别于以往的学者。他的研究以个案见长，从作品的定制与赞助角度出发来读解意大利画家对东方元素的借用和模仿。比如，他试图讨论乔托在巴尔迪教堂壁画和佩鲁齐礼拜堂壁画之间的差异：从人像画法上看，佩鲁齐礼拜堂中的人物衣着上带有古典样式的衣褶，人物面部为西方典型的立体五官。巴尔迪教堂中的人像则接近东方相貌，眼睛细长，且眼尾上扬；从用色上看，巴尔迪教堂的用色相较于佩鲁齐教堂更加平淡安宁，人物整体以白、灰、黑为主调，稍稍混以青色、黄色与褐色。画中单纯的轮廓线与中国水墨画的效果十分相似，虽然使用了明暗法，但是大面积的白色产生的强烈高光令整体画面具有一种"平面效果"，同时突出了黑色的轮廓线；这种东方化的审美趣味在乔托以往的作品中有所体现，但在巴尔迪礼拜堂中达到顶峰。在面对巴尔迪教堂壁画中出现的新气象时，田中英道提出的问题首先是：谁定制了这一组画？他进一步指出教堂壁画的绘制时间恰好对应了方济各修会远赴东方传教的时期，而巴尔迪教堂的赞助人巴尔迪家族与黑海沿岸城市卡法（Caffa）与塔纳（Tana）有贸易往来，即使在威尼斯、热那亚或比萨等港口城市垄断东方贸易的情况下，这个佛罗伦萨的家族仍然从黑海贸易中获得了可观的利益。他尤其指出，14世纪流行的东方贸易指南《商业手册》（La pratica della mercatura）的作者正是巴尔迪家族的成员裴哥罗梯（Francesco Balducci Pegolotti，?—1347年），这本书记载了欧洲商人赴远东的商贸往来，介绍了东西通道上的重要城市与货品，以及当时的商业知识与货币制度。

又如，田中英道在分析斯科洛维尼礼拜堂（Scrovegni Chapel）系列壁画时，专门

36. Peter Burke, *The Italian Renaissance: Culture and Society in Italy*, Princeton University Press, 1986, pp.32-44.

讨论了基督教"七美德"之一的"信"（faith）（图1.31）。乔托把"信"表现为一位身着长袍、披着外衣的女性形象，她戴着一顶尖顶帽。田中英道认为，这类尖顶帽是鞑靼士兵的标志性特征，他与西蒙尼·马蒂尼绘制的系列组画《圣马丁的生平》、安布罗乔·洛伦采蒂的《方济各会士的殉教》（*Matyrdom of Franciscans*）中东方人所戴的圆锥形帽子是同一类。因此，"信"的形象明显区别于礼拜堂另一面墙壁上的基督教"七宗罪"中的拟人化形象"不忠"（infidelity），后者戴着一个更为扁平的钢盔，田中认为这是欧洲士兵的帽子[37]（图1.32）。田中英道进一步将"信"的"尖顶帽"阐释为一种有意识的图像选择，借此，作为赞助人的教会释放出希望与鞑靼人联盟，从敌人伊斯兰手中夺回圣地的信号，故选择用近似鞑靼人的形象表现了"信"[38]。

　　在布兹拿"充满积极态度"的论著之后，西方学界一直忽视文艺复兴艺术中的"东方影响"问题，在一些艺术史研究专著［如圭迪（G.Gundi）和都彭（Jaques Dupon）编写的《哥特绘画》、夏斯泰尔（Andrea Chastel）的《意大利美术》］中都没有触及这个问题。在谈及"早期文艺复兴"的革新时，艺术史家往往将乔托带来的新

37. 但在这一点上，田中英道的解读有一些牵强。若我们仔细观察，"信"的左手持手卷，上面写着拉丁文字，右手拿着十字架。她的左脚踩在刻有外国文字的石板上。两种文字区别了两种不同的基督教信仰，右手中的十字架压在一个破损的异教偶像上。这个形象的视觉语言明确传递了基督教战胜异教的信息。令人不禁发问，这样的形象真的有可能戴着一个东方人的帽子吗？笔者认为，"信"和"不忠"所戴的帽子恰好与田中英道描述的情况相反。"不忠"头顶所戴的带帽檐的尖顶头盔在欧洲并不多见，却十分近似于元人所戴的"帽笠"，帽顶多根据等级地位配有宝石装饰，底部有遮阳圆沿，后垂有巾布。因形似铜钹，后也称为"钹笠帽"。这些特征几乎都能与"不忠"头顶上的帽子一一对应。"不忠"手里捧着一个异教女神雕塑，她的手中持有绳索，紧套住了"不忠"的脖颈，呈现出不忠者被异教信仰所禁锢的形象。反过来看，"信"的帽子两侧内收向上，这一形态与草原铁骑的尖顶头盔有所区别。这顶帽子可分为两个部分，上半部分是尖顶的帽子，下半部分是披挂头巾。类似的头巾同样出现在"七美德"的"仁"（Charity）上，只是"仁"的脑袋上戴的是皇冠，而"信"戴着"尖顶帽"。二者在装束上也颇为一致。在欧洲绘画传统中，有时这类向内凹的尖顶帽子多表现神职人员的形象。有时也用来描绘身份正面、与东方有关的人物形象。如"三博士来拜"中来自东方的王、耶稣行割礼中的犹太大祭司或"耶稣受难"中的百夫长（罗马百人队队长哥流在传统上被认为是第一个外邦基督徒）。因此，这顶帽子所指的应该并不是鞑靼人（辨认鞑靼人还需要依据人物的服饰、脸部描绘，以及画面语境等其他因素），而只是一个模糊的东方意象，与画面中的异族文字及异教偶像相匹配。
38. 田中英道：《光源自东方》，河出书房新社，1986年，第73—101页。

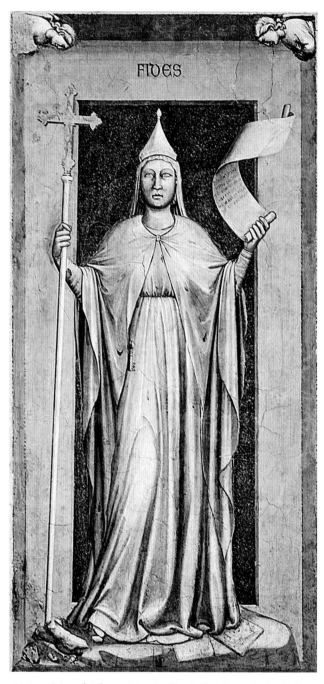

图1.31　乔托　《信》　1304—1306年　斯科洛维尼礼拜堂　帕多瓦

来者是谁

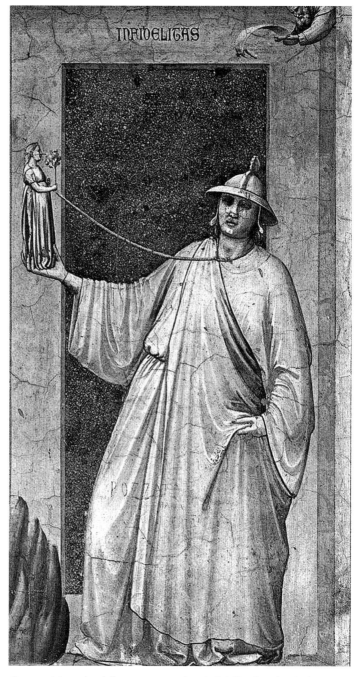

图1.32 乔托 《不忠》 1304—1306年 斯科洛维尼礼拜堂 帕多瓦

变化完全归功于乔托个人的天才。但田中英道却坚定地认为，在"蒙古和平时期"，意大利人能够接触到元代的丝绸制品与器物，这是不可否认的事实，意大利画家乔托在绘画上的革新很可能受益于这股从东方席卷而来的浪潮。从这个意义上看，他的研究具有承上启下的作用。对八思巴文的发现从侧面论证了往昔苏里埃、布兹拿等东方学者的一些观点，成为"鞑靼人"走进意大利绘画的重要证据。同时，它也为日后的研究提供了一个新的起点。

5. "物"的流变

20世纪初，蒙元时期东西交流的研究再度回潮，并以全新的面貌亮相，一时间涌现出许多活跃的研究中心。比如伦敦大学亚非中心伦敦大学亚非学院（SOAS）成立了"迁移和流散研究"（Migration and Diaspora Studies）中心。该中心致力于政治、宗教、历史、艺术史等多个领域的跨文化研究。其中伊朗研究中心的教授安娜·康达蒂尼（Anna Contadini）主要研究阿拉伯和波斯细密画，但同时也关注欧洲（尤其是意大利）与中东之间的文化、艺术联系[39]。2007年，海德堡大学也成立了"全球语境下的亚洲与欧洲"（Asia and Europe in a Global Context）研究中心，致力于在跨学科和跨文化的框架下进行亚洲与欧洲文化互动的个案研究。其中由里耶塞洛特（Lieselotte E. Saurma）和安加（Anja Eisenbeiss）指导的"东方和西方的他者性图像"（Images of Alterity in East and West）研究课题组，聚焦于跨文化接触中东西方对于他者的塑造与表现。该中心于2009—2010年举办了系列讲座，讲座主题的范

39. 安娜·康达蒂尼于2005年与瓦尔堡学院协办了"文艺复兴与奥斯曼世界"（The Renaissance and the Ottoman World）国际研讨会。该会议展示了国际上对文艺复兴期间中东与西欧在文化、知识和商业交流方面的最新研究，会议讨论的内容包括两个地区之间的商贸接触，哲学、科学和地图制造等多方面的技术与知识交流，以及来自中东的物品流入西欧社会后的使用情况等，展示了威尼斯在伊斯兰世界和西欧文化传递中的作用。

围囊括了绘画、手抄本、挂毯、器物等多个领域，讨论了观念和物、人工制品、奢侈品等在文化演变中扮演的角色[40]。讲座的内容集结成书出版，标题为"物的力量和文化变化的流动"（The Power of Things and the Flow of Cultural Transformations）。同年6月，该中心举办了"中世纪和早期现代时期的他者图像"（Images of the Other in Medieval and Early Modern Times）研讨会，与会者讨论了自古以来文学和视觉艺术中对他者形象的塑造问题。佛罗伦萨艺术史研究所的沃尔夫（Gerhard Wolf）教授开设的名为"跨文化视角下的图像、器物、艺术和历史众像"（Bild, Ding, Kunst. Historische Konstellationen in transkultureller Perspektive）的研究项目，在广泛的历史地理背景下，探索"图像、物、思想的迁移"，尤其关注"非图像"之人工制物，聚焦于讨论古代晚期到文艺复兴时期发生在拜占庭、伊斯兰世界和亚洲艺术中物品的交流和对话。其研究包括自圣像破坏运动时期到15世纪器物在地中海的流通，意大利视觉文化和艺术中对"外来性"（foreignness）的再现，现代社会早期的欧洲、墨西哥及图像全球化等。柏林自由大学艺术史系致力于"全球背景下的艺术史"研究与教学，在不断扩大对亚洲、非洲、拉美地区多样性文化关注的同时，成立了"艺术的跨文化交流空间"（Transkulturelle Verhandlungsräume von Kunst）研究小组，探索全球化早期的艺术、空间、流动性等话题。

目前来看，这些新阶段的研究各有偏重，但总体上受到了物质文化研究方法的影响。自20世纪60年代起，物质文化研究作为一种新的研究视角逐渐被广泛运用在人类学、考古学、地理学、社会学、民族学、博物馆学、艺术史等多个学科领域。它以"物"为研究单位，关注物与人的关系，物之于人的作用与潜能，以及文化的"物质性"维度。一般来说，这里涉及的"物"指"人工制品"（antifact），包括一切人为制造或经过人手改动的物品。它可以是"一个锤子、一把犁、一个望远镜"或"一座房子、

40. 讲座文集《物的力量和文化变化的流动》于2010年12月出版。Lieselotte E. Saurma-Jeltsch, Anja Eisenbeiß ed., *The Power of Things and the Flow of Cultural Transformations*, Deutscher Kunstverlag, 2010.

一幅画、一座城市"，也包括经过人类改造后的自然物，比如嵌入墙壁的石头、花园、画有图腾的身体等[41]。

为了从这些无声的物中提取出信息，物质文化史研究首先会以一种近乎于"地质学"或"科学"的方法来"描述"物体，不仅要考虑到它们在制造之初的状态——物理尺寸、材质和结构，还需要观察它们的用途，以及它们在历史时间中的变化：有什么图案？在制造过程中各种材质如何组合在一起？如何使用？不仅如此，还需要进一步分析物品所表达的内容与主题。最后，再考虑物品与其使用对象的关系，探索后者的生活、感知、经验世界，研究某一特定社群或社会在既定时期形成的价值观念、信仰与态度。透过"物"所见的世界拓宽了纸面上的世界，它将"触摸"到无名者的心灵与文字记录之外的历史[42]。

5.1 从"图案"到"物"

在物质文化研究视野的启发下，蒙元时期东西文化交流史的研究发生了深刻的变化。首先，研究对象的范围获得了拓展。自瓦萨里以来，传统艺术史研究关注对象主要以绘画、雕塑、建筑等"大艺术"（Major Art）为主。即使20世纪初"东方主义者"在研究陶瓷、丝织品、马赛克镶嵌等传统上归属于"装饰性艺术"领域的"小艺术"时，仍然偏向于对其图案纹饰的研究。比如，从苏里埃的《托斯卡纳绘画中

41. 在艺术史领域，美国学者于连·大卫·布劳恩（Jules David Prown, 1930— ）在《物质中的心灵——物质文化理论和方法导论》一文中，按照功能将物质文化研究所涉及的"物"分为六类：艺术品（Art）、消遣物（Diversion）、装饰物（Adornment）、经过改造的风景（Modifications of the landscape）、应用艺术（Applied arts）、仪器（Devices）。Jules David Prown, "Mind in Matter: An Introduction to Material Culture Theory and Method" *Winterthur Portfolio*, Vol. 17, No. 1, (Spring,. 1982), p.3; Jules David Prown, "The Truth of Material Culture", *Art as evidentce: Writings on Art and Material Culture*), Yale Universeity Press, 2002, p.221.

42. Jules David Prown, "Mind in Matter: An Introduction to Material Culture Theory and Method", *Winterthur Portfolio*, Vol. 17, No. 1, (Spring, 1982), pp.8-10; Chris Tilley, Webb Keane, Susanne Küchler, Mike Rowlands and Patricia Spyer(eds), *Handbook of Material Culture*, London: Sage Publications, 2006, pp.1-7.

的东方影响》一书的目录就可以看出，作者依据装饰图案及其主题划分章节[43]。以第二章为例，其中分三个时期来讨论托斯卡纳地区的中世纪的装饰图案索引：第一时期——海豚、花瓶、生命之泉、斧头、几何图案、烛台、悬灯、水鸟、对兽，第二时期——叶形棕榈、狩猎场景、狩猎的骑士。在这一时期，艺术史家很少考虑到图案与其所附着的"物"之间的关系，而更多是孤立地考察这些东方纹样本身的传播。织毯上的"对兽图案"或"石榴图案"，壁画中的"鞑靼人的眼睛"被单独抽取出来，作为"东方元素"重新加以归类。这种做法有助于我们系统地梳理东方图案的演变，但如同前文所述，同时将物品"图案化"，一方面脱离了图案所在的原境（尤其体现在绘画中），另一方面忽视了图案所属之物的材质与功能。

在当代学者的东西交流研究中，虽然绘画仍然占有一席之地，但它不再是艺术史学者唯一关注的对象，他们的注意力开始转向家具、丝织品、陶瓷、手抄本等在欧亚大陆之间流通的物质文化制品。同时，对"装饰艺术"的研究也不再仅限于二维图像，以及它所呈现的风格、形式、主题和内容，而去探索图案的"承载者"的物质文化属性及其在流动过程中的"再生产"链条（包括改造、流通、消费等环节）。以丝绸为例，一方面研究丝绸纹样、质地、纺织技术与图案的联系；另一方面，丝绸作为一种商品或礼物，它的社会属性、生产、消费和流动也被纳入研究范围。如历史学者托马斯·艾伦森（Thomas Allsen）在《蒙古帝国的商品和交换——伊斯兰织物的文化史》（*Commodity and exchange in the Mongol empire: A cultural history of Islamic textiles*）中研究蒙古统治下伊斯兰织品（包括衣服、地毯、垫子、帐篷等），他关注织物的制造、消费和使用，以及其在文化政治中被赋予的价值属性，讨论了北方游牧民族在商品、意识形态、技术的跨文化流动中起到的作用[44]。

43. GustaveSoulier, *Les Influences Orientales dans la Peinture Toscane*, H. Laurens, 1924, p.7.
44. Thomas T.Allsen, *Commodity and exchange in the Mongol empire: A cultural history of Islamic textiles*, Cambridge University Press, 1997, pp.46-70.

5.2 从"影响"到"流变"

在物质文化研究的视野下，当代的研究者不再将"艺术品"作为静止的审美对象，而考虑其作为"物品"的制造、传播、消费与使用的流变过程。这一新视角完全改变了20世纪初以"影响论"（仅关注影响主体与被影响者）为主导的传统东西交流研究范式。学者们更多去探索文化间可能存在的各种互动方式，以及物品在跨文化的流转过程中可能发生的变化。在具体的研究中，更多用"吸收"（adoption）、"挪用"（appropriation）、"转换"（transformation）、"易位"（translocation）等词汇，代替了传统上相对平面、单一的词汇"影响"（influence）。这类流动感更强的词汇有利于去除以往研究的中心化色彩，有利于书写一段发生在文化之间的历史。在这一时期涌现出的新一批研究中，作者们集中讨论物品"如何转变""为何转变"，以及它们在新语境中如何被接受等问题。他们以具体的物为单位，追踪物品在异地的流转、变化与改造，并关注物品在流通过程中与本土艺术传统发生的接触与碰撞，其中既包括物的技术、功能及其上的图案与文字的传播与扩散，也包括流入地的工匠或艺师对外来物的模仿、吸收与改造。例如，大都会博物馆科学研究部的马克·维利塔（Marco Leona）借助新的修复成果，关注在物的传播过程中发生在材质和工艺层面的变化，讨论伊斯兰工艺在西传过程中在材质和工艺层面发生的变化。安德里安娜·里佐（Adriana Rizzo）研究伊斯兰世界在无法获得中国与南亚的原料的情况下，如何制造出"漆"并努力模仿真实漆的效果和持久度，反过来，这项新的技术又如何影响了欧洲，尤其是威尼斯的制漆工艺。罗萨莫德在《从巴扎到广场》中讨论了费尔默主教堂（Fermo Cathedral）的珍宝目录中记录的一件神职人员所穿的十字褡（很可能属于当时坎特伯雷大主教托马斯）。这件金线刺绣的丝绸产自西班牙阿尔摩哈德王朝统治期间主要的丝绸生产中心阿尔梅里亚（Almeria），上面还带有与伊斯兰皇室及伊斯兰教相关的图案，它原本可能是在战场上获得的帐篷布料，却在改

造后摇身一变成为献给教皇的礼物[45]。安娜·康塔蒂尼（Anna Contadini）则通过文章《易位与转换——流传到欧洲的中东器物》（*Translocation and Transformation: Some Middle Eastern Objects in Europe*）为我们呈现出14—15世纪东方工艺品流入意大利后在文化上发生的一系列转变：土耳其的地毯在意大利绘画中变成了奢侈的象征，阿拉伯文装饰带进入欧洲后变成了装饰在圣母头顶光环上的伪库法体铭文等[46]。艺术史学者劳伦·阿尔诺德（Lauren Arnold）在著作《王室的礼物和教皇的珍宝》（*Princely Gifts and Papal Treasures: The Franciscan Mission to China and Its Influence on the Art of the West, 1250—1350*）中以14世纪方济各修士前往东方传教的历史为背景，列举欧洲教皇珍宝目录中的礼物来讨论蒙古可汗与欧洲教皇和王室之间的物品交换，这些物品在当时社会的整体宗教、政治语境中的位置，以及其流入异域后对当地艺术产生的影响[47]。这类细腻的观察视角同样可以用来讨论艺术史的图式流转过程，如李军在《丝绸之路上的跨文化文艺复兴：安布罗乔·洛伦采蒂〈好政府的寓言〉与楼璹〈耕织图〉再研究》一文中，敏锐地观察到南宋楼璹《耕织图》与锡耶纳画家洛伦采蒂《好政府的寓言》中局部图像之间"宛如镜像"般的联系，讨论了作为图像可能存在的流传途径，尤其展示了图式作为"图像的内核"在跨文化传播过程中变异的几种类型. 在方法论的层面探索图像在连接过去与现在中所发挥的关键性作用[48]。

45. RosamondE.Mack, *Bazaar to Piazza: IslamicTrade and Italian Art*, University of California, PressBerkeley: Universityof California Press, 2002, pp.27-30.

46. "Translocation and Transformation: Some Middle Eastern Objects in Europe", Lieselotte E. Saurma-Jeltsch and Anja Eisenbeiss ed., *The Power of Things and the Flow of Cultural Transformation. Art and Culture between Europe and Asia*, Berlin-Munich: Deutscher Kunstverlag, 2010, pp.42-65.

47. LaurenArnold, *Princely Gifts and Papal Treasures: The Franciscan Mission to China and its Influence on the Art of the West 1250-1350*, Desiderata Pr, 1999.

48. 李军：《丝绸之路上的跨文化文艺复兴：安布罗乔·洛伦采蒂〈好政府的寓言〉与楼璹〈耕织图〉再研究》，载香港浸会大学《饶宗颐国学院院刊》第四期，中华书局（香港）有限公司，2017年，第247页。

5.3 从单向传播到多向传播

20世纪90年代以来，纽约大都会博物馆举办了一系列重要的展览：1997—1998年与克利夫兰美术馆协办展览"当丝绸是金色的——中亚和中国丝织品"（*When Silk Was Gold: Central Asian and Chinese Textiles*）；1999—2000年"伊斯兰装饰的性质"大型展览，通过各种材质的物品，呈现伊斯兰装饰的基本形式和来源；2000年的展览展出了13世纪中亚伊斯兰各类艺术中鞑靼骑士的图像；2001年举办的"苏丹王的玻璃杯"（*Glass of the Sultans*），展示了近160件伊斯兰世界的玻璃制品，展览还包括13世纪到19世纪欧洲受到伊斯兰样本启发生产的玻璃器皿；2002年9月至2003年2月，纽约大都会博物馆和洛杉矶美术馆就这一主题举办了大型展览——"成吉思汗的传奇：西亚的宫廷艺术与文化，1256—1353"（*The legacy of Genghis Khan: Courtly Art and Culture in Western Asia, 1256—1353*），展出了伊利汗国时期生产的200多件手抄本、装饰艺术和建筑装饰构件。展览的研究文集包含对蒙元影响下的伊朗世界的艺术和文化成果的最新讨论[49]；2004年展览"萨非时期的波斯丝绸"（*Persian Silks of the Safavid Period*）展出了萨非时期波斯生产的丝绸制品；2007年展览"威尼斯和伊斯兰世界：828—1797"（*Venice and the Islamic World, 828—1797*），集中展现了威尼斯和伊斯兰近千年来的艺术和文化交流关系等。

从大都会的展览内容及相关研究足以窥见，20世纪初东方学者们的研究一般是"坐西望东"，关注自东向西的单向影响模式。新世纪的研究者们的研究重心已经发生了深刻的变化。在追踪蒙元时期"物"之流动的真实轨迹的过程中，学者们逐渐将注意力从东西两端，转向了中西之间的广阔天地。他们发现"物"所产生的影响并不是单向的，在欧亚大陆之间，同时存在着自东向西、自西向东、东西往复等多种模式。这种影响关系的复杂性要求当代学者相互合作，从多个角度重新处理东方与西方之

49. 2005—2006年，德国慕尼黑考古博物馆也举办了一次大型成吉思汗展览，"成吉思汗与他的继承者们——伟大的蒙古帝国"（*Genghis Khan and his Heirs, the Empire of the Mongols*），2007年巡展匈牙利布达佩斯，展览出版的画册和研究文集汇集了这一领域最新的研究成果。

间的各种复杂关系，其中包括欧洲与中国的关系、欧洲与中亚的关系、蒙古占领时期蒙古与伊朗的关系、伊斯兰与中国的关系等。

　　而在这个复杂的关系网络中，居于欧亚大陆之中的中亚至西亚地区尤其成为学者们关注的焦点。这一时期的研究进一步关注欧洲与远东之间的中间区域，处理"蒙古的和平时期"蒙古统治下的伊利汗国的艺术。一方面，全球语境下14—16世纪欧洲和伊斯兰世界的关系成为热门主题。研究课题主要围绕伊斯兰艺术及其对意大利艺术（尤其是威尼斯艺术）的影响展开，讨论中亚地区的丝绸、挂毯、瓷器、抄本等物品（及其上的纹样、图像、铭文）在欧亚大陆上的流动。尤其值得一提的是历史学家蒲乐安（Roxann Prazniak）的文章《丝绸之路上的锡耶纳——安布罗乔·罗伦泽蒂与蒙古全球世纪：1250—1350》（*Siena on the Silk Roads: Ambrogio Lorenzetti and the Mongol Global Century, 1250–1350*）。她注意到大不里士地区在文化交流中发挥的中介作用，并在"蒙古全球化世纪（1250—1350）"的背景下以锡耶纳城为讨论中心，展示了城市中的商人、艺术家与大不里士之间的交流与接触。蒲乐安尤其讨论了伊利汗国的抄本制作，当地的手抄本作坊汇聚了来自波斯、意大利、希腊等多地的工匠，并观察到《史集》（*Jami al-tawarikh*）、《蒙古大列王纪》（*The Great Mongol Shahnamah*）等制作于伊利汗国大不里士工坊的抄本与意大利绘画之间的重要关系，为14世纪意大利绘画中的鞑靼人的形象来源提供了关键性线索[50]。

　　另外，自20世纪30年代开始，关于蒙元时期伊朗艺术与中国艺术之关系的研究成果日益丰厚。50年代，以美国学界为中心对伊朗艺术和建筑的研究达到了新高峰，而西亚文化中的"中国元素"也成为学者们讨论的重点。当时，尽管学界对于传统伊朗艺术中的中国元素以及两个文明之间的社会政治关系已有了一些研究，但有关蒙古治世下的伊朗艺术的讨论并不多。伊朗"中国风"研究的先锋巴希尔·格雷（Basil

50. 这篇文章已经由曹程译为中文，发表在《中国学术》。蒲乐安：《丝绸之路上的锡耶纳——安布罗乔·罗伦泽蒂与蒙古全球世纪，1250—1350年》，载于《中国学术》，第29辑，第44—50页。

Gray）弥补了这一空白，他研究13世纪晚期至14世纪早期伊朗手抄本中透露出的中国艺术影响，同时也关注伊利汗国时期中国艺术的波斯化现象。2008年，日本学者门井由佳（Yoka kadoi）发表了重要的博士论文《伊斯兰的中国风——蒙古—伊朗时期的艺术》（*Islamique Chinoiserie: The Art of Mongol Iran*），进一步从丝织品、瓷器、金属制品和手抄本几个方面分别讨论了蒙古统治下伊朗艺术中的中国元素，尤其关注跨文化过程中伊朗工匠对中国元素的模仿、更改和误读，并关注木刻画、钱币、地图等在跨文化传播中"潜在"的中介媒介[51]。

在新世纪的视野下，我们需要重新思考鞑靼人的形象问题。关于这一形象的历史，不只是一个碎片化的图案由东到西的历史，如"幻影"一般存在于意大利绘画中，这段历史涉及14世纪欧亚大陆上辗转流变的人与物，并深深地扎根在大陆西端的欧洲社会不同社群的心态、情感与记忆当中。

6. 东西回望

近年来，在中央美术学院人文学院艺术史学者李军的带领下，逐渐形成了"跨文化艺术史"的研究团队，笔者很幸运地成为其中的一员，并见证了它的形成与发展。在国际学术界经历"全球史转向"之际，团队尝试探寻摸索一条道路，将我们引向历史深处，看到不同以往的风景。

在2012年出版的《穿越理论与历史——李军自选集》一书的自序中，李军形容自己是一只孜孜不倦的蚂蚁，在广袤的土地上漫无边际地远行。在冥冥之中，这只远行的蚂蚁的意象已经预言了一位跨文化艺术史学者的原初状态，以及一位行者毕生从事的事业。从2016年出版的《可视的艺术史：从教堂到博物馆》到2020年的《跨文化

51. Yoka kadoi, *Islamique Chinoiserie: The Art of Mongol Iran* (Edinburgh Studies in Islamic Art), Edinburgh University Press, 2009, pp.2-14.

的艺术史：图像及其重影》，作者经历了一种宿命般的转向：从西方文艺复兴时期的意大利转向了更加广阔的欧亚大陆。而这一变化在《可视的艺术史：从教堂到博物馆》一书的末节中已初现端倪，李军从西方图式传统内部对弗莱切尔"建筑之树"的图像之渊源进行穷根究底的研究后，为这棵"大树"找寻到其最古老的根源：东方伊甸园中的生命树。而在文章的末尾，他进一步追问："如果说，'树形图'最古老的根源是在四水交汇处的东方伊甸园，那么，难道在它漫长的发展演变过程中，这种'东方'对于'西方'的影响不会一而再，再而三地重复发生？"[52]

在之后的数年中，这个问题如同一颗种子，在李军的学术生命中生根发芽。在《跨文化的艺术史：图像及其重影》中，我们看到这棵学术之树已经硕果累累，收获丰盈。细心的读者不难发现，书中部分成果从他以往的研究中自然生长而出，拥有了新的生命。那些《可视的艺术史：从教堂到博物馆》中看似已经完结的故事在他追踪图像的"重重叠影"的过程中，转换了布景，获得了"另一种讲法"。如在该书的前两章中，一个围绕意大利教会与本土方济各会冲突的典型图像故事，被放置在13、14世纪欧亚大陆东西方交互往来的大舞台上，展现出一个别样的、"与东方息息相关的故事"。而在接下来的章节中，一个个精彩的新故事在这一背景下纷至沓来：苏丹尼耶完者都陵墓穹顶的结构建造技术，如何通过多明我会的传教网络西传，并激发了布鲁内莱斯基奇迹般的大穹顶的设计方案；4幅中国地图如何在图式上整合关于世界的新知；6幅西方地图在图像表达上的变化，如何透露出人们对于东方的认知和理解；楼璹的《耕织图》中的"持穗"图式，如何"宛如镜像"般出现在意大利锡耶纳市政府九人厅《好政府的寓言》的壁画中。在该书的八至十一章中，他进一步在卷轴画、建筑、诗歌、小说等不同创作领域之间穿行，为读者带来了打破疆界、自由畅行的阅读快感。在这场跨越文化与媒介的旅行中，读者将透过他的叙述清晰感受到在不同地域／领域之间跨越时具备的宏大视野，以及那种胆识、激情、想象与创建，同

52. 李军：《可视的艺术史：从教堂到博物馆》，北京大学出版社，2016年，第364页。

时，从他跟随其研究对象步步移动时极尽精微的观看与思索中，亦能体悟到从事这项事业所需要的耐心、专注、细腻与敏感。

令人感动的是，李军在跨文化研究领域深耕之余，付出了极大的心血与精力培养年轻学者。自2009起，他在中央美术学院美术史系开设跨文化美术史课程，分享自己在该领域最新的发现与体悟。在每周一次的讨论课上，他与学生们共同深入探讨研究案例，数年来几乎从未间断，吸引着越来越多的学者投身这一事业。在老师的激发和鼓励下，一个年轻的研究团队逐渐孵化诞生。这些年轻学者（如杨肖、孙晶、刘爽、孙兵、吴天跃、李璠、李晓璐、潘桑柔、石榴等）的研究成果汇集在李军主编的《跨文化美术史年鉴》杂志中，目前已出版三期：《跨文化美术史年鉴1：一个故事的两种讲法》（2019）、《跨文化美术史年鉴2："欧罗巴"的诞生》（2021）、《跨文化美术史年鉴3：古史的形象》（2022）。2022年即将出版第四期。新版的目录结构将包括五个单元：方法论视野、世界之于中国、东方之于西方、大书小书、现场。年鉴文章来自海内外学者，其研究主要聚焦于欧亚大陆乃至世界文化交流的三次的"混交时代"：公元前3世纪到公元3世纪（汉唐）、公元10—14世纪（宋元）、公元14—19世纪（明清）。另外，"大书小书"与"现场"栏目则指向了我们所处的新全球化时代。它带着过去的光辉与阴霾，构成了第四个"混交时代"（李军言）[53]。而处在当下的每一个人，在与过去对话的同时，亦会在自己身上看到祖先留下的斑痕与印记。

另外，跨文化美术史团队的部分研究成果也以展览的形式向更广大的公众展现。2018年1月27日—4月30日，湖南省博物馆举办大展《在最遥远的地方寻找故乡——13—16世纪中国与意大利的跨文化交流》，由李军担任主策展人，历时三年时间筹备，汇聚了国内外47家博物馆的珍贵藏品。展览的叙事通过五个单元得以展开，分别是：从四海到七海，指南针指向东方，大都的日出，马可波罗的行囊，来而不往非礼也。团队的学术研究成果在展陈策划和设计的助力之下，获得了一次整体性的展

53. 李军主编：《跨文化美术史年鉴2："欧罗巴"的诞生》，山东美术出版社，2021年1月。

　　　　　　　　　　　　　　　　　　　　　　　　　　　　　来者是谁

示，呈现给观众一场"可视的跨文化艺术史"的盛宴，讲述了一段"丝绸之路上的文艺复兴"[54]。

2020年，中央美术学院美术馆举办的展览《闲步观妆：18—19世纪的中国平板玻璃画》则是团队对"研究性策展"的又一次探索与尝试。这次小型线上展览由李军担任学术主持，中央美术学院美术馆学术部主任刘希言策划，笔者担任展览顾问。该展览共分为三个单元：旅程：从玻璃到画；她的"中国房间"：从东方外表到西洋趣味；他的花园与她：从"中国风"到本土意趣[55]。围绕清代平板玻璃画（reverse glass painting）这一鲜少受到关注的物质媒介，一方面聚焦玻璃画技艺本身在历史上跨越地域的传播与发展；另一方面将目光投向18—19世纪的中国风（Chinoiserie）渗透下的中英社会，向观众呈现这一时期玻璃画中"女性题材"的流传、变化与接受。

年鉴与展览共同体现出李军以及整个跨文化团队的基本学术理念，尤其体现在"跨文化"中的跨越一词。它在字面上呈现出一种身体力行的要求。行路人需要亲自渡河、翻山、越洋，才可能探访到那些不为人知的地貌和风景。而在更深的层面上，真正的跨越并不是在脑海中业已形成的多元文化版图上漫游，而是怀抱谦卑和敬畏，并带有警觉。在"跨越事物"的过程中，破除文化与研究者自身的界限，回到历史的原语境，回到一切尚未定型之际，去看那些正在形成的路，看它们在时间长河中的变迁、消泯和分支，以及覆盖在其上重重叠叠的车辙、马迹与脚印[56]。

"从个案出发"是跨文化美术史研究团队的基本工作方式。如李军在《跨文化美术史年鉴2："欧罗巴"的诞生》的导言结尾所言："通过《跨文化美术史年鉴》作者们的持续存在和努力，通过案例和经验的不断积累，持之以恒，那么，一部从中国出发、具有世界视野的真正的全球艺术史，才是不难想象的。"[57]团队的目标并非另辟

54. 李军：《跨文化的艺术史：图像及其重影》，北京大学出版社，2020年，第486—494页。
55. 展览的线上学术讨论会于2020年10月11日举行，共有八位国内优秀学者围绕玻璃画的技术、历史和跨文化接受等问题进行精彩发言与讨论。次年底，展览的同名目录与研究文集正式出版。
56. 《从图像的重影看跨文化艺术史》，《艺术设计研究》，2018年第2期。
57. 李军主编：《跨文化美术史年鉴2："欧罗巴"的诞生》，山东美术出版社，2021年1月。

蹊径，创立一种全新的研究方法，而是带着天真而朴素的目光去面对事物的原貌，在细致、反复的观察中捕捉问题，并在问题的牵动下，竭力运用艺术史现有一切分析方式，追踪事物原本的踪迹，还原文化在接触中相互形塑的复杂过程，在细流之间重新探寻历史的深河，并在这个过程中，总结能够接近原像的方法、经验和思路。这一个个案例如同河流，相互交接汇合，将逐步汇聚成汪洋大海。

东西之间，历史的万千道路正逐渐浮现眼前。而在不同的叙述中，人们会看到那幅亘古不变的图景：东方如同那沉默的、永恒的大海，海浪一次又一次地冲刷着大地，带来了养分和新的生命。历史本身会为研究它的人带来启示，从这个意义上看，"蒙古和平时期"欧亚大陆上形成的多元文化与艺术，已经让我们看到了从事这项研究应该具备的眼光与视野。

遇见异邦人

在一幅意大利祭坛画中"遇见"鞑靼人？这或许会令许多人感到惊讶，甚至是怀疑。在以往的西方艺术史中，鲜少有研究深入讨论这个现象。学者们长时间以来的沉默或许源于该现象自身的某些特点。一方面，这些东方面孔构成的"异域风景"是相对隐蔽的。在大多数情况下，"异邦人"都默默无名，他们悄无声息地混迹在人群之中，有时成为"耶稣受难"中的旁观者，与罗马士兵一同望向十字架上的耶稣；有时成为"三博士来拜"中的朝拜者，跟随三王的驼队前往伯利恒拜见圣子。另一方面，欧洲画家笔下的鞑靼人与其原型有时相差很大，他们的形象在不同的历史语境下发生着变化，令我们感到熟悉又陌生。

而当我们开始讨论13—14世纪欧洲艺术中"鞑靼人的形象"时，往往会遇到两个层面的问题。第一，鞑靼人的相貌与装束在画面中被表现成什么样？第二，这些"鞑靼相貌者"在画面叙事中扮演了什么角色？他们的形象是正面的还是负面的？又是如何在一些传统的基督教主题中发挥作用？关于第二层面的问题，我会在接下来的五个章节中依次讨论，但在此之前，仍需要先回答第一层面的问题，它可以帮助我们在画面中辨认出鞑靼人的形象。

1. "弗里吉亚帽"与"鹰钩鼻"

目前来看，西欧最早的鞑靼人图像出现在英国本笃会修士马太·帕里斯（Matthieu Paris, 1200—1259年）的《大编年史》（*Chronica Maiora*）插图中[1]（图2.1）。不过，我们之所以能够在画面中辨认出他们的形象，并不是因为形象表现上的准确与真实，而是依靠于画里与画外的文字描述。一来，画面中有一行铭文写道："灭世者鞑靼或食人肉的鞑靼"（Nephandi Tartari vel Tattari humanis carnibus vescentes）；二来，这幅图像伴随着一封伊沃·纳博讷（Ivo of Narbonne）写给主教杰

1. 关于《大编年史》中的鞑靼人形象塑造，我将在第三章中详细展开讨论。

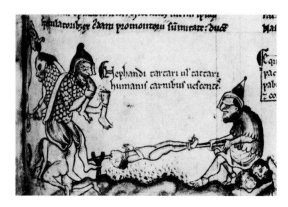

图2.1《鞑靼的盛宴》 马太·帕里斯
《大编年史》抄本插图 细部 13世纪
页166 剑桥大学基督圣体学院

拉尔德（Gerald of Bordeaux）的信，其中记录了鞑靼处置战俘的场景。

在《大编年史》中，还有一段对于鞑靼相貌的文字描述：

> 他们（鞑靼）的面庞宽大、斗鸡眼。口中发出可怖的声音，透露出内心的残忍，穿着未经处理的动物生皮，用牛皮、驴皮或马皮防御……他们以公牛皮为衣，收集尺寸合适的铁皮为铠甲，十分坚固，在战场上战无不胜。[2]

这段文字显然没有忠实于历史的"真相"，但不失为一段具体、生动而全面的描述。马太从鞑靼的相貌、声音与装束说起，并深入他们的"内心"，呈现了一个野蛮且残暴的战士形象。如此看来，在鞑靼的形象塑造上，马太的文字和图像皆不完全写实，并且二者之间还存在一定的落差。虽然插图描绘与文字描述都试图去表现鞑靼异于常人的凶狠，但在插图的画面中，鞑靼士兵并没有"以公牛皮为衣"，由于他们并非以正面呈现，也很难看出"面庞宽大""斗鸡眼"等特点。相反，插图集中突出了文字中没有提到的另外两个特点：第一个特点是一位鞑靼士兵长着大胡子，头发卷曲、披散在肩头。他被描绘为侧面，这一角度强调出他那几乎占据脸部二分之一的大鼻

2. Matthieu Paris, *Grande Chronique de Matthieu Paris*, Vol.5, traduit par A. Huillard-Bréholles, Paulin Libraire- éditeur, Paris, 1840, p.98.

来者是谁

子, 鼻尖钩下如鹰之嘴; 第二个特点是他头顶上佩戴的那顶软帽, 其内沿稍稍翻起[3]。如此看来, 这幅鞑靼的"画像"遵循的应该是某种图像上的传统, 这一传统顽固又强势, 以至于马太在绘制插图时, 并没有完全参考文字的描述。

让我们先从这顶尖帽说起。初看起来, 它会让人想到游牧民族的高帽, 但实际上, 在蒙古西征军进入波兰与匈牙利时, 远在欧洲大陆西端的马太并没有见到过真正的鞑靼人, 手头应该也没有可供参考的图像素材。那么, 马太为什么会为他的"鞑靼人"戴上一顶尖帽? 这顶帽子的形制又来源于何处?

倘若我们进入古代的图像世界, 会发现马太笔下的"尖顶帽"在历史上由来已久。它的原型是古代小亚细亚的弗里吉亚人佩戴的"弗里吉亚帽"(Phrygian Cap)[4]。这是一种由羊毛制成, 帽体贴紧头部, 顶部向前倾斜卷曲的软锥形帽子。在希腊人眼中, 来自近东和中亚地区的弗里吉亚人、波斯人、帕提亚人成为一个难以区分的整体, 他们会用"戴着尖顶帽的人"来称呼这些不说希腊语的人[5]。在当时的瓶画、壁画与雕塑中, 我们也时常会看到画师用这种帽子来装饰密特拉(Mithras)、阿提斯(Attis)等东方神祇(图2.2)。

早期基督教画师在绘制图像时, 在一定程度上参考了古代的图像语言。总体来说, 尖顶帽在这一时期被赋予了更加丰富的含义。一方面, 它仍然会被用来表现东方来客, 在罗马地下墓穴壁画与石棺上, "从东方来到耶路撒冷"的三博士头戴弗里吉

3. 这幅插图中的另一位鞑靼士兵头上同样戴着类似的尖顶帽, 但形制上更接近头盔, 盔顶处向前微弯。

4. 这种帽子与另一种希腊工匠、旅行者或水手所戴的无边圆锥形帽(毛毡或皮革质地)——皮勒图斯帽(Pileus)十分类似, 在古罗马时期, 获得自由的奴隶会佩戴皮勒图斯帽, 显示其身份从"被奴役的财产"转变为"自由人"。在欧洲, 这两类帽子经常被混淆, 弗里吉亚帽也因此富有自由的色彩。在1675年布列塔尼人反对路易十四增税的起义中, 叛乱分子戴上了红色(或蓝色)的弗里吉亚帽。在大革命时期的法国, 帽饰再次成为政治派别与民族身份认同的重要标志。饰有红白蓝三色丝带的帽子象征着爱国主义, 红色的弗里吉亚帽则被称为"自由之帽", 象征着自由和解放。

5. C.Brian Rose, "The Phrygian Cap" in *The Legacy of phrygian culture, Expedition*, Vol. 57, No.3, 2015, pp.44-45.

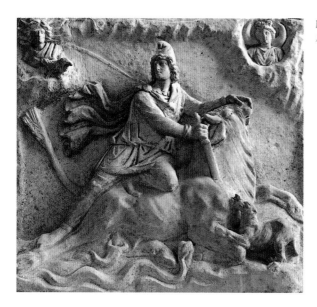

图2.2 密特拉屠牛像 2—3世纪
卢浮宫

亚帽,穿着束腰短外衣[6],以表明他们的东方身份(10世纪前后,三博士逐渐被表现为"三王","弗里吉亚帽"也被"皇冠"所取代)(图2.3);另一方面,"尖顶帽"也被赋予了更多消极负面的含义,用来表示或强调基督徒信仰上的敌人。

后一种现象尤其体现在中世纪人对于犹太人的形象塑造上。13世纪初,犹太人与活跃于法国南部兰圭多克(Languedoc)和意大利北部的异端卡特里派(Catharism)[7]成为拉丁教会急需抵御的两大对象,被称为"基督教内部的敌人"。1215年,教宗英诺森三世(Innocent Ⅲ, 1160—1216年)在拉特兰召开了第四次大公会议(Le Quatrième concile du Latran),颁布了一系列对犹太人的限制政策[8]。

6. 这是当时波斯人的装束,在公元6世纪意大利拉文纳的圣阿波利纳尔大教堂(the Basilica of St. Apollinaris)的马赛克镶嵌画中,这一种形象被描绘得更加精细:红色的弗里吉亚帽,彩色织物制成的束腰短外衣与紧身裤。
7. "卡特里派"又被称为"清洁派",是中世纪基督教的一个分支。1179年,被教皇亚历山大三世宣判为异端。
8. 其中部分政策延续了古罗马法在帝国境内打击犹太人的传统。

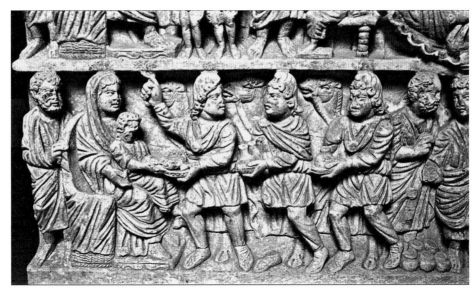

图2.3 《三博士来拜》 罗马石棺 4世纪 阿尔勒古代博物馆

例如，犹太人不可担任公职，必须在衣服上佩戴特殊的标记以区别于基督徒等[9]。随着敌视犹太人运动的不断升级，一种视觉上的"隔离"也体现在艺术作品中[10]。而在艺术作品中，"尖顶帽"成为犹太人的标志之一，用来帮助观者在画面中快速识

9. 1215年的第四次拉特兰大公会议决定，犹太人和穆斯林应该通过他们的装束来区分。因为"在一些省份，犹太人和萨拉森人的服装可以与基督徒的服装区分开来，但在其他省份则出现了一定程度的混乱，无法通过任何独特的标志来识别他们，导致基督徒误打误撞地与犹太或萨拉森妇女发生了性关系。为了停止"这种被诅咒的罪行"，教皇决定"在所有基督教的土地上，犹太人和萨拉森人，无论男女，都应公开以他们的服饰来区别于其他民族"。参见 "Innocent Ⅲ et les juifs du midi, entre tradition et rénovation", *Claire Soussen dans Innocent Ⅲ et le midi*, Cahiers de Fanjeaux 50, Toulouse, Privat, 2015, pp.355-374; S. Grayzel, *The Church and the Jews in the ⅩⅢth Century. A study of their relations during the years 1198—1254 based on the papal letters and the conciliar decrees of the period*, 1ére éd. 1933, rééd., New York, 1966.

10. 在中世纪的抄本插图、彩色玻璃画和象牙雕版中，犹太人除了佩戴"弗里吉亚帽"，更多情况下佩戴的是另一种类型的"尖顶帽"，尤其是一种圆锥形尖帽，当时的人称之为"角帽"（pileus cornutus）或"犹太帽"。

别出犹太人[11]。

显然，马太笔下的"鞑靼士兵"自然地挪用了犹太人的"弗里吉亚帽"，以及它在历史上所具有的负面含义。另外，我们需要注意，《大编年史》插图中的另一位士兵佩戴着一顶更加奇特的头盔，其顶部内卷，形似弗里吉亚帽。因为这一点，艺术史学者往往将它错认为"弗里吉亚帽"。实际上，这里表现的应该是一顶"弗里吉亚头盔"，该头盔在希腊化时期广泛流行于色雷斯、达西亚等地，在罗马帝国时代也十分常见。它由青铜制成，顶部前倾向内卷曲（有时凸起的顶部是单独制作的，铆接在头盔上），因在形状上模仿"弗里尼亚帽"而得名[12]。在中世纪的艺术中，"弗里吉亚头盔"因其具有的异域色彩，经常被用来表现东方战士，比如萨拉森士兵和鞑靼士兵（图2.4）。

插图中鞑靼士兵还有另一个特征——一个比例异常的"鹰钩鼻"。它也与犹太人有着密切的关系。实际上，"大鹰钩鼻"是中世纪艺术中犹太人形象的主要特征[13]。当

11. 萨拉·利普顿（Sara Lipton）指出，没有确凿的历史证据表明在11世纪前后，犹太人会佩戴这样一顶帽子，犹太法典中也并没有严格规定需要戴帽的礼仪。实际上在当时，犹太人装束和周围人并没有明显差异，甚至会刻意弱化装上的差异，以融入其所在的社群。直到中世纪晚期，犹太人才开始在犹太会堂戴一种名为"基帕"（kipa）的小圆帽，后逐渐形成一种严格规定的宗教礼仪。Sara Lipton, *Dark Mirroir: the medieval origins of anti-jewish iconography, Metropolitan books, Henry holt and company*, New York, 2014, pp.16-45; Debra Higgs Strickland, *Saracens, Demons, Jews: Making monsters in Medieval Art*, Princeton University Press, 2002. p.105; Giovanni Careri, *La torpeur des Ancêtres. Juifs et chrétiens dans la chapelle Sixtine*, Paris, Éditions de l'École des Hautes Études en Sciences Sociales, 2013.

12. Anne-Marie Adam, "Remarques sur une série de casques de bronze ou Tarente et les Barbares dans la deuxième moitié du IVe s. av. J.-C.", *Mélanges de l'école française de Rome*, 1982, pp.11-12.

13. 在19世纪，我们仍然会在画家多雷（Paul Gustave Doré, 1832—1883年）的版画《流浪的犹太人》（*Le Juif errant*）中看到长着巨大的鹰钩鼻的犹太老人的形象。这一形象出现在19世纪并不是一种巧合。历史上对犹太人的第二次污名化开始于19世纪，一直延续到"二战"结束。当时，瑞士的生理学家高尔（Franz Joseph Gall, 1758—1828年）提倡的颅相学（phrenology），以及瑞士神学家拉瓦特（Johann Kaspar Lavater, 1741—1801年）提出的面相学（physiognomy）在欧洲相当流行，人们相信身体是通往心灵之路，可以通过人外在的面部特征推测出他们的内在性格与品质。

图2.4 弗里吉亚头盔

然，通过丑化身体来形塑敌对者的做法由来已久。古希腊作者用"Kalos kagathos"来形容一种理想的"绅士"形象，它由形容词"Kalos"（美的）与"kagathos"（善的）组成。这意味着，身体的美与心灵的善有关，而身体的丑与心灵的恶画上了等号。在罗马人的石棺《路德维西大石棺》（*Sarcophage Grande Ludovisi*）浮雕上便表现了这样一个生动的画面：一位罗马士兵正与一位"野蛮的"哥特士兵对峙着，他用手托起了这位士兵的下巴。高大的罗马人鼻梁高挺，而矮小的哥特人的头发蓬乱结块[14]，鼻子又塌又大，并且不出意料地佩戴着一顶"弗里尼亚帽"（图2.5）。

12—13世纪的画家在表现犹太人时，同样强化了他们身体上的某些"种族特征"（带有相当大的杜撰成分），他们的个子看起来比基督徒小，肤色与发色也更深，画师尤其凸显出他们的鼻梁的弧度，让它看上去像是一个大钩子。这个"大鹰钩鼻"几乎与"尖顶帽"相伴而生[15]，成为在画面中辨认"犹太人"的重要标记，并表示他们有别于基督徒的身份，暗示其身体上的不完美与道德上的丑陋（图2.6）。在基督教艺术中，这两个特征也会被泛化地使用，去表现其他的基督教渎神者，比如在"鞭笞耶稣""嘲笑耶稣""耶稣受难"等主题中，罗马士兵往往被刻画成一副丑恶的样子，它结合了一系列中世纪人眼中的"负面特征"：大鹰钩鼻、尖顶帽、包头巾（或披风）、深色皮肤[16]（图2.7）。在"恶"的土壤中，这些被"局部放大"的特征将不断地滋生出新的"罪人形象"。如此看来，马太在表现鞑靼形象时，不仅借用了犹太人的形象，也使用了这个"罪人的图像库"。当他选择用"弗里吉亚帽"作为鞑靼的头饰时，实际上包

14. 哥特人的"头发"让人想到古代对"野蛮人"加拉太战士（Galates）的描述：他们的头发"根根竖立"，像是涂上了黏稠的油膏，贴在额头上，看起来很可怕；又"像狮子的鬃毛"或"萨提尔蓬乱的头发"那样。

15. Christophe Stener, *Iconographie antisémite de la vie de Judas Iscariot: Art chrétien*, 2020, pp.237-238.

16. "深色皮肤"在中世纪多用来表现"摩尔人"，即分布在伊比利亚半岛、西西里岛、埃塞尔比亚等地的穆斯林居民，后来也逐渐被用来表现所有的基督教敌人（尤其用来表现阿拉伯裔的萨拉森人）。它区别于基督徒的浅色皮肤，经常与地狱、撒旦、魔鬼等负面意象联系在一起。

图2.5 《路德维西大石棺》 3世纪 阿尔腾普斯宫 罗马

图2.6 《金色传奇》抄本插图中的犹太人形象
1348年 页5v 法国国家图书馆

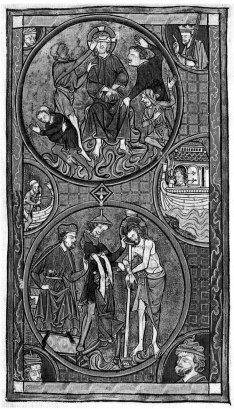

图2.7 《嘲笑耶稣》《鞭笞耶稣》《奥斯考特
诗篇集》 1265—1270年 英国

来者是谁

含了这一标志在历史上的双重含义：异国的和异教的。

2.逐渐清晰的面孔

1440年前后，意大利画家皮萨内洛（Pisanello，约1395—1455年）在故乡维罗纳圣安娜斯塔西亚教堂佩勒格里尼礼拜堂（Pellegrini Chapel, Sant'Anastasia）拱门上方绘制了一幅《圣乔治与公主》（*St.George and princess*）（图2.8）。壁画主题取材自"金色传奇"（Legenda Aurea），讲述了卡帕多西亚人圣乔治在前往利比亚省锡莱纳市的路途中，用长矛刺死了威胁当地居民的恶龙，救下锡莱纳公主的故事。

在画面中，皮萨内洛尝试了一些时下流行的绘画手法，他将故事场景设置在维罗纳城，画面前景中的圣乔治与公主穿着意大利贵族的优雅服饰，金色的盔甲与花纹繁复的织锦流露出来自国际哥特式艺术的特点。他们身旁的两匹马分别以正面与背面示人，彰显出画家对于新透视法技巧的灵活掌握。在画面右侧边缘，两匹马仅露出了一小部分，它们发出嘶叫，抬起前蹄，似乎马上要冲入画中，为画面带来了一丝运动感。在远景的湖边上停泊着一艘帆船，也许它将载着圣乔治前往湖的另一边与恶龙交战。在登船点附近，皮萨内洛表现了一组人物，其中有一位可能是公主的父亲，他穿戴一套貂皮制的围领和帽子，皱着眉头，脑袋低垂，像是为女儿的命运感到担忧。而画家在他的旁边添加了一个新奇的元素——一位手持弓箭（画面部分残损），穿戴铠甲的鞑靼士兵，在他身后，另一位戴头巾的东方人扭头向他看去，他的眼中略带惊惧，似乎呼应着前景中向恶龙望去的圣乔治（图2.9）。这位装备精良的鞑靼士兵是否具有政治上的映射，他与恶龙之间是否存在某种意象上的关联，仍有待进一步的讨论。但可以肯定的是，画面中鞑靼的独特形象并不是画家的无心之举。双檐帽、蒙古褶、高耸的颧骨和塌鼻头等细节表明，皮萨内洛对于鞑靼人的相貌和装束已经有相当的了解。事实上，为了表现这一形象，画家还事先在草稿上仔细研究《四个男人的头像；一只鸟；一个蒙古弓箭手；一位僧侣》（*Quatre têtes d'hommes; un oiseau; un*

图2.8 皮萨内洛 《圣乔治与公主》 圣安娜斯塔西亚教堂佩勒格里尼礼拜堂 维罗纳

archer mongol; un moine）（图2.10）。可以说，皮萨内洛的画让我们见到了一幅真正的"鞑靼人肖像"，它与13世纪画师马太笔下的鞑靼形象相比，已经有了本质上的差别，呈现出一种新面貌。若我们向前追溯，这类刻画较为准确的鞑靼人形象在14世纪已经出现。这一时期，东西的政治与交往的格局正在发生深刻的变化。

14世纪是一个东西大交流的时代。蒙古统治者为了确保在帝国广大疆域中货物运输的速度和安全，延续了唐朝以来的驿站交通系统（元人称为"站赤"），并将之扩展到中亚、俄罗斯、伊朗和伊拉克等一切蒙古人征服之地[17]。蒙古大汗授予外国旅行者、商人与传教士一块圆形或长方形的"牌符"，为他们在蒙古帝国的旅程中提供安

17. Didier Gazagnadou, "Les postes à relais de chevaux chinoises, mongoles et mameloukes au XIIIe siècle: un cas de diffusion institutionnelle", *la circulation des nouvelles au Moyen Âge, XXIVe Congres de la S.H.M.E.S, Avignon, 1993*, Ecole française de Rome, Rome, 1994, pp.41-59; L'histoire secrète des Mongols (chap I-VI), trad. P.Pelliot, Paris, A. Maisonneuve, 1949, p.108.

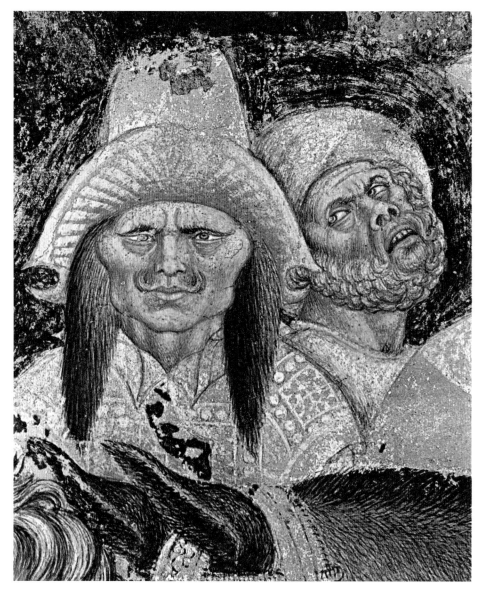

图2.9 皮萨内洛 《圣乔治与公主》细部

图2.10　皮萨内洛　《四个男人的头像；一只鸟；一个蒙古弓箭手；一位僧侣》细部　卢浮宫博物馆

　来者是谁

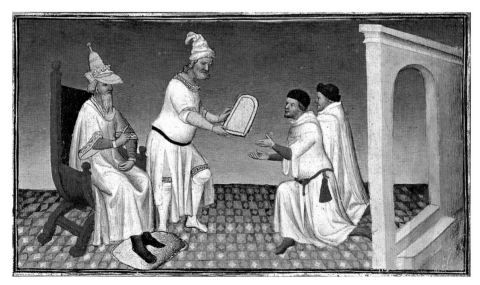

图2.11 "忽必烈汗授予马可波罗金色牌符" 《世界的奇观》抄本插图 页5 1410—1412年 法国国家图书馆

全保障,并免于征税[18] (图2.11)。如《马可波罗行纪》中所描述:

> 应知有不少道路从此汗八里城首途,通达不少州郡。此道通某州,彼道通别州,由是各道即以所通某州之名为名,此事颇为合理。如从汗八里首途,经行其所取之道时,行二十五哩,使臣即见有一驿,其名曰站(Iamb),一如吾人所称供给马匹之驿传也。每驿有一大而富丽之邸,使臣居宿于此,其房舍满布极富丽之卧榻,上陈绸被,凡使臣需要之物皆备。设一国王莅此,将见居宿颇适。
>
> ……
>
> 设若使臣前赴远地而不见有房屋邸舍者,大汗亦在其处设置上述之驿站。惟稍异者,骑行之路程较长。盖上所述之驿站,彼此相距仅有二三十哩;至若此种远地之驿

18. 腰牌多呈圆形或长方形板状,系在皮带上或戴在脖子上,它由银、金或木制成,上面刻有八思巴字样文。Komaroff, Linda, Stefano Carboni, eds., *The Legacy of Genghis Khan: Courtly Art and Culture in Western Asia, 1256—1353, Metropolitan Museum of Art*, 2002, pp.67-68.

站，彼此相距则在三十五哩至四十五哩之间。所需马匹百物，悉皆设备，如同他驿，俾来往使臣不论来自何地者皆货供应。[19]

从13世纪中叶起，意大利人（尤其是威尼斯和热那亚商人）活跃于黑海沿岸，他们逐渐在佩拉（Pera）、卡法（Kaffa）、特雷比松（Trebizond）等地定居，建立殖民地发展欧亚大陆的商业贸易。意大利商人向中国销售呢绒，再将丝绸和香料带回意大利。根据佩戈洛蒂（Francesco Balducci Pegolotti, 1310—1347年）在《商业手册》（Pratica della mercature）中的记录，得益于蒙古人的驿站系统，热那亚商人可从南边途经大不里士前往中国，也可以向北途经塔纳（Tana）、萨莱（Saraï）前往中国[20]。而商人们在东方建立的贸易网络则为方济各会与多明我会的传教活动提供了便利。根据洛内兹（R. Loenertz, 1900—1976年）的研究，多明我会在东方的传教活动大部分建立在热那亚人的灵活商业网络之上[21]。

另外，蒙元社会在宗教上的宽容政策为欧洲传教士在中国的传教事业提供了可能。成吉思汗家族对佛教、道教、伊斯兰教和基督教等外来宗教持开放态度。外国牧师被允许在当地开展传教活动，他们能够建起教堂，招募信众。1453年，德国神学家库萨的尼古拉（Nicolas of Cusa, 1401—1464年）在《论信仰的和平》（De pace fidei）中虚构了一次宗教间的对话，对谈者是十七个国家的宗教代表。其中，他正是借一位鞑靼人代表的发言道出了自己的主张——只有在各种宗教之间理解和宽容的基础上，才能实现真正的和平[22]。

19. ［法］沙海昂注，冯承钧译：《马可波罗行纪》，上海古籍出版社，第233页。

20. 佛罗伦萨商人弗朗西斯科·巴尔杜奇·佩戈洛蒂（Francesco Balducci Pegolotti, 1310—1347年）撰写的《商业手册》（Pratica della mercature）在当时广为流传，为我们提供了关于14世纪意大利人的东方贸易活动的具体信息。

21. R. Loenertz R, O. P., *La Société des Frères Pérégrinants. Étude sur l'Orient dominicain,* Vol.1, ad S. Sabinae, 1937, pp.31-32.

22. Christine Gadrat, "La description des religions orientales par les voyageurs occidentaux et son impact sur les débats théologiques", MARTÍNEZ GÁZQUEZ, José et TOLAN, John Victor

在东西交往的进程中，商人和传教士成为重要的中介者。他们在东西之间往返流动，记录下自己的所见所闻。其中流传最广的有教皇的使节柏郎嘉宾（Jean de Plan Carpin，1182—1252年）的《蒙古行纪》、鲁布鲁克的威廉（William of Rubruk，1220—1290年）的《鲁布鲁克东行纪》、鄂多立克（Odoric de Pordenone，1286—1331年）的《鄂多立克东游录》、威尼斯商人马可·波罗（Marco Polo，1254—1324年）的《马可波罗行纪》、约翰·曼德维尔爵士（Sir John Mandeville，？—1372年）的《曼德维尔游记》等。从某种程度上看，与其将这些游记视为真实的"见闻"，不如把它们看作是汇集了大量"知识碎片"的趣味故事。一方面，作者在讲述自己的精彩"见闻"时，会不可避免地加入自己的杜撰与想象；另一方面，作者会在游记中参考或挪用其他作家的文字素材，以至于在许多描述上相互重复。不过，正是这种重复性，让我们不能忽视它们在当时人的知识建构上产生的影响力。实际上，游记中存在大量对于鞑靼人的相貌、着装、发式的描述：

> 当地居民的形貌与其他人的形貌大相径庭。事实上，鞑靼人双目之间和颧颊之间的距离要比其他民族宽阔。另外，与面颊相比，颧骨格外突出，鼻子扁而小，眼睛也很小，眼睑上翻一直与眉毛相连接……他们中大部分人都不长胡须；然而，某些人在上嘴唇和额部长有少量的须毛，注意保护而不肯剪掉。[23]

另外值得注意的是，在13—14世纪威尼斯、比萨、热那亚在黎凡特与黑海地区展开的商贸活动中，商人们交易的不仅有丝绸和香料，还有奴隶。当时佛罗伦萨富裕家庭中经常会雇用来自东方的奴隶，其中也包括鞑靼妇女和小孩。根据文献记载，

(éd.), *Ritus infidelium: Miradas interconfesionales sobre las prácticas religiosas en la Edad Media. Acte du colloque "La perception des religions orientales par les voyageurs occidentaux en Orient et leur impact sur les débats théologiques"*, Barcelone: Casa de Velazquez. Collection de la Casa de Velazquez, 2010, pp.78-79; Jack Weatherford,《成吉思汗与今日世界之形成》，重庆出版社，2014年，第290—292页。

23. 柏郎嘉宾著，耿昇、何高济译：《柏郎嘉宾蒙古行纪》，中华书局，2013年，第25页。

这些鞑靼奴隶"矮小又结实，拥有黄色皮肤，黑头发，高而突出的颧骨，黑色的眯缝眼"[24]。这些都与绘画中的鞑靼人形象相符。

除了"鞑靼奴隶"之外，意大利人也有可能在城市中看见"鞑靼使臣"，了解到他们的外貌与服饰。1287年，伊利汗国阿鲁浑汗（Arghun khan, 1258—1291年）曾派聂思脱里派教徒拉班·扫马（Rabban Sauma, 1220—1294年）率领使团赴欧洲商议联盟之事。大使团一路从那不勒斯北上，抵达罗马，之后途经热那亚继续前往法国。在巴黎，他们拜访了法王美男子菲利普四世（Philippe IV le Bel, 1268—1314年），又在加斯科尼见到了英王爱德华一世（Edouard Ier, 1239—1307年）。在返程路上，拉班·扫马一行人再次途经热那亚，并重访罗马，见到了新任教皇尼古拉四世（Nicolas IV, 1227—1292年）[25]。近半世纪后，罗马教皇的使节方济各会士约翰·马黎诺里（Giovanni de'Marignolli, 1290—1360年）也曾在游记中记录道：

1334年，我方济各会佛罗伦萨修士约翰、比希纳诺之主教，奉神圣教皇伯奈狄克特十二世之命，携国书和礼物出使汗庭……1338年12月，我等离开阿维尼翁，四旬斋初抵那不勒斯，在此停留至三月底（28）日复活节，以待鞑靼使臣所乘热那亚船至。此使臣来自汗八里大都城，系汗遣往谒见教皇，安排互派使节，开辟道路，与基督教徒签订条约，因他非常崇敬和热爱我们的信仰……五月一日，我们由海道抵君士坦丁堡，在倍拉居住到圣约翰洗礼节……行八日抵碻法（今克里米亚）。此地基督教徒派别甚多。从这里出

24. 20世纪50年代历史学家艾里斯·奥里戈（Iris Origo）在文献中发现了这一重要史实。她在文章中引用了买卖契约中对几位鞑靼奴隶的样貌描绘记录，例如"中等身高的鞑靼奴隶，橄榄色的肌肤，左脸颊有两颗痣，厚嘴唇……""宽脸颊、高而厚的鼻子、许多痣""左脸颊和左眉处有一个大伤疤、翘鼻子"。Iris Origo, "the domestic enemy the eastern slaves in tuscany in the fourteenth and fifteenth centuries", *Speculum: A Journal of Mediaeval Studies*, Vol.xxx, No.3, July 1995, pp.321-323.

25. Morris Rossabi, *Voyage from Xanadu, Rabban Sauma and the first journey from Chine to the West*, University of California Press, 1992, pp.99-180; M.-H Laurent, Râbban Sauma, "ambassadeur de l'il-khan Argoun et la cathédrale de veroli (1288)", *Mélanges de l'école française de Rome*, Année 1958, 70, pp.331-336.

发，我们来到鞑靼人第一皇帝即伯汗之廷，向它呈递国书、锦衣、战马、果酒（Cytiac）和教皇之礼物……离教皇宫廷后第三年，我们从阿力麻里启程来到乔洛斯卡甘，此城在沙山……鞑靼靠天之助，不辞艰难险阻，越过此山来到一广袤平原，哲人称此地为热地，无人能通过，但鞑靼人已经通过，而我也两度涉过此境。关于此地，大卫在《诗篇》中说，他创造了荒原等等。越过沙山，我们来到汗八里。[26]

由这段描述中可以看出，热那亚、那不勒斯皆为从东方来的"鞑靼使臣"往返教廷阿维尼翁与汗八里的路上必经的城市，并且他们在商人或传教士的陪同下，往往还会在城里停留一小段时间。而目前来看，在这两座城市及其周边小镇上，我们的确也发现了许多表现鞑靼人形象的艺术作品。

意大利作家乔瓦尼·维拉尼[27]（Giovanni Villani, 1280—1348年）在1348年出版的《新编年史》（Nouva Cronica）中提到，在1300年，教皇彭尼法斯八世在罗马举行了一次大庆典，宣布所有长途跋涉前往罗马的朝圣者将"得全大赦"[28]。在大庆活动期间，伊利汗国的合赞汗（Ghazan khan, 1271—1304年）向教皇派去了100人左右的鞑靼大使团，由大汗宫廷中的佛罗伦萨人吉斯卡德·巴斯塔里（Guiscard Bustari）率领。使节们穿着鞑靼人的服装来到圣彼得大教堂前，他们见证了大庆的巨大成功，并受到了教皇的热烈欢迎[29]：

读者，希望你对我们所写的不要感到惊讶，在合赞所在的地方，有近20万鞑靼骑兵，因为这是事实，我们是从一位邻居佛罗伦萨人巴斯塔里那里知道的，他自幼在可汗的宫廷里长大，为了可汗，他和其他鞑靼人来到这里，作为大使去见教皇和基督教国

26. *Chronique de Bohême*, Henry Yule and Henri Cordier, eds., Cathay and the Way Thither: Being a Collection of Medieval Notices of China, 1865; repr., London: Hakluyt Society, 1915.
27. 乔瓦尼·维拉尼是一位商人、作家、编年史作者。
28. Etienne, Hubert, "Rome des Jubilés", *Médiévales*, Vol. 20, No.40, 2001, pp.5-8.
29. Sylvia Schein, "Notes and Documents. Gesta Dei per Mongolos 1300. The genesis of a non-event", *The English Historical Review*, Vol. 94, No. 373, Oct., 1979, p.808.

王，他见证了这一切并告诉了我们。[30]

当然，除了这些可能发生在意大利本土的真实接触，我们也不能忽略画家通过某些流传图稿来了解鞑靼人相貌的可能性。在欧洲与蒙元（尤其是与伊利汗国）的人员交往中，一些物品可能会随之被带到意大利。历史学家蒲乐安指出，14世纪锡耶纳画家洛伦采蒂的作品《好政府的寓言》《方济各会士的殉教》在画面构图、风景描绘和人物外貌等方面可能参考了制作于伊利汗国大不里士工坊的抄本《史集》[31]。她敏锐地观察到，洛伦采蒂的作品《圣方济各会士的殉教》和《史集》抄本插图《Jalâl al-Dîn Fîrûz Shâh之行刑》存在"诸多相似"[32]：画中人物皆穿着交领长袍，外搭比肩，或裹头巾，或佩戴双檐帽或单檐帽（帽顶饰有羽毛）。在构图上，两幅殉教场景中的异教君王皆居于高位，坐在宝座上，周围有人群环绕；受刑者皆"头部低垂"，双手被绑起背在身后，跪坐于地；挥起屠刀的刽子手皆位于受刑者左侧。尤其值得注意的是，两幅画中人物的神态也如出一辙，君王的脸上都没有胜利的神色，而是流露出一种哀伤和沮丧[33]。李军进一步指出二者在图像细节上的相关性，可能是洛伦采蒂在绘制过程中（下意识地）参考了原型，如在受刑者脑袋后方，皆竖立有一根柱子；洛伦采蒂笔下鞑靼君王那双鞋尖锋利而"刺眼"的红鞋，以及围观人群高帽上的红色帽檐，皆在《史集》插图中频繁出现[34]。

30. *Nouva Cronica*, IX, XXXV, vol. II, pp.55-56, 转引自Colette Gros, "Un nouvel Ailleurs. L'Image du Monde de Giovanni Villani", *Cahiers d'études romanes Revue du CAER*, 23, 2011, pp.11-28.

31. 在当时，伊利汗国汇聚了来自东西方的商人、传教士和旅行者。当地的抄本工坊的工匠来自各地，为抄本带来了波斯、拜占庭、中国等地的多样化的风格。David Talbot Rice, *The Illustrations to the World History of Rashild Al-Din*, ed., Basil Gray, Edinburgh University Press, 1976, pp.4-9.

32. 蒲乐安：《丝绸之路上的锡耶纳——安布罗乔·罗伦泽蒂与蒙古全球世纪，1250—1350年》，载于《中国学术》，第44—50页。

33. 同注29，第47页。

34. 李军：《丝绸之路上的跨文化文艺复兴：安布罗乔·洛伦采蒂〈好政府的寓言〉与楼璹〈耕织图〉再研究》，载香港浸会大学《饶宗颐国学院院刊》第四期，中华书局（香港）有限公司，2017年，第247页。

图2.12 安布罗乔·洛伦采蒂 《方济各会士的殉教》细部 1336—1340年 圣方济各教堂 锡耶纳

图2.13 拉瓦尼奥拉画师 《三博士来拜》 约1345年 阿尔比圣塞西莉亚教堂博物馆 阿尔比

虽然目前并没有直接的文献证明乔托、洛伦采蒂等意大利画家在创作时手头有可供参考的图稿，但意大利与大不里士之间存在的密集交流，以及艺术作品本身所提供的图像线索足以证明，在当时，一些东方图样已经在意大利本土流传。

2.1 须发

目前来看，14世纪意大利绘画中的鞑靼人的发型大致可分为三种类型。第一种类型出现在锡耶纳画家安布罗乔·洛伦采蒂（Ambrogio Lorenzetti, 1290—1348年）的《方济各会士的殉教》中，画家表现了一位从柱间探出脑袋的鞑靼士兵，他梳着两撮发辫，呈环状垂落于双耳侧（图2.12）。类似发型也出现在一幅14世纪拉瓦尼奥拉大师的《三博士来拜》中，最年轻的王来自东方，被表现为鞑靼人相貌，同样梳着环状发辫（图2.13）。第二种类型出现在佛罗伦萨画家安德烈亚·迪·博纳奥托（Andrea di Bonaiuto）在佛罗伦萨新圣母大教堂"西班牙礼拜堂"内绘制的大型壁画中，他多

次描绘了一位梳单辫、背向观者的鞑靼人形象（图2.14）。第三种类型出现在多幅那不勒斯地区的《耶稣受难》中，鞑靼模样者头发卷曲，披散至肩部（图2.15）。这种发型被称为"披发"，同样流行于北方游牧民族中。

游牧民族各部皆有髡头辫发的习惯，我们不难确认前两种发型所参考的原型："婆焦辫"（又称"不狼儿"）与"合辫髻"。在元代刻本《事林广记》插图中可见其样式，一种露顶、两侧"结辫垂环、额前垂一小撮短发桃子式"，称为"婆焦辫"；另一种结单辫后垂，即《事林广记》插图中"玩双陆"的蒙古人的发式，称为"合辫髻"[35]（图2.16）。这两类发型常见于元代出土的骑马俑与墓葬壁画中（图2.17）。

在13世纪意大利传教士的东方游记中详细记录了鞑靼人剃髡发的习惯：

他们如同僧侣一样在头顶戴一环状头饰，所有人在两耳之间都剃去三指之宽的一片地方，以使他们头顶上的环状顶饰得以相接。另外，所有人同样也都在前额剃去两指宽的地方。至于环状头饰与已剃去头发的这片头皮之间的头发，他们让它一直披到眉毛以下，把前额两侧的头发大部分剪去以使中间部分的头发更加生长。其余头发则如女子青丝一般任其生长，他们把这些头发编成两根辫子，分别扎在耳后。[36]

男人在头顶剃成一个四方形，从（这个方形的）前角经头的两边一直剃到太阳穴。他们也剃掉鬓角，后颈剃到颈窝上，前额剃到头顶上，上面留下一绺垂到眉梢。他们留下头两边的发，编成齐耳的辫子。[37]

这些文字描述的都是鞑靼人的"婆焦辫"，却并没有提到"合辫髻"，可见文字记录并不是意大利画家参考的唯一来源。而值得注意的是，这两种发型恰恰是《史

35. 沈从文：《中国古代服饰研究》，商务印书馆，2011年，第538页；包铭新、李甍、曹喆编：《中国北方古代少数民族服饰研究》（元蒙卷），东华大学出版社，2013年，第98—99页。
36. 柏郎嘉宾著，耿昇、何高济译：《柏郎嘉宾蒙古行纪》，中华书局，2013年，第25页。
37. 鲁布鲁克著，耿昇、何高济译：《鲁布鲁克东行纪》，中华书局，2013年，第191页。

图2.14 安德里诺·迪·博纳奥托 《圣灵降临》细
部 1366—1368年 佛罗伦萨议会厅西墙穹顶壁画

图2.15 《耶稣受难》细部 1330—1335年 那不勒
斯 卢浮宫博物馆

来者是谁

图2.16 陈元靓 《事林广记》插图 1266年

图2.17 元代骑马俑

图2.18　"苏丹巴尔基雅鲁克"《史集》抄本插图　1307年　大不里士

集》抄本插图中最常见的[38]。仔细来看，意大利画家笔下的"婆焦辫"与其原型之间也存在些微的差别：在球形辫的末端可见几撮发丝垂直于肩膀，这个特殊的画法与游记中的描述有出入，与元代遗存的实物或图像材料亦不相符，却与《史集》插图中的画法有相近之处，抄本画师在环状发辫的尾端添加了若有似无的一笔，像是从辫子中抽出几根发丝（图2.18）。这个细节有可能在图像素材的流传过程中，因临仿者的"误读"而不断被放大，形成一种略微区别于原型的"新样式"。虽然从目前来看，还需要找到更多中间环节的图像证据来论证这一点，不过，热那亚地区的《三博士来拜》中鞑靼贤王与《方济各会士的殉教》中鞑靼士兵如出一辙的发型至少说明这一样式已经在意大利本土传播。

38. David Talbot Rice, Basil Gray ed., *The Illustrations to the World History of Rashīd al-Dīn*, Edinburgh University press, 1976.

2.2 帽饰

柏郎嘉宾与鲁布鲁克都曾对鞑靼妇女头上佩戴的一种帽饰记忆深刻：

那些已婚的有夫之妇都有一身很肥大的长衣，一直拖到地上。她们头上戴有一圆形的树枝编织物或树皮制品，长达一古尺，末端呈方形，由下向上逐渐放宽，顶端是一根金质、银质或木质的长而细的小棒，或者是一枝羽毛……[39]

再者他们有一种他们称之为波克的头饰，用树皮或他能找到的这类轻物质制成，而它大如两手合抱，高有一腕尺多，阔如柱头。这个波克，他们用贵重的丝绸包起来，它里面是空的。在柱头顶，即在它的顶面，他们插上也有一腕尺多长的一簇羽茎或细枝。这个羽茎，他们在顶端饰以孔雀羽毛，围着（顶的）边上有野鸭尾制成的羽毛，尚有宝石。贵妇们在她们头上戴上这种头饰，用一条巾把它向下拉紧，为此，在顶端替它开一个孔，并且她们把头发塞进去，将头发在她们的脑后打一个髻，把它放进波克中，然后，她们把波克紧拉在颚下……[40]

两位传教士所描绘的冠帽为元代蒙古妇女的头饰"固姑冠"[41]，多为贵族女子所戴，象征着佩戴者的身份与地位（图2.19）。这种造型独特的帽子进入了14世纪意大利《考卡雷利抄本》（Codice Cocharelli）中。在"嫉妒"页的插图边缘，画师在一位鞑靼男性身侧表现了两位鞑靼妇女，她们皆佩戴"固姑冠"，顶端饰有羽毛。我们可以由此推测，画师想要表现的很可能是鞑靼君王和他的妻子（图2.20）。

不过，游记文字中似乎没有提到鞑靼男子的帽式，但这并没有妨碍意大利画家去表现它们。这一时期绘画中的鞑靼人不再佩戴过去那顶"弗里吉亚帽"，他们佩戴一种高帽，基本呈圆锥形，单檐或双檐，有时顶部装饰有羽毛。该帽式可以在现实

39. 柏郎嘉宾著，耿昇、何高济译：《柏郎嘉宾蒙古行纪》，中华书局，2013年，第26页。

40. 鲁布鲁克著，耿昇、何高济译：《鲁布鲁克东行纪》，中华书局，2013年，第120页；苏日娜：《蒙古时期的发饰与帽冠——蒙元时期蒙古服饰研究之二》，2000年第2期，第104—105页。

41. 又名故故冠、顾姑冠、故罟冠、罟罟冠、鸱鸹冠。

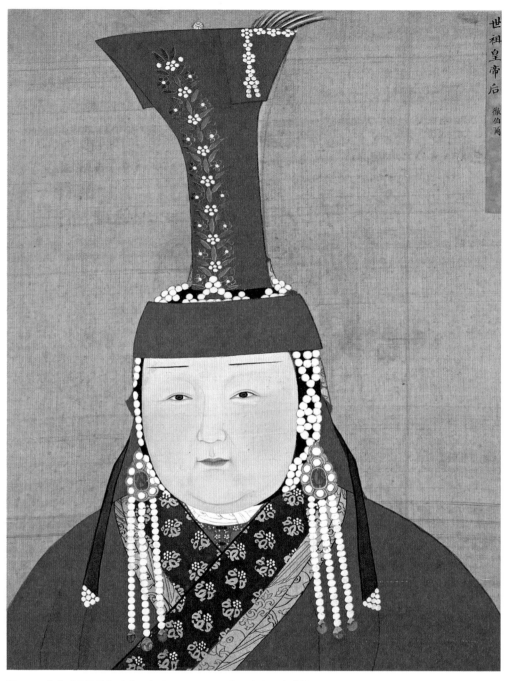

图2.19 头戴"固姑冠"的察必皇后 1279—1368年 台北故宫博物院

来者是谁

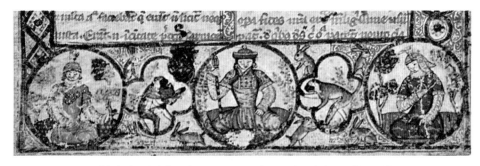

图2.20 "嫉妒"《考卡雷利抄本》细部 1330—1340年 巴杰罗美术馆 佛罗伦萨

中找到较为接近的原型。中亚游牧民族素来有佩帽的习惯,从现存的实物和绘画依存来看,当时蒙古人戴的帽子主要有几种:钹笠帽[42]、(四方)瓦楞帽[43]、瓜皮帽和折(卷)檐帽等。其中,折檐帽与意大利绘画中出现的圆锥形高帽的形制最为接近,这类帽子檐部向上卷起,顶部或装饰有海东青或游隼的羽毛,为元代蒙古人最常佩戴的帽式之一。

具体来看,14世纪意大利画家在表现这类帽子时,主要有两种式样,式样一为单檐高帽,乔托在阿西西圣方济各教堂(Basilica di San Francesco d'Assisi)壁画《三博士来拜》可以为例,画中表现了两个牵马的鞑靼人相貌士兵,皆佩戴单檐高帽。二人披发,携带弯刀,但在服饰的处理上十分简单,仅穿着束腰外衣,无异于欧洲平民(图2.21)。在他们身旁,有一位深色皮肤的摩尔人牵起骆驼,同样颇具异域色彩。式样二为双檐(或多檐)高帽,上述安布罗乔·洛伦采蒂的作品《圣方济各会士的殉教》中的鞑靼相貌侍卫最为典型:画面左边裹头巾者身后有一位佩戴单檐帽的鞑靼人,另有一位鞑靼弓箭手在画面内侧探出身体,佩戴双檐帽,帽顶部饰有一团羽毛。

42. 元代蒙古人最常使用的一种帽子,佩戴者地位越高,帽子上的装饰越繁复。
43. 又名"方笠",四方形,自帽顶到帽檐由窄到宽的帽子,戴者不分贵贱。

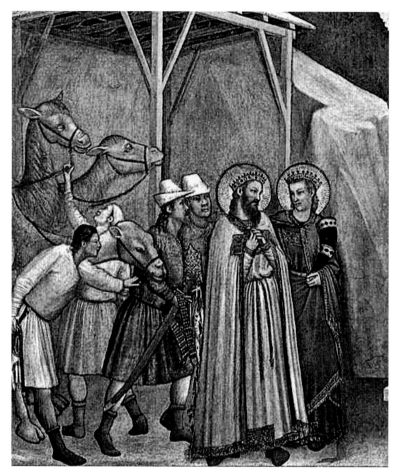

图2.21　乔托　《三博士来拜》细部　1315—1320年　圣方济各教堂下堂　阿西西

图2.22　阿蒂吉耶罗·达·泽维奥　《耶稣受难》细部　1376—1379年　圣贾科莫教堂　帕多瓦

　　巧合的是，这两类帽式密集地出现在《史集》《蒙古大列王纪》等抄本中[44]。这进一步证实，洛伦采蒂很可能见过伊利汗国大不里士工坊里制作的抄本。不过，意大利画家笔下鞑靼人的帽子高度更高，呈圆锥状，似乎夸大了伊利汗国抄本中"三角状"帽子的画法。或许是洛伦采蒂在原型之上加以改动，以遵循基督教的图像传统中戴着夸张的尖顶帽的异教徒形象。

　　值得注意的是，在14世纪晚期的一些壁画中，东方士兵会佩戴一种呈钟形的头盔，顶部细长，向内卷曲，看上去比较类似于突厥—伊朗骑兵佩戴的尖顶高筒头盔（图2.22）。其主要有两类样式：一种形若洋葱，顶部尖锐，因形状类似于波斯人的传统缠头（turban），以及模仿缠头上的褶皱，也被称为"缠头盔"（casque turban），盔面上经常装饰有阿拉伯文字（图2.23），在奥斯曼土耳其时期颇为流行；另一种为中亚骑兵中常见的"库拉盔"（Kulah helmet），钢制碗状头盔，顶部插有锋利的矛头（图2.24）。不过，这两类盔甲的尖顶通常直立向上，笔者尚没有找到内卷的样式。或许，这种"内卷"的形式掺杂着人们对于"弗里吉亚头盔"的记忆。如前文所述，这种古老的头盔样式带有一种浓厚的异族色彩。在阿蒂吉耶罗·达·泽维奥（Altichiero

44. 关于《史集》抄本插图中表现的各类帽式，参见David Talbot Rice, *The Illustrations to the World History of Rashild Al-Din*, ed., Basil Gray, Edinburgh University Press, 1976, pp.19-23.

图2.23　缠头盔

图2.24　库拉盔

da Zevio, 1330—1390年）于1376—1379年为帕多瓦圣乔治讲堂（Oratorio di San Giorgio）绘制的壁画中，《三博士来拜》《耶稣受难》等场景中皆表现了佩戴这类帽饰的东方士兵。他们位于画面背景的人群中，与缠头巾者、戴高帽者混杂在一起。他们的面庞几乎消失在人群中，唯一可见的是其头盔卷曲的顶端——体现了他们异族／异教的负面身份[45]。

2.3 服饰

20世纪50年代，历史学家艾里斯·奥里戈（Iris Origo, 1902—1988年）在14世纪佛罗伦萨的契约文书中，找到了许多有关东方奴隶交易的记录。他们中大多数是鞑靼人，也有俄罗斯人、希腊人、摩尔人和埃塞俄比亚人。契约中详细描绘了奴隶的长相、身高、服装等细节，其数量之大，足以被称为"佛罗伦萨社会的新血液"[46]。毫无疑问，奥里戈的研究为我们揭开了一段鲜为人知的历史，但仅凭这一史事，便推断洛伦采蒂等意大利画家笔下的鞑靼形象来自佛罗伦萨的鞑靼奴隶，显然是不够充分的，尤其体现在鞑靼奴隶的服饰问题上。根据佛罗伦萨法律的规定，所有非佛罗伦萨出生的奴隶、护士和仆从不能穿着任何"鲜亮颜色"的裙装或带袖的衣服，只能穿着"自然色"的、灰色宽大的衣服，由产自罗马涅罗（Romagnolo）的羊毛制成，并披着"黑布小披风"。严禁穿戴"丝质长袍"或有"金银装饰的腰带"。他们的头上只能佩戴"黑色条纹的亚麻毛巾"，他们的脚上只能穿木屐[47]。从记录文字中可以看出，这些

45. Prinz, Wolfram, "I tatari nella pittura italiana del Trecento", in *Studi di Storia dell'Arte sul Medioevo e il Rinascimento nel centenario della nascita di Mario Salmi*, Florence: Edizioni Polistampa, 1989, p.420.

46. Iris Origo, "the domestic enemy the eastern slaves in tuscany in the fourteenth and fifteenth centuries", *Speculum: A Journal of Mediaeval Studies*, Vol.xxx, No.3, July 1995, pp.321-323. 在14世纪的热那亚、威尼斯等港口城市同样发现了大量关于鞑靼奴隶交易的文献记录。R.Delort, "Quelques précisions sur le commerce des esclaves à Gênes vers la fin du XIVe siècle", *Mélanges d'Archéologie et d'Histoire,* 1966, pp.215-250.

47. Iris Origo, "the domestic enemy the eastern slaves in tuscany in the fourteenth and fifteenth centuries", *Speculum: A Journal of Mediaeval Studies*, Vol.xxx, No.3, July 1995, p.338.

图2.25　辫线袄

鞑靼奴隶在意大利穿的应该是本地制作的服装。这一事实与我们在大多数意大利绘画中所看到的鞑靼形象不相符合。因此在鞑靼的装束上，显然有其他来源可供画家参考。

　　大量实物、图像和文献资料表明，13世纪蒙古人的袍服的样式主要为开右衽，衣领呈正方形。使用软绢之类的丝绸做成腰带，仅仅系在腰间[48]。14世纪意大利绘画中出现的蒙古人大多穿着这类交领束腰袍。在安布罗乔·洛伦采蒂的《方济各会士的殉教》中，鞑靼士兵的内袍腰间有细密的横向褶子，应为《元史·舆服志》中提到的"辫线袄"，"制如窄袖衫，腰作变辫线细褶"，多用于日常狩猎（图2.25）。这位士兵在"辫线袄"外搭了一件半袖衣，其原型为"搭护"（元人称"襻子答忽"、比肩），属于元代常服，同样为交领、右衽，但为半臂形制，长度略短于蒙古长袍，常穿在袍服外面（图2.26）。实际上，在《鲁布鲁克东行纪》中，已经提到了鞑靼人的长袍在前面敞口，并且与突厥人不同，总在右边系扣子[49]。在柏郎嘉宾的游记中对鞑靼人的服装亦有记录：

48.《元典章》提到"公服俱右衽"，贵族、武官、侍从的长袍，皆为右衽交领式或圆领式。参见苏日娜：《蒙元时期蒙古人的袍服与靴子——蒙元时期蒙古服饰研究之三》，黑龙江民族丛刊，2000年第三期，第105—107页。

49. 鲁布鲁克著，耿昇、何高济译：《鲁布鲁克东行纪》，中华书局，2013年，第191页。

图2.26　身着"褡护"龙袍的元文宗和元明宗　《大威德金刚曼陀罗》缂丝　美国大都会博物馆

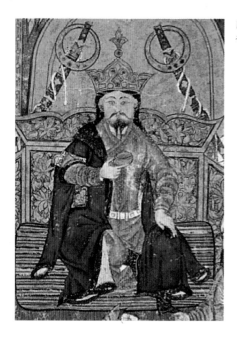

图2.27 "宝座上的扎夫王"《蒙古大列王纪》抄本
插图 细部 1330—1340年 弗里尔美术馆

　　无论是男还是女，他们的服装都根据同一式样而裁缝。他们不使用风帽和披肩，也不穿长皮袄；而是穿有硬挺织物（bougran）、大红色衣料（pourpre）或华盖布（baldakin）做成的制服，其制作方法如下：这种服装由上而下开口，在胸部以衣里加固。这种制服仅仅在左部由唯一的一颗纽扣固定，右侧有三颗扣子；衣服在左侧开口，一直开到袖子。[50]

　　然而我们很难相信，洛伦采蒂仅凭如此笼统的文字描述，就能大致表现鞑靼的服饰。相较之下，能够为意大利画家提供帮助的可能是上述伊利汗国工坊之作的抄本插图。其中表现了大量鞑靼侍从的形象，他们多穿着右衽长袍，袖子到手肘处，再外搭一件比肩。与意大利画家笔下的鞑靼装束十分接近。尤其值得注意的是，在他

50. 柏郎嘉宾著，耿昇、何高济译：《柏郎嘉宾蒙古行纪》，中华书局，2013年，第26页。

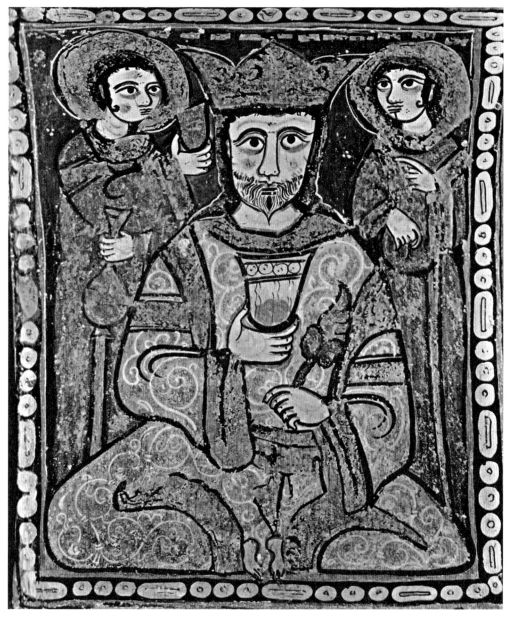

图2.28　帕拉丁礼拜堂穹顶装饰　1154年　巴勒莫

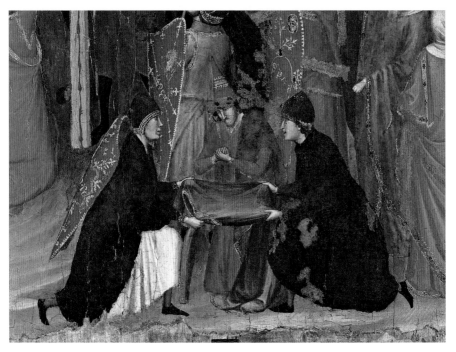

图2.29 《耶稣受难》细部 那不勒斯 14世纪 卢浮宫博物馆

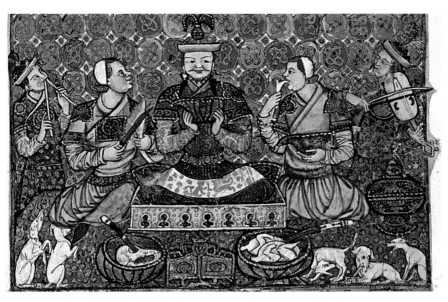

图2.30 "暴食"《考卡雷利抄本》细部 1330—1340年 页13r 大英图书馆

来者是谁

们上臂三分之一处常佩戴饰有图案（有时是铭文）的臂章，其原型为"Tiraz"。该词来源于波斯语的"刺绣"，指一种绣有伊斯兰铭文的纺织物（或纺织带）[51]（图2.27），通常被缝在统治者的礼物"荣誉长袍"的肩袖处，铭文上写的通常是统治者的名字、其在位时间或一些赞美之词。不同材质、色彩的臂章象征着佩戴者的不同身份。比如，亚麻材质是为普通人准备的，官员会佩戴织有金色臂章的丝绸袍[52]。佩戴臂章的习俗在基督教世界并不常见，主要流行于伊斯兰世界。这种风尚同样影响了受伊斯兰文化影响的意大利南部地区。在12世纪巴勒莫帕拉丁礼拜堂（Chapelle palatine de Palerme）穹顶装饰画中，西西里国王罗杰二世（Roger II）头戴皇冠，盘腿，手臂上绘有金色的臂章（图2.28）。有意思的是，14世纪的意大利画家也将之用来表现鞑靼人：《方济各会士的殉教》中鞑靼弓箭手、那不勒斯的多幅《耶稣受难》中的鞑靼人（图2.29）和《考卡雷利抄本》插图中的鞑靼君王等（图2.30）。

令人惊喜的是，在上述热那亚制作的《考卡雷利抄本》插图中，画师精细地表现出各种鞑靼服饰的装饰细节[53]：人物的肩袖处装饰有织金（或印金）纹样，称为云肩和袖襕，蒙语中称为"宝里"，为蒙元贵族的常见装饰。在鞑靼"君王"右侧的人物头

51. "Tiraz"有时也指制造这种织物的皇家工厂。

52. Ekhtiar, Maryam, and Julia Cohen, "Tiraz: Inscribed Textiles from the Early Islamic Period", *Heilbrunn Timeline of Art History*, New York: The Metropolitan Museum of Art, 2000.

53. 这本热那亚地区的抄本由当地银行业考卡雷利家族定制，在1314—1324年绘制，其目的可能是教育家族中的孩子。考卡雷利家族长期在热那亚和塞浦路斯两个城市进行商贸活动，与东方世界具有密切的联系。潘桑柔敏锐地指出，《考卡雷利抄本》中鞑靼奢靡的服饰或许和14世纪禁奢令相关。值得进一步讨论的是，这种对于奢靡的批判也能在中世纪找到它的传统。例如，犹太人（尤其是犹太妇女）曾因其奢靡的服装遭受贬损。潘桑柔，《图绘恶行：异域之物、国际贸易与跨文化视角下的〈考卡雷利抄本〉》，载于《跨文化美术史年鉴2："欧罗巴"的诞生》，山东美术出版社，2021年，第157—188页。Chiara Concina, "Unfolding the Cocharelli Codex: some preliminary observations about the text, with a theory about the order of the fragments", *Medioevi. Rivista di letterature e culture medievali, 2*, 2016, pp.189-265. Anne Dunlop, "European Art and the Mongol Middle Ages: Two Exercises in Cultural Translation", 《美育学刊》，2015; "Des sciences naturelles avant la lettre: le surprenant bestiaire des Cocharelli", dans le site web du Museum de Toulouse.

戴欧洲中世纪男式圆毡帽，穿着蒙古窄袖辫线袄，外搭比肩，胸前织有一块四方形金线勾画的图案，其原型应为元代的金"胸背"（后世称为"补子"）[54]（图2.30）。《金史·舆服志》有言："胸臆肩袖""饰以金绣"。这套装饰在蒙元服饰中亦十分流行，可在《元世祖出猎图》《事林广记》等插图中找到参照。画面中的鞑靼王腰间束有革带，形式十分接近"蹀躞带"，这是游牧民族常佩戴的一种腰带，带间有孔环，用以钩挂随身物品，如钱袋、小刀、弓等[55]。

另外，"鞑靼锦"曾在14世纪享誉欧洲。如果我们翻看东方游记，最令意大利旅行者印象深刻的就是蒙古贵族们身着的华服，它们由珍奇的动物皮毛和奢华的布料制成。如《鲁布鲁克东行纪》中记述：

> 关于他们的服饰和风俗，你要知道，他们在夏天穿的丝绸和织金的料子以及棉布，是从契丹和其他东部地区，也从波斯和其他南部地区运给他们。从罗斯、摩撒尔，以及大不里阿耳和帕斯卡蒂尔即大匈牙利和吉尔吉斯等所有北方遍布森林并且臣服于他们的国土，给他们运去值钱的各种毛皮，这些我在我们的家乡从没见过，他们是在冬天穿。[56]

> ……他（蒙哥）答应第二天到教堂去。教堂相当大，很美观，整个顶篷用织金绸料铺盖。[57]

54. 感谢李军老师为我指出了这一装饰细节的来源。"补子"可能起源于金代，流行于蒙元时期，在明代发展为官服上的装饰，或方或圆，其上装饰有鸟兽或花卉纹样，象征官员的等级。值得注意的是，14世纪的圣徒服装上，在胸口处也出现了类似于"补子"的装饰图案。参见《在最遥远的地方寻找故乡——13—16世纪中国与意大利的跨文化交流》，湖南省博物馆编，商务印书馆，2018年；赵丰：《蒙元胸背及其源流》，收录于赵丰、尚刚主编，《丝绸之路与元代艺术》，第143—158页，艺纱堂/服饰出版（香港），2005年。

55. "蹀躞带"本为中亚粟特人骑马时所佩，称为北方少数民族流行的装束。后传入中原，在唐代盛行，随后在宋、元时期继续流行。参见沈从文，《中国古代服饰研究》，商务印书馆，2011年，第538页；包铭新、李薇、曹喆编，《中国北方古代少数民族服饰研究》（元蒙卷），东华大学出版社，2013年，第98—99页。

56. 鲁布鲁克著，耿昇、何高济译：《鲁布鲁克东行纪》，中华书局，2013年，第189—190页。

57. 鲁布鲁克著，耿昇、何高济译：《鲁布鲁克东行纪》，中华书局，2013年，第268页。

图2.31 《耶稣受难》壁画细部
约1350年 圣本笃修道院 苏比亚科

《马可波罗行纪》在提到成吉思汗诞辰之日也感叹道：

大汗于其庆寿之日，衣其最美之金锦衣。同日至少有男爵骑尉一万二千人，衣同色之衣，与大汗同。所同者盖为颜色，非言其所衣之金锦与大汗衣价相等也。各人并系一金带，此种衣服皆出汗赐，上缀珍珠宝石甚多，价值金别桑（besant）确有万数。此衣不止一袭，盖大汗以上述之衣颁给其一万二千男爵骑尉，每年有十三次也。每次大汗与彼等服同色之衣，每次各易其色，足见其事之盛，世界之君主殆无有能及之者也。[58]

"丝绸和织金的料子""各种值钱的皮草""上缀珍珠宝石"激起了西人对美妙奢靡的东方之想象，以及对东方土地的广袤和物资的富饶的倾慕。在一小部分意大利绘画中，我们幸运地看到了穿着织锦华服的鞑靼人形象。例如，罗马附近小城苏比亚克圣本笃修道院教堂（Sacro Speco the Monastery of St. Benedict）上堂有一幅绘制于1350年前后的《耶稣受难》（图2.31）。画面中右下角表现了一群掷骰分耶稣里衣的士兵，其中一位披发、留八字须的鞑靼士兵穿着一件交领右衽的宽口长袖袍，衣料上清晰可见滴珠窠纹样。这一纹样在蒙元时期十分流行，可与文献昭圣皇后衣领处的滴珠窠纹样相比较（图2.32）。

58. ［法］沙海昂注，冯承钧译：《马可波罗行纪》，上海古籍出版社，第178—179页。

图2.32　文献昭圣皇后像　14世纪　台北故宫博物院

来者是谁

在另一幅14世纪相传是杜乔绘制的《耶稣受难》的十字架脚下[59]，表现了两位东方士兵正在和罗马士兵一起分耶稣的袍子（图2.33）。其中一位佩戴尖顶帽（身体的部分已经残损）。另一位鞑靼相貌者穿着一件束腰长袍，其衣料与四角掀起的奇特帽子[60]皆由一色面料织成，面料极有可能为14世纪西域风靡的织金锦。元人称为"金锦"，或根据波斯语音译为"纳石失"[61]（nasij）。元代在大都、别失八里、弘州等地设局织造纳石失，工匠多来自西域[62]。这种织物由金线和蚕丝织造而成，极其珍贵，多为宫廷御用，也作为礼物赠予官员或外藩。蒙古人钟爱用纳石失来制作衣缘或外袍，尤其出席质孙宴时所穿的质孙服，以面料质地的粗细体现等级差别，《元史·舆服志》记载，纳石失通常为面料中的头等。在质孙服的穿配上，衣帽在用料与选色上需要保持一致。"服纳石失"，"则冠金锦暖帽"。如此看来，画面表现的似乎是一位穿着质孙服的蒙古贵族男子。遗憾的是，由于画面残损严重，我们已经无法看清他手中所持的耶稣里衣，但依稀可以看出，里衣的面料很有可能也是一块织金锦。

另外，在蒙古时代，中亚伊利汗国生产的纳石失通过热那亚、佛罗伦萨商人流入意大利本土，西方人将这种金色织物称为"鞑靼锦"（Panno tartarico）。13—14世纪教皇的珍宝清单显示，至少有100多件的鞑靼织物保存在梵蒂冈[63]。作为一种

59. 这幅《耶稣受难》是意大利马萨马里蒂马教堂（Massa Marittima Cathedral）的多联祭坛画《庄严圣母》（Maesta）的组成部分。

60. 从帽式上看，接近一种"暖帽"，但在现实中无法找到完全对应的例子，应含有杜撰成分。

61. 尚刚：《纳石失在中国》，《文物研究》，2003年第8期，第54—64页。

62. 赵丰：《锦程：中国丝绸与丝绸之路》，黄山书社，2016年，第282—286页。

63. 湖南省博物馆编：《在最遥远的地方寻找故乡——13—16世纪中国与意大利的跨文化交流》，商务印书馆，2018年，第144页；Dagmar Schäfer; Giorgio Riello; Luca Molà ed., *Panni tartarici: Fortune, Use, and the Cultural Reception of Oriental Silks in the Thirteenth and Fourteenth-century European Mindset*, Max Planck Institute for the History of Science "Seri-Technics: Historical Silk Technologies" Studies 13, 2020, pp.73-88; Juliane von Fircks, "Panni Tartarici, Splendid Cloths from the Mongol Empire in European Contexts", *Orientations*, Octobre 2014, pp.72-81; Lisa Monnas, "Cloth of Gold in Fourteenth Century Sienese and Florentine Paintings", *Merchants, Princes and Painters: Silk Fabrics in Italian and Northern Paintings 1300-1550*, Yalu University Press, 2008, pp.60-95.

图 2.33　杜乔（传）《耶稣受难》
1316年　圣塞尔班教堂　马萨马里蒂马

图 2.34　西蒙尼·马尔蒂尼和利波·梅
米　《天使报喜》细部　1333年　乌菲
齐宫

来者是谁

图2.35　教皇本笃十一世加冕服　细部　"鞑靼丝绸"　13世纪末

图2.36　14世纪紧身短衣裳上的团窠纹样　里昂丝绸与装饰艺术博物馆

珍稀的奢侈品，它们象征着拥有者的身份与权威。梵蒂冈博物馆收藏的一份1358年（或1363年）的"公证协议"中还提到，欧洲作坊中的工匠可以自行仿制、加工"鞑靼锦"的面料和风格。欧洲皇室和贵族的大量采购清单证明了当时人们对这种亚洲"奢侈品"的钟爱。这一时期的意大利画家经常表现圣母或圣徒穿着金锦织成的衣袍，其灼灼闪烁的色泽与宗教画的贴金背景相映成辉，令人目眩神驰。西蒙尼·马尔蒂尼和利波·梅米合作的《天使报喜》便是一个绝美的例子，为圣母带来喜讯的大天使伽百列穿着一件金色织锦丝绸，上面细密地铺满金色莲花与小尖叶的组合纹样[64]（图2.34）。学者们一般认为，画中织物的原型有可能来自教皇本笃十一世（Benedict XI, 1240—1304年）的一件加冕服，现保存在佩鲁贾圣多明我教堂（Church of San Domenico, Perugia）。它由不同面料拼成，双袖和躯干部分采用了"鞑靼锦"，可能来自梵蒂冈的教皇珍宝收藏[65]（图2.35）。

在我们谈论的这幅《耶稣受难》中的鞑靼人服饰上，清晰可见两种花式的"团窠纹样"。这类纹样源自萨珊波斯，流行于唐宋织锦，亦常见于蒙元时期伊利汗国的丝绸面料。其骨架形式为平排连续的圆形结构，窠内常装饰有典型的伊斯兰风格的对鸟或对兽纹样。笔者在欧洲现存的服饰实物中找到了画家可能参考的原型。画中窠内分别有鹰纹和狮（或虎）纹，窠外装饰有十字叶（花）团，与一件现存于里昂丝绸与装饰艺术博物馆（Musée des Tissus et des Arts Décoratifs）的14世纪男子紧身短衣的衣料纹样几乎完全一致。这件衣服由"鞑靼锦"制成，它的主人是布列塔尼公爵布洛瓦的查理（Charles de Blois, 1319—1364年）。从布料与纹样的相似程度上看，我

64. Cathleen S. Hoeniger, "Cloth of Gold and Silver: Simone Martini's Techniques for Representing Luxury Textiles", *Gesta*, Vol. 30, No. 2, 1991, pp.154-162.

65. 另有一些东方纹样频繁出现在意大利画家笔下。例如，在威尼斯画家保罗·韦内齐亚诺（Paolo Veneziano, 1333—1358年）笔下的"莲花纹样"，而后逐渐演变为欧洲丝织品中常见的石榴纹样。石榴：《从中国莲花到石榴形图案：15世纪意大利纺织品设计中的东方来源》，《跨文化美术年鉴Ⅰ：一个故事的两种讲法》，李军主编，山东美术出版社，2019年；湖南省博物馆编：《在最遥远的地方寻找故乡——13—16世纪中国与意大利的跨文化交流》，商务印书馆，2018年，第157—159页。

们至少可以肯定，他参考了这款欧洲本土可见的"鞑靼锦"（或是它的相关制品）（图2.36）。

3. "东方化"的鞑靼形象

现在，我们大致已经可以在14世纪意大利绘画中认出一位鞑靼人了。他由一系列基本的图像因素构成：双（单）檐帽、塌鼻子、细眼睛、宽颧骨、八字胡须、发辫、交领长袍、胸背和云肩、臂章等。这些因素构成了14世纪意大利画家对于鞑靼人的基本印象，由他们从所能获取的图像或文字资料中提取出来，在流传与使用的过程中逐渐固定为几种搭配。

但需要指出的是，在许多情况下，"鞑靼人的形象"仍然是颇为"模糊"的。在这个形象的塑造过程中，不可避免地涉及画家本人的个性化处理，这种处理或掺杂着他个人的理解（或误解），或受制于他所继承的绘画传统，或伴随着他的想象、情感与趣味等。这一切都将令他们笔下的鞑靼人形象或多或少地偏离其原型——上文中提到的《大编年史》插图中的鞑靼人形象便为我们展现了一个绝佳的例子。虽然马太·帕里斯表现的是鞑靼人，但他们的面孔与真实的鞑靼人几乎毫不相干。

另外，在这一时期的意大利绘画中逐渐出现一种"东方化"的人物群像表现方式。这其中，加迪（Agnolo Gaddi, 1350—1390年）在普拉多主教堂（Prato Cathedrale）中绘制的壁画《圣玛格丽特的殉教》（*the Martyrdom of St.Marguerite*）比较典型，画面中表现了一位明确的鞑靼相貌者——他的形象集合了上述大部分图像因素：宽圆脸蛋、塌鼻子、蒙古褶的细眼睛、八字胡须、带檐尖帽。但若我们仔细观察人群中其他人物形象，他们在相貌或衣着上或多或少也混杂着一至两个相关因素，但这些特征并不十分准确，不足以判断其为鞑靼人。画家似乎刻意在他们身上点缀了一些"东方特征"：殉教士正后方的男人头上佩戴着双尖顶的奇特的头盔；他旁边的男人戴着一个双檐的圆帽，留着长辫子；一位侧身的男子的鼻头也被画成扁平

图2.37 加迪 《圣玛格丽特的殉教》细部 14世纪 普拉多主教堂

的。虽然我们不能将这几位旁观者都视为鞑靼人，但在他们身上我们能明显感受到一种与鞑靼人相关的东方氛围。甚至可以进一步说，殉教士周围的旁观人群被"东方化"了（图2.37）。

14世纪意大利绘画中的"东方化"表现方式值得特别关注，因为它或多或少地预示了后世画家对于东方形象的塑造。自蒙古帝国崩解之后，传教士、商人奔赴东方的脚步也暂时消歇，但人们对于东方奇域的幻想却没有消退。威尼斯商人马可·波罗的游记通过意大利文、拉丁文、法文大量流传。另一本14世纪中叶出现的畅销游记是《约翰·曼德维尔游记》（*The Book of John Mandeville*），据传由英国骑士约翰·曼德维尔爵士（Jean de Mandeville）根据其旅行中所见的奇观所写。不过，书中的内容可以追溯到马可·波罗、博韦的文森特、柏郎嘉宾等作者的叙述。尽管曼德维尔的游记可谓为某种"游记"的衍生品，但这本游记在欧洲的影响力巨大，不仅有拉丁语、法语、德语、英语和意大利语版，还出现捷克语、丹麦语和爱尔兰语的译本。在薄伽丘的《菲洛斯特拉托》（*Il Filostrato*）[66]或法国传奇故事《亚历山大的罗曼史》（*Le*

66. "Filostrato"意为"被爱情击倒的人"，又名《爱的摧残》，是以意大利佛罗伦萨方言撰写的长篇叙事诗。

Roman d'Alexandre）等文学作品中，同样可见鞑靼人的"身影"。

14、15世纪的抄本画师为这些作品绘制了精美的插图，而画面中鞑靼人多表现为一种指向不明的"东方化"形象，我们必须依靠抄本的标题与文字描述才能明确人物的身份。以《马可波罗行纪》的抄本插图为例[67]。牛津大学博德雷恩图书馆中保存的版本绘制于1400年前后。其中两幅插图表现了"马可·波罗和他的叔叔从可汗手中获得金牌"与"马可·波罗和他的叔叔献给教皇耶路撒冷的圣油与来自教皇的信"，画面中的鞑靼可汗仅从相貌上看，与来自意大利的客人并没有太大区别。他们同为白皮肤，留着又长又卷的胡须。只是为了凸显东方身份，可汗头上佩戴了一顶折檐高帽，内里为白釉毛，同时戴着一顶镶嵌着红玛瑙、蓝宝石与珍珠的皇冠，项链和腰带上也缀满了各色宝石。从可汗宫殿内的侍从的面貌装束上依稀可见某些13—14世纪鞑靼人形象的残影，其中有一位"塌鼻头"者，头戴着一顶黑色尖帽；一位"大鹰钩鼻"者与一位"八字髭须"者在窃窃交谈（图2.38）。而在另一幅表现出征的场景中，可汗正走出军营的壁式帐篷（wall tent），他的侍从在帮助他穿上一套欧式战甲——确切地说，是一种14世纪中期开始出现的封闭式小腿甲（Closed Greaves）。但与此同时，另一位士兵却递给他一顶"弗里吉亚头盔"。在他的军队里，同样有佩戴"弗里吉亚头盔"的士兵；有深色皮肤的士兵，头戴裹巾，堆砌成尖顶帽的形状——这是14、15世纪绘画中黑皮肤的萨拉森士兵的典型形象（图2.39）。

另一版绘制于1399年，献给勃垦第公爵的《世界的奇观》（*Le livre des Merveilles du Monde*）中有一页表现"马可·波罗为忽必烈献上教皇的礼物（十字架

67.《马可波罗行纪》保存有多个版本。笔者主要参考其中插图最为丰富的几个版本：保存在伦敦国家图书馆的版本制作于14世纪中叶，由巴黎画师让娜·德·蒙巴斯顿（Jeanne de Montbaston）绘制了36幅插页；保存在牛津大学博德雷恩图书馆的版本于1400年前后在英国绘制，包括38幅插图；纽约摩根图书馆收藏的版本于1410年在巴黎制作，包括34幅插图；保存在法国国家图书馆的版本为勃垦第公爵无畏者约翰（Jean Sans Peur）于1413年送给他的叔叔让·德·贝里（Jean de Berry）公爵的礼物。其中配有84幅插图，由一位1400—1430活跃在巴黎的法国或弗拉芒抄本画师及其助手所作（Maître de Boucicaut），具有国际哥特式风格。

图2.38 "马可·波罗和他的叔叔献给教皇耶路撒冷的圣油与来自教皇的信" 《马可波罗行纪》抄本插图 1400年前后 牛津大学博德雷恩图书馆

来者是谁

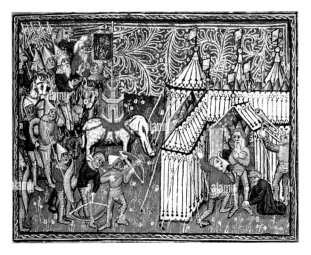

图2.39 "可汗出征" 《马可波
罗行纪》抄本插图 1400年前后
牛津大学博德雷恩图书馆

和福音书)",忽必烈的眼、鼻、须发与欧洲人大体相同,只有他头顶上红色的"折檐帽"显示出他的鞑靼人特征。但这显然是一顶经过变形的"折檐帽",混合了"弗里吉亚帽"的特质(图2.40)。它的顶部近似"弗里吉亚帽"的软帽质地,但反向地向后弯卷,最终形成了一种古怪杂糅样式——我们暂时称之为"折檐弗里吉亚帽"。值得注意的是,这幅插图中的可汗被画师"打扮"得像一位主教,似乎有意与抄本前页表现马可·波罗将可汗的信交给教皇格里高利十世(Pope Gregory X, 1210—1276年)中的教皇形象相互呼应(图2.41)。他们皆穿着白色长衣礼服,外披白色斗篷,坐在高背座椅(Cathedra)上,椅面裹着红丝绸或铺着红色织毯。在另外一幅可汗授予马可·波罗金牌的场景中,教皇则身穿半袖长袍,佩戴金色的尖顶头盔,外套皇冠,坐在一把高级教士或显贵所用的折叠座椅(faldistorium)上[68](图2.11)。在另一幅"马可·波罗一行人在巴格达见萨拉森人的大教长(哈里发)"中,画师为萨拉森人杜撰出一种独特的装束,他在红色尖顶盔外加缠上穆斯林的白巾,缠巾的两边垂落于胸前。并在

68. 这类扶手椅由四个S形支架组成,由古罗马执政官和高级官员使用的折叠式座椅Sella Curulis或Curule椅子演变而来。在中世纪继续象征着世俗权力,而作为贵族或高级神职人员的座席,也表达了教会的权威。

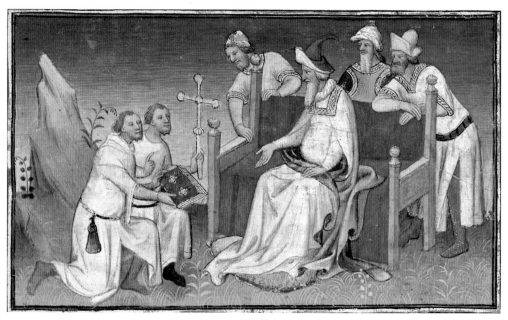

图2.40 "马可·波罗为忽必烈献上教皇的礼物" 《世界的奇观》抄本插图 页5 1410—1412年 法国国家
图书馆

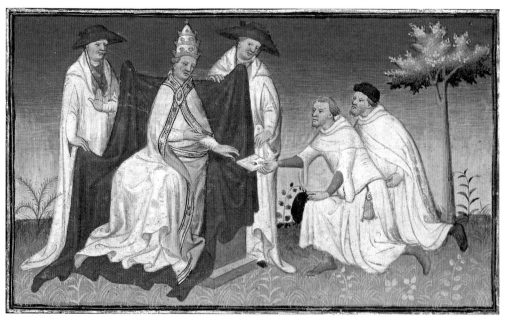

图2.41 "马可·波罗将可汗的信交给教皇格里高利十世" 《世界的奇观》抄本插图 页4v5 1410—1412年
法国国家图书馆

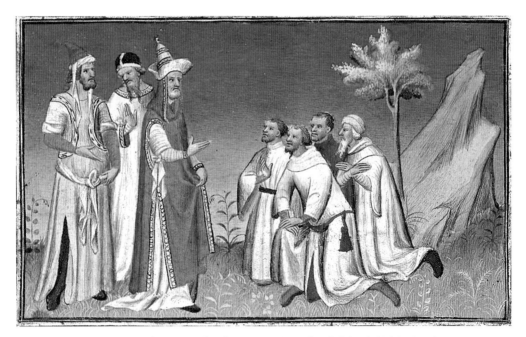

图2.42 "马可·波罗一行人在巴格达见萨拉森人的大教长" 《世界的奇观》抄本插图 页4v5 1410—1412年 法国国家图书馆

腰间系白巾[69] (图2.42)。

我们可以观察到,游记插图中的鞑靼人形象呈现了某些新的组合逻辑:其一,画师并没有在相貌上刻意区分蒙古人与欧洲人,甚至在表现可汗的形象时,有意通过服装、座椅将他塑造为一位欧洲人容易理解的权威者形象;其二,在欧化"蒙古人形象"的同时,画师又点缀了一系列类型化的东方元素,诸如"折檐帽""弗里吉亚帽""缠头""半袖"等。但相较于14世纪洛伦采蒂等画家笔下的鞑靼人,这些元素大部分是不准确的、变形的、碎片化的。画师任意地使用它们,并将它们(经常是错误地)组合在鞑靼人和穆斯林等东方人的形象上,最终形成一些在身份上模糊难辨,却带有东方色彩的人物形象。

69. 在另一些场景中,白巾还被系在手肘处。

在游记的历史流传过程中，对于东方的臆想、东方人物造型的逻辑，以及其中的一些常见元素被保留下来。在18世纪的游记和民族志图像中，我们仍然能够看到这类"折檐弗里吉亚帽"的阴影。画家们在沿用植根于记忆中的图像时，不可避免地延续了其中的"错误"。比如，1596年，让·哈伊根·范·林斯霍腾（Jan Huygens van Linschoten）出版的《航海日记》（*Itinerario*）中有一页插图表现"中国地域服饰"，画面中表现了三位穿着各异的"中国男女"，画家在表现他们的装束时，显然继续着15世纪东方游记插图画师的手法，将各类走样的异域元素任意、自由地拼合与混搭在一起：除了画面中心戴着中式"方顶硬裹顶幞头"的官员之外，另外三位男女形象都佩戴着颜色各异的"带檐弗里尼亚帽"。左边提花篮的女子脖颈上挂着美洲人的羽毛装饰（这一特征在15世纪的《约翰·曼德维尔游记》插图中已经出现）（图2.43）。另一页插图表现一位官员跪在一位站在矮凳上的"中国皇帝"（但从装束上看，更接近为一位将军）面前，其两侧的侍卫均佩戴标准的红色弗里吉亚帽。而远处的游船上，一位持桨的女子则佩戴"折檐弗里吉亚帽"，船内正面示人的男子佩戴一顶"黑帽"，顶部向前内卷，样式介乎于"弗里吉亚帽"与裹发"幞头"之间（图2.44）。幞头及幞脚的样式有很多种，画中"黑帽"更接近唐式幞头，以轻软的青黑色沙罗制成，上部微微凸起前倾，除去幞脚部分（正面角度有时不可见），软式"幞头"在形式上确实与弗里吉亚帽十分接近，可能会在画家参考和临仿图式的过程中形成误解[70]。在后世表现中国人的形象时，常会出现"弗里吉亚帽"，或许也与这一误解有关。

70. 在宋代，幞头逐渐演变为软式与棱角方折的硬式并行。沈从文：《中国古代服饰研究》，商务印书馆，2011年，第538页；包铭新、李甍、曹喆编：《中国北方古代少数民族服饰研究》（元蒙卷），东华大学出版社，2013年，第282—284页。

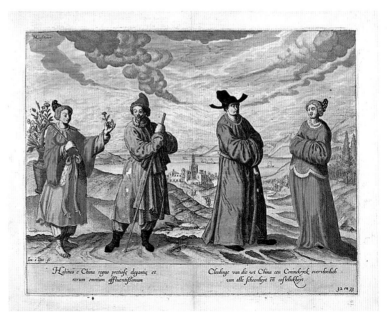

图2.43 让·哈伊根·范·林斯霍腾《航海日记》插图 "中国地域服饰" 16世纪 荷兰皇家图书馆

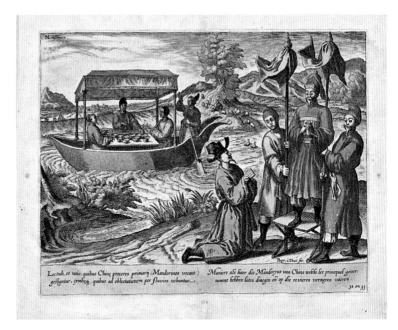

图2.44 让·哈伊根·范·林斯霍腾《航海日记》插图 "中国皇帝" 16世纪 荷兰皇家图书馆

惊惧之眼

一幅失真的图像，有时会是一个美妙的艺术史研究对象。当13世纪的欧洲基督徒想到蒙古人时，脑海里会浮现出什么样的形象呢？英格兰本笃会僧侣马太·帕里斯（Matthieu Paris，约1200—1250年）在《大编年史》中称他们为"鞑靼人"[1]，他采用了各种夸张的字眼来形容这些陌生的敌人："这些野蛮人的脑袋很大，与他们的身体不成比例"；个头"矮小"但"强壮"；"大脸，弯眼睛、发出恐怖的叫声，表达了内心凶残""丧失人性""破坏力极大"；"来自世界的尽头"，"以蝗虫一样的速度迅速蔓延"[2]……这一系列描述混杂着马太对"鞑靼人"的震惊、愤慨与恐惧。不过，从形象塑造角度上看，这只是冰山一角，若我们继续向下挖掘，或许能在更深处找到久远而反复的某种东西。

那么，这样的形象究竟是如何产生的？它将会激发出什么样的记忆、情感与想象？

1."他们要征服剩下的世界"

1235年，窝阔台汗（1186—1241年）决心继承祖父的遗志开拓疆土，远征欧洲，派拔都（1205—1255年）率军开始了第二次西征[3]。1237年秋，蒙古军渡过伏尔加

1. 一般认为，"鞑靼"之名来自蒙古兴起之前漠北地区的"塔塔儿部"（Tartar），该部在1202年被成吉思汗所灭。这个名称有可能是通过亚美尼亚人误传入西方。"鞑靼"念作"塔耳塔尔"，在发音上与希腊文与拉丁文中的"地狱"塔耳塔罗斯（Tartaros）十分接近，中世纪人将他们视为"来自地狱的人"。
2. Matthieu Paris, *Grande Chronique de Matthieu Paris*, Vol.3, traduit par A. Huillard-Bréholles, Paulin Libraire-éditeur, Paris, 1840, pp.334-335; Matthieu Paris, *Grande Chronique de Matthieu Paris*, Vol.4, traduit par A. Huillard-Bréholles, Paulin Libraire-éditeur, Paris, 1840, p.155.
3. 蒙古人在13世纪初期至中期共进行了三次西征，第一次西征（1219—1225年）由成吉思汗率领，征服了中亚诸国，1220年攻下了花剌子模都城撒马尔汗，并继续向西越过里海与黑海深入东欧等地。在成吉思汗的孙子拔都领导的第二次西征（1235—1242年，又名长子西征）中，莫斯科沦陷，蒙古军队进一步深入欧洲腹地，攻打中欧和南欧诸国。第三次西征（1253—1260年）由拔都的弟弟旭烈兀统率，在里海附近消灭了木剌夷国之后，继续向西征服了波斯、中东等地。

河，1238年春，侵入罗斯各部，1240年，又围攻下基辅，继续西进至欧洲中部城市。1240—1241年间，波兰与匈牙利相继陷落，蒙古军越过多瑙河，直逼奥地利、意大利等地[4]。

在14、15世纪的东欧抄本中，作者们试图用文字记录下鞑靼军在当地的行迹，并在插图中粗略描绘出鞑靼人的形象。布达佩斯国立塞切尼图书馆（The National Széchényi Library）保存了一部制作于14世纪下半叶的匈牙利史书《插图编年史》（*Chronicon Pictum*）[5]，其中两幅插图表现了鞑靼人在东欧的战事。第一幅描绘了1241年4月11日发生在萨莱河附近的磨希之战（Battale of Mohi）[6]，为蒙古军队与匈牙利军队之间的主要战役（图3.1）。阿尔帕德王朝国王贝拉四世（Béla IV of Hungary, 1206—1270年）率兵应战。蒙古军队大获全胜，匈牙利军队近乎全军覆灭。在拔都军队的步步追击下，贝拉四世（Bela IV, 1206—1270年）弃甲逃亡[7]。在插图中，头戴尖帽的鞑靼人占据了画面的3/4空间，表现出压倒性的优势。而贝拉四世仅在一位匈牙利士兵的护卫下，出现在画面的右侧角落，他正在逃跑中回头看向紧逼其后的鞑靼军队。画面通过人物形象与构图清晰地在基督徒和他的敌人之间做出了区分。领头的鞑靼人手持弯刀，贝拉四世头戴皇冠，手持长剑。鞑靼军队和匈牙利军队也被清晰划分为两个阵营，前者佩戴尖顶帽，披发卷曲，蓄八字须，身着交领长袍；后者佩戴头盔，穿着铠甲。

另一幅插画表现了鞑靼人从匈牙利人手中抢夺妇人的场景（图3.2）。再一次，

4. J. J. Saunders, "Matthew Paris and the Mongols", *Essays in Medieval History: presented to bertie Wilkinson*, T. A Sandquist and M.R.Powicke ed., University of Toronto Press, 1969, pp.123-124.

5. 也被称为匈牙利编年史（*Chronica Hungarorum*）。

6. 又名萨莱河之战（Battle of the Sajó River）。

7. *Encyclopédie des gens du monde, répertoire universel des sciences, des lettres et des arts; avec des notices sur les principales familles historiques et sur les personnages célèbres, morts et vivants*, Tome dix-sept, Paris, Librairie de Treuttel et Würtz, 1842, p.169.

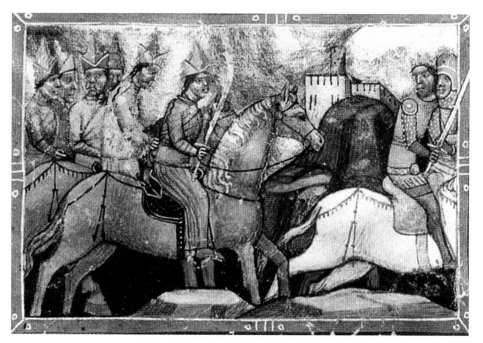

图3.1 "磨希之战" 《插图编年史》插图 14世纪下半叶

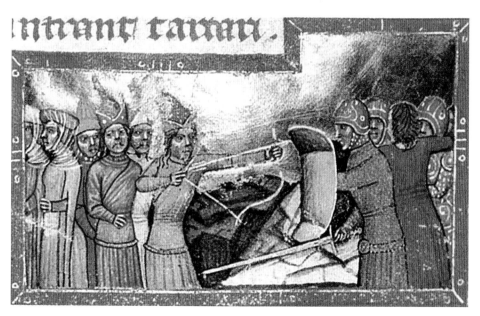

图3.2 "鞑靼人抢夺妇人" 《插图编年史》插图 14世纪下半叶

图像呈现了冲突中的双方（背景中黑白分明的岩石进一步加剧了二者之间的对立关系），他们穿着相异的服装，拿着不同的武器。在画面中心，是弓与盾、弯刀与长剑的对抗。在中世纪欧洲人眼里，"弓箭"与"弯刀"是野蛮人的利器，在《大编年史》收录的一封信中，腓特烈二世（Friedrich Ⅱ，1220—1250年）写道：库曼人习惯使用弓、箭和长矛，与鞑靼人使用的武器相似，相对于其他民族，他们拥有更强大的军事力量[8]。

1353年绘制于西里西亚的《海德薇抄本》（*Hedwig Codex*）插图描绘了另一场战役（图3.3）。1241年4月9日，鞑靼的铁骑抵达西征的另一个目标波兰，在华沙境内的列格尼卡（Legnica）附近的瓦尔斯达特（Wahlstatt）大平原上发生了一场战役[9]。该战役在同时代鲜有记录，却反复出现在14、15世纪的文献中。由拔都的大哥斡儿答（1204—1251年）率领的蒙古军对抗由西里西亚公爵虔诚者亨利（Henri Ⅱ le Pieux，1191—1241年）率领的波德联军。蒙古军大获全胜，亨利在战场上落马，惨遭斩首。在真假难辨的后世传言中，战争的场面被形容得极其残忍，据说当时在列格尼卡的原野上尸首遍地，鞑靼军屠杀了三万余人，他们还割下了战俘一侧的耳朵，整整装满了九个麻袋。而亨利的头颅被插在长矛上，在列格尼卡城墙上展示于众人[10]。

相较于《插图编年史》，《海德薇抄本》更清晰地呈现出人们对于鞑靼人的特殊情感，插图作者在画面处理上加入了基督教色彩，成功地将鞑靼的形象纳入了神学叙事中。在第一幅插图中，尽管画面中堆砌着士兵的尸体与散乱的兵器，但仍然清晰

8. Matthieu Paris, *Grande Chronique de Matthieu Paris*, Vol.5, traduit par A. Huillard-Bréholles, Paulin Libraire-éditeur, Paris, 1840, p.148.

9. 名为列格尼卡战役（Battle of Legnica）。

10. Henri Cordier, "L'invasion mongole au Moyen Âge et ses conséquences", la séance publique annuelle des Cinq Académies du 26 octobre 1914, Institut de France; Jean Bérenger, "L'influence des peuples de la steppe (Huns, Mongols, Tatares, Turcs) sur la conception européene de la guerre de mouvement et l'emploi de la cavalerie", *Revue internationale d'Histoire militaire*, 49, 1980, pp.35-36.

地划分出两个阵营。这一划分不仅代表了鞑靼军与欧洲军的对抗，也暗含着基督徒与异教徒之间的对立，而后者在第二幅插图得到了进一步表现：大体上看，画面左侧仍然为鞑靼军队，右侧为亨利二世率领的波德联军。画面场景显得更加混乱，人群从四面涌向中心。在画面正中有两位鞑靼士兵，身形稍大，成为我们目光的焦点——尤其是，其中一位还扭过头看着我们。插画作者特意强调出另一位士兵的特殊身份，他佩戴翻檐尖顶高帽，帽檐下露出卷曲的披发，突出其异族身份。这位鞑靼士兵正将一把短刀扎进敌手的身体，后者可能为虔诚者亨利——他面戴脸罩，头盔与盾牌皆与众人不同，上面绘有条顿骑士团的黑鹰纹章图案。二人身后有一位头戴尖顶帽盔的士兵高举旗帜，上面绘有亨利的头颅。与此同时，画中明确地表现出地狱与天堂的对偶空间。画面的左下角出现了地狱的喉舌"列维坦"，地面上是惨遭斩首的亨利。不过，他的灵魂显然没有落入地狱。在惨烈的战场上，插画作者不忘表现一条安详而平静的升天之路：一位天使抱着国王的灵魂升天；画面右上方露出一块蓝色的天空，两位天使托举着一块洁净的白布，其中包裹着许多灵魂。这个独特的场景参考了中世纪流行的主题"亚伯拉罕的怀抱"，它许诺了被保佑的灵魂能够前往天堂，而虔诚者亨利已经出现在这群灵魂之中，他双手合十，安宁地进行祷告。不过，可能因为画面空间的限制，插图画师没有像通常那样画出亚伯拉罕本人的形象[11]（图3.4）。

另外，虽然那些落入地狱的灵魂形象被表现得有些粗略，以至于我们难以辨别他们的身份。不过，天堂与地狱的划分却十分明确，它们分别位于画面对角线的两侧，在战场上响起了"最后的审判"的号角：欧洲军进入天堂，鞑靼军将被"推入"地狱！在《诺夫哥罗德第一编年史》（*Novgorod First Chronicle*，1016—1471）中，作者

11. "亚伯拉罕的怀抱"（Le Sein d'Abraham）出自《路加福音》中财主与拉撒路的故事："又有一位讨饭的，名叫拉撒路……后来那讨饭的死了，被天使带去放在亚伯拉罕的怀里"（路加福音19: 20—22）。这是一个接近于天堂的地点，那些具有进入天堂资格的灵魂将在这里等待。Jérôme Baschet, *Le Sein du père. Abraham et la paternité dans l'Occident médiéval, Le temps des images*, Paris, Gallimard, 2000.

图3.3 "列格尼卡战役" 《海德薇抄本》插图 1353年

来者是谁

图3.4 "列格尼卡战役" 《海德薇抄本》插图 1353年

将这群突如其来的陌生人称为"鞑靼"（Tartars）[12]：

这一年，由于我们的罪孽，来了素不相识的多神教徒。没有人知道他们是什么样的人，他们从什么地方来，他们说何种语言，属于哪个部落，信仰什么。我们把他们称作鞑靼人。[13]

"鞑靼"一词念作"塔耳塔尔"，在发音上与希腊文与拉丁文中的"地狱"塔耳塔罗斯（Tartaros）十分接近。这意味着，人们将蒙古军被视作从地狱里来的人，是撒旦的种族。在当时，"让鞑靼回到老家地狱里去"成为一句流行谚语。可见，《海德薇抄本》中的图像表现并不是插图画师的个人创造，它反映了欧洲基督徒的集体情感，我们将会看到，这是一种根深蒂固、由来已久的恐惧。

2. 鞑靼的"身体"

在蒙古史家杉山正明看来，后世编年史家对于"蒙古的破坏与滥杀"的大肆渲染已经偏离了"历史的原像"，成为一种"知识的虚构"[14]。这种说法或许解释了为何关于"破坏者鞑靼"最为恐怖与极端的历史记录会出现欧陆西端——鞑靼军的铁蹄尚未抵达之地，一位从未与鞑靼人打过交道的英格兰人马太·帕里斯（Matthieu Paris，1200—1259年）笔下。马太是圣阿尔班修道院（St Albans abbey）[15] 的一位本

12. Pow, Stephen. "nationes que se Tartaros appellant: an Exploration of the historical problem of the usage of the ethnonyms Tatar and Mongol in medieval sources.", *Golden Horde Review*, 2019, 7(3), pp.545-567.

13. *Novgorod First Chronicle according to the Oldest and Younger Transcripts*, Nasonov A.N. (red.). Moscow–Leningrad: Akademiya Nauk SSSR Publ., 1950. p.561. 此处参考余大钧的译文。[苏] 鲍里斯·格列科夫、[苏] 亚历山大·雅库博夫斯基著，余大钧译：《金帐汗国兴衰史》，商务印书馆，1985年，第166页。

14. 杉山正明著，乌兰译：《蒙古帝国与其漫长的后世》，北京日报出版社，2020年，第128页。

15. 圣阿尔班修道院长期受到皇室家族的赞助，也被称为圣阿尔班皇家修道院。

笃会修士，同时也是《大编年史》（*Chronica Maiora*）的编写者与插图师。这部巨著由三卷组成，描述了自创世初到1259年的历史[16]。1236年，阿尔班修道院的编年史作者文多弗的罗杰（Roger de Wendover，？—1236年）去世后不久，马太成为下一任编年史作者。苏珊妮·路易斯（Suzanne Lewis）指出，相较于他的前辈，马太是一位极富创造力的作者，他不仅接过了《大编年史》的编写工作，还尝试在行文与配图中注入自己的风格。比如，他会在字间或页角处加入自己的批注或尝试用不同的颜色来强调一些语句，并且为一些段落添加插图或装饰图案，好让自己的读者在阅读历史时能够感受到不同的节奏[17]。

《大编年史》中记录有许多关于鞑靼的信息，其中包括多封谈论鞑靼入侵的信件[18]。薄薄信纸如同历史汪洋中漂荡的小舟，浸透了写信者的茫然与绝望。比如，法国皇后卡斯蒂耶的布朗卡（Blanche de Castille，1188—1252年）在写给儿子法王路易九世（Louis IX，1214—1270年）的信中悲叹：

我亲爱的儿子，在这个凄惨的事情面前，我们该怎么办？这个可怕的消息甚至已经传到我们耳中，今天，我们所有人，以及最神圣的教会，都面临全部毁灭的威胁，鞑靼的铁蹄正在向我们靠近。

而面对眼前的境况，路易只能祈求天国的慰藉：

16. 第一卷描绘了从创世到1188年的历史，第二卷描绘了从1189年到1253年的历史，第三卷描绘了从1253年到1259年的历史。

17. Suzanne Lewis, *The Art of Matthew Paris in the Chronica Majora, University of California Press*, 1987, pp.53-57.

18. 其中有5份有关鞑靼入侵的重要文件，包括1241年罗兰公爵写给布拉班特公爵的信、法国国王的母亲布朗谢写给法国国王路易的信、弗雷德里克二世写给欧洲诸王的信、伊沃·纳博讷写给波尔多主教杰拉尔德的信，以及流亡罗斯的主教彼得的访谈。《大编年史》的研究者J.J Saunders 整理并收集了其中提及鞑靼入侵的文献资料，参见J.J.Saunders, "Matthew Paris and the Mongols", *Essays in Medieval History presented to Bertie Wilkinson*, T.A.Sandquist and M.R.Powicke ed., University of Toronto, 1969, pp.124-125.

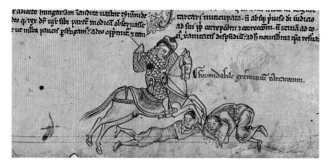

图3.5 "鞑靼入侵" 马太·帕里斯 《大编年史》插图 13世纪
页144 剑桥大学基督圣休学院

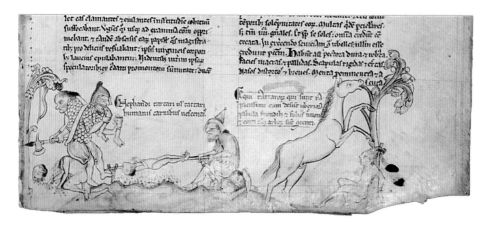

图3.6 "鞑靼的盛宴" 马太·帕里斯 《大编年史》抄本插图 13世纪 页166 剑桥大学基督圣体学院

我的母亲啊, 愿天国的安慰能够支持我们! 因为, 一旦我们和鞑靼人交锋, 要么让这些被称为"鞑靼"的人回到他们的老家, 要么他们让我们都升上天堂……作为主的战士, 或是作为殉教士。[19]

在1241年7月3日, 神圣罗马帝国的腓特烈二世 (Frederic Ⅱ, 1220—1250年) 在给英国国王亨利三世 (Henri Ⅲ, 1206—1272年) 的信中, 为他描述着这群可怕的敌人:

这些人想要毁灭所有的人类, 无论他们是什么年纪、什么性别、什么地位, 因为他们对自己无穷的能量和无可比拟的数量充满信心, 他们渴望统治所有的土地。当他们劫掠了目之所及的领土, 并把它们毁为荒漠之后, 他们来到了人数众多的库曼人的国家。[20]

在那里, 鞑靼人, 或者说是上述鞑靼人, 库曼人[21]习惯使用弓、箭和长矛, 与鞑靼人使用的武器相类似, 相对于其他民族, 他们拥有更强大的军事力量。尽管如此, 鞑靼完全驱散了这个民族, 并击溃了他们。鞑靼的剑沐浴在那些无法逃过他们的愤怒的人的血液中。

《大编年史》中保存了两幅描绘"鞑靼人"的插图, 皆为长条形构图, 位于页面底部[22] (图3.5、图3.6)。若没有文字的帮助, 我们很难辨认出马太画笔下的"鞑靼

19. Matthieu Paris, *Grande Chronique de Matthieu Paris*, Vol.5, traduit par A. Huillard-Bréholles, Paulin Libraire-éditeur, Paris, 1840, pp.146-147.

20. Matthieu Paris, *Grande Chronique de Matthieu Paris*, Vol.5, traduit par A. Huillard-Bréholles, Paulin Libraire- éditeur, Paris, 1840, p.148.

21. 库曼人 (又称为克普恰克人、波罗维茨人) 为突厥语系的游牧民族, 主要活跃于10—13世纪。在11世纪前后, 从中亚迁徙至俄罗斯南部草原, 并进入匈牙利、罗斯诸国。从腓特烈二世的口吻中可以感觉到, 他认为库曼人与鞑靼十分相近, 但后者更凶狠, 甚至比过去所见的任何敌人都可怕。

22. 插图一为1240年纪事中亨利六世 (Henri of Lorraine) 写给布拉班特公爵亨利一世 (Duke of Brabant) 的信件配图, 插图二为1245年纪事中伊沃·纳博讷 (Ivo de Narbonne) 写给波尔多的主教杰拉尔德 (Gerald de Mulemort) 的信件配图。Suzanne Lewis, *The Art of Matthew Paris in the Chronica Majora*, University of California Press, 1987, pp.283-290.

人"。他们的面貌凶狠又丑陋，长着大鹰钩鼻，穿着"鱼鳞状"甲片编织的铠甲[23]，戴着弗里吉亚软帽（The Phrygian cap）[24] 或尖顶的弗里吉亚头盔（The Phrygian helmet）[25]，面前部有一块长条形护鼻板。显然，这一形象与真实的鞑靼士兵相距甚远。

那么，它究竟来自"谁"的形象？

若仔细观察，不难发现这类"鞑靼形象"并不是马太的新发明，甚至在某种程度上，我们可以将它视作某种旧传统的延续，由一些既有形象的碎片拼合而成。或许细心的读者会在《大编年史》的其他插图中找到一些蛛丝马迹。比如，在一幅描绘1189年7月4日"哈丁战役"（Battle of Hattin）的插图中，萨拉森军队在军司令萨拉丁（Salah ad-Din Yusuf, 1174—1193年）的率领下击败了十字军，从耶路撒冷王盖伊（Guy de Lusignan, 约1150—1194年）手中夺走圣物真十字架（图3.7）。区别于画面右侧穿着半身锁子甲、佩戴锁甲圆帽的中世纪骑士，画面左侧的萨拉丁以及萨拉森士兵穿着鱼鳞形甲片的盔甲，佩戴"弗里吉亚头盔"。从图像中可以看出，在表现萨拉森人与鞑靼人时，马太使用了极其相似的视觉特征。而在另一幅插图"流浪的犹太人"[26]中，马太同样用犹太人的面容特点来表现鞑靼士兵：侧脸、大鹰钩鼻（图3.8）。在中世纪艺术中有大量图像可以证明，"大鹰钩鼻"与"弗里吉亚帽"是丑化犹太人的典型标志。例如，当13世纪画师想要表现"耶稣被带到犹太人该法亚面前"这个情节时，为了让读者能够一眼区分出基督徒和犹太人，他往往会为后者戴上一顶"弗里尼亚帽"，并有意将该法亚表现为正侧面，凸显出他硕大的鹰钩鼻（图2.6）。

总体来看，马太在《大编年史》中用相似的特征塑造出一系列基督教敌人的形

23. 插图对"鱼鳞状"的护身"铠甲"的描绘可能参考了腓特烈二世写给亨利三世的信，其中提到他们（鞑靼人）穿着公牛、驴和马的生皮，用缝在身上的铁片来保护他们，以代替盔甲。

24. "弗里吉亚帽"为古代居住在小亚细亚的弗里吉亚人佩戴的一种软帽，一般为羊毛质地，帽体贴紧头部，顶部向前倾斜卷曲。

25. "弗里吉亚头盔"在希腊化时期广泛流行于色雷斯、达西亚等地，在罗马帝国时期也十分流行。它由青铜制成，顶部前倾向内卷曲，因在形状上模仿"弗里吉亚帽"而得名。

26. 流浪的犹太人（Juif Errant）的传说起源于13世纪的英国。这个人物形象的流行与13世纪以来对犹太人的敌视有关。传说耶稣前往髑髅地的路途上，一位犹太人嘲弄他，这位犹太人因此遭受诅咒，在尘世间流浪，直到耶稣再临。

图3.7 "哈丁战役" 马太·帕里斯 《大编年史》抄本插图 13世纪 页279 剑桥大学基督圣体学院

图3.8 "流浪的犹太人" 马太·帕里斯 《大编年史》抄本插图 13世纪 页70v 剑桥大学基督圣体学院

象。在中世纪晚期的反犹太人运动中，犹太人逐渐被表现为基督教内部的敌人。在人们的想象中，他们与基督教外部的敌人——鞑靼人、萨拉森人之间存在着"合作与共谋"。马太在《大编年史》中提到，在战场上犹太人会偷偷把武器藏在橡木桶中，运往前线支援鞑靼军队[27]。人们甚至认为他们拥有同一个祖源，皆为旧约中"失踪的以色列十支派"（Ten Lost Tribes of Israel）的后代[28]。这份独特的血亲关系赋予了他们同一种"身体"。如法国年鉴学派史学家雅克·勒高夫（Jaques Le Goff）在《中世纪身体史》（Une Histoire du corps au Moyen-Age）中所言，在中世纪的欧洲，对身体的想象与描绘具有社会学意义，"在基督教社群中，身体构成了一个描绘社群和集体的隐喻，它象征着和谐与冲突、秩序与混乱"[29]。中世纪画家利用丑陋、古怪或变形的身体来传递负面的象征含义，表现那些处在道德、教会和社会接纳边缘的群体，比如偷盗者、妓女、杂耍艺人、小丑等。就这样，《大编年史》中的鞑靼人成功地被塑造为一位"新的敌人"，进入了这段"丑的历史"。

3. 不洁的"盛宴"

让我们再回过头仔细看一看这两幅插图。第一幅插图仅表现了一位骑在马背上的鞑靼骑兵，在马蹄下有两位横躺在地的死者，而他正在用长矛戳弄着其中一位的脑袋，鲜血顺着后者的须发流向地面。相较之下，第二幅插图中的鞑靼形象更加令人

27. Debra Higgs Strickland, *Saracens, Demons, Jews: Making monsters in Medieval Art*, Princeton University Press, 2003, p.194; Matthieu Paris, *Chronica Majora*, Vol.4, traduit par A. Huillard-Bréholles, Paulin Libraire-éditeur, Paris, 1840, pp.131-133; J.J.Saunders, "Matthew Paris and the Mongols", *Essays in Medieval History presented to Bertie Wilkinson*, T.A.Sandquist and M.R.Powicke ed., University of Toronto, 1969, p.123.
28. 根据圣经旧约，雅各被神赐名为"以色列"（创世纪35:10）。雅各与妻子生下的十二个儿子成为以色列十二支派的族长。"失踪的以色列十支派"指的是以色列人十二支派中失踪的十支派。
29. Jacques le Goff, Nicolas Troung, *Une histoire du corps au Moyen Âge*, Editions Liana Levi, 2003, p.14.

胆寒：画面中有一群鞑靼士兵，正在处置他们的战俘。画面两侧各有一棵树，左边的树上挂着北方游牧民族骑射所用的弯弓，右边的树旁是他们高大的烈马，正在啃咬着树叶。在画面中心，一位鞑靼士兵坐在两个俘虏的头颅上，像烤肉一般用烤杆串起一位战俘，在火上炙烤。而画面左侧则表现了一个"断头台"般的景象，马太将另外两位鞑靼士兵描绘得像一个双头怪物，他们的下半身几乎完全重叠在一起。左边的士兵负责用斧头砍下战俘的脑袋，右边的士兵坐在背上帮助同伴压住战俘的身体，同时将一块"人腿肉"塞进嘴里。

这两幅插图对"鞑靼"的描绘十分特别，插画师并没有去表现鞑靼战士与欧洲士兵交战的场面。尤其在第一幅插图中，躺在鞑靼马蹄下的两个人看上去并不像欧洲士兵，他们没有配甲，其中一人穿着宽松罩衫，腰间系带，更接近中世纪平民的装束。这一图像为1240年纪事中亨利六世（Henri of Lorraine）写给布拉班特公爵亨利一世（Duke of Brabant）的信件配图，苏珊妮注意到，马太·帕里斯在信中提起1240年，腓特烈二世在围攻法恩扎（Faenza）期间，对待当地百姓的仁慈与宽容的态度，以凸显鞑靼的"残忍和粗暴，变化无常与野蛮"[30]。结合图像与文字来看，画面表现的应该是鞑靼在残杀普通百姓的情景。

画面中还有一个耐人寻味的细节。在鞑靼的马蹄下，有一位赤身裸体的受害者，他双眼紧闭，后背涌出鲜血。暴露的身体带给人一种脆弱的感觉。受害者的"身体"让我们感受到，这位赤裸之人在身着铠甲的鞑靼士兵面前毫无抵抗之力。画面中的文字再一次强调了这一点。在鞑靼的战马旁边，一行血红色的拉丁文赫然在目："鞑靼人可怖的破坏力"（Formidabile exterminium Tartarorum）。

不过，我们仍然需要停下来想一想，为什么马太要将这位受害者表现为裸体？在笔者看来，这个细节微妙地将1240年的纪事插图与1245年的纪事插图连接在一起。

30. Matthieu Paris, *Grande Chronique de Matthieu Paris*, Vol.5, traduit par A. Huillard-Bréholles, Paulin Libraire- éditeur, Paris, 1840, p.283.

如上文所述，后者表现了一场血腥的鞑靼"盛宴"，而画面中所有的欧洲战俘皆赤身裸体。这种处理在《大编年史》中并不常见，它或许暗示了一个残酷的事实：无论是百姓、士兵还是国王，他们都被剥去了衣服——身份与地位之象征，他们的身体已经转变为"肉块"，成为鞑靼的食物。

与这些"肉块"相伴出现的，是画面中密集地"绽放"的红色/血色：烤架上涌起的熊熊烈火，从死者脖颈处和残肢上喷溅而出的鲜血，血红色的拉丁文"灭世者鞑靼或食人肉的鞑靼"（Nephandi Tartari vel Tattari humanis carnibus vescentes）。最后这句话恰好写在一位鞑靼士兵身旁，他一手将"人腿肉"塞入口内，一手握着另一块截断的人腿，犹如握着一杯盈满了葡萄酒的高脚杯，向外淌出酒红色的汁液。画面中流动的鲜红色，让人感觉到受害者残肢截面的血正在涌出、喷溅，化为一摊血红的墨水，写成了一句骇人的话语。肉与血同时刺激着读者的视觉与味觉。图像与文字（包括画中的铭文与画外的信件描述）共同提醒着我们，这不是一幅普通的入侵者"肖像"，鞑靼也不仅仅是异教的敌人，食人的属性已经彻底将他们塑造为非人的怪物。

而怪物从何而来？马太笔下的食人肉的鞑靼形象首先来自于伊沃·纳博讷（Ivo de Narbonne）在信件中的描绘，他称鞑靼为食人者（Cannibals），在"鞑靼的盛宴"上，他们的首领和宾客"就像吃面包那样吃人肉，只给秃鹫留下些骨头"[31]。不过，将鞑靼与食人怪联系在一起的做法并不是马太的创意。长期以来，这种联想就存在于中世纪人对来自世界边缘的"野蛮人"（Barbrarian）的想象传统中。在古希腊时期，希罗多德（Herodotus，约公元前484—前425年）在《历史》（Histories）的第四卷中记录了其"历史所要谈到的地区以北的地方"居住的民族，其中就包括居住在荒漠之地的"昂多罗帕哥伊人"（Anthropophagi），即希腊语中的"食人者"[32]。古罗马作家老普林尼（Pliny the Elder，公元23—79年）在《自然史》（Naturalis Historia）第六

31. Suzanne Lewis, *The Art of Matthew Paris in the Chronica Majora*, University of California Press, 1987, pp. 285-286.
32. 希罗多德著，王以铸译：《历史》，商务印书馆，2017年，第319页。

卷中描绘了"黑海、印度和远东"的地理，其中也提到在"面朝西徐亚人的方向"，有吃人肉者[33]。这类关于怪物的传说又在阿里安（Arrian of Nicomedia，公元80/90—146/160年）、马尔切利努斯（Ammianus Marcellinus，330—400年）等古罗马作家的著作中继续流传。

对于这些遥远地域的"怪（人）物"的想象在中世纪达到了巅峰，这些形象借由《怪物之书》（*Liber Monstrorum*）等抄本再度流行起来。同时，它们也出现在中世纪的地图中。比如藏于英国国家图书馆的《诗篇集地图》（*The Psalter Map*）（图3.9）。在这幅T—O（orbis terrarum）地图中，象征着世界的圆球被"T"形的绿色的水系分割为三个部分，上方为亚细亚（Asia），左下方为欧罗巴（Europe），右下方为阿非利加（Africa）[34]。这类地图往往带有强烈的宗教色彩，在13世纪的基督徒眼中，地图的上方是东方的伊甸。在两位摇晃着香炉的天使的簇拥下，上帝出现在顶端，他一手拿着一个T—O形的小球，另一手摆出赐福的手势。地图（世界）的中心是圣地耶路撒冷，教廷所在地罗马则出现在地图中心稍微偏左的位置。而在亚洲和非洲的边缘地带表现了许多怪物，其中不乏老普林尼笔下居住在阿非利加与亚细亚的奇异民族，比如"没有脑袋""嘴巴和眼睛长在胸部"的"无头人"（Blemmye）[35]；只有一只脚，却跑得飞快的"有影脚"（Sciopods），吃人肉的"食人者"等（图3.10）。

比较《赞美诗》地图里的两位相对而坐的食人者与《大编年史》插图里的鞑靼士兵，会发现两者的姿态极为相似[36]。他们皆被表现为侧面坐姿，手持一块人腿肉塞入

33. 老普林尼著，李铁匠译：《自然史》，上海三联书店，2018年，第72页。
34. 即亚洲、欧洲与非洲。其中，分隔欧洲与亚洲的是顿河，分隔非洲与亚洲的是尼罗河，分隔欧洲与非洲的是地中海。
35. 同注33，第62页。
36. "鞑靼在火上烤人肉"的图式在相关主题的表现中并不常见。"炙烤"的意象令人想到中世纪艺术中对地狱的某些表现。例如法国圣佛衣教堂（Sainte Foy de Conque）西面半月楣浮雕"最后审判"，画面中心表现了耶稣的再临，他的右手边是进入天堂的人群，左手边是下地狱的罪人。在地狱夹缝之间，我们看到了两位长耳朵的魔鬼将一位罪人放在火上烤，或许马太采用这样的图像表达是希望将鞑靼烤火食人的场景与同时代的地狱之火联系在一起。

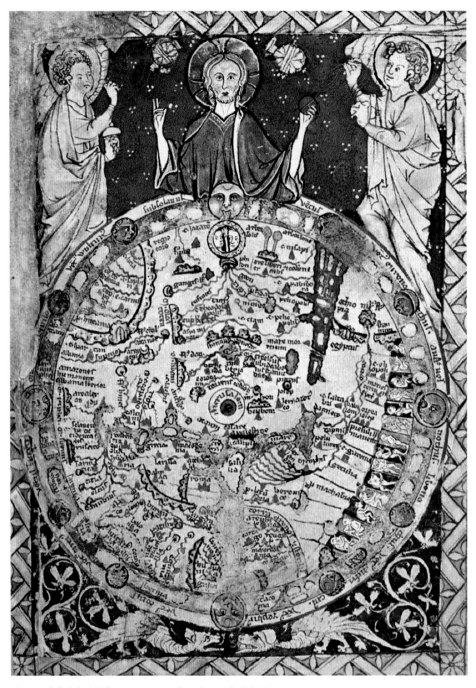

图3.9 《诗篇集地图》 1262—1300年 英国国家图书馆

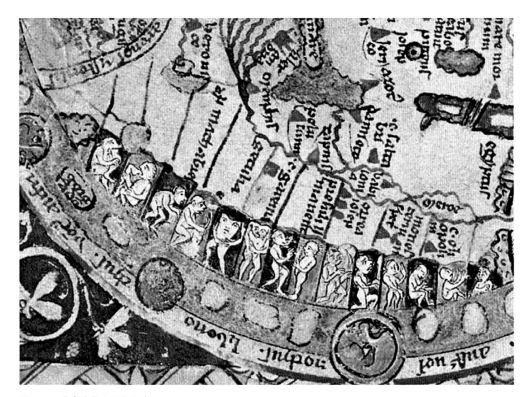

图3.10 《诗篇集地图》细部

图3.11 《歌革与玛各》 赫里福德世界地图 细部 1290年 赫里福德大教堂

口中。这类形象既传统又新鲜，在当时颇为流行。马太笔下的鞑靼食人形象很有可能与这种中世纪的怪物形象存在相互转化的关系。当插图作者想要塑造一位新的敌人时，沿用人们印象中熟悉的图式会产生更好的效果。而制作于13世纪晚期的赫里福德世界地图（Hereford Mappa Mundi）里的两个食人者形象反过来又带有了鞑靼的影子（图3.11）：他们侧身而坐，头戴尖顶帽，一手持刀，一手将人腿肉塞入口中。

　　另外值得注意的是，在《大编年史》的文字中，马太收录了许多描述鞑靼的"食谱"的信件。其中提到了一些令人难以相信的食物。比如在1242年纪事中，一封寄给图林根伯爵（Landgrave de Thuringia）的信里写到，鞑靼"吃人肉、青蛙和蛇"[37]。在1244年纪事收录的信中，一位俄国主教在控诉鞑靼大军侵入基辅时说起，他们"吃马、狗等污秽的肉，有时候他们还会食用人肉，不过他们不会生吃这些肉，而是会把它们先弄熟了"。同时，《大编年史》还有关于鞑靼嗜血的描述："他们（鞑靼）嗜血成性，他们喝着血，他们撕扯吞咽着狗肉甚至人肉……"[38]，"他们快活地喝着牲畜们新

37. Geogory Guzman, "Reports of Mongol Cannibalism in the 13th Century Latin Sources: Oriental Fact or Western Fiction? ", Scott Westrem, ed., *Discovery New World: Essays on Medieval Exploration and Imagination*, Garland, New York, 1991, p.34.

38. Matthieu Paris, *Grande Chronique de Matthieu Paris*, Vol.3, traduit par A. Huillard-Bréholles, Paulin Libraire-éditeur, Paris, 1840, pp.334-335.

鲜的血"，"他们喜好血、水与奶……"[39]。

这类古怪的描述在马太所在的时代并不罕见。在13世纪传教士与旅行者的东方游记中，除了鞑靼的风俗和宗教，鞑靼的饮食也成为作者们乐于谈起的话题。比如，派往东方的多明我使团成员西蒙·圣宽庭（Simon Saint-Quentin）在其《鞑靼史》（*Historia Tartarorum*）[40]中提到了鞑靼人的饮食习惯："他们最喜欢的是马肉，但他们也很乐意吃老鼠、狗和猫。"他在另一段描述中提到了鞑靼会"烤着吃"人肉，与马太笔下的鞑靼"盛宴"最为相近：

> 就像狮子一样，他们吃人肉，不是烤着吃就是煮着吃，不仅仅是出于饥饿，而且以此为乐，并且为了激起听说这件事的人们的恐慌……他们在抓获对手和敌人之后，他们聚集在一起吃其肉，一边惩罚其叛逆之举，像地狱的水蛭一样如饥似渴地饮其血。[41]

派往蒙元帝国的方济各会传教士鲁布鲁克（William of Rubruck，1248—1255年）在他呈献给路易九世的报告[42]里同样专门提到了"鞑靼人的食物"，他在一开篇便写道：

> 关于他们的食物和粮食，你要知道，他们不加区别地吃一切死去的动物，而那么多的羊群牛群，必然有很多牲口死去。[43]

他在随后的章节中提到，他们（鞑靼）"也吃老鼠"，"吃家鼠及种种短尾鼠"。

39. Matthieu Paris, *Grande Chronique de Matthieu Paris*, Vol.6, traduit par A. Huillard-Bréholles, Paulin Libraire-éditeur, Paris, 1840, pp.5-6.

40. 《鞑靼史》原书已丢失，其内容收录在博韦（Vincent of Beauvais，1184/1194—1264年）的《史鉴》（*Speculum Historiale*）中。

41. 西蒙·圣宽庭著，让·里夏尔法译，张晓慧汉译：《鞑靼史》，收录在《西域文史》，第11辑，第250—251页。

42. 通译为《鲁布鲁克东行纪》。

43. 柏朗嘉宾、鲁布鲁克著，何高济译：《柏朗嘉宾蒙古行纪，鲁布鲁克东行纪》，北京：商务印书馆，2018年，第193页。

另一位方济各会传教士若望·柏朗嘉宾（Jean de Plan Carpin, 1182? —1252年）在游记《我们称为鞑靼的蒙古人的历史》（*Voyage Historia Mongolorum quos nos Tartaros appellamus*）[44]中，则以更加夸张的笔调形容鞑靼不洁净的饮食与用餐习惯：

> 所有能吃的肉类他们都不放过，比如狗肉、狼肉、狐狸和马肉，他们在某些必要时候还会吃人肉……他们也吃垃圾，吃他们怀有幼崽的母马。有人看到他们还吃虫子、耗子和家鼠。[45]

1247年，又有一位名为布里迪亚（C. de Bridia）的方济各会士在《鞑靼史》（*Ystoria Mongalorum*）中[46]，以极为相似的口吻描绘了鞑靼的习性：

> 他们毫无节制地吃各种污秽的食物，狼、狐狸、狗、腐烂的兽尸、动物的胎盘和老鼠，必要的时候，他们还会吃人。他们什么种类的鸟类都吃，不论是洁净的还是不洁净的。他们从不使用餐布和纸巾，在极端肮脏的环境中用餐。他们也很少清洗餐盘，甚至连勺子也不怎么清洗。[47]

在这些描述中，"食人"无疑成了鞑靼野蛮的"食谱"中最极端的一种。[48]与人肉同时出现在"食谱"中的，还有"虫子""耗子和家鼠""腐烂的兽尸""蛇""青蛙"等。作者们用"不加区别""污秽""不洁净"（unclean）等字眼来形容鞑靼的饮食，

44. 通译为《柏朗嘉宾蒙古行纪》。

45. Jean de Plan Carpin, *Histoire des Mongols*, traduit et annoté par Dom Jean Becquet et par Louis Hambis, Libraire d'Amérique et d'Orient, Paris, 1965, p.44.

46. George D. Painter, "The Tartar Relation: Edited, with introduction, translation, and commentary", R.A.Skelton, Thomas E. Marston, et Gerorge D.Painter ed., *The Vinland map and the Tartar Relation*, new haven and london/ Yalu university press, 1995, pp.21-52.

47. 同注46, pp.54-97.

48. 在这一时期的游记作品中，东方成为食人者出没之地。如鲁布鲁克游记中提到大契丹有"吃父母的部族"，在他们的父母死后，他们不会为其寻找坟墓，而是将其"葬在肚里"。参见柏朗嘉宾、鲁布鲁克著，何高济译：《柏朗嘉宾蒙古行纪，鲁布鲁克东行纪》，北京：商务印书馆，2018年，第242—243页。

其中暗含着来自《圣经》的警示。在《利未记》"有关食物的条例"中，专门提到要区分开"洁净的"与"不洁净的"，"可吃的"与"不可吃"的活物：

……地上爬物，与你们不洁净的，乃是这些：鼬鼠、鼫鼠、蜥蜴与其类，壁虎、龙子、守宫、蛇医、螳螂。这些爬物都是于你们不洁净的。在它死了以后，凡摸了的，必不洁净到晚上。其中死了的，掉在什么东西上，这东西就不洁净……（利未记11:29—32）

另外，《利未记》"血的神圣"又提醒人们：

无论什么活物的血，你们都不可吃，因为一切活物的血就是它的生命。凡吃了血的，必被剪除。凡吃自死的，或是被野兽撕裂的，无论是本地人，是寄居的，必不洁净到晚上……[49]（《利未记》17:14—15）

这些警示背后的含义在于，地上的"爬物"会使人不洁净，从而"染了污秽"，"玷污"了圣洁，区别于"圣洁的"耶和华（利未记11:45）。进食方式构成了区分圣洁者与污浊者的重要环节之一。中世纪人通过鞑靼的饮食——以及他们的相貌，在其自身与茹毛饮血的异邦人之间建立起一道鸿沟。值得注意的是，在鞑靼以前，匈人、西徐亚人、印度人同样曾被视为食人的种族[50]。如此看来，鞑靼的"食谱"扎根在自古以来人们对于来自北方的"野蛮人"的想象传统中，它是一种"基督教敌人的食谱"。

另外，当游记作者与史学家有意地强调鞑靼的饕餮之欲时，同样带有神学上的具体所指。"毫无节制""所有能吃的……都不放过"等字眼很容易让人联想到中世纪神学家笔下的七恶行[51]之一——"暴食"（gluttony）。根据托马斯·阿奎那（St.

49. 《利未记》中提到的"禁血"，其原因并不是因为血是不洁净的，而是因为血就是生命，象征着耶稣的血。因此，亵渎了血意味着亵渎了"掌管生命"的神。

50. Vincent Vandenberg, *De chair et de sang Images et pratiques du cannibalisme de l'Antiquité au Moyen Âge*, presses universitaires François-Rabelais, 2014, p.351.

51. 分别为傲慢（Pride）、嫉妒（Envy）、懒惰（Sloth）、愤怒（Wrath）、贪婪（Greed）、暴食（Gluttony）和淫欲（Lust）。

Thomas Aquinas, 1224/1225—1274年) 在《神学大全》(*Summa Theologiae*) 中对 "暴食" 的讨论, 人的食欲可分为两种: 一种为 "自然食欲" (naturel appetite), 另一种为 "感性食欲" (sensitive appetite)。"暴食" 由第二种食欲所致, 表现为对于食物的贪恋。它与天主教德行中的 "节制" (Temperance) 相悖, 指一种 "无度的欲望", "离开了理性的秩序"。犹太人和摩尼教的食物使人不洁, 并不在于食物的实质, 而是 "对食物的过度渴望使人的精神受到玷污"。并且, 它容易在感官层面诱发另一种恶行 "淫欲" (Lust), 二者都属于肉体上的恶习[52]。《大编年史》插图中, 在鞑靼饕餮盛宴的另一端, 他们的蒙古马正在 "饱享大餐", 它的前蹄靠在树上, 吞下了一整根树枝。在马身旁有红色拉丁铭文写道: 鞑靼的马是贪食的, 它们缺少肥沃饲料叶和树叶[53]。根据苏珊妮的说法, 这句话呼应了1240年纪事中的记录: "他们 (鞑靼) 有高大而强壮的马, 它们靠吃叶子为生, 甚至会吞下一整棵树。"[54] 不过, 从图像上看, 马太并不只是简单将文字描述转化为图像表现, 他以自己的方式重新组合了文字与图像的信息。他将鞑靼与他们的马 (以及他们身旁的两句红色铭文) 并峙在画面中, 从而完成了对于贪食罪的双重指涉。而画面右侧, 被捆绑在树上的裸体女子 (我们很快会再次谈到她), 呼应了伊沃·纳博讷信中的话: 他们 (鞑靼士兵) 吃掉年老和丑陋的女人, 而留下漂亮的女人蹂躏致死[55]。画中的女人处在巨大的鞑靼之马的压迫下, 顺着她的目光, 我们先看到了它的生殖器, 再看到了暴食中的鞑靼[56]。在目光移动之中, 这匹马犹如鞑靼野蛮之性的外化, 让人联想到东方游记中对鞑靼人无度的性的描述。再一次, 鞑靼与他们的马共同暗示了画面中尚未表现, 却即将到来的另一件暴行: 由

52. St.Thomas Aquinas, *Summa Theologiae*, Second Part of the Second Part, Question 148.

53. 原文为: equi tartarorum qui sunt rapacissimi cum desunt uberiora pabula frondibus et foliis necnon et corticibus arborum sunt contenti.

54. Suzanne Lewis, *The Art of Matthew Paris in the Chronica Majora, op.cit.*, 287.

55. Matthieu Paris, *Grande Chronique de Matthieu Paris*, Vol.4, traduit par A. Huillard-Bréholles, Paulin Libraire-éditeur, Paris, p.371.

56. 感谢Cehta中心的Jean-Claude Bonne先生为我指出了这个有趣的细节。

图3.12 "暴食" 《考卡雷利抄本》
5.78×9.47cm 1330—1340年 页13r
大英图书馆

"暴食"所点燃的"淫欲"。

14世纪绘制于热那亚地区的《考卡雷利抄本》(*Codice Cocharelli*)为我们印证了这个事实。在一个世纪之后,"暴食"的鞑靼形象仍然留在人们心中。在表现基督教"七罪"时,插图画者巧妙地借用鞑靼的形象为"暴食"主题配图(图3.12)。画面中表现了一场奢华的鞑靼盛宴。鞑靼君王及其侍从皆穿着织金华服,其上可见对"云肩与袖襕""胸背""蹀躞带"等装饰细节的刻画[57]。而鞑靼君主和侍从自由放纵的

57. 这部抄本由热那亚银行业考卡雷利家族(Cocharelli family)定制,绘制于1330—1340年。抄本插图中汇聚了许多异域新奇植物、动物和一些东方人物形象,彰显出定制者不凡的世界视野。潘桑柔为《考卡雷利抄本》"暴食""骄傲""嫉妒"页插图中的诸多东方元素找到了具体的来源,她敏锐地指出,这些"异域之物"一方面"强化图像风格的装饰性和奢华感",另一方面"显示出当时热那亚人心目中道德观念的变化"。潘桑柔:《图绘恶行:异域之物、国际贸易与跨文化视角下的〈考卡雷利抄本〉》,《跨文化美术史年鉴 2:"欧罗巴"的诞生》,2021年,山东美术出版社,第157—188页。

吃相，则呼应着画面的主题"暴食"：可汗与廷臣正大碗饮酒、大口吃肉。在他们的面前，还堆砌着鸡肉与羊的头盖骨，上面插着切肉的刀。在他们的脚边，几只狗正在抢食剩余不多的骨头。这场"鞑靼的盛宴"已不再血腥，但挥之不去的，是画面中透露的暴食之欲。

4.图绘末世

我们有必要在中世纪晚期的整体宗教氛围中重新考虑"食人者鞑靼"的形象。在中世纪人的末世预言中，还有一个身负"食人"恶名的形象——歌革和玛各（Gog and Magog）[58]：

那一千年完了，撒旦必从监牢里被释放，出来要迷惑地上四方的列国，就是歌革和玛各，叫他们聚集争战，他们的人数多如海沙。他们上来遍满了全地，围住圣徒的营与蒙爱的城，就有火从天降下，烧灭了他们。（启示录20：7—9）

公元7世纪前后，歌革与玛各的形象逐渐出现在亚历山大（Alexander the Great，公元前356—前323年）东征的传奇故事中[59]。流传甚广的伪经《伪美多迪乌斯启示录》（*Apocalypse Pseudo-Methodius*）将歌革和玛各描写为敌基督（Antichrist）手下的吃人魔鬼，他们被亚历山大击败后，又被驱赶到高加索以北的地方，封锁在铁栅栏之内。但如《启示录》所言，他们将会在世界末日来临之际，冲破铁牢，在敌基督的

58.《圣经》中零星提到了歌革与玛各之事。"创世纪"中提到玛各为雅弗的后代（创世纪 10：1—4）。"以西结书"里提到歌革来自玛各之地，是"罗施、米设、示巴的王"，与耶和华为敌（以西结书38：2—4）。又提到"主耶和华说：歌革上来攻击以色列地的时候，我的怒气要从鼻孔里发出……我必命我的诸山发刀剑来攻击歌革，人都要用刀剑杀害弟兄。我必用瘟疫和流血的事刑罚他。我也必将暴雨、大雹与火，并硫黄将与他和他的军队，并他所率领的众民"（以西结书 38：18—22）。
59. 这一现象最早出现在叙利亚、科普特、亚美尼亚版的"亚历山大传奇"或当地的末世论文学中，在12世纪前后在欧洲流行开来。

带领下四处洗劫屠杀，与耶和华决战[60]。在伪经对歌革与玛各的残暴、嗜血的恶性的描写中，我们看到了鞑靼的形象：

> 他们吃人肉、喝野兽的血，吃遍了世上所有的生灵，老鼠、蛇、蝎子和肮脏的爬虫……他们甚至连孩子也吃，并强迫他们的母亲吃自己的骨肉，他们吃狗、吃小猫，吃一切能够想象出来的东西。[61]

根据中世纪史专家安德鲁·鲁尼·安德森（Andrew Runni Anderson）的研究，亚历山大传奇中提到的食人魔鬼在历史上便经常与东方入侵者联系在一起。早在4世纪末，高加索以北善战的匈奴就被视为歌革和玛各。此后，哈扎尔人、突厥人、马札儿人、西徐亚人、犹太人和撒拉逊人都曾经与歌革和玛各联系在一起[62]。因此，当鞑靼入侵的消息通过种种流言传入马太和许多同时代的基督教作者的耳畔时，他们的心中自然会浮现出歌革和玛各的影子。这一点在《大编年史》的文字中已经清晰可见，马太在1240年纪事中写道：

> 可憎的鞑靼，那个撒旦的种族，他们在同一年从群山环绕的地方跑出来，不计其数。在跨越了几乎不可逾越的山石屏障之后，他们像从地狱中逃出来的魔鬼一样四散，这些人就像是"鞑靼"[63]。

马太口中的"群山环绕"之地指的便是亚历山大封锁歌革与玛各之地——高加

60. Debra Higgs Strickland, *Saracens, Demons, Jews: Making Monsters in Medieval Art*, Princeton University Press, 2003, pp.192-200, p.229; Andrew Runni Anderson, *Alexander's Gate, Gog and Magog, and the Inclosed Nations*, The waverly Press, 1932, pp.48-49.

61. E.J. Van Donzel and A.B. Schmidt ed., *Gog and Magog in Early Eastern Christian and Islamic Sources Sallam's Quest for Alexander's Wall*, Brill, Leyde, 2010, pp.48-49.

62. Andrew Runni Anderson, "Alexander at the Caspian Gates", *Transactions and Proceedings of the American Philological Association*, Vol. 59, 1928, pp.12-14, pp.16-19.

63. Matthieu Paris, *Grande Chronique de Matthieu Paris*, Vol.5, traduit par A. Huillard-Bréholles, Paulin Libraire- éditeur, Paris, p.98.

索山，而鞑靼入侵在他眼中，就是歌革与玛各冲破铁牢毁灭世人的末日景象。从图像上看，鞑靼士兵与歌革和玛各同样存在一定的关联[64]。一幅绘制于1240—1250年间的"歌革与玛各"的插图表现了四位食人者，他们身处树林中，由一株植物相隔（图3.13）。左边两位正在啃食人腿肉，表现为侧面，可明显看到凸起的驼峰鼻。和受害者相比，他们拥有巨大的身体，皮肤上覆盖毛发。右边的两位分别吞下一条蛇和一只青蛙，看上去像是从树林里捕捉的活物。他们同样面目可怖，一位如恶魔怒发冲冠，另一位戴着一顶小圆帽。根据艺术史家德布拉·西格斯·斯特里克兰（Debra Higgs Strickand）的分析，《亚历山大传奇》抄本中歌革与玛各的形象结合了"失踪的以色列十支派"之红色犹太人的形象，尤其体现在右侧食人魔头戴的犹太小圆帽上[65]。当然，在前述分析之后，我们同样可以从它们身上看到鞑靼的身影。他们的举动——无论是食人还是食用不洁净的爬物，都与这一时期东方游记和史书中对鞑靼饮食的描绘相吻合[66]。如前文所述，在鞑靼形象的塑造过程中，打造他们"嗜血"的饮食习惯是极为关键的环节。面对这样的形象，我们很难仅仅通过特征来辨别他是歌革与玛各、红色犹太人，还是鞑靼，但我们却能够肯定地说，他是一位基督教的敌人。因为这一时期，他们的形象高度重合，表现为一种由基督教敌人形象碎片组成的杂糅形象。

如法国宗教史学家让·德吕莫（Jean Delumeau, 1923—2020年）所言，末世恐惧在中世纪晚期激起了前所未有的恐慌，它唤起了人们对于未来"一种普遍性的悲

64. Suzanne Lewis, *The Art of Matthew Paris in the Chronica Majora*, Cambridge: University of California Press, 1987, p.287.

65. Andrew Runni Anderson, "Alexander at the Caspian Gates", *Transactions and Proceedings of the American Philological Association*, Vol. 59, 1928, pp.12-14, pp.16-19.

66. Guillaume de Rubrouck, *Voyage dans l'Empire Mongol (1253-1255)*, traduction et commentaire de Claude et René Kappler, préface de Jean-Paul Roux, Payot, Paris, 1985, pp.99-100.

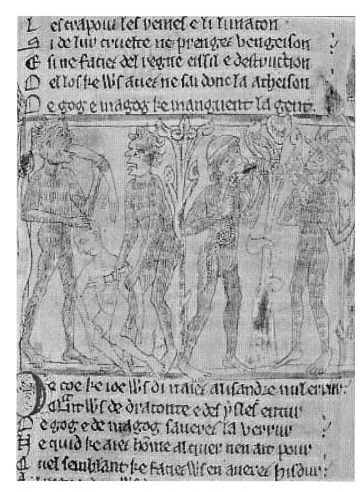

图3.13 《歌革与玛各》 《亚历山大传奇》插图 1240—1250年 页23v
剑桥三一学院

观情绪"[67]。在漫长的中世纪的不同时期，曾盛行过许多末日预言，在穆斯林与欧洲征战时期，《伪美多迪乌斯启示录》的作者便曾将他们的到来视为上帝对世间罪恶的惩罚与末日来临前的征兆，书里预言将会出现一位像弥赛亚那样的君王，他最终会驱逐基督教的敌人，令异教徒皈依基督教，建立一个和平的时代。12世纪初，神学家约阿希姆（Joachim of Fiore, 1135—1202年）的预言进一步加重了这一情绪。他根据"三位一体"的信条，将人类历史划分为三个时代：第一是圣父时代，它对应着旧约从创造亚当到圣子诞生的时间；第二是圣子时代，它对应着新约从圣子降生到耶稣再临的时间；第三是圣灵时代，它将是一个恩赐的时代，一个和平和公正的王国。其中又可细分为七个阶段。其中，第六阶段开始于圣子时代的尾声。经过精密的推算，约阿希姆预言世人已处在历史的第六个阶段，人类历史将从第六个阶段迈向第七个阶段"圣灵时代"，并预言圣灵时代将在1200—1260年到来[68]。约阿希姆的末日论在人们的精神世界上予以了一次重击，它令人意识到，世界末日并不遥远，它已经迫近，因为历史已经走到了第六个阶段。

《大编年史》的上任作者文多弗的罗杰在卷首年表页脚边添绘了一幅插图，表现耶稣诞生的场景，画中的圣母（以及牛和驴子）正凝望着马槽中的小耶稣（图3.14）。在背景中，有一块掀开的帘子，将它挂在马厩中并不合理，不过插画师显然想要用它来彰显圣子朴素而神圣的出生，并通过"揭开帷幕"的方式，来庆贺这个重要的时间点，后者意味着圣子时代的到来，即人类历史的开端。值得注意的是，马太在插画旁又添上了几行文字：一种恐惧植根于基督教内部……恶魔般的敌基督四处蔓延[69]。

67. Jean Delumeau, *La Peur en Occident: XIVe-XVIIIe siècles*, Librairie Artheme Fayard, 1978, pp.199-208.

68. Marjorie Reeves, *The Influence of Prophecy in the later middle ages: A Study in Joachimism*, The Clarendon Press, 1969, pp.16-27. André Vauchez, *Prophètes et prophétisme*, Edition Seuil 2012, p.37.

69. 原文为: Et une panique s'ancre au sein de chretiente/Cum fuerint anni transacti mille ducenti/Et quinquaginta post partum Virgins almae/Tunc Antichristus mascentur daemone

图3.14 《耶稣诞生》 马太·帕里斯 《大编年史》抄本插图 13世纪 页30 剑桥大学基督圣体学院

　　文字点亮了另一个重要的时间点——人类历史终结的时刻。这段文字再次出现在《大编年史》的尾章节,伴随着描述鞑靼入侵的信件[70]。借此,马太构建了《大编年史》的时间框架:历史将从耶稣诞生开始,并将在敌基督来临时终结。马太的成书结构深深受到上述约阿希姆言说的影响,精确对应了约阿希姆对于人类历史的划分。因为在后者的预言中,歌革与玛各将会在1250年前后到来,而这个时间恰好与1240—1241年鞑靼洗劫东欧的时间相吻合[71]。对此深信不疑的马太曾计划将《大编年史》终止在1240年,也就是蒙古军进入东欧的那一年,它预示着圣子时代的终结[72]。插图里蒙古士兵的食人画像重叠着歌革和玛各的恐怖幻象,在这本史书中敲响了一记末日的钟声。

plenus. 转引自Matthieu Paris, *Grande Chronique de Matthieu Paris*, Vol.6, traduit par A. Huillard-Bréholles, Paulin Libraire-éditeur, Paris, p.80; Suzanne Lewis, *The Art of Matthew Paris in the Chronica Majora, University of California Press*, 1987, p.102; Marjorie Reeves, *The Influence of Prophecy in Middle Ages: A Study in Joachimism*, Oxford, The Clarendon Press, 1969, p.49.

70. Suzanne Lewis, *The Art of Matthew Paris in the Chronica Majora*, University of California Press, 1987, pp.103—104.

71. 同注70, p.287.

72. 同注70, p.288.

让我们再次回到马太笔下的鞑靼盛宴。在画面的右侧是那位被俘虏的女人，她赤身裸体，头发与双手被粗暴地扎在树干上。如许多学者所指出的，这个人物呼应了伊沃·纳博讷（Ivo of Narbonne）写给主教杰拉尔德（Gerald of Bordeaux）的信中对鞑靼士兵的暴行的描述：

> 他们（鞑靼士兵）吃掉年老和丑陋的女人，而留下漂亮的女人蹂躏致死，最后吃掉，无视她们的哭泣与哀号……他们把童贞女的乳房切下来，献给首领当作甜点。[73]

不过，我们仍需要注意，马太在图像上呈现的并不是这段可怕的文字描述，他只是留给读者一点暗示：一个被俘的女人，以及她的惊恐。鞑靼马巨大的身体将女子隔在食人场景之外，她瞪大了眼睛，透过马腿间的缝隙看着眼前的吃人暴行。她是画面中唯一活着的受害者，也只有她看到了鞑靼食人的景象。我们甚至可以进一步说，她的眼睛就是我们的眼睛，是这双惊恐之眼代替了众人（同时引导我们）看到了眼前的景象。

那么，她看到了什么？这位可怜的夫人——这位见证者，她正在经受着双重恐惧。一方面，透过马的双腿，她眼睁睁地看着鞑靼正在吞食自己的同胞！甚至（很可能）会想到自己即将遭受的暴行。另一方面，马太笔下的这双惊恐的眼睛不仅看到了来自东方的敌人，它甚至在眼前的鞑靼的宴席中看见了末期将至时的异象，看到末日来临之际，敌基督歌革与玛各席卷而来，"吃遍了世上所有的生灵"。

在另一部绘制于1255—1260年的英格兰抄本《戴森·佩林斯启示录》（*Dyson Perrins Apocalypse*）中，画师同样表现了这样的"惊惧之眼"，这至少说明，中世纪的人对于这类"见证异象者"的表现并不陌生。在一系列启示录插图中，画师不厌其烦地描绘一个细节——拔魔岛的圣约翰的"看见"：末日景象被表现在一个画框之

73. Matthieu Paris, *Grande Chronique de Matthieu Paris*, Vol.4, traduit par A. Huillard-Bréholles, Paulin Libraire-éditeur, Paris, p.371.

来者是谁

图3.15 《第二位天使吹响号角》 《戴森·佩林斯启示录》插图 1255—1260年 页11v 盖蒂博物馆

内,而圣约翰位于画框之外,摆出各种姿态,并透过框上开启的"小窗"窥探末日时出现的种种大异象(图3.15)。在此"画框"区分了异象的空间和圣约翰的空间。而在《大编年史》的插图中,鞑靼的马似乎发挥了类似于画框的功能,它区隔了观看者与被观看者、现实与幻象、当下与未来。正如卷首处圣母的目光见证着圣子的诞生,马太也在用这双惊惧之眼警示读者末期的临近。他选择将发生在当下的战事写入基督教的末日进程中,正如预言中歌革与玛各被封锁在高加索山的铁门内,鞑靼也被禁锢在基督教的神学框架里,这种做法为深陷恐惧的基督徒带来一丝宽慰,因为在故事的最后,敌基督终会被战胜,东方土地上的异教徒们最终会得到皈依。

《大编年史》中的鞑靼形象杂糅了中世纪传统中各种基督教敌人的形象,而透过重重身影,我们最终看到了歌革与玛各率领的末日之军。从东边传来的战讯点燃了一种隐惧,后者深深地埋藏在中世纪人的精神世界中,浸润在神学家对末日大灾的预言中。当传说与现实混为一体时,正是这种恐惧塑造了鞑靼的形象,滋养它的还有记忆与想象,二者相伴而生,记忆唤出了埋藏在历史深处的种种"形象",想象则让它们滋生出更多新的形象。

哑者之言

当蒙古军和欧洲军在战场上交锋之际,在西方基督教世界与东方之间,另一场心灵上的试探也悄然展开。1241年12月,从东方传来窝阔台汗去世的消息,拔都的军队在亚得里亚海滨陷入僵局,蒙古军西征的势头戛然而止,撤军东还。与之同时,西方的教皇与国君决定向蒙古派遣传教士,希望探察鞑靼人的野心与意图[1],同时也为了向他们传布基督教。方济各会和多明我会代表教廷,成为与鞑靼人及东方诸民接触的主要力量,与东方展开了历时一个多世纪的交往。在历史新纪元逐渐开启之际,鞑靼人也以全新的形象出现在意大利艺术中。

1. 教皇的使节

这天国的福音要传遍天下,对万民作见证,然后末期才来到。(马太福音24:14)

在基督教的传统中,将福音传至地级是教会的大使命。早在公元6世纪末,罗马主教格里高利一世(Grégoire Ier, 540—604年)就曾派遣传教使团,跟随坎特伯雷的奥古斯丁(Augustin de Cantorbéry, ?—604/609年)前往英格兰向肯特国王(kingdom of Kent)传教,成功让盎格鲁—撒克逊人皈信了基督教,将不列颠岛纳入教会的势力范围[2]。12世纪以来,传教士们继续前往印度、中国,踏上了向东方传播福音的旅途[3]。尽管在穆斯林帝国强盛之际,通往东方的道路愈发艰险,他们仍然怀

1. 克里斯多弗·道森(Christopher Dawson)编,吕浦译,周良宵注:《出使蒙古记》,中国社会科学出版社,1983年,第4页。

2. Thomas Tanase, "jusqu'aux limites du monde", *la papauté et la mission franciscaine, de l'Asie de Marco Polo à l'Amérique de Christophe Colomb*, Ecole Français de Rome, 2013, pp.38-56; 关于中世纪基督教世界的传教观,参见 Jean Richard, *La papauté et les missions d'Orient au Moyen Âge (XIII-XIVème siècle)*, École Français de Rome, 1977, pp.3-16.

3. E. Randolph Daniel, *The Franciscan Concept of Mission in the High Middle Ages*, The University Press of Kentucky, 1975, pp.2-3.

抱炽烈的宗教热忱，希望实现心目中那个"乌托邦式的基督教王国"[4]。

1245年6月26日—7月17日，英诺森四世（Innocent IV, 1195—1254年）在里昂召集了第一次里昂大公会议（Le Concile de Lyon）。这次会议的首要目的在于商讨如何处理教皇与神圣罗马帝国皇帝腓特烈二世（Frédéric Ⅱ, 1194—1250年）之间的权力纷争[5]，后者日益增长的势力已经威胁到了教廷，英诺森四世在会议中呼吁罢免这位神圣罗马帝国的国王，并对他处以绝罚，将他逐出罗马[6]。同时，该会议也有助于展现教皇的至高权威，重振教会的士气，约有250位来自意大利、法国、西班牙、英格兰和德国的主教前往参加这次基督教的大盛会[7]。6月28日，当教皇英诺森四世在圣约翰教堂宣讲时，提到了自己的"五悲"（five sorrows），它们分别对应着耶稣受难时领受的"五伤圣痕"（five holy wounds）：其一为匈牙利等地正受到丧失人性的鞑靼之肆意破坏，其二为教会的合一正遭受希腊教会分裂者之威胁，其三为基督教社群内部蒙受异端和腐化之风，其四为圣地遭到萨拉森人之威胁，其五为教会和皇帝之间的冲突[8]。

作为教皇的"五悲"之一，"入侵者鞑靼"成为这次会议的重要议题。实际上，在

4. Thomas Tanase, "*jusqu'aux limites du monde*", *la papauté et la mission franciscaine, de l'Asie de Marco Polo à l'Amérique de Christophe Colomb*, Ecole Français de Rome, 2013, pp.55-56.

5. 关于会议的具体细节描述，参见Matthieu Paris, *Grande Chronique de Matthieu Paris*, Vol.6, traduit par A. Huillard-Bréholles, Paulin Libraire-éditeur, Paris, 1840, p.65.

6. Philippe Pouzet, "Le pape Innocent IV à Lyon. Le concile de 1245", *Revue d'histoire de l'Église de France*, vol.15, numéro. 68, 1929, pp.282-291; Stephane Bruneau-Amphoux, "Lyon sur Rhône': Lyon et le concile de 1245 d'après les chroniques italiennes, françaises et anglaises (milieu XIIIe-milieu XIVe siècle): échanges, compétitions et perceptions", *Lyon vue d'ailleurs, 1245-1800*, Lyon, Presses universitaires de Lyon, coll. "d'histoire et d'archéologie médiévales" (no 22), 2009, p.27.

7. 同注5, p.37.

8. 同注6, pp.69-70; Philippe Pouzet, "Le pape Innocent IV à Lyon. Le concile de 1245", *Revue d'histoire de l'Église de France*, vol.15, numéro. 68, 1929, pp.292-293; Hans Wolter et Henri Holstein, *Lyon I et Lyon Ⅱ: Histoire des conciles œcuménique*, Vol.7, Paris, édition de l'Orante, 1966, pp.63-66.

来者是谁

会议召开以前，英诺森四世已经开始着手处理这场基督教的大危机。他下达了一份"对抗鞑靼"的诏令（*Decretum contra Tartaros*）[9]，并在同年3月，亲自撰写了两封外交书信致"鞑靼国王与他的子民"[10]。在第一封信中，教皇开篇宣明了基督教的基本教义，随后又巧妙地表达出对鞑靼在"基督教和非基督教国土上"发动的"灾难性的劫掠"和"无差别屠杀"的惊讶。最后，他恳请鞑靼皇帝停止"对基督徒的迫害"，并表达出对持久和平的渴望[11]。在第二封信中，英诺森四世进一步向可汗介绍了基督教的信仰，并清晰传达出向鞑靼人传教的意图。在信件结尾，教皇还承诺将会向鞑靼之地派遣传教士。

英诺森四世有可能指派圣方济各修会的修士约翰·柏朗嘉宾（Jean du Plan Carpin，1182—1252年）将这两封信带到了可汗手中[12]。他途经波兰、罗斯和中亚，在华沙遇到了另一位波兰籍的方济各会士波兰的本努特（Benoit de Pologne）。两位传教士在1246年2月到达了基辅，随后在军营里遇到了拔都，后者将他们送往贵由汗的宫廷里[13]。据传他们在那里待了四个月，其间还参加了贵由汗的加冕仪式[14]。在1247年

9. 其内容包含在1245年1月3日发布的《上帝的国土》（*Dei Virtus*）中。

10. 信件标题分别为Dei patris inmensa（3月5日）和Cum non solum（3月13日）。有关教皇的两封信，参见 K. E. Lupprian, *Die Beziehungen*, n° 20, pp.141-149, 这两封信已被道森（Christopher Dawson）翻译成英文，并收录在自己的著作中，参见Christopher Dawson, *Mission to Asia*, University of Toronto Press, 1980, pp.73-76.

11. 英诺森四世可能并没有意识到，在鞑靼人的心目中，"和平"（paix）意味着"臣服"（subjection）。

12. 在3月5日的信中，教皇曾提到要派方济各会的修士葡萄牙的劳伦斯（Laurence de Portugal）和他的同伴送信。不过根据Peter Jackson的说法，这个决定可能在此后发生了变化，因为劳伦斯随后作为教皇特使被派到叙利亚和塞浦路斯。

13. Jean du Plan de Carpin, *Relation des Mongols ou Tartares, première éd.* Complète, publiée d'après les manuscrits de Leyde, de Paris et de Londres, et précédée d'une notice sur les anciens voyages de Tartarie en général, et sur celui de Jean du Plan de Carpin en particulier, par D'Avezac, 1838, pp.373-383; Paul Pelliot, "Les Mongols et la Papauté", *Revue de l'Orient chrétien*, XXIV, 1924, pp.256-257.

14. Jean Richard, *La papauté et les missions d'Orient au Moyen Âge (XIII-XIVème siècle)*, Ecole Français de Rome, 1977, pp.70-71.

末，柏朗嘉宾返回里昂。并将贵由汗的信交给教皇英诺森四世。但可汗的回答非常冷淡，他完全无视教皇的请求，反倒要求后者草拟文书表明自己愿意降服于长生天[15]。

在里昂大公会议后，英诺森四世决定正式向蒙古人派出第一批传教士。两位多名我会的传教士阿思凌·隆巴儿底（Ascelin de Lombardie，？—1247年）和安德·龙如美（André de Longjumeau，1200—1271年）陆续前往北方草原[16]。1245年3月，阿思凌·隆巴儿底带着图尔纳的西蒙（Simone of Tournai，1130—1201年）和其他三位修士从里昂出发。1247年5月24日，他们到达了伊利汗国戍军统帅拜住（Baiju）的军营[17]。阿思凌此行非但没有获得可汗积极的回应，还因拒绝行臣服之礼而触怒了蒙古人，一度使自己陷入险境。最后在有意与西方基督徒建立合作的蒙古高级官员宴只吉带（Aljigiday）的帮助下，才得以平安西还[18]。另一位前往东方的多明我会传教士龙如美于1245年3月25日从里昂出发，一路途经安条克、阿勒颇、摩苏尔，于1246年抵达大不里士。据说，他在路途上遇见了一些聂思脱里派首领和叙利亚雅各派教会的牧首。1248年，当他重返教廷时，带回了数封信函。其中最著名的两封分别由聂思脱里教徒拉班·扫马和牧首安条克的雅各宾（伊尼亚斯二世）（Jacobite

15. 根据伯希和的说法，贵由汗的回信存在三个版本，分别为原始的蒙古语版和萨拉森语版，以及一个根据蒙古语翻译的拉丁文版本。P.Pelliot, "Lettre du grand khan Guyuk au pape Innocent IV, rapportée par Jean du Plan Carpin", *dans Comptes rendus des séances de l'Académie des Inscriptions et Belles-Lettres*, Vol.66, No.1, 1922, p.41. 这封信的内容由道森（Christopher Dawson）翻译成英文，收录在《出使蒙古记》中。Christopher Dawson, *Mission to Asia*, London, university of Toronto Press, 1980, pp.85-86; Denise Aigle. "De la 'non négociation'à l'alliance inaboutie. Réflexions sur la diplomatie entre les Mongols et l'Occident latin", *Oriente Moderno*, 1998, LXXXVIII, p.413.

16. Peter Jackson, *The Mongols and The West, 1221-1410*, Pearson Education Limited, 2005, pp.87-92.

17. Denise Aigle, *The Mongol Empire between Myth and Reality: Studies in Anthropological History*, Brill, 2014, pp.45-46.

18. Christopher Dawson. *Mission to Asia*, London, university of Toronto Press, 1980, pp.18-19.

d'Antioche Ignace Ⅱ）所写。二人在信中确认了自己的基督教信仰，并表达了对东西方教会融合的期盼[19]。

蒙古与拉丁教会的关系逐渐有了转机。根据马太·帕里斯在《大编年史》中的说法，同在1248年，宴只吉带派两位东方基督徒大卫（David）和马可（Mark）作为使者，给法国国王路易九世（1214—1270年）送去了一封官方信函[20]。当时，路易正在塞浦路斯筹划第七次对抗埃及马穆鲁克（Mameluk）苏丹国的十字军东征（1248—1254年），这封信中并没有再提及臣服之事，反而透露出希望和西欧基督徒交好关系的信号。其中还提起大汗对于基督教的亲善态度，在他的政令下，"所有教士、修士等基督徒可以免征商税和贡税"[21]。同时，大汗许诺蒙古人会和十字军结盟，保护拉丁、希腊、亚美尼亚等地的基督徒，并帮助他们从萨拉森人手中夺回耶路撒冷，交还给基督徒。为了说服路易，使节称宴只吉带已经受洗成为基督徒，并一再强调成吉思汗家族和基督教徒之间的血亲关系。比如成吉思汗和大卫王[22]的女儿结了婚，贵由汗本人已经皈依了基督教等[23]。路易对于鞑靼人的了解十分有限，但在十字军东征的关键时刻，这两位东方使节的来访和他们友善的言语无疑令圣路易不甚欢喜，急需盟友的他对鞑靼人存有不切实际的幻想，他立刻决定派龙如美带领两位多明我会士前往可汗的宫廷。他们带着两封国王的信和几件礼物——包括一个帐篷式的可移动的礼拜

19. Pierre-Vincent Claverie, "Deux lettres inédites de la première mission d'André de Longjumeau en Orient (1246)", Bibliothèque de l'Ecole des Chartes, 158(2000), pp.284-287.

20. Matthieu Paris, *Grande Chronique de Matthieu Paris*, Vol.5, traduit par A. Huillard-Bréholles, Paris: Paulin Libraire-éditeur, 1840, p.37.

21. Jean Richard, *La papauté et les missions d'Orient au Moyen Âge (XIII-XIVème siècle)*, École Français de Rome, 1977, p.74.

22. "大卫王"系13世纪欧洲基督徒杜撰出来的传奇人物，他是长老约翰的后裔，在东方拥有一个基督教王国。

23. Jean Richard, *La papauté et les missions d'Orient au Moyen Âge (XIII-XIVème siècle)*, École Français de Rome, 1977, pp.73—75, p.76; Christine Gadrat, *Les Mirabilia descripta de Jordan Catala: une image de l'Orient* au XIVe siècle, Ecole Nationale Des Chartes, 2005, p.17.

堂和基督教徒视如珍宝的圣物真十字架的碎片[24]。不过当他们抵达之际,贵由汗已经逝世。贵由汗的遗孀斡兀立海迷失(Ogul Gamish,？—1250年)接待了使节。她接受了礼物,却认为它们只是国王求和与降服的贡品[25]。

这一时期,东方的聂思脱里派基督徒在很大程度上成为蒙古和拉丁教会之间合作的推手,尤其是奇里乞亚亚美尼亚王国。因为长期受到萨拉森人的军事威胁,当地的基督徒渴望蒙古人能够与十字军联合起来。在宴只吉带的使节面见路易九世前后,塞浦路斯国王收到一封来自内弟森帕德(Sempad the Constable,1208—1276年)[26]的信函,后者是奇里乞亚亚美尼亚王国的外交和军事首领,他在信里称贵由汗已经皈依了基督教。1254年,又有拔都之子撒里塔(？—1256年)是基督徒的消息传到了罗马。人们还绘声绘色地说起,他是在一位名叫约翰的亚美尼亚神父的帮助下接受了基督教信仰。这类关于鞑靼可汗受洗的假消息多半是通过亚美尼亚的基督教群体流传入欧洲[27]。亚美尼亚历史学家冈萨克的乞剌可斯(Kirakos of Gandzak,1200—1270年)和叙利亚历史学家把·赫卜烈思(Bar Hebraeus,1226—1286年)甚至在他们的编年史中记录下这一事件[28]。

1253年,教皇派方济各会修士鲁布鲁克的威廉(William of Rubruck,1210/1220—1270/1293年)[29]从君士坦丁堡出发前往东方,希望会见贵由的继任者蒙

24. Christopher Dawson. *Mission to Asia*, London, university of Toronto Press, 1980, pp.18-19; William D. Phillips Jr. "Voluntary strangers: European Merchants and Missionaries in Asia during the Late Middle Ages", *The Stranger in Medieval Society*, F. R. P.Akehurst, Stephanie Cain Van D'Elden ed., London, University of Minnesota Press, pp.17-18

25. Denise Aigle, *The Mongol Empire between Myth and Reality: Studies in Anthropological History*, Brill, p.47.

26. 森帕德是奇里乞亚亚美尼亚国王海顿一世(Hethum I,1213—1270年)的兄弟。

27. Dr. Dashdondog Bayarsaikhan, "Submissions to the mongol empire by the Armenians", 《藏蒙季刊》,第十八卷,第三期,p.84.

28. Jean Richard, *La papauté et les missions d'Orient au Moyen Âge (XIII-XIVème siècle)*, École Français de Rome, 1977, p.77.

29. 鲁布鲁克与路易九世交往甚密。在1249年春,二人曾一起参加第七次十字军东征。

来者是谁

哥汗（1209—1259年）。1254年，鲁布鲁克抵达蒙哥汗的宫廷。1255年，又来到哈剌和林，受到了当地聂思脱里派基督徒的隆重接待。在当地短暂停留后，于同年返回塞浦路斯[30]。鲁布鲁克此行有一个具体的任务，是去了解蒙古统治下东方基督徒群体的状况，从蒙古回来后，他向教皇提交了一份全面而详尽的报告，其中不仅详述了自己的旅行，还记录下鞑靼人的信仰、生活与风俗习惯等重要信息[31]。

尤其值得一提的是，在蒙古和拉丁基督徒的关系进展中，伊利汗国扮演了一个重要的角色。它与拉丁教会和欧洲国王保持着长期的外交与政治关系。伊利汗国的建立者旭烈兀（1218—1265年）本身信仰佛教，但他的母亲唆鲁禾帖尼（Sorgaqtani, 1190—1252年）来自信聂思脱里派的克烈部，他的妻子脱古思可敦（Doqouz Khantoun, ？—1265年）也是克烈部公主。受家庭中女性的影响，旭烈兀对于基督徒的态度十分友好。自1260年旭烈兀蒙古军队攻陷阿勒颇后，耶路撒冷牧首派一位名叫大卫（David of Ashby, 1260—1275年）的多明我会修士拜见新的统治者。可汗友好地接待了他，并同意免去新属地基督徒的税务。大卫在伊利汗国至少居住了15年，他目睹了鞑靼军队的一次次征战，并在旭烈兀的支持下为鞑靼人讲授基督教信仰。据说大卫的传教非常成功，他几乎说服了旭烈兀接受洗礼。后来，大卫留下了一份名为《鞑靼纪事》（*Faits des Tartares*）的珍贵手稿，其中记录了鞑靼人的历史、宗教，以及他们与基督徒交往之事迹[32]。1262年，旭烈兀致信给路易九世，表达了他希望在蒙古人间传教的愿望。在旭烈兀去世后，他的儿子阿八哈汗（Abaqa, 1234—1282年）于1265年即位，他沿袭了旭烈兀对基督教的宽容政策。不过，这一态度同样与阿八哈在外交上的需要相关，他急需在西欧寻找援助并共同对抗埃及苏丹贝巴儿

30. William of Rubruck's Account of the Mongols, trans byWilliam Woodville Rockhill, 1900, pp.128-129.

31. 即《鲁布鲁克东行纪》。

32. C.Brunel, "David d'Ashby auteur méconnu des Faits des Tartares", *Romania*, 1958, 313, pp.39-46.

思（Baybars, 1223/1228—1277年）的军队。在母亲脱古思可敦的促成下，1258年，阿八哈迎娶了拜占庭皇帝米海尔八世（Michel Ⅷ Paléologue, 1224—1282年）的女儿玛丽亚·帕里奥洛吉娜（Maria Palaiologina）——一位虔诚的基督徒，以建立伊利汗国和拜占庭帝国之间的友善关系[33]。同年，阿八哈致信教皇克莱蒙五世（Clement Ⅳ, ？—1268年），希望商讨集合联军夺回耶路撒冷之事。但这一次，他并没有等到路易的十字军。1272年，英格兰国王爱德华一世（Edward I of England, 1239—1307年）发起第八次十字军东征进军叙利亚。爱德华一世意识到鞑靼联军的重要性，于是向伊利汗国的鞑靼军发出结盟的邀请。但阴错阳差的是，那时的阿八哈正忙于与金帐汗国之间的内战，而无暇顾及叙利亚的战事[34]。

1274年5月7日至7月17日，格里高利十世（Pope Gregory X, 1271—1276年）召集第二次里昂大公会议。届时阿八哈汗派遣一群鞑靼使节前往里昂面见教皇与爱德华一世。该使团由6名成员组成，其中包括几位鞑靼人、常驻伊利汗国的多明我会修士大卫、一位名叫理查德的公证员和一位翻译。他们带来了阿八哈的信函交给教皇，信里提到了联盟对抗萨拉森人的计划[35]。当时又有传言称牧师约翰的儿子说服了这些鞑靼人奇迹般地皈依了基督教，并将在这次大公会议上受洗[36]。

1271年，忽必烈（1215—1294年）改国号为"大元"，次年将首都从哈剌和林迁到

33. I. de Rachewiltz, *Papal Envoys to the Great Khans*, Stanford, 1971, pp.19-40; Sylvia Schein, "Notes and Documents. Gesta Dei per Mongolos i300. The genesis of a non-event", *The English Historical Review*, Vol. 94, No. 373 (Oct., 1979), p.809.

34. Mamoru Fujisaki, "A Franciscain mission by Pope Nicholas III to Il-khan Abaqa", *Religious Interactions in Europe and the Mediterranean World: Coexistence and Dialogue from the 12th to the 20th Centuries*, Katsumi Fukasawa, Benjamin J.Kaplan et Pierre-Yves Beaurepaire ed., Routledge, 2017, pp.200-203.

35. Denise Aigle, "The Letters of Eljigidei, Hu l egu ̈and Abaqa: Mongol overtures or Christian Ventriloquism？", *Inner Asia*, 2005, 7 (2), p.152

36. Sylvia Schein, "Notes and Documents. Gesta Dei per Mongolos i300. The genesis of a non-event", *The English Historical Review*, Vol. 94, No. 373, Oct., 1979, p.809.

汗八里。在13世纪晚期，伊朗和格鲁吉亚一带又传出消息，称这位新帝在其母聂思脱里派教徒唆鲁禾帖尼的引领下追随了基督教，并在1276年或1277年接受了洗礼。这一谣言令当时的教皇尼古拉三世（Nicolas Ⅲ，1225—1280年）大受鼓舞。在1278年春天，他立刻决定派出五名方济各会修士前往东方[37]。修士们带上了教皇写给阿八哈汗和忽必烈汗的信函，在其中，教皇对可汗的归信表示祝贺，并向他介绍了基督教的基本信仰。传教士们于1278年见到了阿八哈汗，并劝说他皈依基督教[38]。

1281年，阿八哈汗逝世，其弟阿赫默德·贴古迭儿（Ahmed Tekuder，1247—1284年）即位。他出生时受洗成为聂思脱里派基督教徒，但很快转信伊斯兰教。在他统治期间（1282—1284年），伊利汗国的基督徒遭受了宗教迫害。不过，阿八哈的儿子阿鲁浑汗（Argun，1250—1291年）推翻了叔父，继任成为伊利汗国君主。在他的统治下，伊利汗国的基督教社群再次恢复生机。阿鲁浑是阿八哈汗之子，虽然他本身是佛教徒，但他与自己的父亲一样对于基督教保持着亲善态度。同样地，为了和十字军建立联盟攻克近东的萨拉森人，阿鲁浑在1285年派出聂思脱里派基督徒拉班·扫马带领使团前往欧洲会见教皇和国王。这个历史上著名的使团途经了罗马、巴黎、波尔多等多地，并在各地的教皇与主教面前领受圣餐。在使节团返回后，据说阿鲁浑又命拉班·扫马为自己的儿子洗礼，取教名为尼古拉，以表示对于教皇的尊敬，同时他致信

37. 这五位修士分别为普拉多的格拉德（Gérard de Prato）、帕尔玛的安托尼（Antoine de Parme）、圣阿加特的约翰（Jean de Saint-Agathe）、佛罗伦萨的安德烈（André de Florence）和阿雷佐的马太（Matthieu de Arezzo）。

38. Jean Richard, *La papauté et les missions d'Orient au Moyen Âge (XIII-XIVème siècle)*, École Français de Rome, 1977, p.85; Mamoru Fujisaki, "A Franciscain mission by Pope Nicholas III to Il-khan Abaqa", *Religious Interactions in Europe and the Mediterranean World: Coexistence and Dialogue from the 12th to the 20th Centuries*, Katsumi Fukasawa, Benjamin J.Kaplan et Pierre-Yves Beaurepaire ed., Routledge, 2017, pp.203-205; Christine Gadrat, *Une image de l'Orient au XIVe siècle: les Mirabilia descripta de Jordan Catala de Sévérac*, Paris, Coll. "Mémoires et documents de l'École des Chartes", 2005, p.23.

向教皇许诺，当夺回耶路撒冷之时，他本人将会在圣地接受洗礼[39]。

最终，拉丁—蒙古联盟也没有真正实现，教会在蒙古传教的计划也以失败告终[40]。但传教士们仍然继续奔赴东方，方济各会与多明我会在蒙古帝国的传教事业一直持续到14世纪中晚期。在这一时期，14世纪意大利绘画中出现了全新的鞑靼人形象。一方面，这些形象准确、精细，透露出画家对鞑靼人衣着相貌的熟悉了解；另一方面，《大编年史》中魔鬼般的鞑靼恶魔形象消失了，鞑靼人甚至很少像萨拉森人或犹太人那样在画面中扮演负面的角色——如鞭笞基督者。在乔托的《圣彼得的殉教》（*Martyrdom of St. Peter*）中，画面左侧人群中有一位长着细长眼睛、长辫子、头戴单檐尖帽的鞑靼人，虽然只露出了半个身子，我们还是能清楚地看到他左衽交叉的领口（图4.1、图4.2）。他正伸长了脖子看着因传递福音而被尼禄迫害、倒挂在十字架上的圣彼得。这类"鞑靼旁观者"同样出现在意大利小镇普拉多主教堂壁画中，在圣徒安条克的玛格丽特（Marguerite d'Antioch）的殉教场景中，一位鞑靼人正站在围观人群的中间，他留着分叉胡须，宽脸，有一双细长的、带有蒙古褶的眼睛（图4.3）。

这一次，鞑靼人成了一位见证者，一位观望者，一个犹豫不决的异教徒。这种形象频繁出现在有关殉教和受难题材的绘画中，成为14世纪艺术中鞑靼人典型的精神相貌。

39. *Histoire de Mar Yahballaha et de Rabban Sauma: Un oriental en Occident à l'époque de Marco Polo*, traduction du syriaque, introduction et commentaire par Pier Giorgio Borbone, traduit de l'italien par Egly Alexandre. Christopher Dawson, *Mission to Asia*, London, university of Toronto Press, 1980, p.20.

40. 不仅如此，为了争取波斯的支持，阿鲁浑汗的儿子合赞汗（1271—1304年）在1295年即位之后放弃了佛教，转而皈依伊斯兰教逊尼派，并宣布伊斯兰教为伊利汗国的官方宗教。Sylvia Schein, "Notes and Documents. Gesta Dei per Mongolos i300. The genesis of a non-event", *The English Historical Review*, Vol. 94, No. 373, Oct., 1979, p.812.

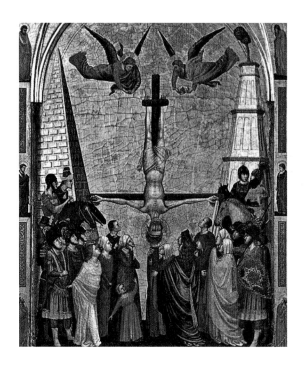

图4.1 乔托 《圣彼得的殉教》
斯特凡内斯基祭坛画 约1330年前后
梵蒂冈博物馆

图4.2 乔托 《圣彼得的殉教》细部

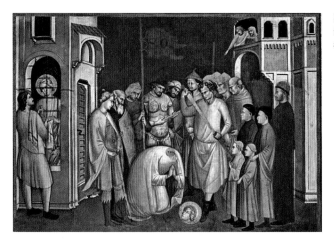

图4.3 加迪 《圣玛格丽特的殉教》 14世纪 普拉多主教堂

2.一幅不寻常的"殉教图"

在锡耶纳罗西街（Via dei rossi）的尽头，坐落着一座圣方济各修道院教堂（图4.4）。1336—1340年间，锡耶纳画家安布罗乔·洛伦采蒂（Ambrogio Lorenzetti，1290—1348年）曾在教堂修道院议会厅内绘制了两幅壁画《方济各会士的殉教》（*Martyrdom of the Franciscans*）和《图卢兹的圣路易接受主教之职》（*Saint Louis of Toulouse before Pope Boniface VIII*）（图4.5，4.6）。在这两幅画对面，还有画家的兄弟皮耶罗·洛伦采蒂所画的《耶稣受难》与《耶稣复活》。壁画工程由锡耶纳的彼得罗尼（Petroni）家族和当地方济各会委托与赞助。画中的"殉教"主题同时契合了二者的需要。彼得罗尼家族的主保圣人为锡耶纳的彼得（Pietro da Siena），他是锡耶纳历史上第一位殉教的方济各会士。《方济各会士的殉教》下方写有一段纪念彼得的铭文：保佑我们的锡耶纳的彼得，哦，锡耶纳的第一位殉教士,他永远保佑我们免遭敌人的迫害，锡耶纳的彼得（Protege Petre Senas, o martir prime Senensis, Semper ab offensis protege, Petre, Senas）。而对于壁画的另一个赞助团体方济各会而言，通过"殉教"这一主题来纪念先辈的荣耀，这是再自然不过的选择。修道院回

廊与议会厅是他们日常集会、举行仪式的场所,墙面上描绘的殉教士像与殉教图让信仰的光芒如同圣乐一般回荡于修道院的整体空间中。在锡耶纳的彼得牺牲以后,他的后继者会源源不绝地继续他的事业。

1857年,议会厅中的部分壁画从墙面上被剥离,由修道院议会厅转移到教堂南侧的礼拜堂内,皮耶罗的《耶稣受难》位于巴尔迪尼礼拜堂(la chapelle Bardini Piccolomini)中(另一幅《耶稣复活》不知去向),安布罗乔·洛伦采蒂的两幅壁画位于塔德施尼礼拜堂(la chapelle Tadeschini piccolomini)的东西墙。1976年,在一次修道院回廊的修复工作中,人们又发现了另外两块壁画残片。其中较大的一块上绘有桥、城堡和一段城墙,另一小块残片上依稀可见部分建筑。根据方济各修会的内部资料,以及吉贝尔蒂与瓦萨里的描述,我们大致可以推测,回廊壁画所描绘的是另一场著名的殉教事件,即1321年4月9日,赞助人的主保圣徒锡耶纳的彼得在印度塔纳(Tana)的殉教[41]。

让我们先从《方济各会士的殉教》说起。这幅壁画位于塔德施尼礼拜堂的东墙,描绘了方济各会士在东方传教时的某一场殉教,关于画面的主题,学者们有不同的说法,争论的焦点在于殉教的地点。第一种说法认为,它表现了发生在摩洛哥的休达(Ceuta)的殉教。继1220年几位方济各会士在摩洛哥的马拉喀什(Marrackesh)被异教徒杀害后,1227年10月,又有几位前往休达的传教士在休达殉教。《罗马殉教者名册》(*Martyrologe romain*)中记录了这次殉教的一些细节:

1227年,在摩洛哥的休达,7位修会的殉教先驱分别是:达尼埃尔(Daniel)、Samuel、安吉(Ange)、雷恩(Léon)、尼古拉斯(Nicolas)和神父胡格林(Hugolin),以及神职人员多姆(Dome)。基督让兄弟爱理艾里召唤他们到摩尔人那里去,他们遭受

41. Max Seidel, "A Rediscovered Masterpiece by Ambrogio Lorenzetti: on the restorations in the convent of San Francesco at Siena", *Italian Art of the Middle Ages and the Renaissance*, 2 vols., Venice, Marsilio, 2005, vol.1, p.404.

图4.4 圣方济各修道院教堂外景 锡耶纳

来者是谁

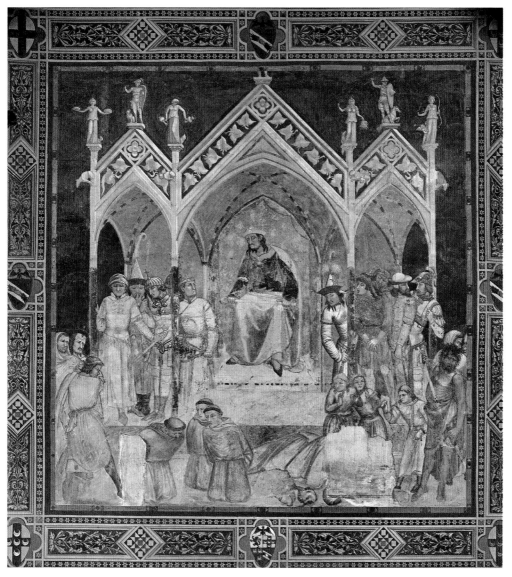

图4.5　安布罗乔·洛伦采蒂　《方济各会士的殉教》　1336—1340年　圣方济各修道院教堂　锡耶纳

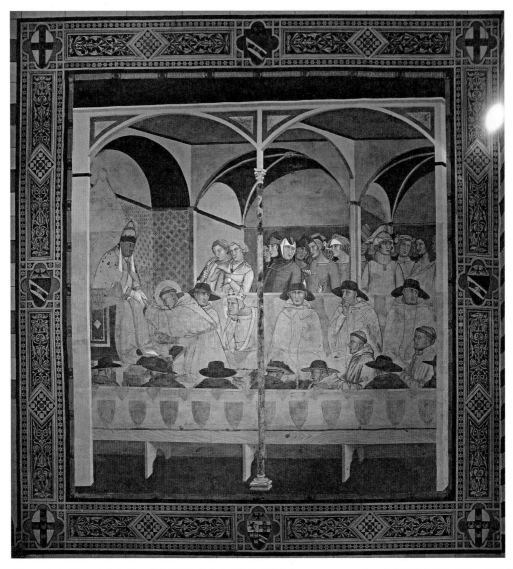

图4.6 安布罗乔·洛伦采蒂 《图卢兹的圣路易接受主教之职》 1336—1340年 圣方济各修道院教堂 锡耶纳

来者是谁

了侮辱、捆绑和鞭打，最后被砍下头颅，获得了殉教士的棕榈枝。

第二种说法认为，画面描绘了1321年方济各会士在印度塔纳的殉教。殉教的事迹曾在方济各修会内部广为流传。最初，一位在印度传教的多明我会传教士赛维拉克的约旦或加泰罗尼亚的约旦（Jordan of Severac or Jordan of Catalonia, 1280—1330年）在寄回欧洲的信中记录下了这次殉教[42]。根据信中的描述，1320年，约旦第二次赴东方传教。与他同行的还有三位方济各会士——塔伦蒂诺的托马斯（Thomas de Tolentino）、帕多瓦的雅各（Jacques de Padoue）、锡耶纳的彼得（Pierre de Sienne）和一位格鲁吉亚的基督徒德梅特里乌斯（Démétrius）。他们从大不里士上船，准备由海路前往中国。沿途中，一场突如其来的风暴迫使他们的船在印度故临（Quilon）搁浅，他们随后又在塔纳暂时停留。约旦的四位同伴暂时居住在当地的景教徒家中，随后被带到了一位穆斯林首领面前，由于他们拒绝承认伊斯兰信仰，于1321年4月相继遭受处决。约旦因为独自前往巴鲁奇（Baruch）而逃过此劫。待事情平息之后，他来到塔纳收殓同伴的遗骸，并把他们葬在了塔那北部的小城苏哈（Surat）。

虽然这封信的原件已经遗失，一些方济各会的编年史记录了信件的相关内容，以及信件副本[43]。另外，方济各会士鄂多立克（Odoric de Pordenone, 1286—1331年）在其广为流传的《鄂多立克东游记》中也生动地讲述了这则事迹。他于1316年到1330年在东方传教，在听闻殉教发生后，他特意来到塔那找回殉教士的遗骨，并把这些

42. 关于 Jordan Catala的信，参见Christine Gadrat, *Une image de l'orient au XIVe siècle: les Mirabilia descripta de Jordan Catala de Sévérac*, Paris, École des Chartes, 2005, pp.49-58, pp.115-118.关于14世纪从东方传入方济各会内部的殉教消息，参见Christine Gadrat, "Des nouvelles d'Orient: Les lettres des Missionnaires et leur diffusion en Occident (XIIIe -XIVe SIÈCLES)", Joëlle Ducos, Patrick Henriet ed., *Passages-Déplacements des hommes, circulation des textes et identités dans l'Occident médieval. Actes du Colloque de Bordeaux, Méridiennes*, 2013, pp.161-165；George Edgell, "Le martyre du frere Pierre de Sienne et de ses compagnons S Tana, fresques d'Ambrogio Lorenzetti", *La Gazette des Beaux-Arts*, 71, 1929 pp.307-309.
43. 比如*la chronica XXIV generalium ordinis Minorum, la chronique de fra Elemosina, la chronique de Paulin de Venise*.

圣物带到了泉州的教堂。

"塔纳说"曾一度流行，直到艺术史家伯克（S. Maureen Burke）提出了第三种说法，她认为画中的主题是1339年6位方济各会士在阿力麻里（Almaliq）的殉教。在当时，阿力麻里（今新疆霍城）是蒙古察合台汗国的中心，也是拉丁传教士前往大都的中转站。在信奉基督教的敞失汗（Changshi，？—1338年）的统治下，基督教一度在城中流行。而画面中下令执行的君主有可能是阿里苏丹（Ali Sultan），在他上任后，一反前任可汗亲善基督徒的态度，在阿力麻里大力推行伊斯兰教，烧毁了当地的教堂，杀害了许多基督徒。伯克提到，关于这次殉教的记录首次出现在1348年约翰内斯·维托杜兰尼（Johannes Vitodurani）笔下，其中对于殉教的人数、处决方式，以及用石头砸修士的人等描述，最接近洛伦采蒂画面中的细节[44]。1338年，本笃十二世（Benoit XII，1285—1342年）派佛罗伦萨的方济各会士乔万尼·马黎诺里（Giovannide' Mariognolli，1290—1360年）前往中国担任大主教的职位，因前任主教孟高维诺（Jean de Montecorvino，1247—1328年）的逝世，这一职位已经空缺许久。马黎诺里1340年到阿力麻里，在当地听说了这件事。1353年，他返回阿维尼翁后出版了《波希米亚编年史》（*Chronica Bohemorum*），在其中的"东方游记"（Itinerario Orientale）部分提到了这次殉教[45]。但问题在于，上述两则记录的日期皆

44. S. Maureen Burke, "The Martyrdom of the Franciscans by Ambrogio Lorenzetti", *Zeitschrift für Kunstgeschichte*, 65: H.4, 2002, pp.478-483; Roxann Prazniak, "Siena on the Silk Roads: Ambrogio Lorenzetti and the Mongol Global Century, 1250-1350", *le Journal of World History*, University of Hawai'i Press Volume 21, Number 2, June 2010, pp.177-217; pp.209-210; Anne McClanan, "The Strange Lands of Ambrogio Lorenzetti", *The Art, Science, and Technologie of Medieval Travel*, Robert Bork et Andrea Kann ed., Ashgate Publishing Company, 2008, p.92; 李军：丝绸之路上的跨文化文艺复兴：安布罗乔·洛伦采蒂〈好政府的寓言〉与楼璹〈耕织图〉再研究》，《饶宗颐国学院院刊》，2017年第4期，第213—290页。

45. 有关记录阿力麻里殉教的各种文本，参见S. Maureen Burke, "The Martyrdom of the Franciscans by Ambrogio Lorenzetti", *Zeitschrift für Kunstgeschichte*, 65: H.4, 2002, pp.480-483.

晚于洛伦采蒂的壁画绘制时间,他死于1348年,不可能通过新的出版物了解到这次殉教的具体细节。对此,历史学家蒲乐安(Roxann Prazniak)提供了一种可能性。在1343年,方济各会修士曾经前往阿维尼翁向克莱蒙六世提出陈请,希望教会能够册封阿力麻里的殉教士为圣徒。这一事实证明,六位殉教士的事迹很可能已经通过口头或书信的方式,通过方济各会密布在欧亚大陆上的教区网络传入意大利,并在本土修会内部流传[46]。而在1343年的阿维尼翁宫廷中,不乏许多旅居的意大利画家,其中就有锡耶纳的著名画家西蒙尼·马尔蒂尼(Simone Martini, 1284—1344年)和一位方济各会画家阿勒马诺·于古尔基耶里(Altimanno Ugurgieri)[47]。

另外,从图像表现来看,第三种"阿力麻里"说显然更为可信[48]。在画面中,最引人注目的是洛伦采蒂对东方人的面容、衣服和饰物的精细刻画[49]。多位人物带有中亚特征,其中两位明显为鞑靼人相貌:细长的眼睛、宽脸、齐耳辫和八字分叉胡须、顶端带羽毛的双檐帽和左衽的半袖外衣(图2.12, 4.7)[50]。如前文所述,这些特征与同

46. Roxann Prazniak, "Siena on the Silk Roads: Ambrogio Lorenzetti and the Mongol Global Century, 1250-1350", *le Journal of World History*, University of Hawai'i Press Volume 21, Number 2, June 2010, p.210.

47. S. Maureen Burke, "The Martyrdom of the Franciscans by Ambrogio Lorenzetti", *Zeitschrift für Kunstgeschichte*, 65: H.4, 2002, pp.482-483.

48. S. Maureen Burke, "The Martyrdom of the Franciscans by Ambrogio Lorenzetti", *Zeitschrift für Kunstgeschichte*, 65: H.4, 2002, pp.478-483.

49. 目前并没有文献记载洛伦采蒂曾经跟随商队或传教士前往过东方,但这些精准的细节描绘几乎可以证明画家曾经在欧洲见过鞑靼人或至少通过间接方式见到绘有鞑靼人形象的图样,如14世纪制作于大不里士的流行抄本《史集》,可能通过旅人之手被带到欧洲,其中绘有大量蒙古官员、侍从及使节的形象,足以为欧洲画师提供有关中亚民族服饰、相貌的图样。有关《方济各会士的殉教》的图式、构图与《史集》抄本之间的关系,参见李军:《丝绸之路上的跨文化文艺复兴:安布罗乔·洛伦采蒂〈好政府的寓言〉与楼璹〈耕织图〉的再研究》,香港浸会大学《饶宗颐国学院院刊》,2017年第4期,第247页;Roxann Prazniak, "Siena on the Silk Roads: Ambrogio Lorenzetti and the Mongol Global Century, 1250-1350", *le Journal of World History*, University of Hawai'i Press Volume 21, Number 2, June 2010, pp.204-207.

50. 20世纪70年代,中亚史学家马里奥·布萨里(Mario Bussagli)已经注意到,这幅意大利的壁画中出现了带有中亚特征的人物形象。Mario Bussagli, *Culture e civilta dell'Asie Centrale*, Turin, 1970, p.261.

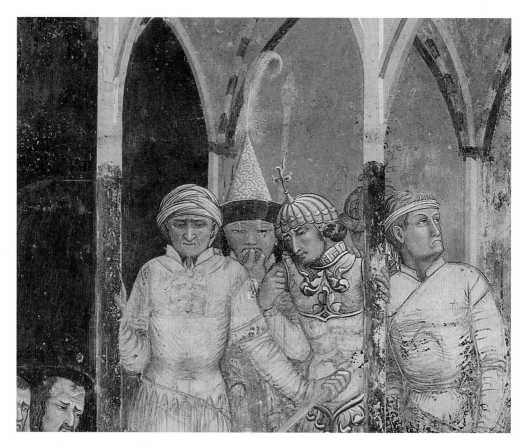

图4.7 《方济各会士的殉教》细部

时期其他绘有鞑靼人形象的作品相吻合, 足以说明事件发生的地点。如此看来, 第二种 "休达说" 显然不符合画面中的人物形象描绘。此外, 画面中表现了六名殉教士, 与 "休达殉教" 中的7名和 "塔纳殉教" 的4名皆不相符。而 "塔纳说" 所描述的大雪纷飞的天气和壁画场景不符, 显然是学者们在修道院回廊描绘塔纳殉教的壁画发现之前, 从吉贝尔蒂和瓦萨里的文字描述中得出的简单推论。

从某种程度上看, 在议会厅装饰工程中, 这幅壁画具有 "纪事" 功能, 它在相关文字记录出版之前, 已经以图像的方式隆重地纪念了这次殉教。那么, 让我们回到画面本身, 看看画家洛伦采蒂如何表现这次殉教。

3. 中心: 迟疑的君王

艺术史家伯克在描述《方济各会士的殉教》时, 极为敏锐地指出画面主题和表现之间的矛盾感:

围观者和统治者的脸上出现了一种情绪, 呈现了一种深刻的人性化与写实处理。尽管画面描绘了一个暴力的主题, 但画面中的戏剧张力并不是通过四溅的鲜血与嘈杂激烈的动作达到的, 更多是通过平衡与对比, 通过有控制的情绪呈现出来。一种理性主义控制了整个画面。[51]

虽然洛伦采蒂表现了一个与暴力和杀戮有关的主题, 画中赫然可见一位方济各会士在众目之下遭受断头之刑, 但画家并没有去强化异教徒残暴的嘴脸, 而是营造出一种焦虑不安的氛围, 这尤其体现在画中人的神情与动作中: 他们眼神专注、眉头紧

51. 但在这一点上, 伯克的研究只是浅尝辄止, 她并没有深入探究画家的反常处理, 只是把洛伦采蒂的细腻表达视为文艺复兴人文主义的一次呈现。S. Maureen Burke, "The Martyrdom of the Franciscans by Ambrogio Lorenzetti", *Zeitschrift für Kunstgeschichte*, 65: H.4, 2002, p.477.

锁、嘴角下撇……这种对情绪的着力刻画在14世纪并不多见[52]。

为什么洛伦采蒂要在一个传统上表现杀戮的主题中呈现一种非暴力的，甚至是克制的情绪？这个问题对解读东方人在《方济各会士殉教》中的角色，乃至在议会厅整组壁画的内涵和意义而言至关重要。

若我们把这件作品纳入同类主题的再现传统上加以观察，当洛伦采蒂创作这件作品时，他很可能参考了乔托在佛罗伦萨圣十字教堂巴尔迪礼拜堂中绘制的《圣方济各在埃及苏丹面前的火的考验》（*Trial by Fire of St. Francis before the Sultan*）[53]（图4.8）。画中描绘了一个极为近似的主题，方济各会的创始人圣方济各远赴异乡传教，苏丹命他走入火中考验信仰。乔托采取了一个金字塔形构图，苏丹位于其顶端，左右两端各表现了圣徒和伊斯兰教祭司面对火之考验时的不同反应。画面左侧，两位头戴裹巾、深色皮肤的摩尔人重复了苏丹的动作，命祭司进入火中接受考验。后者挥手拒绝，并用手捂住了自己的耳朵。而在画面的另一侧，圣方济各指向自己，坚定地回应了苏丹的命令。在信仰面前，祭司的退缩与圣徒的无畏通过他们相反的肢体语言有效地传达出来。此外，乔托进一步描绘了苏丹傲慢的神色和祭司回避的眼神，以强化异教徒顽固不化的态度——他们完全没有意识到眼前即将发生一次神迹。

洛伦采蒂延用了乔托的金字塔形构图，鞑靼君王同样位于其顶端。画面构图呈

52. 在惊讶于东方异国风情之余，许多学者也注意画中描绘的异常氛围。早在20世纪初，埃吉尔（G.H.Edgell）已经注意到洛伦采蒂对于画中人物精妙细腻的情绪刻画。莫里奇奥·佩莱吉（Maurizio Peleggi）对画中人物的情绪进行了精彩的分析，在他看来，这些东方的目击者面部出现的情绪可以被看作一种非语言的"道德批判"，相对于穆斯林的冷血无情，鞑靼人对殉教呈现出了一种"怜悯"（Pietà）的情绪。历史学家蒲乐安（Roxann Prazniak）则认为壁画表现了方济各会士在教会施压下的困难处境，洛伦采蒂对殉教的旁观者的神情和动作的反常刻画，是为了表现方济各会在凶残的暴力面前，对于"和平的呼吁"。Maurizio Peleggi, "Shifting Alterity: The Mongol in the Late Middle Ages", *Travellers, Intellectuals, and the World Beyond Medieval Europe*, Muldoon, James, 1935, pp.323-239; Roxann Prazniak, "Siena on the Silk Roads: Ambrogio Lorenzetti and the Mongol Global Century, 1250-1350", *Journal of World History*, pp.202-204.
53. 画家在阿西西圣方济各教堂上堂的同主题壁画中也采用了类似的构图。

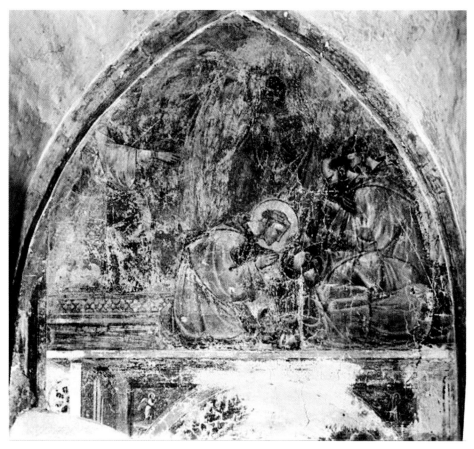

图4.8　乔托　《圣方济各在埃及苏丹面前的火的考验》　6.49×7.1cm　1320年　圣十字教堂巴尔迪礼拜堂　佛罗伦萨

现出完美的对称性：围绕着中心的君王，各有5位围观者（可能为侍卫）；前景左侧三位方济各会传教士对应着右侧刚刚被处决的三位传教士；其身后扬起屠刀的刽子手对应着右侧边缘刚刚收刀的刽子手；在他们的身后各探出两个旁观者。但洛伦采蒂在很大程度上背离了乔托的布局，他精心表现出画中人的视线移动，让观者的目光跟随他们自右向左移动：在画面右端，刽子手的刀刚刚回鞘，三位修士的脑袋滚落在地。画面左端，另一位刽子手的刀高高扬起，呈现出一个悬而未决的时刻，一位方

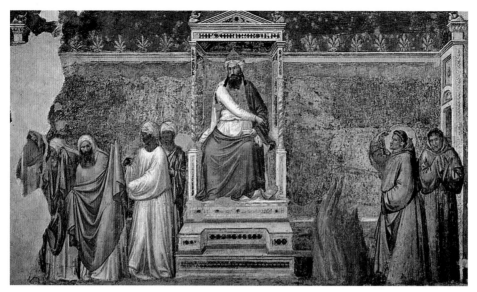

图4.9　乔托（传）　《方济各会士的殉教》　1300—1310年　圣安多尼拜教堂　帕多瓦

济各会士正在刀下静候处决。人群的目光巧妙地暗示出叙事时间的变化，并扰乱了金字塔形构图建立起的绝对中心，有效地将观者的注意力引向即将殉教的方济各会士。他双膝跪地，在刽子手的刀下等待自己的死亡。他才是画面中真正的焦点，犹如一颗石子入湖中，在画中激起了一圈圈"目光"的涟漪。离他最近的同伴皱着眉头看着殉教士，微微张开嘴，仿佛看到了即将在自己身上降临的死亡。围绕着他们的是另一种炙热的目光，它来自殉教士背后的战栗不安的围观者。最后，在所有人之上，是居于画面顶端，至高者的目光，他将视线锁在这位方济各会士的脖颈处，手中攥着他的命运。

　　洛伦采蒂通过画中人的目光令画面产生了瞬间的凝滞感，同时也让我们注意到画中人屏息焦灼的情绪。不同于乔托笔下被动、冷漠的异教徒，这些"围观的东方人"眉头紧皱，神情专注，似乎对殉教充满了好奇。柱子右侧着蓝衣的士兵双手按住刀，张开嘴看得目瞪口呆。一位鞑靼士兵为了看得更清楚，从柱子后探出头；另一位鞑靼士兵则捂住嘴惊呼出声。

图4.10　乔万尼·迪·保罗　《圣方济各在埃及苏丹面前的火的考验》　抄本插页首字母装饰　14世纪

在刻画鞑靼君王时，洛伦采蒂的处理与前人尤其不同。在乔托笔下，苏丹的右手直指向火焰，象征着他的权力，成为画面叙事的焦点。在另一幅乔托绘制于阿西西圣方济各教堂上堂的同主题壁画中，苏丹同样采用了这一手势，圣徒抬起的手臂重复了异教君王的动作，表现出对指令的顺从。类似的手势同样出现在一幅14世纪的《方济各会士的殉教》中，尽管画面残损严重，但我们依然能够清晰看见异教君主下达命令的手与刽子手举起的砍刀——一次权力和暴力的联手！（图4.9）意大利画家有时还会用权杖来象征君王的权威。在乔万尼·迪·保罗（Giovanni di Paolo，1403—1482年）为抄本首字母装饰的小画面中，表现了圣方济各向苏丹传教的场景，画面中心持权杖的苏丹和一旁持剑的侍卫与赤手讲道的圣徒形成了鲜明对比（图4.10）。

相较之下，洛伦采蒂笔下的鞑靼君王并没有在画中呈现任何体现其权力的肢体语言，相反地，他放下了自己的权杖，并用双手紧紧压在膝盖上。他垂下头，弓着背，脸上没有流露出任何残暴与骄傲的神色。在专注之余，他皱起了眉头，嘴巴下撇，似乎极为不安（图4.11）。若我们仔细地看，洛伦采蒂画出了一种极为微妙的姿态与表

情。鞑靼君王与他右边的侍卫在姿态上呈现出相似的平行关系,他们身体向前倾,伸着脖子看向殉教士。然而,这种一致性反而凸显出二者在情绪程度上的差别。侍卫的身体倾斜程度更大,表现出一种完全外向的注意力。相反,君王的注意力则向内收聚。他肩膀内扣,眼皮低垂,半眯着眼睛,目光已经从外部转向自己的内心。这些细节似乎暗示着,君王的内心已经产生了更加深刻的动荡。

若将这位王的神情与动作结合起来观察便会意识到,洛伦采蒂表现的是一个反常的君王形象,他在传教士的殉教面前似有疑虑。这份迟疑通过君王旁边的侍从凸显出来,后者几乎是画中唯一没有看向殉教徒的人物。当刽子手即将行刑之时,他回头转向了君王,其质询的目光暗示出一种等待,他在等待为何君王迟迟没有下令,为何屠刀还未落下,这个位于画面中心的细节进一步营造出一种异样的、凝滞的时间感。

历史学家普乐安注意到,画中的侍从们用手抵住刀鞘,面容紧张而忧虑。若进一步看,他们实际上模仿、重复了鞑靼君王的动作和神情。洛伦采蒂正是通过一连串细微的设计,去呈现异教徒的情感变化,以显示方济各会士殉教的冲击力。从乔托到洛伦采蒂,我们看到画面的焦点从异教君王转向了殉教士,殉教这一行为打破了鞑靼君王和刽子手之间(权力和暴力之间)紧密的"合作"。我们甚至可以进一步推测,洛伦采蒂真正希望表现的是一幅"皈依"的图像,即在殉教者的感召下,异教徒从不信转为信的那一瞬间。

在鞑靼君王的衣袍上有一个更令人惊讶的细节,它在岁月的腐蚀下只留下淡淡的痕迹。在衣领处的装饰带上画有数个菱形方块,其中嵌有十字架形的图样(图4.12)。在洛伦采蒂的另一些作品中,我们也能够看到类似的十字图案。例如1325年的《圣母子》,小耶稣的衣领上同样绘有一圈十字纹案(图4.13)。1332年前后的圣普洛维斯祭坛画(*Altarpiece of St Proculus*)中,两位主教的头冠上也装饰有十字纹。画家采用圣徒和耶稣衣服上的十字装饰图案去装点一位异教君王的衣服似乎过于大胆,却似乎暗示了他无法抗拒的命运,提前带给我们一个惊人的讯息:这位王即将归顺于基

图4.11 《方济各会士的殉教》细部

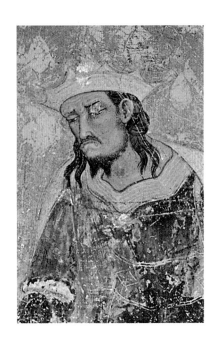

图4.12 《方济各会士的殉教》细部

图4.13 安布罗乔·洛伦采蒂 《圣母子》 1325年 锡耶纳国立美术馆

督教[54]。

15世纪的锡耶纳画家萨塞塔(Sassetta, 1392—1450/1451年)极有可能在这幅壁画的启发下,画出了《圣方济各在埃及苏丹面前的火的考验》(图4.14)。他对于殉教场景的处理与洛伦采蒂十分接近。这幅木板蛋彩画是桑塞波尔罗祭坛画的一部分。该祭坛画为阿雷佐的桑塞波尔克罗镇(Borgo San Sepolcro)的圣方济各修道院波哥·圣喜波可(Borgo San Sepolcro)所作,宽6米,高5米,正反双面皆绘有图像。正面

54. 感谢巴黎高等社会科学研究院历史与艺术理论研究中心(Cehta)的Jean-Claude Bonne先生。他在帮助我审读稿件的过程中,为我发现了画面中许多有意思的细节,包括这条十字形的带子和那位望向君王的侍从。

描绘了"圣母加冕""圣约翰""圣安东尼"等主题，反面描绘了圣方济各生平故事。相较于乔托的版本，萨塞塔选择表现一个近乎神迹的时刻：圣方济各正进入火中。在圣徒的献身面前，没有人避开，异教徒专注的神情、紧张皱眉的表情与洛伦采蒂的版本如出一辙。尤其是画面左侧居于高位的苏丹，他就像洛伦采蒂笔下的魋魋君王一样，盯着火焰神色困惑，双手压住自己的权杖。在人群中，一位戴着头巾的东方侍从张开双手，用手势传达出对圣恩的渴望，其焦虑紧张的神情与对面一位方济各会士平静的神色形成了强烈的对比，呈现出在殉教感染下动荡的灵魂。

不过，萨塞塔的精妙之处不仅在于此，正如艺术史家贝伦森（Bernard Berenson，1865—1959年）细腻的描绘：

然而，圣方济各并不像乔托的壁画中所表现的那样，他带着心中的热情走入火中。此刻，异教徒已无从后退。他们好像着了迷似的，在他们的面容上呈现的更多的是怯弱而不是恐惧，他们几乎已经皈依了基督教。但是那团火焰！它既不是象征性的——如同乔托所描绘的，也不是像如今画家所做的，依照现实来描绘，而是一团"最强烈、最具有力量的，美丽而充满喜悦"的灵魂之火。那些美妙的、断续的、跳跃的、多变的曲线形成了急速的线条，画家通过它们将物质实体的火转化为精神之火。而在画面的背景中，我们仍然能看到"恬静的天空"，画家在这一部分采用了法国画派的精细的画法——鲜亮明艳地画出极为接近现实或者想象中的事物，透过窄小的窗口，能看到遥远的山峦。[55]

画面中心的这团火令人惊叹，火苗是橘色和金色混杂的，上面凿刻出的刺点闪烁着耀眼的光芒。在波哥·圣喜波可（Borgo San Sepolcro）的祭坛画上，这个神圣的颜色多次出现，用来表现神圣之物，比如《圣方济各的出神》中，环绕圣徒身体的"杏

55. 引自Bernard Berenson, "A Sienese Painter of the Franciscan Legend", Part I, dans *The Burlington Magazine for Connoisseurs*, Vol. 3, No. 7 (Sep.-Oct., 1903), p.20.

图4.14　萨塞塔　《圣方济各在埃及苏丹面前的火的考验》　1437—1444年　伦敦国家画廊

图4.15　萨塞塔　《圣方济各的出神》细部　1437—1444年　伦敦国家画廊

仁光"（Mandorla），或者是《圣方济各领受圣痕》中，天空中出现的六翼天使。在这里，萨塞塔似乎塑造了一种新的形象——人与火的合体（图4.15）。圣方济各的身体严丝合缝地融入火中，似乎将要变成那团熊熊燃烧的烈火。他以一种几乎前所未见的角度出现在画面中：他背对着我们，隐去了面孔，而微微抬起脚后跟，让我们看到接受圣痕后留下的红色伤口。在方济各会的神学理论中，经常使用"火""燃烧"等词语来形容信徒对于殉教的热诚之心[56]。显然，这团物质的火已经与圣方济各虔诚的心灵之火融为一体，成为他对于殉教的渴望之火，它吞噬着圣徒的肉身，代替了他的脸，以最热烈的方式呈现出圣徒的心灵。

这团神圣的火以一种特别方式在画面中"蔓延"，它向上升腾，在圣方济各头顶上变成了圣徒的金色头光，并不可思议地继续"渗透"入异教徒所在的地点。它不仅出现在苏丹王长袍和他身后华丽的挂毯上，还出现在他左边侍卫的衣服上。这种神圣的"染色"过程如同圣徒心灵之火的蔓延。这团殉教之火点燃了异教徒的灵魂，它像鞑靼君王衣服上的十字架图案那样，预示着基督教的胜利。

4.边缘：殉教者的头颅

洛伦采蒂为什么没有采用传统的方式去描绘异教君王的冷酷与残暴，而要精心去表现他的疑虑与不安？殉教之举又有什么样的魔力，能够如此震撼到异教徒的心灵？

为了回答这个问题，我们需要看见画面中另一个中心。虽然它较为隐蔽，但我认为它才是画家专门为委托人方济各修会构思的重要细节。它位于金字塔形构图的右下角，那里有三位方济各会士的尸体。若我们的目光继续向下，会看到他们刚刚被砍

56. E. Randolph Daniel, *The Franciscan Concept of Mission in the High Middle Ages*, pp.38-54, p.124.

图4.16 《方济各会士的殉教》细部

下的头颅（图4.16）。这是壁画损坏最严重的一部分，但仍能看出三颗脑袋，中间那颗正对着观者，另外两颗在它的左右对称摆放，一颗面朝左，另一颗面朝右。在他们身后可见两个倒下的身体，在它们的右侧有一大块破损，应该绘有第三个身体。几个孩子在周围议论纷纷，其中一个正向它们扔石块——在人物数量上，洛伦采蒂采用了镜像般的对称：三个孩子与三个殉教士。

而耐人寻味的是，在屠刀落下之际，殉教者的脑袋本该滚落在其身体一侧，但它们却被画家整齐地画在壁画前景的边缘上，并且朝向画外。这是一个极为贴近观者的位置，它为能够走近观看的人提供了一个进入画面的视角。它会让人想起克里韦利（Carlo Crivelli, 1435—1495年）笔下"悬挂"在《圣母子》画框下的大束果实或趴在画框上的昆虫；或是科萨（Francesco Del Cosa, 1430—1477年）的《天使报喜》上那只比例异常、在画框上缓缓爬过的蜗牛。这类利用壁画的边缘（或祭坛画的边框、画布表面）制造空间幻觉的手法在文艺复兴时期非常流行，但在14世纪并不多见。因此，洛伦采蒂的构思可谓是一种颇具智慧的创造。而这三颗位置独特的头颅并不是画家的无心之举，而具有某种历史性的意义。洛伦采蒂似乎希望通过这个细节打破

画框的界限, 连接起画内与画外的空间。它为能够走近观看的人提供了进入画面的一个私人化的视角, 或者说, 另一个进入画面的入口。若我们回到14世纪的历史语境, 能够近距离面对这三颗脑袋的人, 正是议会厅中的方济各会士!

在今人眼中, 这是一个极其恐怖的视角。我们面对着其中一位殉教士的脖颈截面, 依稀可见他的颈椎骨。在这个"血洞"之上, 是他们微张的嘴和毫无生色的眼瞳。然而, 这三颗恐怖的头颅对于14世纪的方济各会士而言究竟意味着什么?

为了探索它们的意义和功能, 我们有必要回到方济各会内部, 了解修会的教义和历史使命。

"殉教"一词源自希腊文ho martus, 最初有"见证"之意, 意指开庭审判时到场的见证者。在基督教初创之际, 基督徒沿用该词来形容那些目睹耶稣受难和复活的见证者。随着教义演化, 这种"见证"不再仅满足于视觉上的看见, 而需要精神和肉体的共同参与。信徒希望用双眼见证耶稣受难, 甚至想要亲自"品尝"耶稣在酷刑与受难中承受的痛苦。这份渴望和需要最终汇聚在殉教行动中, 他们通过自己的肉身感受耶稣的死[57]。如方济各会神学家圣波纳文图拉 (Bonaventura, 1221—1274年) 所言, 静观受难十字架成为修道院生活中必要的修行, 能够激起他们在内心中对于殉教的渴望。这种极致的思想推动了殉教行为, 使之成为连接耶稣和信徒的桥梁, 这种彻底而全然的体验也成为修士们修行的目标。方济各会士们背着一个隐形的十字架到东方去殉教, 正如彼时耶稣背着十字架走上骷髅地[58]。而我们知道, "模仿基督" (De Imitatione Christi) 是方济各会恪守的行为准则, 修会的创始人圣方济各正是因他的"思想"与"心灵"与耶稣一致, 而看到了耶稣被钉在十字架上的异象, 在异象

57. Isabelle Heullant-Donat, "Le Martyre: État des Lieux", *Le Martyr(e): Moyen-Âge, Temps Modernes*, Textes réunis par Marc Belissa et Monique Cottret, Paris, Éditions Kimé, 2010, pp.11-12.

58. E. Randolph Daniel, *The Franciscan Concept of Mission in the High Middle Ages*, The Franciscan Institute, 1992, pp.80-120.

消失后，令人惊叹的五伤圣痕留在了他的身体上。而殉教则是这一模仿的终极实践，修士们不仅要模仿耶稣的言行和他的清贫（Poverty），还要模仿耶稣的献身与他的死。在这个意义上，殉教士的血将成为天国洗礼的圣水，让他们融入耶稣受难的身体。这一关系在议会厅图像布局中清晰可见，因为在这幅壁画对面，正是一幅由皮耶罗·洛伦采蒂所绘的《耶稣受难》，在耶稣受难和方济各会士殉教之间建立了视觉联系。

另一方面，14世纪修会的末世传教事业也在为殉教热潮推波助澜。奥古斯丁在《上帝之城》（De Civitate Dei）中写道，待所有异教徒皈依基督教，福音传遍天下之际，耶稣的第二次降临才会到来[59]。根据奥古斯丁的说法，中世纪人处在人类历史的第六阶段，这个阶段开始于耶稣诞生，终结于耶稣的第二次降临，但他并没有提到耶稣再临的确切时间[60]。而12世纪初，约阿希姆终止了人们对于末日漫无止境的等待，这位神学家将历史分为三个时代：其一为圣父时代，对应旧约中从"创造亚当"到"圣子诞生"的时间；其二为圣子时代，对应新约中从"圣子降生"到"耶稣再临"的时间；其三为圣灵时代。而在他看来，时人已处在圣子时代的尾声，即将迈向圣灵时代。此后，人类将进入一个恩典的时代，建起一个和平公正的王国，福音将传遍天下，生灵将充满众生[61]：

只等真理的圣灵来了，他要引导你们明白一切的真理，因为他不是凭自己说的，乃

59. E. Randolph Daniel, *The Franciscan Concept of Mission in the High Middle Ages*, The Franciscan Institute, 1992, p.102; Thomas Tanase, *"Jusqu'aux limites du monde": La papauté et la mission franciscaine de l'Asie de Marco polo à l'Amérique de Christophe Colomb*, École française de Rome, 2013, p.40.

60. E. Randolph Daniel, *The Franciscan Concept of Mission in the High Middle Ages*, The Franciscan Institute, 1992, p.102; Thomas Tanase, *"Jusqu'aux limites du monde": La papauté et la mission franciscaine de l'Asie de Marco polo à l'Amérique de Christophe Colomb*, École française de Rome, 2013, p.40.

61. Marjorie Reeves, *The Influence of Prophecy in the later middle ages: A Study in Joachimism*, The Clarendon Press, 1969, 16-27. André Vauchez, *Prophètes et prophétisme*, Edition Seuil 2012, p.37.

是把他所听见的都说出来,并要把将来的事告诉你们。(约翰福音16:13)

　　13世纪,圣波纳文图拉在约阿希姆末世论的基础上,提出基督教内部必须进行一场"改革",以对抗日益腐败的教廷,回归基督教初创时期的纯净教会,并在末日前夕夺回圣地,让世界各地的异教徒皈依基督教,为耶稣二次再临做好准备。而方济各会将担负起这个重要的"改革"使命。在《圣方济各大传》(*Legenda Major*)中,圣波纳文图拉将圣方济各视为《启示录》中"从东方升起的天使"(启示录7:2),他将打开第六封印,开启圣灵时代[62]。这位虔信的圣徒怀抱着炙热之心,他一生中多次前往西班牙、北非、中东,渴望能够走访他乡,向异教徒传教,殉教献身。如托马斯(Thomas de Celano)在1257年的首版《圣方济各传》(*La Vita Prima*)中所写:

　　……怀抱着对主的爱,圣方济各总是前往危险重重的旅途,他渴望跟随主的旨意,到达心灵的顶峰的完满。在他皈依基督教的第六年,他热烈地渴望着能够殉教而死,他前往叙利亚传播基督教的信义,来到萨拉森人中,为他们施行忏悔……[63]

　　因为圣徒渴求殉教之心,他获得了主的至高恩泽——圣痕,在他的肉体上奇迹般地出现了五个与耶稣一样的伤口,被人们称为"另一位基督"(Alter Christus)。托马斯在传记中直接将圣徒领受圣痕视为上帝对其殉教之心的恩许和馈赠。这一观点在圣波纳文图拉的《圣方济各大传》中得到了进一步发展。他将领受圣痕视为圣徒虔诚之心的外化显现。也就是说,即便圣方济各并没有殉教,但圣徒的恳切之心已让它的灵魂接受了无数次的磨难,令他领受了精神上的殉教;而最终,耶稣恩赐的圣伤令他的肉体经受了一次殉教[64]。这位圣人成为方济各会的修士们追随的典范,他带领圣方济各修士远赴异教徒的国度传教、殉教,正如耶稣将他的门徒派往世界

62. Bonaventura, *La Legenda major*, 1263, chapitre XIII,http://ecole-franciscaine-de-paris.fr/legende-majeurechapitre-xiii/.

63. Thomas of Celano, *Vita prima*, pt. 1, chap.20, sect.55, AF 10:42.

64. E. Randolph Daniel, *The Franciscan Concept of Mission in the High Middle Ages*, pp.48-51.

传教[65]。

　　另外，殉教不仅为方济各会士自身提供了救赎的道路，也成为方济各会士在东方传福音时采用的重要方法，与修会的使命和愿景息息相关。在1221年的"方济各会会规"（*regula non bullata*）中，圣方济各告诫自己的追随者们，"不要参与争论或争端，而是因上帝之故而服从每一个人"[66]。相对于武器和暴力，圣方济各修士希望选择和平的方式来呈现耶稣的爱。另外，相较于我们将在下一章中谈到的多明我会——通过言语辩论传授道理和教义，方济各会士更愿意通过简单而直接的言语或用自己的肉身与血进行一场无声的"布道"，去再现"耶稣"的献身，以感化异教徒，让他们亲眼见证教义，因"看"生"信"。

　　由此可见，画中三颗殉教士的头颅对于方济各会士而言如同典范，它们无声地召唤着修士们模仿基督，模仿他们的先辈走向异教徒的国度，为基督教献出生命。洛伦采蒂显然有意将这三颗头颅表现为面朝画外，朝向观者——方济各会士。尤其是，中间的头颅呈现出一个完美的正面，它的"目光"与站在壁画面前的人对视着。我们可以想象此刻方济各会士眼前的神秘景象。这个画面内在的隐藏空间在观者和它的视觉对象之间建立起一种镜像关系，头颅像是一面镜子，照出了观者（方济各会士）的使命与命运——为信仰而牺牲。从这个意义上看，这三颗头颅不仅连接起画内和画外，还连接着过去与未来，以及方济各会士的自我与典范。它们不禁让人想到北方静物画"虚空"（Vanity）主题中的骷髅，将周围的珠宝、书籍和娇美的花朵笼罩上死亡的阴影，映照出观画人终将走向的宿命。

65. E. Randolph Daniel, *The Franciscan Concept of Mission in the High Middle Ages*, pp.27-33; 李军：《丝绸之路上的跨文化文艺复兴：安布罗乔·洛伦采蒂〈好政府的寓言〉与楼璹〈耕织图〉的再研究》，香港浸会大学《饶宗颐国学院院刊》，2017年第4期，第322页。

66. E. Randolph Daniel, *The Franciscan Concept of Mission in the High Middle Ages*, p.51.

5. 局部: 黯淡的头光

在三颗头颅上方, 洛伦采蒂刻画出几道金色的圣徒头光。长期以来, 几乎没有艺术史家谈论过这个细节, 这一事实恰恰吻合了它在历史原境中的隐秘[67]。在基督教传统中, 头光一般是留给耶稣、圣母或者圣徒的。事实上, 当洛伦采蒂绘制壁画时, 这几位方济各会士并没有被封为圣徒。那么, 为何他们的头上已经出现了圣徒的头光? 为了回答这个问题, 我们需要了解当时方济各会的历史原境。

在圣方济各去世前, 修会内部逐渐分裂为两派: 一派为顺从教会势力的"住院派", 另一派为恪守方济各会原则的"属灵派"[68]。后者坚守圣方济各的"清贫", 主张绝对贫困, 拒绝一切财产, 并在是否要坚持放弃修会财产等问题上与教会产生了激烈的冲突, 他们视教皇为敌基督, 声称自己才是耶稣真正的门徒, 而日益富足的教会已经腐败不堪, 完全背离了基督教的理想。蒲乐安指出, 壁画的定制者很有可能是"属灵派"的追随者。该派主要活跃在法国普罗旺斯地区、意大利托斯卡纳地区和那不勒斯地区, 锡耶纳是他们在托斯卡纳地区的中心之一[69]。

1316年约翰二十二世(Jean XXⅡ, 1244—1344年)出任教皇后, "属灵派"与教会间的矛盾进一步激化。1317年10月7日, 约翰二十二世发布诏令(Quorundam exigit)谴责那些过度热衷于灵修的"属灵派", 并将"异端分子"称作"罗马教会的叛徒"[70]。1318年5月7日, 马赛的异端裁判所烧死了4名方济各会士。在教廷的压迫下, 一些"属灵派"成员陆续流亡东方, 在当地传教, 比如印度塔纳中殉教的塔伦蒂诺

67. 借由Federico Zeri基金会的高清摄影图片, 我们清晰地看到这个长期以来一直被忽略的细节。

68. 而后又分化出温和属灵派和激进属灵派。

69. 蒲乐安《丝绸之路上的锡耶纳——安布罗乔·罗伦泽蒂与蒙古全球世纪, 1250—1350年》, 载于《中国学术》, 第50—57页。

70. Michael Robson, *The Franciscans in the Middle Ages*, Woodbridge: The Boydell Press, 2006, pp.130-140.

的托马斯（Thomas de Tolentino）正是来自安科纳的"属灵派"信徒，他曾与其他"属灵派"领袖被囚禁在安科纳、维泰博等地的修道院中，直到同情"属灵派"的雷蒙德·德·高夫雷迪（Raymond de Gaufredi）担任方济各会总会长后将他们释放，并将他们送往亚美尼亚传递福音，以避免新的对抗与冲突[71]。然而，教皇的迫害并没有就此停止。1333年，教廷向包括大不里士在内的东方教区继续施压，12位"属灵派"修士被驱逐出大不里士[72]。

自1220年第一批方济各会修士在摩洛哥殉教之后，教会对于修士们自发性的殉教十分警惕，认为这种行为的意义甚微，还有可能会令当地的基督徒陷入危险。同年的教会官方文书中明确指出传教士的真正任务在于保护当地的基督徒——包括商人、士兵和奴隶，同时帮助他们在异乡坚定基督教的信仰。1223年的"方济各会会规"也指出，传教士必须在教会的委派下才可以殉教[73]。显然，这些举措都试图削弱修道院的权威与势力，将"殉教"置于教会掌控之中。历史学家伊莎贝拉·厄兰·多纳（Isabelle Heullant—Donat）观察到，在1320年前后，由于教会对"属灵派"的施压，在方济各修会内部，新一轮殉教热潮再度被点燃。而这一次，"殉教"在某种程度上成为修士们在精神上反抗教会的一种方式。

教会和"属灵派"之间日益加剧的冲突导致了一个后果——教会停止为殉教士追封圣徒。这种状况从1253年（维罗纳的彼得殉教封圣之年）开始，一直持续到1481年西斯笃四世（Sixte IV, 1414—1484年）下达诏令，追封1220年在马拉喀什殉教的

71. Isabelle Heullant-Donat, "Martyrdom and Identity in the Franciscain Order (Thirteenth and Fourteeth centuries) ", *Franciscan Studies*, Vol.70, 2012, p.449; Roxann Prazniak, "Siena on the Silk Roads: Ambrogio Lorenzetti and the Mongol Global Century, 1250-1350", *Journal of World History*, Volume 21, Number 2, June 2010, p.210.

72. R. Loenertz R, O. P., *La Société des Frères Pérégrinants. Étude sur l'Orient dominicain, I*, Istituto Storico Domenicano, S.Sabina, Roma, 1937, p.156.

73. Isabelle Heullant-Donat, "Martyrdom and Identity in the Franciscain Order (Thirteenth and Fourteeth centuries) ", *Franciscan Studies*, Vol.70, 2012, pp.434-440.

方济各会士为圣徒[74]。这意味着,在相当漫长的一段时间内,那些在异乡献身的传教士,不仅他们的尸骨无法回乡,他们虔诚的事迹也无法获得教会的官方认可。

然而,在方济各会内部,纪念殉教士的行为并没有停止。方济各会士从东方寄回故乡的信件除了报告东方教区的进展,也在传递传教士殉教的消息。这些信件的副本往往被保存在方济各会的编年史和殉教士回忆录中[75]。例如,埃尔莫西纳(Fre Elemosina)编纂的《编年史》和他所誊抄的《神圣小兄弟会回忆录》(*Memorialia de sanctis fratribus minoribus*),1348年威尼斯的保林(Paulin de Venise)和温特图尔的约翰(Johann von Winterhur)的《编年史》,1335年马黎诺里(Jean de Marignolli)的《波西米亚编年史》(*Chronique de Bohême*),1360—1370年萨拉特的阿尔诺德(Arnaut de Sarrant)编写的《小兄弟会24位会长纪事》(*Chronica XXIV Generalium Ordinis Fratrum Minorum*)等[76]。

在其中,翁布里亚大区圭尔多塔蒂诺修道院的《编年史》里夹有多封报道殉教的信件。这部《编年史》由修士埃尔·莫西纳(Fre Elemosina)在1317—1335年编写,

74. 同注71, p.430.

75. Christine Gadrat, "Des nouvelles d'Orient: Les lettres des Missionnaires et leur diffusion en Occident (XIIIe-XIVe SIÈCLES)", Joëlle Ducos, Patrick Henriet ed., *Passages-Déplacements des hommes, circulation des textes et identités dans l'Occident médieval*. Actes du Colloque de Bordeaux, Méridiennes, 2013, pp.161-165.

76. Isabelle Heullant-Donat, "À propos de la mémoire hagiographique franciscaine aux XIIIe et XIVe siècles: l'auteur retrouvé des Memorialia de sanctis fratribus minoribus", Patrick Boucheron et Jacques Chiffoleau ed., *Religion et société urbaine au Moyen Âge*, Publication de la Sorbonne, 2000, pp.525-529; Isabelle. Heullant-Donat, "Livres et Ecrits de Mémoire du Premier XIVe siècle: le Cas des autographes de Fra Elemosina", *Libro, scrittura, documento della civiltà monastica e conventuale nel basso medioevo (secoli XIII-XV)*, Atti del Convegno di studio (Fermo, 17-19 settembre 1997, a cura di Giuseppe Avarucci, Rosa Marisa Borraccini Verducci e Giammario Borri, Spoleto, Centro Italiano di Studi sull'Alto Medioevo, 1999, pp.242-262; "Odium fidei et définition du martyre chrétien", M. Deleplace éd., *Les discours de la haine. Récits et figures de la passion dans la cité*, Actes du colloque international (Reims, 26-28 septembre 2007), Lille, Presse Universitaire du Septentrion, 2009, pp.113-124.

这段时间恰好对应教宗约翰二十二世压迫"属灵派"的紧张时期。在回忆录中列出的122位殉教士中，有34位未曾获得教会的公文认可[77]。然而，莫西纳仍然选择将他们记录在册，这在某种程度上也透露出方济各会内部对于这些殉教士的态度。通过这类内部流通的信件和殉教士名录，即使无法得到教会的公认，修会仍会以自己的方式纪念殉教圣徒的荣耀，填补官方历史中的空缺。

这一特殊的历史背景令这幅《方济各会士的殉教》具有更深层的内涵。画家在1336—1340年间创作这件作品，极有可能是为了回应这场旷日持久的冲突。若那些东方来信旨在以文字的方式纪念殉教士，留住修会的集体记忆，议会厅中的壁画也起到了相同的作用，它以视觉的方式，通过殉教士的头光告诉世人，即便没有得到教会的封圣，这些传教士在殉教的那一刻，他们的行为本身已经为他们赢得了圣徒的殊荣。而那颗背对画面，却朝向观者的头颅，也已经超越了图像本身的叙事功能，而成为一个纪念物，一个被画出来的"圣物"。从某种程度上看，它足以替代那些遗失在东方的圣徒遗骸，供修士们膜拜。

在修道院生活中，议会厅不仅是修士们的集会之处，也是向死者致敬之所，修士们在此地阅读殉道者手册，召唤已故弟兄的名字，为他们诵念祷告文。洛伦采蒂有意让这三颗头颅远离自己的身体，摆在壁画边缘，如同尊贵的圣物置于祭坛之上——砍下的头颅和对面的受难耶稣的身体悄然呼应。

在意大利小城乌迪内（Udine）圣方济各教堂中，保存着方济各会传教士鄂多立克墓。在坟墓周围的墙壁上描绘了这位圣徒的生平故事，其中两幅表现了他在印度塔纳找到了殉教士遗骨的场景。圣徒将骨头包在布袋中，但画家似乎有意露出了其中的部分头骨（图4.17）。对此，日本学者谷古宇尚（Yakou Hisashi）提出了一个有意思的

77. Isabelle Heullant-Donat, "À propos de la mémoire hagiographique franciscaine aux XIIIe et XIVe siècles: l'auteur retrouvé des Memorialia de sanctis fratribus minoribus", Patrick Boucheron et Jacques Chiffoleau ed., *Religion et société urbaine au Moyen Âge*, Publication de la Sorbonne, 2000, pp.525-527.

说法，画面中表现的殉教士遗骨与此地埋葬的圣徒遗体形成了一种呼应，而在某种程度上，"视觉图像"取代了"真实的遗物"，殉教士的遗骸的缺失被壁画中所表现的遗骨所弥补，后者因此具有了一种宗教上的功能，如同一个"画出来的圣物"[78]。相较之下，若乌迪内教堂壁画中殉教士的头骨或多或少发挥着叙事性功能，那么锡耶纳圣方济各修会壁画中这三颗头颅则跳出了叙事层面，进一步呈现出图像的另一种仪式性功能。那颗背向画面、却朝向观者的神圣头颅，替代了那些遗落在东方、没有办法出现在教堂中的真正的圣徒的遗骸，默默地立于画面边缘，供修士们纪念和膜拜。

由此，洛伦采蒂通过这三颗头颅呈现了两种时间：一种时间指向了过去，面对教会官方记忆中的空白，议会厅壁画见证了殉教士的荣耀献身，画中的头颅代替了圣物，保存了修会的集体记忆；另一种时间指向了未来，头颅让方济各会士在对逝去同伴的沉思中看清自己未来的道路。它呈现了一种"生命的形式"（forme de la vie），一种荣耀的死，将引导一批批方济各会士远赴东方，献出生命，传递福音。

在这样的历史情境下，若我们再次审视殉教场景中的东方围观者和君王，他们正从敌人变成归顺者！他们的不安和困惑，恰恰证明了传教士殉教行为的巨大能量，证明了他们的牺牲并不是虚妄而无用的，同时向世人证明了方济各会在传教事业中发挥的重要作用。洛伦采蒂精心设计的用意就在于此，他并没有塑造一位异教的暴君，表现他下令杀害传教士时的残忍形象，反而希望呈现一位潜在的皈依者，一位即将皈依基督教的君王，他在殉教者面前内心动摇，已经放下了他的权杖。最终，我们通过画面的中心与边缘，看到在这样一个看似暴力杀戮的主题背后，启示藏着另外一个故事，一幅像纪念碑一样的图像，它见证了方济各修会的信仰及其在东方传教的伟业。

78. Yakou Hisashi, "Memory without Mementos: Franciscan Missions and Ambrogio Lorenzetti's Frescoes in Siena",《北海道大学文学研究科纪要》(*The Annual Report on Cultural Science*), le 20 Juillet, 2006, pp.11-12, p.17.

图4.17　《鄂多立克拾起方济各会士遗骨》　圣方济各教堂　乌迪内

6. 框外之像: 角落里的 "耶稣"

在《方济各会士的殉教》旁, 是另一幅洛伦采蒂的作品《图卢兹的圣路易接受主教之职》(*Saint Louis of Toulouse before Pope Boniface VIII*)。位于画面左端的教皇彭尼法斯八世(Boniface VIII, 1230—1303年)正在为方济各会修士图卢兹的路易(Saint Louis of Toulouse, 1274—1297年)授予主教职位。路易是那不勒斯国王安茹的查理二世(Charles II of Anjou, 1254—1309年)的儿子。作为一位不折不扣的 "属灵派", 他曾狂热追随朗格多克和托斯卡纳地区 "属灵派" 的领导者彼得·约翰·奥利维(Pietro Giovanni Olivi, 1248—1298年)。为了坚持自己的信仰, 在他的哥哥去世后, 本应继承王位的路易放弃了王位继承权, 由其弟安茹的罗伯特(Robert of Anjou, 1276—1343年)接任。不仅如此, 因 "属灵派" 和教皇之间的冲突, 路易曾一度拒绝主教职位, 直到教皇让步, 准许其坚持方济各会之誓言和作风, 才在1296年12月隐秘地接受了受职典礼。在担任图卢兹的主教期间, 路易依然秉持 "属灵派" 的清贫作风, 用自己的俸禄救济穷人。

那么, 为什么画家要将方济各会士殉教的场景与图卢兹的路易加冕的场景放在一起?

洛伦采蒂在画面前景处描绘了方济各会士拜谒的队列, 自右向左走向教皇彭尼法斯八世——教会权力的象征。乍看之下, 画面的焦点是教皇和加冕仪式, 但画家却采用了一个与《方济各会士的殉教》相似的手法, 在画中描绘了一个令人转移视线的细节。他在庄严的加冕仪式中加入了一群旁观者, 若我们再凑近看, 在人群中心, 有一名男子正微微张口说话, 并竖起拇指指向一个与仪式相反的方向。他似乎对于眼前庄重的仪式毫不在意, 而要告诉人们说: "看! 他来了!" 这个动作在人群中激起了回应(图4.18): 他身后的男子趴在他的肩头斜眼看向他所指的方向, 另一名男子也不再专注于仪式, 而望向了男子手指的方向。这一系列动作变化显然是洛伦采蒂的精心设计, 他在庄严的加冕仪式之外, 有意加入了这群喧闹的群众, 形成与画面主场景略

图4.18 《图卢兹的圣路易接受主教之职》细部

图4.19 《图卢兹的圣路易接受主教之职》细部

有反差的气氛。那么，这名男子在表达什么？他的手指向何处？如果细心的观者跟随这只手所指示的方向，会发现画面的另一端站着一位穿着朴素、面似基督的男人（在他的左侧，一位戴帽子的人似乎注意到了他）[79]（图4.19）。他的嘴角带着一抹神秘而温和的微笑，是整个场景中唯一面含笑意的人物形象。

通过这只手指，我们看到了洛伦采蒂隐蔽在画面中的真正焦点——这位"面似耶稣的男人"。教皇与低调的"基督"在画面两端形成了一种关系，一种权力和神圣之间的对峙关系。那根竖立在观者眼前、将画面一分为二的柱子进一步加剧了这种分裂与对抗。它再次向我们述说了教会与"属灵派"斗争的那段特殊历史，透露出属灵子弟所要传达的隐蔽信息：腐败的教皇已经背弃了早期教会的理想，清贫的"属灵派"才是耶稣真正的追随者。同时，"指向耶稣"的动作再次彰显出方济各会的精神信条：模仿基督[80]。

从图像表现传统上看，洛伦采蒂开创了十分新颖的表现手法。在此之前，乔托曾画过圣方济各获得教皇许可建立修会的场景（图4.20）。圣路易是圣方济各的追随者，除了主题上的呼应，洛伦采蒂在构图方面也借鉴了前辈的作品：加冕场景发生在画面一侧，以圣方济各/图卢兹的圣路易为首的修士们从画面的另一侧走向教皇。不同的是，乔托呈现了一个以画框为界的封闭构图，圣方济各位于画面中心。相比之下，洛伦采蒂似乎不愿将画面局促于壁画的边界之中，他分别在两个层面进行"破界"：

其一，相对于乔托的版本，他采用了一个更加贴近观者的视角。画面前景中有一

79. 参见李军：《丝绸之路上的跨文化文艺复兴：安布罗乔·洛伦采蒂〈好政府的寓言〉与楼璹〈耕织图〉的再研究》，第243—245页；Roxann Prazniak, "Siena on the Silk Roads: Ambrogio Lorenzetti and the Mongol Global Century, 1250-1350", *Journal of World History*, Volume 21, Number 2, June 2010, pp.201-215.

80. 一方面，这个面容神秘的男子有可能代表耶稣，他同时也暗指着修会的创建者圣方济各。这位创始人对殉教充满了渴望，他曾经冒险奔赴埃及向苏丹传教。虽然最终没有因殉教而死，但他如此渴望像耶稣那样牺牲自己让世人得救，有一天，他在祷告的时候，忽然间肉体上出现了五个伤口（Sigmata），和耶稣受难的时候一模一样伤口。因此，这位圣徒也被人们称为"另一位基督"（Alter Christus）。

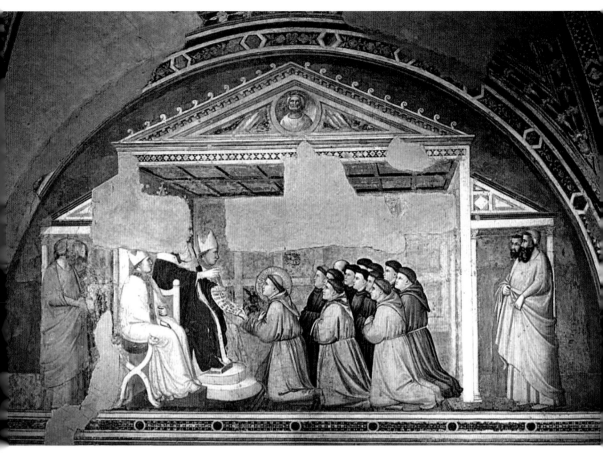

图4.20　乔托　《确立会规》　1320年　圣十字教堂巴尔迪礼拜堂　佛罗伦萨

图4.21 《图卢兹的圣路易接受主教之职》细部

排参加典礼的主教。他们背对观者,画家细致地描绘出主教坐席背面的木头纹理。这种画面布局制造出一种错觉,好像观者就站在仪式现场,站在拱廊下方那根纤细的廊柱背后,和那位竖起拇指的男子面对面!一旦意识到洛伦采蒂为观者设定的位置,壁画中的巧妙设计便昭然若揭。画家显然不满足于让观者仅仅站在画外观看这场仪式,而要让他们走进画里,画中那位男子的手部动作吸引的不只是画中人的目光,还有站在"对面"的人——14世纪的方济各会修士们!

其二,洛伦采蒂并没有像乔托那样去表现一个完整的行进队伍,而只描绘了三位修士从壁画边缘缓缓走出,他们的身体部分被画框截断。除此之外,画家通过另一个细节加强了对于"画外"空间的暗示。在画面边缘处有一位主教,他并没有看向加冕仪式,也没有看向"耶稣",而望向了画框之外。诸多细节上的变化旨在引发观者去想象,在画框之外还有一个继续延伸的空间。我们似乎需要再次发问:画面中心那个用大拇指向后示意的男子,他究竟指向了什么?或许他不仅仅指向了"耶稣",同时也指向了画框之外。

那么,我们可以大胆猜测一下,在画框之外有什么?

修道院议会厅的修复报告指出,如今位于塔德施尼礼拜堂的《方济各会士的殉

教》和《图卢兹的圣路易接受主教之职》原本并排位于议会厅的一面墙上,但是我们不确定两者之间具体的位置关系。但在分析洛伦采蒂的画面布局之后可以推测,《殉教》在《受职》的右侧。也就是说,在《受职》中心的男子拇指所指与观者的目光所向,不仅落在耶稣身上,还穿过了耶稣,引向了画框之外的《殉教》。那个位于画框边缘的主教投向画外的目光充满忧虑,他那紧锁的眉头与下撇的嘴角与《殉教》中的鞑靼旁观者如出一辙,似乎已经陷入殉教场景的紧张氛围(图4.21)。如上文所述,方济各会修士希望像圣方济各那样模仿基督,不惧死亡,走到异教徒中间传播福音。这一信念正是两幅壁画在内核上的重要关联点,因为它们暗示的真正焦点不是教皇,也不是图卢兹的圣路易,而是人群中的耶稣,以及在框外延伸的空间中,那些接过了耶稣/圣方济各使命的方济各会殉教士。这位被异教徒包围的方济各会士即将经历耶稣的痛苦与死亡,与主真正合为一体(Union),此时的痛苦将在彼时的天国得到补偿。这种信念也应和了马太福音中的话语:

若要有人跟从我,就当舍己,背起他的十字架,来跟从我,因为凡要救自己生命的,必要丧掉生命;凡为我丧掉生命的,必得着生命。(马太福音16:24, 16:25)

7. 画外之景

在《图卢兹的圣路易接受主教之职》的画面中心有一位国王,那根将画面一分为二的柱子恰好穿过了他的身体。这位国王正是图卢兹的圣路易的弟弟——安茹的罗伯特。艺术史家伊娃·波素柯(Eve Borsook)细致地观察到,这位那不勒斯国王流露出困惑的神色,好像无法理解自己的兄长为何会放弃王位,将一生奉献给上帝[81](图4.22)。在他左侧的主教似乎也注意到这位满脸愁容的国王,转过头看着他。罗伯特

81. Eve Borsook, *The Mural Painters of Tuscany: From Cimabue to Andrea del Sarto*, London: The University Press (Glascow), 1960, p.135.

图4.22 《图卢兹的圣路易接受主教之职》细部

头戴皇冠，身处仪式现场，却显得心不在焉，他皱着眉头望着路易，后者正站在离他一步之遥的地方，平静地接受教皇的加冕。他的头顶上已经出现了圣徒的头光，与国王的皇冠形成了强烈的对比。

罗伯特并不是议会厅壁画中唯一的困惑者。若对比洛伦采蒂的两幅壁画，会发现国王的神情和《方济各会士的殉教》中的鞑靼君王如出一辙，这两位身居高位、拥有权力的人物面容中流露出同样的困惑和焦虑。而从肢体语言上看，他们并不像一位尊贵的国王，而呈现出一种消极的姿态：垂着脑袋，弓着背，鞑靼君王双手紧压权杖，那不勒斯国王用右手托住脸颊，摆出了一个中世纪以来表现忧郁的经典姿势。

为什么洛伦采蒂要刻画这种情绪状态上的变化？国王因自己的哥哥放弃王位献身于主而感到不解，正如鞑靼君王因为眼前的殉教而感到疑惑——为何方济各会士要为信仰献出生命？这种不解与困惑同时呈现在两幅壁画中，反衬出圣徒坚定的态度，而皈依的希望恰恰诞生在这场心灵的戏剧之中。从这个角度上看，皇冠和头光之间的对峙，正是权力和信仰之间的对抗，看似毫无抵抗之力的殉教士，看似放弃了权力的圣徒，却以一种无声的方式发出了自己的"声音"。

至此，我们不得不感叹洛伦采蒂在描绘人物内在情绪上的突破。实际上，在14世纪的意大利画家笔下，已经可以感受到对于人性的觉察与表现，他们尤其擅长表现一种剧烈的情感。比如西蒙尼·马尔蒂尼（Simone Martini）的《哀悼耶稣》中高举双臂或撕扯头发哀号的妇人，这个表达痛苦的动作古老而经典，来自古埃及艺术中的哀悼者（图4.23）；又如博纳米科·布法马可（Buonamico Buffalmacco，1262—1340年）为比萨洗礼堂墓园（Campo santo）所绘的湿壁画《最后的审判》，画面中有一位内心悔恨的异族人，他用手捂住嘴，眼眶湿润，恐惧得几乎哭出来（图4.24）；又或是纳多·迪·西奥内（Nardo di Cione，1320—1366年）在佛罗伦萨新圣母礼拜堂斯托洛奇礼拜室（Chapelle Strozzi）中描绘的地狱场景，一位戴着尖顶盔甲的东方士兵用双手撕扯着自己胸口的衣服（图4.25）。而相较于同代人，洛伦采蒂似乎呈现出一种更加细腻复杂的情绪，即殉教精神震慑下的困惑与不安。并且，他通过表现旁观者各异的

图4.23　西蒙尼·马尔蒂尼　《哀悼耶稣》　1335—1344年　柏林国立博物馆

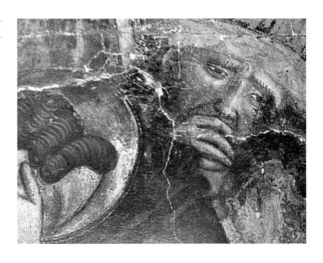

图4.24　博纳米科·布法马可
《最后的审判》细部　约1350年
洗礼堂墓园　比萨

图4.25　纳多·迪·西奥内　《地
狱》细部　新圣母礼拜堂斯托洛奇
礼拜室　约1350年　佛罗伦萨

神色变化，在画面中建构出一种情绪的张力，一种隐蔽的戏剧效果。这是一场在画中人物心灵中上演的剧目，同时也是画家意图唤起画外观者心灵上的激荡。人物微妙的神情与动作像一面镜子一样，映照出殉教感动人心的力量。

从某种程度上看，壁画中这位动摇的东方君王形象——以及这些困惑的异教徒，恰好映射出14世纪欧洲传教士眼中的鞑靼人形象，一方面，他们对于基督教的态度仍然摇摆，令教会无法全然信赖；另一方面，一些可汗对基督教的宽容与亲近，又始终让传教士们怀抱希望。尤其对"属灵派"而言，那些亲善的可汗远胜过严酷的主教。他们渴望可汗能够受洗，带领他的子民皈依基督教。可以看出，壁画中的景象亦是为了庆祝方济各会在东方传教中取得的一系列进展。

1289年，意大利方济各会士若望·孟高维诺[82]（Giovanni da Montecorvino，1247—1328/1333年）作为教廷使节从罗马出发前往中国，带着教皇尼古拉四世写给东方诸国君的一封信，信中表达了教皇希望阿鲁浑汗和忽必烈汗接受洗礼。与他同行的还有一位多明我会士皮斯托亚的尼古拉斯（Nicolas de Pistoie）和一位意大利商人卢卡隆戈的彼得（Peter of Lucalongo）。1291年，他们抵达大不里士，会见了阿鲁浑汗后，继续向汗八里前行。由于忽必烈汗和窝阔台汗国的海都（1230—1301年）在中亚的战事，他们不得不改道波斯湾，滞留在印度南部[83]。他们在当地传教近13个月，对"来自各地的大约一百个人施行了洗礼"[84]。在印度期间，皮斯托亚的尼古拉斯不幸去世，埋葬在当地的圣多马教堂中。1293年，孟高维诺经泉州港抵达汗八里。1294年2月18日，忽必烈去世。忽必烈的继任者元成宗铁穆尔（1265—1307年）在宫里接待了孟

82. 在此之前，孟高维诺曾在1279—1283年间在亚美尼亚和波斯传教，并在1289年回到意大利，带回了亚美尼亚国王海顿（Hethum Ⅱ，1266—1307年）写给教皇的信。参见Jean Richard, *La papauté et les missions d'Orient au Moyen Âge (XⅢ-XIVème siècle)*, Ecole Français de Rome, 1977, p.86; Christopher Dawson, *Mission to Asia*, London, university of Toronto Press, 1980, pp.223-224.

83. Jean Richard, *La papauté et les missions d'Orient au Moyen Âge (XⅢ-XIVème siècle)*, Ecole Français de Rome, 1977, p.145.

84. Christopher Dawson, *Mission to Asia*, University of Toronto Press, 1980, pp.225-227.

高维诺，虽然他信奉藏传佛教，但对基督教表现出宽厚的态度[85]。孟高维诺得以在当地开始拓展基督教传教事业。他几乎只身一人在汗八里待了十一年之久，常年忍受着孤寂之苦，身旁唯一的伙伴是随行的意大利商人卢卡隆戈的彼得。随着教会增长和教务的需要，年事已高的孟高维诺急需帮手。他先后于1305年和1306年两次致函教宗克莱蒙五世（Clement V, 1264—1314年）。在1305年1月8日的信中，他向教皇讲述了自己的东方之旅，以及在中国郊区取得的成果：他建起了一座教堂以及一个钟楼，上面悬挂有三口大钟，并在当地发展了信徒6000余人。另一座方济各会修道院就建在可汗的宫殿对面，40多个小男孩在那里接受了洗礼。他告诉他们天主教的教义，教导他们书写拉丁文与希腊文，还为他们抄写赞美诗、圣歌和日课经。在那里，人们早晚都能听到教堂里传来的歌声[86]。为了与当地的异教徒沟通，他专门学习了鞑靼人的语言，并亲自将新约和赞美诗翻译为鞑靼人的文字[87]。在信里他还提到，信仰景教的汪古部高唐王阔里吉思及其属下部族改信了天主教，并请求教皇挑选一些坚定可靠的传教士来帮助他。

　　在1306年2月的信中，孟高维诺又说起，在意大利商人彼得的资助下，汗八里建起了另一座天主教堂，位置就在可汗宫殿的不远处。教堂的顶端耸立着红色的十字架，内墙上绘有6幅新旧约主题的壁画。为了让异教徒能够理解天主教信则，墙上标注有拉丁文、突厥文和波斯文铭文。教堂中大概能容纳200人，他们日日庄严地高唱圣歌，歌声响彻全城[88]。在信件结尾，孟高维诺向教皇重申在东方的聂思脱里派基督徒渴望获得天主教的真理。他再次迫切请求教皇派遣传教士前往汗八里和其他东方国家[89]。

85. 同注81，p.146.

86. 孟高维诺写给尼古拉四世的信已经被翻译成英文，收录在Christopher Dawson的著作中，参见 Christopher Dawson, *Mission to Asia*, London, university of Toronto Press, 1980, pp.224-231; M. Le Baron Henrion, *Histoire générale des missions catholiques depuis le XIIIe siècle jusqu»a nos jours*, Volume 1, Numéro 1, Paris: Gaume frère, 1846-47, p.103.

87. 同注81，p.147.

88. Christopher Dawson, *Mission to Asia*, London, university of Toronto Press, 1980, pp.224-231.

89. Thomas Tanase, *"jusqu'aux limites du monde", la papauté et la mission franciscaine, de l'Asie de Marco Polo à l'Amérique de Christophe Colomb*, École Français de Rome, 2013, pp.473-474.

孟高维诺的字里行间流露出他对东方传教事业的期望与信心。这样的喜讯同样出现在一些传教士的笔下，如方济各会修士鄂多立克在游记中记录道：

我在中国多年，见皇帝如何崇信教士，大有开教之望。宫廷内特设款待教士之馆。皇帝有事出京，必求教士祝福，而其钦敬十字圣架，尤其令人欣慰至极，一日皇帝（泰定帝）自京都外出，总主教孟高维诺和我及其他会士二人出迎，行近銮车，我等即高举十字圣架，齐唱伏求圣神降临之经，皇上听见经声，问左右说，此何人也？左右回答：泰西修士。即传旨命我四人近前，一见十字架，即免冠起身敬拜，又用口亲，以示敬慕之意。我又以苹果一盘奉上，皇上欣然赏收，和蔼热情，绝无小看之意。皇上的近臣侍卫中，亦多奉教之人……

在13世纪晚期，传教士、商人和旅行者的足迹遍布中亚，远至汗八里。方济各会在东方建立了两个教区Tartaria aquilonaris（包括钦察汗国和高加索以北地区）和 Tartaria orientalis（波斯、阿塞拜疆和大亚美尼亚地区）。在孟高维诺的两封信的鼓舞之下，拉丁教廷与修会信心满满。为了进一步在远东地区传教，1307年，教皇克雷芒五世（Clement V, 1264—1314年）决定在汗八里设立第三个主教区，并任命孟高维诺为第一任主教[90]。1308年，教皇又派遣了6位方济各会士[91]赴华帮助孟高维

90. 在14世纪初的方济各修会编纂的《小兄弟会士与布道者在鞑靼的驻地》（*Locis fratrum minorum et predicatorum in tartaria*）中附有殉教士名单和殉教通报信，其中提到在Tartaria aquilonaris教区总共有18个站点，在Tartaria orientalis教区中有12个，在汗八里教区有5个站点。参见Heullant-Donat Isabelle, "Des missionnaire martyrs aux martyrs missionnaires: La Mémoire des martyrs franciscains au sein de leur Ordre aux XIIIe et XIVe siècles", *Ecrire son histoire: Les communautés régulières face à leur passé: actes du 5 Colloque International du C.E.R.C.O.R.*; Saint-Étienne, 6-8 novembre 2002. Saint-Etienne: Publications de l'Université de Saint-Etienne-Jean Monnet, 2005, pp.171-184; James D. Ryan, "Toleration Denied: Armenia between East and West in the Era of the Crusades", *Tolerance and Intolerance: Social Conflict in the Age of the Crusades*, Michael Gervers et James M. Powel ed., Syracus: Syracus University Press, 2001, pp.55-64.
91. 这六位方济各会士分别是佩鲁贾的安德烈（André de Pérouse）、班奇亚的尼古拉斯（Nicolas

诺。随后，6个附属教区相继建立起来，教皇分别任命他们为各附属教区的主教[92]。在1310—1311年，教皇再次派三位传教士加泰罗尼亚的热罗姆（Jérôme de Catalogne）、佛罗伦萨的彼得（Pierre de Florence）和修士多马（Thomas）前往蒙元帝国[93]。

在方济各会的东方教区设立以后，远东地区的基督徒数量快速增长。据称，孟高维诺让万余鞑靼人接受洗礼。在一位亚美尼亚妇人的资助下，一个大教堂及附属修道院在刺桐（今泉州）建起。刺桐的第二任主教佩里格林（Peregrine）和他的继任者安德烈留下了两份写给拉丁教区的信件，透露出当时中国南方基督教群体的进展情况。在一封1318年1月3日的信中，提到在孟高维诺和乔治王的支持下，刺桐教区的势力愈发壮大。他和三位传教士格里马尔迪的约翰（Jean de Grimaldi）、蒙提库洛的埃马纽埃尔（Emmanuel de Monticulo）和萨雷扎纳的文图拉（Ventura de Sarezana）一同在教堂主持工作，让许多当地人入教[94]。佩雷格里诺尤其强调学习东方语言在传教过程中非常重要。在担任主教期间，佩鲁贾的安德烈在1326年1月的一封信中，同样提到一位"富有的亚美尼亚妇人"资助建造教堂。在信件结尾，他特别说起1321年4月传教士在穆斯林的领地英雄般的殉教[95]。

de Banzia）、热拉尔（Gérard Albuini）、尤里奇（Ulrich de Seyfriestorf）、卡斯泰洛的佩雷格里诺（Peregrino de Castello）和维勒勒讷沃的纪尧姆（Guillaume de Villeneuve）。其中热拉尔为刺桐（今泉州）教区的主教，在他逝世后，1323年，安德烈·佩鲁贾继任成为刺桐主教。

92. J. Richard, "La papauté et les missions d'Orient au Moyen Age (XIIIe-XVe siècle)", *Mélanges d'Archéologie et d'histoire*, vol.58, Numéro 1, 1941, pp.128-129, pp.148-149; Christine Gadrat, *Une image de l'Orient au XIVe siècle: les Mirabilia descripta de Jordan Catala de Sévérac*, Paris, Coll. "Mémoires et documents de l'École des Chartes", 2005, pp.24-27; Michael Robson, *The Franciscans in the Middle Ages*, The Boydell Press, Woodbridge, 2006, pp.108-110.

93. 在旅途中，尼古拉斯和尤里奇主教在印度去世，最终只有三位修士抵达了泉州。他们继续北上经过杭州、扬州，最终在1313年抵达汗八里。Jean Richard, *La papauté et les missions d'Orient au Moyen Âge (XIII-XIVème siècle)*, Ecole Français de Rome, 1977, pp.148-149, p.151.

94. 佩雷格里诺和佩鲁贾的安德烈的信被翻译成英文，收录在Christopher Dawson, *Mission to Asia*, London, university of Toronto Press, 1980, pp.224-231.

95. 同注92，第235—237页。

孟高维诺去世后，汗八里的主教之位一直空缺。教皇约翰二十二世（Jean XXⅡ，1244—1334年）曾打算命方济各会士尼古拉斯前往汗八里担任主教，然而由于经费问题最终无法到达。1336年7月11日，当地信奉聂思脱里的阿兰人致信教皇希望派给他们一位新主教[96]。1338年，阿兰人首领向元惠宗乌哈噶图汗（1320—1370年）再次提出了这一请求[97]。在马黎诺里（Giovanni de' Marignolli，1290—1360年）的带领下，教皇本笃十二世（Benedict XⅡ，1280—1342年）派使节团前往汗八里主教区。随后，他再次命四名使节前往可汗的宫殿，为他们带了礼物，其中还包括一匹"天马"。1339年，使节从那不勒斯出发，随后在阿力麻里停留数月，最终在1342年抵达汗八里[98]。

　　在这一时期，来自欧洲各国的方济各会士逐渐加入了传教的队伍。从东方寄回修会或教会的信件纷纷报道传教士在东方取得的进展。一封1323年5月的信中提到，即使在战乱时期，传教士们挨个走进鞑靼军队的帐篷中传教，尽可能让更多的异教徒皈依，他们当中的一些人学会了当地的语言，每天都有很多异教徒接受洗礼。信中甚至宣称，这是自教皇大格里高利以来取得的最大进展[99]。在这些远赴东方传教的方济各会士中，混杂着许多"属灵派"成员。如前文所述，在塔纳殉教的托伦蒂诺的

96. Jean Richard, *La papauté et les missions d'Orient au Moyen Âge (XIII-XIVème siècle)*, École Français de Rome, 1977, p.152.

97. Christine Gadrat, "Avignon, porte pour l'Orient (première moitié du XIVe siècle)", *Villes méditerranéennes au Moyen Âge, Elisabeth. Malamut et Mohamed Ouerfelli* ed., Presse Universitaires de Provence, 2014, p.307.

98. Christine Gadrat, *Une image de l'Orient au XIVe siècle: les Mirabilia descripta de Jordan Catala de Sévérac*, Paris, Coll. "Mémoires et documents de l'École des Chartes", 2005, p.32; Jean Richard, *La papauté et les missions d'Orient au Moyen Âge (XIII-XIVe siècle)*, Ecole Français de Rome, 1977, p.153. 元史鲜少有对西方传教士来华的记载。根据Lauren Arnold的研究，这次来访在蒙古人的眼中很可能被视作一次朝贡。参见 "The heavenly horse is come from west of the west: two painting illuminationg the role of latin christians at the Mongol Court, *Orientations*, vol45.No.7, pp.53—70; Peter Jackson, *The Mongols and The West*, 1221-1410, Pearson Education Limited, 2005, pp.259-260.

99. Michael Robson, *The Franciscans in the Middle Ages* (The Boydell Press, 2006), pp.111-118.

托马斯（Thomas of Tolentino）（安科纳地区的属灵派），以及在阿力麻里殉教的6位传教士，其中有4位来自普罗旺斯、安科纳这些深受属灵派影响的地区[100]，很可能是属灵派的成员。他们深受约阿希姆的预言影响，将他们的开创者圣方济各看作上帝派来开启第六封印的天使：最终他的修会将带领所有人从"圣子阶段"进入"圣灵阶段"[101]。在他们看来，教会已经腐朽，东方才是曙光所在的地方，对这些"属灵派"而言不仅仅是一块流亡之地，更是一片等待播种的信仰的沃土。

有意思的是，修道院的图像布局似乎与方济各会修会的《殉教士回忆录》（Memorialia）的文本结构存在某种相似性。伊莎贝拉（Isabelle Heullant-Donat）注意到，这些名册的书写一般会遵循"等级原则"和"地点原则"：

……方济各会文学的文本结构的指导原则是等级分明的，它按照区域和时间顺序分布。《殉教士回忆录》（Memorialia）最先列出的方济各会士是受到教会加冕的修士［圣方济各、帕多瓦的安东尼（Saint Antoine de Padoue）和圣图卢兹的路易］，紧随其后是安葬在阿西西圣方济各教堂的那些修士们［贝尔纳（Bernard、Sylvestre）和雷恩（Leon）］，虽然他们没有荣获加冕，但作为圣方济各的同伴，也被称为圣人（Santi），当他们死后，他们的灵魂获得了赞颂。在等级原则的基础上，回忆录的结构也遵循地点原则。名单里提到的其他方济各会修士总是与一些地点联系在一起——他们的出生地、殉教地和埋葬地。与地点原则相伴的，是相对自由的时间顺序：殉教士名册中从来

100. Roxann Prazniak, "Siena on the Silk Roads: Ambrogio Lorenzetti and the Mongol Global Century, 1250-1350", p.210.
101. 《图卢兹的圣路易接受主教之职》和《方济各会士的殉教》原本放在教堂的修会议会厅（Chapter House）中。洛伦采蒂的两幅作品位于东墙上，对面是其兄皮耶罗·洛伦采蒂的《耶稣受难》和《耶稣复活》。"属灵派"的观点体现在议会厅壁画的布局上。耶稣的复活呼应着"耶稣"再临于人群，耶稣的受难呼应着方济各会士的殉教。出现在人群中的"耶稣"暗指上帝派来揭开第六封印的圣方济各（"另一个耶稣"），他会引领方济各会士像耶稣那样为世人牺牲自己，在末期来临前令众人皈依。

没有提及殉教士死亡的精确时间，只会在末尾提到两个年份……[102]

在这一点上，修道院的整体壁画设计与《殉教士回忆录》的两个原则不谋而合。修会的奠基者圣方济各和锡耶纳的彼得的肖像位于修道院回廊的首要位置。我们可以推测，当日常仪轨结束后，修士们从教堂经过回廊走向修道院南侧的议会厅，他们会首先在墙上看到锡耶纳的第一位殉教士锡耶纳的彼得跪在修会的奠基人圣方济各面前；再经过回廊上的壮烈染血的印度风景，看到彼得一行人在塔纳的殉教。在回廊尽头的议会厅中，他们会看到他们的兄弟在阿力麻里的殉教场面，以及壁画角落里那三颗像圣物一样的头颅。从奠基人圣方济各到当代的修士，最终，在议会厅的两面墙上，方济各会士们的殉教与基督受难融为一体。如此布局在修道院和议会厅的空间中通过一幅幅壁画形成了视觉和意义上的连贯性。

另外，"地点原则"在壁画中的体现则更为关键，壁画中发生在遥远东方的殉教场景从侧面彰显出修会的传教伟业——一个有组织地在东方土地上分布的教区网络。按照"殉教士回忆录"的"地点原则"，两个重要教区也体现在壁画的格局之中：其一是修会奠基人圣方济各所在的教区（Provincia santi francisci），其二是"鞑靼教区"（Provincia tartarorum）。前者旨在纪念那些在修会本部表现杰出的子弟，后者则是为了呈现修会"在敌人的土地上开展的传教活动"。修道院壁画在图像主题的选择上尤其突出了后一点，因为两场殉教场景的发生地——印度的塔纳和新疆霍城的阿力麻里都属于"鞑靼教区"，它们代表着14世纪方济各会士在东方开辟的新天地，其地理上的遥远恰恰凸显出修会在传教事业上获得的巨大成功：走出欧洲，走向东方，一直到世界尽头。

102. Isabelle Heullant-Donat, "À propos de la mémoire hagiographique franciscaine aux XIIIe et XIVe siècles: l'auteur retrouvé des Memorialia de sanctis fratribus minoribus", Patrick Boucheron et Jacques Chiffoleau ed., *Religion et société urbaine au Moyen Âge*, Publication de la Sorbonne, 2000, p.522.

何为胜利

在弥留之际，佛罗伦萨富商博纳米科·圭达洛蒂（Buonamico Guidalotti，？—1355年）立下遗嘱，从他的财产中拨出一部分赠予当地的多明我修会，并为他们建造和装饰一个议会厅（Chapter House），庆祝耶稣圣体节（corpus domini）[1]。多明我会与方济各会一样，在城市中布道，以拯救人的灵魂为业。自1221年起，该修会在佛罗伦萨新圣母玛利亚大教堂（Basilica di Santa Maria Novella）设立修道院，议会厅就在教堂西袖廊外的绿色回廊（Chiostro verde）北侧，作为多明我会士日常集会议事的场所[2]。圭达洛蒂希望家族可以埋葬在此地，在修道士的弥撒声中获得灵魂的救赎。1566年，科西莫·德·美第奇的西班牙妻子艾莱诺拉（Eleonora di Toledo，1522—1562年）经常来到这里祷告，她决定将议会厅献给曾经在海外贸易中向丈夫提供过帮助的西班牙臣民，将之更名为"西班牙礼拜堂"（Cappellone degli Spagnoli），这个名字一直沿用至今[3]。

修道院的建筑部分由多明我会建筑师弗拉·雅各布·塔兰迪（Fra Jacopo Talenti，1300—1362年）完成，其内部的装饰工程先后经历了两任院长。第一位院长为雅各布·帕萨凡蒂（Jacopo Passavanti，？—1357年）。这位神学家的著作《真正的忏悔之镜》（*Lo specchio della vera penitenza*）在当时广为流传。部分学者认为，东墙名为《通往救赎之路》的壁画内容直接受到了这本著作的影响。不过在1357年，帕萨凡蒂去世。新任修道院长弗朗西斯·扎诺比（Francesco Zanobi Guasconi）接替了他的职务，并接手了议会厅的建造和装饰工程。根据当时的工程合同记录[4]，1365年

1. 1346年，"圣体节"成为佛罗伦萨城的教会庆典活动，以纪念基督的圣体和圣血。

2. J. Wood Brown, *The Dominican Church of Santa Maria Novella at Florence: A Historical, Architectural, and Artistic Study*, Edinburgh: Otto Schulze, 1902, p.146; Joachim Poeschke, *Italian Frescoes: The Age of Giotto, 1280-1400*, Abbeville Press Publishers, 2005, p.362; Julian Gardner, *Patron, Painters and Saints*, Variorum, 1993, p.111; Gardner J., "Andrea di Bonaiuto and the Chapterhouse Frescoes in S. Maria Novella", *Art History*, Ⅱ, 2, 1979, pp.110-111.

3. Benoît Van den Bossche, "La glorification de saint Thomas d'Aquin à Santa Maria Novella", *Séminaire d'Histoire de l'art du Moyen Âge*, Université de Liège, 2012.

4. I. Taurisano, "Il capitolo di Santa Maria Novella", *Il Rosario Memorie Domenicane* 3, 1916.

12月3日，他委任佛罗伦萨画家安德诺·迪·博纳奥托（Andrea di Bonaiuto, 1319—1379年）来装饰议会厅的内墙和拱顶[5]。整个壁画的绘制工作从1366年一直持续到

5. 自20世纪以来，西班牙礼拜堂内丰富的壁画引起了许多学者的兴趣。其中，两篇奠基性的文章分别来自罗马诺（S. Romano）在1978年发表的《西班牙礼拜堂壁画——图像学问题》（*Due affreschi del capellone degli Spagnoli: Problemi iconologici*）和加德纳（J. Gardner）在1979年发表的《安德诺·迪·博纳奥托和新圣母玛利亚教堂的议会厅壁画》（*Andrea di Bonaiuto and the Chapter house Frescoes in Santa Maria Novella*）。两位学者讨论了西班牙礼拜堂壁画的整体图像结构、壁画的图像内容，以及壁画中透露出的赞助人思想。除此之外，米勒德·梅斯（Millard Meiss）在他1964年撰写的重要著作《黑死病后佛罗伦萨和锡耶纳的绘画》（*Painting in Florence and Siena after the Black Death*）中多次提到西班牙礼拜堂，并将壁画放在世纪末的历史语境中讨论其意义。近年来，也有一些研究围绕着单幅壁画作品展开。比如，1995年，约瑟夫·波尔泽（Joseph Polzer）的文章《安德诺·迪·博纳奥托的通往救赎之路和多名我会——论意大利中世纪晚期的思想》（*Andrea di Bonaiuto's Via Veritatis and Dominican: Thought in Late Medieval Italy*）中重新讨论了礼拜堂中最神秘的一幅画《通往救赎之路》。他富有创见地将博纳奥托的作品与1970年在托蒂（Todi）的圣克莱尔小礼拜堂（Oratoire de Sainte Claire）发现的壁画《圣帕特里克的炼狱》（*Purgatoire de saint Patrice*）联系在一起，认为后者为画家创作《通往救赎之路》提供了图像上的源头。路易斯·吉累（Louis Gillet）详细分析了礼拜堂西墙上的宏大的《圣托马斯·阿奎那的胜利》，并试图讨论画家如何通过这幅画来构建一个"教导者教会"（Église enseignante）的图景，以及多明我会在其中发挥的作用。狄安娜·诺曼（Diana Norman）在文章《知识的艺术——佛罗伦萨的两种艺术模式》（*The Art of Knowledge: two Artistic Schemes in Florence*）中通过比较《圣托马斯·阿奎那的胜利》与佛罗伦萨钟楼上乔托的浮雕作品，来分析中世纪晚期的知识体系，并研究这一体系如何以视觉的形式呈现在中世纪人们的生活中。达尼埃尔·罗索（Daniel Russo）在文章《14世纪佛罗伦萨城市宗教和纪念性艺术》（*Religion civique et art monumental à Florence au XIVe siècle*）中再次触及礼拜堂的整体图像程序问题。尤其是他将东西墙的两幅壁画联系在一起讨论，认为二者共同呈现了佛罗伦萨城在宗教和社会上的历史情境，并试图在历史上留下有关城市的独特记忆。另有一些学者关注西班牙礼拜堂壁画的特殊"景观"，即出现在各个场景中的东方人。德国艺术史家尼埃尔斯（Niels von Holst）在1970年的文章《西班牙礼拜堂中的"圣灵降临"图像研究》（*Zur Ikonographie des Pfingstbildes in der Spanischen Kapelle*）中曾经讨论过这一点。他首次仔细分析了西墙穹顶壁画《圣灵降临》中的鞑靼人形象，并将《圣灵降临》中的两位东方人视为教会在东方的两个主教区的象征——苏丹尼耶教区和汗八里教区。德比（Nirit Ben-Aryeh Debby）在文章《艺术和布道——佛罗伦萨新圣母玛利亚教堂中的多明我修士和犹太人》（*Art and Sermons: Dominicans and the Jews in Florence's Santa Maria Novella*）中讨论了壁画中的异教徒形象，将这些面容有别于欧洲人的形象识别为犹太人。S. Romano, "Due affreschi del capellone degli Spagnoli: Problemi iconologici", *Storia dell'arte*, 28, 1978, pp.181-214. J. Gardner, "Andrea di Bonaiuto and the Chapterhouse Frescoes in S. Maria Novella", *Art History*, II, 2, 1979, pp.107-137; Millard Meiss, *Painting in Florence and Siena After the Black Death: The Arts, Religion*

1368年[6]。

1.议会厅壁画的三种时间

　　西班牙礼拜堂形制为长方形，顶部采用了哥特式四分尖形肋拱（图5.1）。四面及拱顶皆绘满壁画：北墙自左向右绘制了《通向骷髅地之路》（*Way to Calvary*）、《耶稣受难》（*Crucifixion*）和《耶稣降临灵薄狱》（*Descent into Limbo*）（图5.2），南墙绘有多明我会圣徒维罗纳的彼得（Peter of Verona）的生平故事，西墙和东墙分别是《圣托马斯·阿奎那的胜利》（*The Triumph of St Thomas Aquinas*）和《通向救赎之路》（*Way of Salvation*）（图5.3）。四面墙上方的四个拱顶分别绘有《耶稣复活》（*Resurrection*）、《耶稣升天》（*Ascension*）、《圣灵降临》（*Pentecost*）和《扁舟》

and Society in the Mid-Fourteenth Century, Harper and Row, 1973, pp.94-104; Joseph Polzer, "Andrea di Bonaiuto's Via Veritatis and Dominican: Thought in Late Medieval Italy", *The Art Bulletin*, vol. 77, n° 2, Jun., 1995, pp.262-289. Louis Gillet, *Histoire Artistique des Ordres Mendiants: L'art religieux du XIIIe au XVIIe siècle*, Paris, Flammarion, 1939, pp.117-120. Diana Norman, "The Art of Knowledge: Two Artistic Schemes in Florence", *Siena, Florence, and Padua: Case Study*, vol. 1, Yale University Press, 1995, pp.271-241; Daniel Russo, "Religion civique et art monumental à Florence au XIVe siècle. La décoration peinte de la salle capitulaire à Sainte-Marie- Nouvelle", *La re*ligion *civique à l'époque médiévale et moderne (chrétienté et islam)*, Actes du colloque organisé par le Centre de recherche "Histoire sociale et culturelle de l'Occident. XIIe-XVIIIe siècles" de l'Université de Paris X-Nanterre et l'Institut universitaire de France, Nanterre, 21-23 juin 1993, École Française de Rome, 1995, pp.279-296; Niels von Holst, "Zur Ikonographie des Pfingstbildes in der Spanischen Kapelle", *Mitteilungen des Kunsthistorischen Institutes in Florenz*, 16. Bd., H. 3, 1972, pp.261-268; Nirit Ben-Aryeh Debby, "Art and Sermons: Dominicans and the Jews in Florence's Santa Maria Novella", *Church History and Religious Culture*, vol. 92, Issue 2-3, pp.172-200.

6. Joachim Poeschke, *Fresque Italiennes du Temps de Giotto: 1280-1400*, Citadelles & Mazenod, 2003, p.362; Offner, Richard, and Steinweg, Klara, *A Critical and Historical Corpus of Florentine Painting*. Sect. 4, Vol. 6: Andrea Bonaiuti, Institute of Fine Arts, New York University, 1979, pp.7-8.

图5.1 安德里诺·迪·博纳奥托 新圣母玛利亚大教堂议会厅壁画 1366—1368年 佛罗伦萨

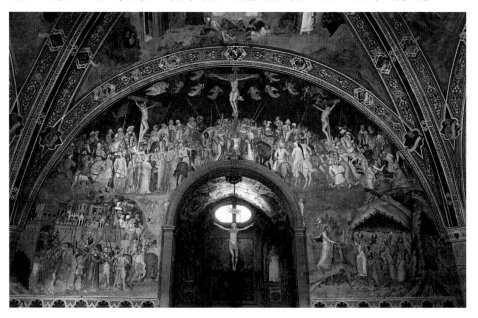

图5.2 议会厅北墙壁画

图5.3 《通向救赎之路》 议会厅东墙壁画

图5.4 议会厅穹顶壁画

（*Navicella*）（图5.4）。

在我们展开具体的讨论之前，有必要对议会厅的整体壁画格局稍作讨论。实际上，在这个复杂的图像程序中，同时存在三种叙事，它们分别指向了三种不同的时间。其一为基督教神学叙事，即新约时间。它开始于北墙拱门上方的"耶稣受难"场景——呼应了拱门下方盛放圣餐的祭坛，其上的穹顶壁画中整合了福音书中耶稣受难后的情节：中心为耶稣复活的场景。彼拉多派罗马士兵看守耶稣的坟墓，并在墓前封了石头。在黎明之际，待看守士兵睡着时，耶稣会在金光中复活。画面左侧表现了安息日后，妇人们拿着香膏来到坟墓前，看到石头已经滚开来，一位穿着"洁白如雪"的"主的使者"告诉他们，那个钉十字架的拿撒勒人耶稣不在这里，他已经复活了。画面右侧描绘了耶稣在抹大拉的马利亚面前显灵，他不让马利亚触碰他，因为他还没有升上去见天父，并嘱咐她将自己复活的消息告诉其他门徒。在北墙穹顶相对的南墙穹顶壁画中描绘了下一个情节：耶稣升天，即耶稣在抹大拉的马利亚和门徒面前显灵之后升入天国的场景。只要稍作观察便不难发现，新约叙事中最重要的情节——"耶稣受难""耶稣复活"和"耶稣升天"皆被表现在南北墙的壁画中。进一步说，我们在贯穿南北墙的中轴线上连续看到了耶稣不同阶段的身体：受难的肉身、复活后的身体和升天时荣光中的身体。耶稣的人性和神性在南北墙上形成了流畅的变换，博纳奥托通过这条中轴线，以明晰的视觉语言纪念了耶稣的圣体，彰显了天主教神学叙事中的要义。

其二为多明我会的叙事，即一种当代性时间。主要体现在议会厅的东、西、南墙上。它呈现了修会在当代的使命与焦点。自13世纪起，教会内部开启了一场新的"十字军东征"。然而，这场"征战"并不是针对威胁东方圣地的萨拉森人，而是针对侵入基督教教义之"圣地"的东方异端邪说。多明我会正是这场十字军东征中的领军人[7]。这

7. J. Wood Brown, *The Dominican Church of Santa Maria Novella at Florence: A Historical, Architectural, and Artistic Study*, Edinburgh: Otto Schulze, 1902, p.52.

图5.5 《维罗纳的彼得殉教》 议会厅
南墙壁画 细部

一叙事始于议会厅南门门楣浮雕，它纪念了多明我会的传教士维罗纳的彼得（Pietro da Verona，1206—1252年）。浮雕的左半部分表现了彼得殉教的场景。1232年，教皇英诺森四世任命维罗纳的彼得为意大利北部地区的宗教裁判官，对抗当地盛行的"卡特里派"（Catharism）。该派虽承认耶稣是上帝之子，却否认耶稣的肉身，不承认耶稣的诞生、受难与复活。1179年，教皇亚历山大三世（Alexander Ⅲ，约1105—1181年）将之判为异端。1252年，彼得惨遭卡特里派的刺杀者暗杀，成为多明我会的第一位殉教士[8]。浮雕的右半部分表现耶稣和彼得在天堂迎接圣徒的灵魂。在两块浮雕之间是赞助人佛罗伦萨商人博纳米科·圭达洛蒂的家族徽章。进入议会厅后，背光的南墙上绘有圣徒维罗纳的彼得（Peter of Verona，1205—1252年）的生平故事。画面残损严重，大致可见两层图像，从左到右分别是：《彼得接受多明我会的衣钵》《彼得传教》《彼得殉教》《朝圣者来到彼得的墓前》《彼得的灵魂治愈病人》。其中，《彼得殉教》表现了圣徒在殉教之际，以指蘸血写下"我信唯一的天主"（Credo in Unum Deum）（图5.5）。这个情节呼应着北墙壁画中心的"耶稣受难"，并进一步对北墙的

8. 1252年4月6日，彼得从科莫返回米兰，途中，卡特里派雇用了两位刺杀者巴尔萨诺的加里诺（Carino Pietro da Balsamo）与朱萨诺的曼弗雷多·克里托罗（Manfredo Clitoro of Giussano）一路尾随，在巴拉西纳（Barlassina）附近用斧头将他与同行的修士杀害。据说刺杀者之一加里诺（Carino）后来悔罪忏悔，成为一名多明我会修士。

叙事作出补充：一方面，殉道者彼得与"卡特里派"的斗争中所守护的，正是耶稣"道成肉身"与圣餐变体论的教义。北墙呈现的那条辉煌的耶稣圣体的"中轴线"明显呼应了这场斗争最后的胜利。另一方面，圣徒的殉教与耶稣受难之间形成了一种微妙的镜像关系，它意味着，在耶稣在十字架上为世人献出生命之后，多明我会的殉教士将追随他，以身殉道，保卫教会。西墙和东墙壁画赞颂了修会的辉煌成就，西墙壁画《圣托马斯·阿奎那的胜利》表现圣托马斯·阿奎那战胜异端的胜利——1323年，这位多明我会的大神学家被约翰二十二世封为圣人；东墙《通向救赎之路》则展现了多明我会的另一项使命——向全世界的异教徒传授福音（关于东西墙壁画的具体细节，我将在下文中详述）。

此外，西墙和南墙的拱顶壁画《圣灵降临》和《扁舟》呈现了议会厅壁画的第三种叙事时间，即教会的时间。它在议会厅整体图像中的比重虽小，却在上述两种时间之间起到了关键性的衔接作用。壁画所在的位置进一步强化了它们在叙事上的特殊功能——这两个场景绘制于南北墙的尖形拱顶处，恰好位于北墙穹顶的第一种叙事时间《耶稣升天》和东西墙的第二种叙事时间《圣托马斯·阿奎那的胜利》与《通向救赎之路》之间。其中，《圣灵降临》讲述了五旬节那天，门徒们聚集在一处。忽然一阵大风吹过，圣灵降临，像"火舌"一样的火焰出现在他们头上，他们得到圣灵恩赐，开始说起别国的语言。彼得起身，完成了教会史上的第一次讲道。正逢"有虔诚的犹太人"从天下各国来，他们闻声也聚集在那里，发现居然能够听懂彼得的讲道，当日有三千人接受洗礼。这一天是耶稣复活后的第50天，也是早期教会诞生之日。门徒们被圣灵充满，开始了传道的事业（《使徒行传》2：14）。

与此相对的东墙拱顶壁画《扁舟》也被称为"教会之船"（Ship of the Church），描绘了《马太福音》中的一个神迹"耶稣履海"（图5.6）。众门徒行船于海面，风浪令船摇撼不止。他们突然见耶稣行走在海面上，皆惊慌不已，误以为是鬼怪。只有彼得在耶稣召唤下向他走去，在他将沉没时，被耶稣所救。彼得的形象单独位于画面右下角，他的下半身已沉入水中，耶稣拉住了他的手。博纳奥托的构图参考了乔托于1300

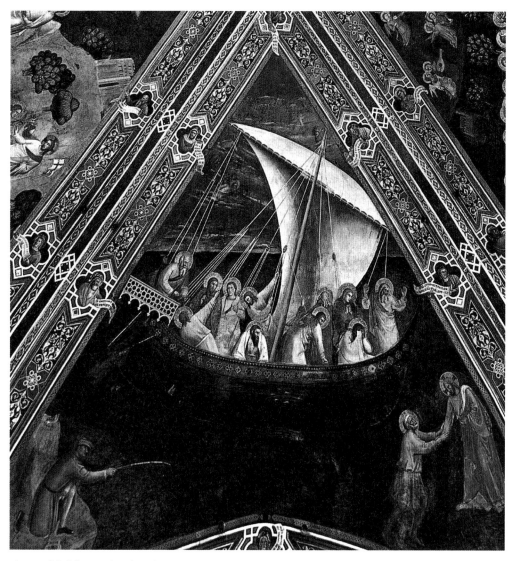

图5.6 　《扁舟》　议会厅穹顶壁画

年前后为罗马圣彼得教堂绘制的同一主题马赛克镶嵌画。不过，他让"圣灵降临"和"教会之船"位置相对，进而在图像叙事上将彼得的讲道和获救联系在一起，以彰显出彼得的特殊身份。根据《马太福音》(16：18)，耶稣将天国的钥匙交给了彼得，认他为教会的磐石根基[9]。据此，天主教视彼得为罗马教会的第一位教皇。另外，在早期基督教艺术中，船象征着教会，它乘载着人类的灵魂，在世俗与迫害的海洋中翻滚，但最终将抵达平安的港湾。这艘"教会之船"也影射教会在遇到困境时渡过劫难的信心，暗示上帝将救赎世人的使命交付于圣彼得／教会[10]。在东面拱顶下方的壁画《通向救赎之路》的上半部分，我们再次看见宝座上方的基督左手持天国的钥匙。在其下方的天堂之门旁，彼得拿着这把巨大的钥匙，迎接准备进入天堂的灵魂。

显然，这三种叙事在议会厅壁画中并不是孤立展开的，它们之间构成了一种层层递接的结构关系，这种关系渗透在议会厅所有的图像及其细节中，展现出耶稣基督、教会与多明我会之间的权能交递。在这个图像结构中，多明我会的意愿与野心一览无余。

2. 一个古老图式的复兴

在西墙壁画《圣托马斯·阿奎那的胜利》中，修会的大神学家圣托马斯·阿奎那 (Thomas Aquinas, 1225—1274年) 正面端坐于中央宝座上，手中拿着一本展开的《智慧书》(*Book of Wisdom*)，在他的脚下有一个平台，上面有三位异端人士：撒伯里乌 (Sabellius)、阿维洛伊 (Averroes) 和阿里乌 (Arius) (图5.7、5.8)[11]。位于中心

9. "彼得"源于希腊语"Petros"，意为"基石"。

10. Millard Meiss, *Painting in Florence and Siena after the black death*, Princeton University Press, 1951, p.99.

11. 公元325年，君士坦丁大帝召开第一次尼西亚大公会议，谴责了阿里乌派与撒伯里乌派，并将它们判为异端。前者的"次位论"否认"三位一体"教义，认为基督是上帝的儿子，从属于天父，地位低于父。后者的"形态论"套用"三位一体"说，认为上帝拥有三种不同的"面具"(形态)，在不同状况和时期出现在信徒面前。

图5.7 《圣托马斯·阿奎那的胜利》 议会厅西墙壁画

图5.8 撒伯里乌、阿维洛伊和阿里乌

图5.9 《康斯坦丁乌斯三世象牙双折雕版》细部 417年
哈伯斯塔特大教堂

的是12世纪安达卢西亚的哲学家阿维洛伊, 他为亚里士多德主义辩护, 提出"双重真理"论。一种是通过科学和哲学达到的理性真理, 另一种是通过宗教达到的信仰真理。阿维洛伊认为前者高于后者, 强调"理性的单一性"。他的思想在13世纪拉丁大学中流行, 形成"拉丁阿维洛伊主义"(Latin Averroism)。他们的学说与基督教信仰发生冲突, 被天主教会视为异端。圣托马斯曾在《反异教大全》《论独一理智》等著作中对这些异端论述进行反驳。

通过人物形象的上下构图关系, 博纳奥托传递出了一种明确的信息, 即圣托马斯之于异端的胜利, 也就是天主教之于异端学说的胜利。它同时呼应了南墙壁画维罗纳的彼得的生平, 如上文所述, 后者正是抵抗异端的践行者。这种"胜利图式"由来已久, 它让我们想到古代双折雕板上的罗马执政官或皇帝肖像, 如《康斯坦丁乌斯三世象牙双折雕版》(Diptych of Constantius Ⅲ)或《巴贝里尼象牙双折雕版》(The Barberini ivory): 画面被分割为三个部分, 中间部分为行政官或帝王像, 在他们脚下

图5.10 朱尼厄斯·巴
索石棺浮雕 细部
359年 圣彼得教堂博
物馆 梵蒂冈

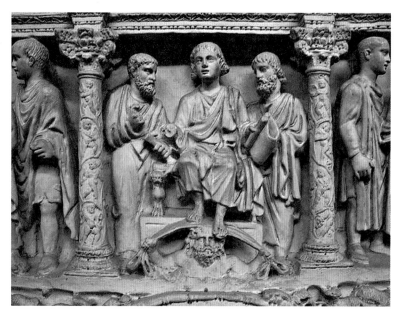

横向的窄小空间中，表现了匍匐在地的战俘形象（图5.9）。这类构图明确传达出胜利者之于战败者的权威和力量，在早期基督教时期也被借用来表达基督教的胜利。如在朱尼厄斯·巴索石棺（Sarcophagus of Junius Bassus）浮雕中，耶稣坐在宝座上，两旁是门徒彼得和保罗，他的脚下是天神凯鲁斯（Caelus），意指其对世界的统治，以及基督教之于异教的胜利（图5.10）。

当14—15世纪画家在表现圣托马斯·阿奎那的胜利主题时，经常使用这个政治色彩强烈的古老图式。如利波·梅米（Lippo Memmi）于1324年为比萨圣凯瑟琳教堂（Chiesa di Santa Caterina d'Alessandria）所作的祭坛画《圣托马斯·阿奎那的胜利》或现藏于卢浮宫的戈佐利（Benozzo Gozzoli）的《圣托马斯·阿奎那的胜利》（图5.11、5.12）。这两个版本在构图上十分接近：画面自上而下分为三个部分，顶部是杏仁光中的基督，其下有四福音书作者、摩西和圣保罗，意指人类所能认识的真理之智慧来自至高的上帝。圣托马斯位于画面中心，两侧有古代哲人亚里士多德和柏拉

图5.11 利波·梅米 祭坛画 《圣托马斯·阿奎那的胜利》 1324年 圣凯瑟琳教堂 比萨

图，他们手捧自己的著作，打开朝向圣托马斯，展示出这位广博的神学家在基督教框架中对古代哲人思想的改造。画面的底部是聆听圣托马斯讲道的多明我会僧侣。为了凸显圣托马斯的胜利，阿维洛伊位于圣托马斯脚下，手中拿着其信奉的异端著述。在戈佐利的版本中，即使匍匐在地，他仍在翻看手里的书本。而在利波·梅米和乔万尼·迪·保罗（Giovanni di Paolo di Grazia）的版本中，阿维洛伊已闭上眼睛沉睡，画家们以此来表现他对于真理的盲目状态。

博纳奥托同样延续了前人的做法，但他在一个全新的语境下重新激活了这个古老的图式。圣托马斯端坐于哥特式宝座上，其左右是4位福音书作者、圣保罗和6位旧约中的先知和国王。在他下方有两排人物，分别是14种学科女神和它们的代表人

图5.12 戈佐利 《圣托马斯·阿奎那的胜利》 1484年 卢浮宫博物馆

物。左半部分自左向右表现了7门神圣知识，包括民法（查士丁尼）、教会法（克莱蒙五世）、哲学（亚里士多德）、默观（亚略巴古的丢尼修）、布道（圣奥古斯丁）；右半部分自右向左表现了7门自由艺术：算术（毕达哥拉斯）、几何（欧几里得）、天文（托勒密）、音乐（图巴尔·该隐）、逻辑（彼得罗·伊斯帕诺）、修辞（西塞罗）、语法（普里西安或埃利乌斯·多纳图斯）[12]。它们对应了中世纪大学的知识体系，位于中心的默观、布道、修辞、语法居于知识之首。众所周知，多明我会以研究与传播经院哲学而闻名，在当时，新圣母玛利亚大教堂内部设有神学院，多明我会的大多数成员都参与了教学活动。

实际上，这个"人类的知识图景"展示的是关于"上帝的真理"，而圣托马斯的胜利，自然也是上帝的真理之胜利。这正好体现了这位多明我会大神学家的思想，他在1259—1265年间撰写了《反异教大全》（*Summa Contra Gentiles*），将这部带有护教、传教与哲学性质的巨著献给"有智慧的人"（sapientes），"致力于阐明那种信仰承认和理性探究的真理"。在第一卷"论上帝"中，托马斯区分了两种真理：一种是"上帝的真理"，是"超乎人的理性的整个能力之外的"；另一种是"人类理性能够企及"的真理。他认为虽然前者超越了后者，但二者并不矛盾。"自然理性"并不会反对"信仰真理"，相反，二者是相关的。也就是说，人的知识以各种方式与上帝事物的知识相关联。就此，托马斯将知识与信仰联系在一起，提出"上帝自身即是真理"，是一切事物的因。万物在他眼前是"赤裸敞开的"（希伯来书 4：13）。他系统阐释了几种层面的运动：首先，造物主的智慧可以自上而下地传递到受造物中。而通过受造物，人可以从"低级的事物开始"，凭借自然理性自下而上逐步攀升，最后获得"关于上帝事物的知识"。但这种路径还不够完善，需要沿着不同的"路径"，到达路径之源

12. Diana Norman, *Siena, Florence and Padua: Art, Society and Religion 1280-1400, Vol 1: Interpretative Essays*, Yale University Press, 1995, pp.225-227; Benoît Van den Bossche, "La glorification de saint Thomas d'Aquin à Santa Maria Novella", *Séminaire d'Histoire de l'art du Moyen Âge*, Université de Liège, 2012.

头,获得"一种完满的知识"[13]。托马斯在第四卷"论救赎"中又进一步指出,上帝将把超乎理性的奥秘的信仰的知识[14]启示出来,降临到人身上,让人坚定信仰,能够注视启示出来的事物(神启真理)[15]。

3.议会厅壁画的两种动态

在多明我会传道福音、抵抗异教的过程中,经院哲学的"理性知识"起到了至关重要的作用,甚至构成了他们传教方式之基石[16]。托马斯·阿奎那在《反异教大全》开篇所言:

对犹太人,我们能够借助《旧约》同他们辩论,而对异端(haereticos),我们则可以借助于《新约》进行辩论。然而,伊斯兰教徒和异教徒是既不接受《旧约》也不接受《新约》的。所以,我们必须诉诸自然理性(naturalem rationnem),因为对自然理性,所有的人都是不能不认同的。[17]

这种"哲学式的皈依"(philosophical conversion)要求修士们学习各类知识和修辞技巧,通过辩论来说服他们的对手。英诺森三世在写给丰佛瓦德修道院(l'abbaye de Fonfroide)院长拉鲁尔的信中呼吁道:"请尽快到异教徒那里,用行

13. 托马斯·阿奎那著,段德智译:《反异教大全》(第一卷),商务印书馆,2017年,第65页,第77页,第80页,第204页,第248—249页。

14. 即关于上帝本身的事物,比如三位一体、道成肉身、圣灵的运行等。

15. 就此,托马斯提出三种关于上帝的知识:第一种是人类借助理性从受造物上升到关于上帝的知识;第二种是启示中,超出人类理性的上帝的真理下降到人身上的知识;第三种知识在人通过提升自己的心灵,获得完满的注视启示事物的能力。托马斯·阿奎那著,段德智译:《反异教大全》(第四卷),商务印书馆,2017年,第18页,第26—42页。

16. E. Randolph Daniel, *The Franciscan Concept of Mission in the High Middle Ages*, The Franciscan Institute, 1992, pp.56-75.

17. 托马斯·阿奎那著,段德智译:《反异教大全》(第一卷),商务印书馆,第62—63页。

图5.13 议会厅西墙

动和布道让他们意识到自己所犯的错"[18]。经院哲学家罗杰·培根（Roger Bacon，1220—1292年）也指出，哲学、数学、天文学和地理学是传教士远赴异国传教的必要工具，其中哲学更是基督徒和异教徒沟通的基础，他们相信只要异教徒能在辩论中认清世间万物的真理，便会认识上帝，因为他是所有真理的唯一来源[19]。同时，多明我会士还需要学习希伯来语、阿拉伯语、希腊语和鞑靼等多种语言，以确保在传教活动中能够顺畅地与异教徒沟通[20]。

18. Vicaire Marie-Humbert, *Histoire de saint Dominique*, Paris: les Éditions du Cerf, 2004, p.204; Bertrand Cosnet, *Sous le regard des Vertus Italie*, XIVe siècle, Presses Universitaire de Rennes, 2015, p.104.

19. E. Randolph Daniel, *The Franciscan Concept of Mission in the High Middle Ages*, pp.7-8, pp.38-39.

20. Felicitas Schmieder, "Tartarus valde sapiens et eruditus in philosophia. La langue des missionnaires en Asie", *Actes des congrès de la Société des historiens médiévistes de l'enseignement supérieur public, 30e congrès*, Göttingen, 1999. L'étranger au Moyen Âge, pp.271-281.

图5.14 议会厅西墙壁画 细部

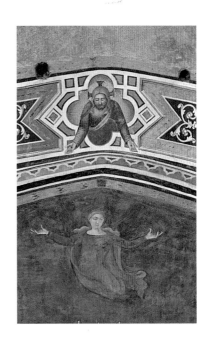

　　值得注意的是，在博纳奥托笔下，阿维洛伊的姿态发生了些许变化，他弓起背，托着腮帮，手肘顶着一本书。在他身旁，撒伯里乌和阿里乌同样也蜷缩着身子，呈现出一种"忧郁"的姿态。他们手中的异教书籍不仅已经合上，还被弃置一旁。似乎在这些知识的"围攻"之下，几位异端已经认识到真理，在忧思中悔改，并等待圣灵的启示。这些细小的变化透露出画家的巧思，三位异教徒的臣服，令我们进一步感受到了圣托马斯·阿奎那的胜利——也即是多明我会的胜利，而这种胜利不仅体现为天主教战胜异端的胜利，更展现出修会在异端传教上的成效。

　　那么，多明我会在议会厅壁画中呈现的胜利仅仅是战胜异端的胜利吗？

　　如上文所述，议会厅中的三种叙事——新约叙事、教会叙事和多明我会叙事——之关系能够帮助我们理解议会厅的整体图像布局。而这一关系进一步体现在西墙拱顶壁画中圣灵降临的场景与东墙颂扬多明我会胜利的场景中。博纳奥托通过明晰的视觉形式语言，呈现出一种自上而下的动态：《圣灵降临》中的圣灵（鸽子），正面的圣母（教会的化身）和《圣托马斯·阿奎那的胜利》中正面的圣托马斯·阿奎那

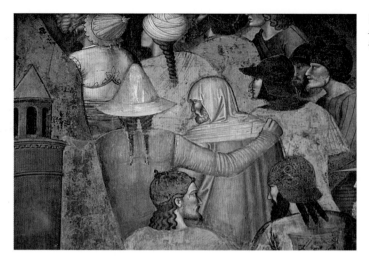

图5.15 《通向骷髅地之路》 议会厅北墙 壁画 细部

在议会厅西面形成了一条自上而下的中轴线（图5.13）。

在连接拱顶和墙面的装饰带与这条"中轴线"的相交处，我们看到了一个细节，即复活后的耶稣——他的手上已有红色的伤口（图5.14）。他正俯身向下伸出双手，朝向圣托马斯·阿奎那。这个图案进一步暗示出一种自上而下的渗透关系，同时强化了两个场景之间在神学意义上的联系，即上帝正俯身向下浇灌（圣灵），圣灵将穿过装饰带继续降落在多明我会的奠基人圣托马斯·阿奎那身上。这条明晰的"中轴线"旨在传达多明我会将继承早期教会传递福音的衣钵，在一个新的时代取得辉煌的成果。

不仅如此，博纳奥托还为"圣灵降临"主题添加了一些新的景象，确切地说，他采用了一种"错时"的处理手法[21]。一方面，他仔细画出阁楼外偷听的人群，这个细节对应了《使徒行传》中的文本描述："那时，有虔诚的犹太人从天下各国来，住在耶路撒冷。这声音一响，众人都来聚集"（《使徒行传》2:5—8）。另一方面，这些人物的表现又

21. 在此，借用达尼埃尔·阿拉斯（Daniel Arasse）的概念"错时"（anachronique）来形容这种年代错乱的表现方式。它在中世纪和文艺复兴艺术中屡见不鲜，画家会将自己所在的当下时间混入画面所再现的叙事时间之中，但在"圣灵降临"的主题中，这种处理并不多见。

图5.16 《耶稣受难》
议会厅北墙壁画
细部

与文本中的描写不尽相同。从相貌和衣着上看，他们显然不全是犹太人，我们能从中认出戴着尖顶帽和留着长辫的鞑靼人、戴头巾的阿拉伯人和深色皮肤的摩尔人[22]。

这种"错时"的表现不仅出现在《圣灵降临》中，它在议会厅壁画中四处可见，形成了一种独特的景观：北墙气势磅礴的壁画《耶稣受难》中绘制了上百个人物，而其中有大量异族面孔，他们或戴着头巾，或留着辫子，或皮肤黝黑。其中一些人甚至在画面中跟随场景变化出现了两次：比如，在画面左下角，一位戴尖帽、留双辫的"鞑靼人"和一位披头巾的"萨拉森人"第一次出现在押送耶稣前往骷髅地的队伍中。画面右上方，他们再次出现在耶稣的十字架下，骑马旁观耶稣的受难（图5.15、5.16）。又如，一位头戴绿色尖帽的男子，在十字架正下方仰起头看着受难的耶稣。这个人物在《圣灵降临》中又一次出现，与来自各地的异教徒一起聆听彼得的话语（图5.17、

22. Nirit Ben-Aryeh Debby在《艺术和布道——佛罗伦萨新圣母玛利亚教堂中的多明我僧侣和犹太人》（*Art and Sermons: Dominicans and the Jews in Florence's Santa Maria Novella*）一文中曾讨论壁画中的异教徒形象，但她根据福音书的文本，将这些面容有别于欧洲人的人皆识别为犹太人。一并参见Niels von Holst, "Zur Ikonographie des Pfingstbildes in der Spanischen Kapelle", *Mitteilungen des Kunsthistorischen Institutes in Florenz*, 16. Bd., H. 3, 1972, pp.261-268.

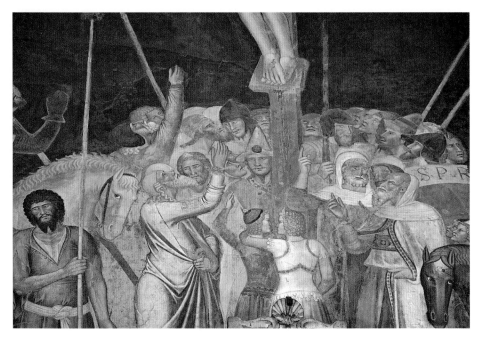

图5.17 《耶稣受难》 议会厅北墙壁画 细部

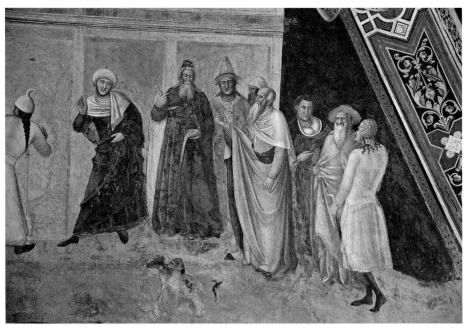

图5.18 《圣灵降临》 议会厅西墙穹顶壁画 细部

5.18）。在东墙壁画《通往救赎之路》右下角布道的圣托马斯面前，同样绘有一群东方人。由此，博纳奥托似乎想要营造出一种连贯的视觉印象，让观者意识到，这种"东方景象"与壁画叙事之间存在着一种密切的联系。

那么，为什么要在多明我会的礼拜堂里表现这些东方人？他们和议会厅壁画的胜利主题之间有何关系？实际上，如果回到14世纪的历史语境，这些"闯入"基督教叙事的异族人并不是画家的杜撰，他们正是14世纪多明我会传教士希望皈依的对象：鞑靼人与萨拉森人。若我们把议会厅的西面壁画视作一个整体加以考虑，便会意识到，圣托马斯的胜利所表达的不是只有战胜异端的胜利，还包括修会在向东方传递福音过程中取得的胜利。从这种意义上看，西面穹顶和墙面壁画实际在通过"传教"的主题，把新约时间和修会当下的时间连接在一起：在《圣灵降临》中，门徒领受圣灵后开始向各地传教，标志着教会时代拉开序幕；在《圣托马斯·阿奎那的胜利》中，多明我会修将继续在圣灵的恩泽之下，向异端和异教徒传教，将上帝的真理传至人心。

与西墙自上而下的动态相反，议会厅东墙呈现的是一种自下而上的动态。

东墙壁画《通往救赎之路》也被称为《战斗的教会和胜利的教会》（*The Church Militant and the Church Triumphant*）。这幅庞杂的壁画中融合了上述议会厅壁画的三种组成元素：基督、教会和修会。画面最高处是位于杏仁光中的耶稣基督，他左手握着一把交付彼得的钥匙，右手拿着智慧书——西墙上，这本书已经在圣托马斯·阿奎那的手中展开。耶稣的左下方是天堂之门，圣彼得拿着钥匙站在门口迎接得救的灵魂。在天堂之门的正下方有一座教堂，意指教堂是"地上的天堂"。画面中表现的这座宏伟的教堂正是佛罗伦萨的圣母百花大教堂。不过当博纳奥托绘制议会厅壁画时，它尚未完工，画家展现的是一个美好的愿景[23]。教堂面前有三排人物，位于中心的

23. 关于佛罗伦萨圣母百花大教堂在壁画中的特殊意义，参见李军：《跨文化的艺术史：图像及其重影》，北京大学出版社，2020年，第89—98页。

是教皇、红衣主教、国王等教会与世俗世界的权威。在他们左侧有来自不同修会的僧侣，右侧则是远道而来参拜的人群，包括几位拄着拐杖的朝圣者，还有一位从东方来的"客人"，他细长的眉眼、瓜皮帽、辫发和胡子暗示他可能是一位鞑靼人。教皇身下的一群羔羊代表了基督徒，它们由一群猎犬守护。猎犬白底黑花的毛色与多明我会的会袍配色一致，代表了多明我会士——"Dominicanes"意为"主的猎犬"。在画面底部中心，多明我会的创始人圣多明我（St. Dominic）正指挥这群猎犬驱赶攻击羔羊的狼群，意指多明我会对抗基督教敌人的使命。

艺术史家米勒德·梅斯（Millard Meiss, 1904—1975年）注意到，在这幅复杂的壁画中潜在着一种"最后审判"的构图[24]。博纳奥托参照了1306年乔托在帕多瓦斯克洛维尼礼拜堂（Scrovegni Chapel）内绘制的著名壁画《最后审判》（图5.19）：画面以耶稣为轴心，分为左右两个部分，左边是天堂景象，被选中的子民在天使的带领下井然有序地靠近天国。在画面右边，乔托用一团倾斜向下的火来表现混乱的地狱景象，所有的罪人都被火红的魔鬼驱赶着，一层一层地向下坠落。不过梅斯并没有提到，虽然博纳奥托采纳了乔托笔下这个极富冲击力的构图（尤其是表现地狱的斜向空间），但他在此基础上进行了重要的改动：画面左半部分表现了天国，右半部分表现了一条斜向的道路。但画家并没有表现罪民被抛下地狱的惨况，而呈现了一条逐渐向上攀升的道路，呼应着画面的主题"通向救赎之路"。在这条路的起点（画面的右下方）处，是鞑靼人、犹太人和阿拉伯人等异教徒和异端，他们在几位多明我会的重要人物的带领下走上救赎的道路。至此，壁画所表达的基本意义昭然若揭：多明我会将这条本应通向地狱的绝望之路，转变为一条充满希望的救赎之路。同时，这些异教徒所处的位置恰好对应了最后审判构图中的地狱底部。这或许暗示着他们即将面临的选择——不是通往天堂，就是留在地狱。为什么画家在构图上采用"最后审判"的基本

24. Millard Meiss, *Painting in Florence and Siena After the Black Death*: The Arts, Religion and Society in the Mid-Fourteenth Century, Harper and Row, 1973, pp.95-96.

构图, 却用救赎之路代替了地狱之火? 从议会厅的主要功能上看, 它的主要"观众"是多明我会的僧侣, 而不是普通信众, 壁画自然不必向他们展现天堂的美好和地狱的恐怖, 而需要呈现修会的荣耀使命。

若仔细观察, 博纳奥托在其中精心绘制了许多细节。这条大路自上而下可以细分为三个部分: 最上方是天堂之门, 在圣彼得身旁, 两位天使在为跪着祈祷的灵魂戴上花冠, 授予他们进天国的资格。在彼得下方是圣多明我, 他不仅位于这条道路的中心, 同时也是整幅壁画的核心人物, 他一手指向天堂之门, 另一只手向观者示意自己身旁的场景: 一位男子正在一位多明我会修士面前忏悔 (图5.20)。在忏悔场景的另一边, 表现了四位贵族模样的人坐在长板凳上。其中一位女子在弹奏小提琴, 一位男子在逗弄鹰隼, 一位女人在喂狗, 还有一位男子陷入了沉思 (图5.21)。这个场景十分接近比萨墓园壁画《死亡的胜利》(*The Triumph of Death*) 中的相关表现 (图5.22)。

"死亡的胜利"是中世纪以来西欧艺术中的流行主题, 意为世俗享受中的一切, 包括青春、名誉、财富、美丽等都抵不过死亡。画面中同样描绘了贵族男女坐在林中谈情说爱、抚摸小狗、弹奏竖琴, 以表现世俗的欢乐。不过, 博纳奥托在这个"享乐花园"中加入了一个不太搭调的人物——一位沉思者。他坐在椅子的右侧边缘, 在尘世乐园中低头冥想。他弓背托腮的姿势让我们想到了西墙壁画中的阿维洛伊, 暗示出人物内心的思虑与挣扎[25]。根据法国艺术史家达尼埃尔·罗索 (Daniel Rosso) 的观察, 这位绿衣男子正是跪在多明我会修士面前忏悔的人, 只不过这一次, 他脱下了自己的帽

25. Daniel Rosso首次指出坐在长椅上的绿衣男子和西墙阿维洛伊在姿态上的相近, 并注意到他与多明我会修士面前忏悔的男子是同一个人。参见Daniel Rosso, "Religion civique et art monumental à Florence au XIVe siècle. La décoration peinte de la salle capitulaire à Sainte Marie Nouvell", André Vachez ed., *La religion civique à l'époque médiévale et moderne (chrétienté et islam) Actes du colloque organisé par le Centre de recherche «Histoire sociale et culturelle de l'Occident. XIIe-XVIIIe siècle» de l'Université de Paris X-Nanterre et l'Institut universitaire de France (Nanterre, 21-23 juin 1993)*, Rome: École Française de Rome, 1995, pp.289-290; Millard Meiss, *Painting in Florence and Siena After the Black Death: The Arts, Religion and Society in the Mid-Fourteenth Century*, Harper and Row, 1973, pp.98-99.

图5.19 乔托 《最后的审判》 1306年
斯克洛维尼礼拜堂 帕多瓦

图5.20 《通向救赎之路》细部 议会厅东墙壁画

　　　　　　　　　　　　　　　　　　　　　　　来者是谁

图5.21 《通向救赎之路》细部 议会厅东墙壁画

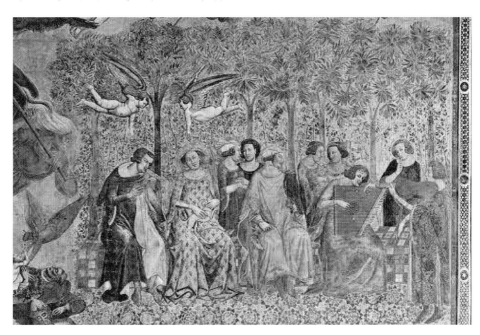

图5.22 布法马可 《死亡的胜利》 约1365年 圣墓教堂 比萨

子。由此，在救赎之路的中心部分，博纳奥托为我们展示出一系列连续动作，以此表达信徒在精神和行为上的变化——他在沉思之后，放弃了世俗享乐而进行忏悔，最终获得天堂的恩惠。从这个意义上看，圣多明我的身体语言极具意义，他张开的双臂宛如一个十字架，连接着忏悔和救赎，并向观者展示了画面的中心主题：忏悔是得到救赎的途径[26]。

除此之外，博纳奥托还在圣多明我下方加入了几个"小人儿"，他们在画面中上演了一出"情景剧"：在板凳下方的狭窄空间内，一群人吹奏着乐笛，还有几位女子在舞蹈。他们明显延续了上方的"享乐花园"中的场景。在他们左侧，一对小男孩在灌木丛中吃着果子望向天堂之门——同时也朝向北墙十字架上受难的基督。他们呼应了背景中在天堂乐园的果树上摘果子的小孩。在绿衣的忏悔者身后，还有一个鲜活可爱的细节：一个男孩正咬着果子，正面凝视着我们！这些孩子很可能正享用着"上帝救赎的果实"——也就是天堂。如"圣体节"的弥撒经文所唱诵的那样："尊敬你身体和血液的神圣奥秘，使我们在内心深处永远感受到你救赎的果实。"[27]另有一对小孩，其中的小女孩已经看到了天堂之门，她拉起另一位小男孩的手，指向天堂，但后者却不情愿地推开女孩，似乎还沉浸在眼前的乐舞中不愿意离开。博纳奥托创造性地用这个"画中画"般的诙谐场景演绎出人之灵魂所面临的不同抉择，以及他们在救赎之路上遭受的尘世诱惑（图5.23）。

博纳奥托在此的设计十分精妙，小女孩恰好位于圣多明我的斜下方，她的手臂几乎重复了圣徒的动作——右手指向天堂，如同救赎道路上的接力者，和圣多明我

26. 这个观点很可能受到多明我会牧师帕萨凡蒂的思想影响。帕萨凡蒂著有《真正的忏悔之镜》（*Lo specchio della vera penitenza*），他在1354—1355年担任教堂修道院的院长，同时也是赞助人的好友。虽然他在议会厅壁画开始绘制时已经去世，但一些研究者认为他曾经参与了壁画整体设计和主题构思。参见Millard Meiss, *Painting in Florence and Siena After the Black Death*: *The Arts, Religion and Society in the Mid-Fourteenth Century*, Harper and Row, 1973, pp.101-102.

27. 转引自Dale Hoover, *The Spanish Chapel of Santa Maria Novella:a document of Dominican dogma*, thesis, 1991, pp.20-21.

图5.23 《通向救赎之路》细部 议会厅东墙壁画

图5.24 《通向救赎之路》细部 议会厅东墙壁画

一样扮演了引路人的角色，为男孩指明了获救的方向。同时，这个有趣的细节也引出了下方的场景，在救赎之路的起点，在圣多明我的"指挥"之下，圣多明我会的几位重要人物正在向异教徒和异端布道。其中一位是维罗纳的彼得，他面对一群异端人士，数拨着手指——中世纪艺术中表示辩论的手势。另一位是圣托马斯·阿奎那，他正向一群异教徒展示自己的《神学大全》，并用手指向其中的一句："因为我的嘴说的是真理，我的嘴唇厌恶谎言"（veritatem meditabitur guttur meum et labia mea detestabuntur impium）。其中有几位东方人跪下祷告，显然已被圣徒的话所打动。另有一位戴着红色尖帽的东方人甚至撕毁了手中的异教书籍——这个形象与壁画左侧正在研读经书的修士形成了对应关系。但仍然有几位异教徒像那位小男孩一样，捂住耳朵表示抗拒（图5.24）。

这条救赎之路进一步强化出多明我会在救赎事业中的重要角色。而西墙自上而下的"圣灵降临"和东墙自下而上的"救赎之路"也构成了议会厅最重要的两种动态。与此同时，这两种动态也与北墙壁画中"耶稣走上骷髅地"和"耶稣降临灵薄狱"相互呼应。议会厅的图像程序仿若音乐一般错落有致，拥有了自己的节奏。通过这种有意的图像设计，博纳奥托在议会厅的空间中呈现了一个自西向东的连贯叙事：西墙上圣灵福音自上而下降临在修会的重要奠基人圣托马斯·阿奎那身上，东墙上"满有圣灵"的修会领导人引导着异教徒从无知转为敬畏，自下而上走向救赎的道路[28]：

敬畏耶和华是智慧的开端 ； 凡遵行他的命令的是聪明人。（诗篇111:10）

4.方济各会的前奏

议会厅壁画中彰显多明我会光荣使命的"中轴线"，以及圣灵之恩在礼拜堂壁画

28. Joseph Polzer, "Andrea di Bonaiuto's Via Veritatis and Dominican: Thought in Late Medieval Italy", *The Art Bulletin*, vol. 77, n° 2, Jun., 1995, p.274.

中降临、升腾、传递、流转的图像格局并不是第一次出现，类似的布局已经出现在13世纪末14世纪初绘制于阿西西圣方济各的上、下教堂的壁画中。

　　1288年到1305年，乔托在阿西西圣方济各上堂南墙、北墙和东墙完成了一组壁画。南墙和北墙的两层壁画分别呈现旧约与新约的场景，第三层壁画自北向南绘制修会创建者圣方济各生平故事。李军敏锐地观察到，上堂中殿壁画的图像设计与布局在视觉上透露出约阿希姆主义神学思想中的"三个阶段"论，并微妙地反映出修会"属灵派"与教会之间的"某种抵牾与不和"。南墙的旧约主题代表"圣父阶段"，与之相对应的北墙的新约主题代表"圣子阶段"，环绕整个中殿第三层图像圣方济各生平故事"恰好占据人们眼前的视野"，这位修会创始人被方济各会士们视为《启示录》中"带着永生上帝之印"从东方升起的"第六印天使"，乃至"另外一个基督"，他将带领世人进入第三个"圣灵阶段"[29]。

　　圣父时代的离去与圣灵时代的降临集中体现在中殿图像之"枢纽"东墙上，对此，李军提出了一种"垂直的读解方式"[30]（图5.25）。东墙的第一层壁画描绘了新约的最后两个场景：《耶稣复活》和《圣灵降临》。在右侧《耶稣复活》的残缺严重的画面中，我们能隐约看见一群簇拥在一起的天使，其中一位用手指向天空，耶稣正驾云升天。左侧壁画再现了五旬节的场景，这一天，圣灵降临在使徒身上，他们开始说起外国话。上升的耶稣和下降的圣灵在视觉上形成了一个明显的反向运动趋势。乔托用"上升"与"下降"的形式语言体现了叙事时间上的交替关系，更重要的是，这暗示着方济各会信徒心中"圣父时代"与"圣灵时代"间的更替。若我们的目光顺着圣灵的运动轨迹继续向下，便会发现"东墙的秘密"：《圣灵降临》中的白鸽降临在其下方描绘圣方济各生平事迹的《泉水的奇迹》中，更确切地说，它落在圣方济各的身上。我们可以进一步想象，画面中心跪在地上为同伴祷告的圣徒，即将获得的不仅是解

29. 参见李军：《可视的艺术史：从教堂到博物馆》，北京大学出版社，2016年1月，第235页，第259—274页。
30. 同注29，第275—278页。

图5.25 阿西西圣方济各教堂上堂东墙壁画

渴的泉水,更是圣灵的恩泽(图5.26)。而在画面右边《给小鸟布道》中,被圣灵充满的圣方济各俯下身子为小鸟们布道,小鸟们纷纷停落在圣徒脚下倾听,在"圣灵时代","两个隔绝的世界第一次发生了交流和对话!"李军在文中进一步指出:

如果我们进而注意到,在《圣灵降临》图中,鸽子(圣灵)穿越建筑降临到一个由使徒们围合而成的梯形空间,而东墙正立面大门背面的门龛以错觉画形式恰恰呈现一个梯形空间的话,那么,一种更为大胆的图像阐释似乎呼之欲出:圣灵降临的真正授受对象除了圣方济各之外,还有进出教堂的每一个人!这种设计强烈地暗示着,随着圣方济各

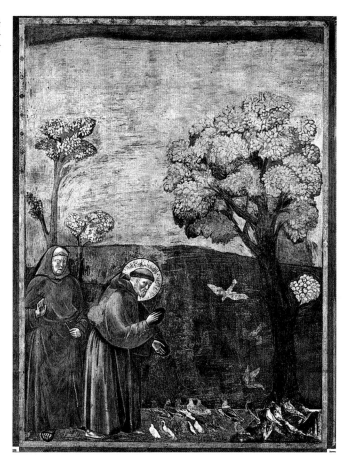

图5.26 乔托 《向小鸟布道》 约1295—1300年 阿西西圣方济各教堂上堂东墙

的到来，一个充盈感动所有人的"圣灵时代"（或"第三时代"），也随之降临。[31]

　　"圣灵降落"的垂直读解可以继续沿用至阿西西圣方济各的下堂——由乔托及其学徒在14世纪20年代绘制的十字翼堂的拱顶壁画中。这组处于下堂空间中心的壁画分别描绘了《贞洁的寓意》《清贫的寓意》《顺从的寓意》和《圣方济各的神化》。在交叉拱顶装饰带的中心，是《启示录》中的再临基督，他的"头与发皆白"，口中伸

31. 同注29，第276页。

图5.27　《圣方济各的神化》　阿西西圣方济各教堂下堂穹顶壁画

出"两刃的利剑"。在《圣方济各的神化》中,我们可以清楚地观察到这位末日再临的基督,与画面中的圣灵、带有七星十字架的旗幡和"神化的圣方济各"连成一线,圣灵又一次降临在宝座上通体发光的圣方济各身上[32](图5.27)。

　　无独有偶,圣多明我会议会厅西墙的中轴线恰好结合了阿西西圣方济各上、下堂的两条垂直轴线[33],不过这一次,宝座上的圣托马斯·阿奎那取代了宝座上的圣方济各成为圣灵白鸽最终的落脚之处,形成了一条形式寓意上更为明确、完整、自上而下贯穿始终的轴线。与之同时,得圣灵浇灌对小鸟传教的圣方济各,在此成了蒙恩圣灵后带领异教徒走向忏悔与得救之路的多明我会修士,在整面西墙上宏大地展开了他们的伟业。西班牙礼拜堂的设计是否受到阿西西圣方济各教堂壁画的启发仍有待讨论,毋庸置疑的是,在弥漫着千年主义气息的中世纪晚期,方济各修会和多明我会以

32. 同注29,第283—286页。

33. 感谢中央美术学院的李军教授为我指出了多明我会议会厅和阿西西圣方济各教堂在图像格局上的重要相似处。

极为相近的图像语言表达出修会在时代转折点上肩负的重要使命。不同的是,多明我会修正了方济各修会壁画中秘而不宣的意图,如上文所述,他们在壁画中处处强调修会与教会的连接,以及后者在皈依与救赎事业中发挥的重要作用,这一显著的调整,令多明我会能够在议会厅中无所顾忌地盛大展现修会领受"圣灵恩赐",普世传教的整体图景。

在这个复杂的图像叙事体系中,鞑靼人与其他异教徒一起出现在多明我会勾画的美好愿景中。这群错时闯入议会厅壁画中的土耳其—鞑靼人、穆斯林、犹太人和北非人亲见基督的受难、聆听多明我修士的布道,见证着福音在东方大地上的传播。

5.觉醒的东方人

在修会宏伟的蓝图中,有一个长时间不为人所注意的细节。除了圣托马斯·阿奎那之外,西墙的中轴线还穿过了另一个"中心":一位鞑靼士兵[34](图5.28)。这个中心既是画家独特的创造,也是理解议会厅壁画的关键所在。他背对观者,留着长辫,戴

34. 从目前的研究资料上看,只有德国艺术史家Niels von Holst在1970年的文章《西班牙礼拜堂中的"圣灵降临"图像研究》(*Zur Ikonographie des Pfingstbildes in der Spanischen Kapelle*)中专门讨论过这个细节。意大利历史学家Chiara Frugoni在《图像中的中世纪》(*Le Moyen-Âge par ses images*)中引述了他的观点。我们可以将Niels von Holst的研究放在1920年以来有关欧洲与东方的交流史和艺术史研究热潮之中,其研究正是在这一政治历史背景之下,重新讨论了西班牙礼拜堂中的壁画内容。由此,他将《圣灵降临》中的两位东方人视为教会在东方的两个主教区的象征——苏丹尼耶教区和汗八里教区。不过,Niels von Holst的阐释仍有不尽如人意之处。从历史角度上看,苏丹尼耶是多明我会在东方的主教区,而汗八里则是方济各会的主教区。两个修会在表面上虽然都是教会派往东方的传教先锋,但二者之间也存在竞争关系。我们很难想象多明我会的僧侣会愿意在议会厅中宣扬自己"对手"的形象。除此之外,他的讨论带有一种"以图证史"的色彩,缺少了对于图像本身的观照,自然也不可能考虑到《圣灵降临》中那位背对观者的东方人形象在西墙,乃至议会厅壁画布局中的关键性作用。Niels von Holst, "Zur Ikonographie des Pfingstbildes in der Spanischen Kapelle", *Mitteilungen des Kunsthistorischen Institutes in Florenz*, 16. Bd., H. 3, 1972, pp.261-268; Chiara Frugoni, *Le Moyen-Âge par ses images*, Les Belles Lettres, 2015, pp.252-255.

图5.28 《圣灵降临》细部 议会厅西墙穹顶壁画

着中亚草原战士独特的尖顶头盔。根据修复报告显示，原壁画中他的手里还持有弓箭。而最令人惊讶的是，他恰好就站在贯穿西面壁画的"中轴线"上。

若考察"圣灵降临"主题的再现传统，这种将鞑靼人放在中轴线上的处理方式极为罕见。在博纳奥托之前的画家通常只表现使徒围坐一室聆听彼得讲道的场景，很少画出这些"异乡来客"。乔托首次在一幅《圣灵降临》中表现出两位异教徒，两人正趴在墙外聆听圣徒的对话，但他们的样子与欧洲平民并无差别，并且，两人无论在相貌还是姿态上都极为对称，这种对称性是乔托式构图的特点，同样体现在背景中的建筑上（图5.29）。相较之下，博纳奥托的《圣灵降临》显示出两个重要的变化。其一，画中出现了一大群穿着各异的"外邦人"，其中能明显辨识出鞑靼人、北非人、阿拉伯人等不同种族，他们同时也出现在议会厅的其他壁画场景中；其二，在乔托的画中，画家并没有特意强调其中某一个形象，两位异教徒几乎没有任何区别。1370年左右，雅各布·迪·西奥尼（Jacopo di Cione）在圣马焦雷祭坛画（Retable de San Pier Maggiore）中表现了"圣灵降临"，他明显受到了博纳奥托的影响，描绘出具有异域色彩的外邦人（图5.30）。但与此同时，他仍然延续了乔托的对称式构图，将门口偷听的两位（其中一位还戴着皇冠）安排在门的两侧。博纳奥托的做法恰好与此相反，他突出了画面中的鞑靼士兵，并形成了圣灵（鸽子）——圣母——鞑靼人——圣托马斯的"中轴线"。

图5.29 乔托 《圣灵降临》 1320—1325年 伦敦国家美术馆

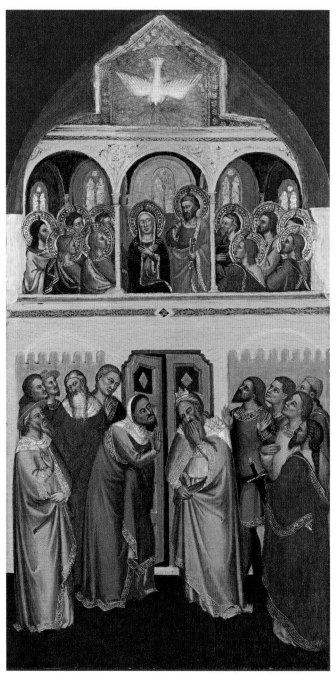

图5.30 雅各布·迪·西奥尼 《圣灵降临》 约1370年 佛罗伦萨圣
马焦雷教堂祭坛画 伦敦国家画廊

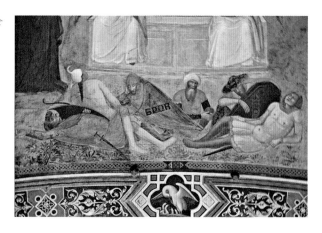

图5.31 《耶稣复活》细部 议会厅北墙穹顶壁画

这类鞑靼士兵中心化形象同时出现在议会厅的其他壁画中。在北墙拱顶壁画《耶稣复活》中，也出现了这位手持弓箭的鞑靼士兵（图5.31）。当罗马士兵和一位戴头巾的萨拉森士兵睡着时，只有他苏醒过来，亲眼见证了耶稣复活的奇迹。如此"偏心"的设计似乎暗示出，鞑靼人将在其他异教徒——尤其是萨拉森人——之前提前获得福音。议会厅北墙圆窗上的壁画再次印证了这一点。这扇小窗是议会厅唯一的进光口，窗的内沿顶部饰有一位圣人，他位于光芒之中，手持纸卷，并指向上面的文字："我相信唯一的主，全能的父和造物主"（Credo in unum deum patrem omnipotentem factorem）[35]。在其下方左右两侧各绘有一位异教徒，左边一位披着头巾，为阿拉伯人，他转身捂住耳朵拒绝听取圣言（图5.32）。右边一位细眼宽脸、卷曲披发、头戴笠帽，明显为鞑靼人相貌（图5.33）。虽然他的头部轻微偏向一侧，透露出一丝犹豫，但举起的双手已经摆出领受福音的姿态。

这种反复出现的中心化形象意味着什么？这些在信仰面前逐渐"苏醒"的鞑靼人透露给我们什么信息？为什么多明我会要在自己的议会厅中专门表现这样一位鞑

35. Joachim Poeschke, *Fresque Italiennes du Temps de Giotto: 1280-1400*, Citadelles & Mazenod, 2003, p.440; Julian *Gardner, Patron, Painters and Saints*, Variorum, 1993, pp.124-125.

鞑靼士兵？为了回答这些问题，我们有必要回溯14世纪多明我会向鞑靼人传教的历史。在当时，鞑靼人的中心化形象或许有更为明确的指向。如果我们把西墙整体分成三段，这个位于中轴线上的背影几乎构成圣托马斯之外的第二个中心。那么，若圣托马斯所代表的经院哲学是多明我会在传道活动中的精神之关键，从二者在图像结构上的并列关系角度可以推测，这个鞑靼人的形象则影射了多明我会在东方传教网络上的地理中心——伊利汗国的都城苏丹尼耶。

1304年，为了发展东方传教事业（尤其是希腊和圣地），多明我会建立了一个"奉基督之名远赴列国布道兄弟会"（Le societas fratrum peregrinantium propter Christum inter gentes）[36]。在13世纪热那亚商人在东方的商业与殖民网络的基础上，布道兄弟会逐渐在四个地点设立传教网络：君士坦丁堡博斯普鲁斯海峡附近的佩拉（Pera）、克里米亚的卡法（Caffa）、爱琴海的特拉比松（Trebizond）和希俄斯（Chios），随后又拓展到格鲁吉亚、土耳其斯坦等地，并逐步向大不里士、印度和中国拓展[37]。从1291年开始，多明我会效仿方济各会在东方建立了两个教区：北部教区（Partibus Aquilonis）和东部教区（Partibus Orientis）。前者和方济各会在钦察汗国的教区相互重合，后者的中心在大不里士，其范围包括了波斯、美索不达米亚、亚美尼亚、格鲁吉亚和小亚细亚东部与中部地区[38]。

在多明我会的传教地图中，蒙古统治下的伊利汗国一直是欧洲传教士布道的重点区域。而13世纪末，在蒙古君主合赞皈依伊斯兰教后，教廷转换策略，意图先征服蒙古统治下的东方教区，进而皈依当地的异教徒，以及令东方基督徒——尤其是亚美尼亚与聂思脱里派教徒——归信天主教。因其绝佳的地理位置，伊利汗国苏丹尼

36. Christine Gadrat, *Une image de l'Orient au XIVe siècle: les Mirabilia descripta de Jordan Catala de Sévérac*, Paris, Coll. "Mémoires et documents de l'École des Chartes", 2005, p.25.

37. R. Loenertz R, O. P., *La Société des Frères Pérégrinants. Étude sur l'Orient dominicain*, Vol.1, ad S. Sabinae, 1937, p.2, p.31.

38. 同注34, p.135。

图5.32　议会厅南墙圆窗

图5.33　议会厅南墙圆窗右侧

耶又成为促进东方教会和拉丁罗马教会融合的中心城市[39]。

1307年，教皇克雷芒五世（Clement V, 1264—1314年）在汗八里设立方济各会主教区后，多明我会也有意逐步完善自己在东方的传教网络[40]。根据历史学家约翰·理查德（Jean Richard）的研究，苏丹尼耶教区的出现是为了对抗多明我会对于"方济各会在北方地区和'契丹'（Cathay）[41]近乎垄断性的势力"[42]。1314年4月1日，约翰二十二世颁发了教皇谕旨"我们的救世主"（Redemptor noster），决定在大不里士附近的苏丹尼耶（Sultanieh）创建第一个多明我会主教区，并指命布道兄弟会的主席佩鲁斯的弗朗科（Franco de Pérouse）为教区主教。这项决定是在多名我会士纪尧姆·亚当（Guillaume Adam）的推动之下做出的。值得一提的是，亚当曾于1312—1317年在波斯地区传教，后成为苏丹尼耶教区的主教。他在《击败萨拉森人的方式》（De modo Saracenos extirpandi）中，专门提到为了取得基督教在世界性的胜利，急需在鞑靼和其他东方人中开展传教的工作。

1318年，教皇又设立了6个附属主教辖区（Suffragan Bishoprics）——大不里士（Tabriz）、德希克坎（Dehikerkan）、马拉盖（Maragheh）、苏呼米（Soukhoumi）和士麦那（Smyrne）、塞巴斯蒂亚（Sebastia），并派遣六名主教前往波斯担任新教省的主教。在1329年，教皇继续在东在印度故临（Quilon）和察合台汗国的撒马尔

39. Johannes preiser-kapeller, "Civitas Thauris. The significance of Tabrīz in the spatial frameworks of Christian merchants and ecclesiastics in the 13th and 14th century", Judith Pfeiffer ed., *Politics, Patronage and the Transmission of Knowledge in 13th-15th Century Tabriz*, University of Oxford, 2013, pp.267-270; 郑伊看：《亵渎还是承恩：14世纪"耶稣受难图"中的蒙古人形象再议》，《跨文化美术史年鉴1：一个故事的两种讲法》，李军主编，山东美术出版社，2019年。

40. Felicitas Schmieder, "Christians, Jews, Muslims and Mongols: fitting a foreign people into the Western Christian apocalyptic scenario", *Medieval Encounters,* 12,2（2006），p.293.

41. 欧洲传教士对中国的古称。

42. Jean Richard, *La papauté et les missions d'Orient au Moyen Âge (XIII-XIVème siècle)*, École Français de Rome, 1977, pp.169-170.

罕（Samarkand）设立两个附属教区，这个东方教区网一直存在至14世纪末。1333—1356年，外高加索以南的纳希切万（Nakhitchevan）也被纳入苏丹尼耶的附属教区[43]。

可以看到，多明我会在东方的总主教区和附属主教区逐渐形成一张细网，覆盖于东西之间的通路。约翰二十二世在谕旨中专门规定了"传教主教区和修会最高统领之间的关系"[44]。根据此规定，东方辖区的各主教要服从总教区主教，后者则服从于罗马教廷[45]。总主教区拥有自行设立附属教区和选择主教的权利。教会通过分散在东方土地上的附属教区将权力的触角伸向了东方，而这个政治宗教版图的中心正是伊利汗国的苏丹尼耶[46]。

处于画面焦点的鞑靼人在图像上的中心位置恰好呼应了苏丹尼耶在修会东方教区地理政治空间上所处的中心位置。在这个意义上，西墙上圣灵降临的"中轴线"既穿过了修会的奠基者圣托马斯，也穿过了教会及修会在东方的权力中心——由鞑靼士兵代表的苏丹尼耶。这个思路或许为我们理解和阐释多明我会议会厅中的整体图像提供了另一幅新的图景。它如同一面朝向东方的窗口，展现了14世纪多明我会在教会指派下建起的东方教区网络。这个网络以罗马教廷为起点，以伊利汗国的苏丹尼耶为中心，辐射状遍布在欧亚大陆上。

43. Johannes preiser-kapeller, "Civitas Thauris. The significance of Tabrīz in the spatial frameworks of Christian merchants and ecclesiastics in the 13th and 14th century", Judith Pfeiffer ed., *Politics, Patronage and the Transmission of Knowledge in 13th-15th Century Tabriz*, University of Oxford, 2013, pp.280-284; Christine Gadrat, *Les Mirabilia descripta de Jordan Catala: une image de l'Orient au XIVe siècle*, Ecole Nationale Des Chartes, 29 septembre 2005, p.23.
44. 同注37, pp.138—139.
45. 同注37, p.139.
46. 同注37, pp.137—141.

来自东方的王

据《马太福音》记载，在希律王时代，耶稣诞生在"犹大地的伯利恒"，有"几个博士从东方来到耶路撒冷"，他们在一颗明星的指引下，特来朝拜婴孩耶稣：

在东方所看见的那星，忽然在他们前头行，直行到小孩子的地方，就在上头停住了。他们看到那星，就大大地欢喜，进了房子，看见小孩子和他母亲马利亚，就俯拜那小孩子，揭开宝盒，拿黄金、乳香、没药为礼物献给他。(《马太福音》2: 9—11)

当我们回到福音书的描绘时，会意识到马太所写的是一个语焉不详的故事，他并没有说清楚"博士"究竟来自哪里，他们是什么身份，共有几人，名字是什么，长的什么样。不过，文本上的残缺反而为人们的想象与愿望留有空间，激发后世的作者不断地为这个故事填补细节。文字和图像中的"三博士来拜"形象跟随着不同的历史语境变化着。可以说，今天我们所了解的这个故事是在几个世纪中逐渐形成的。

1. "三王"是谁？

福音书作者马太把朝拜耶稣的一行人称为Magus（中文通译作"博士"），他们通晓天文，深谙占星与法术[1]。最初，"三博士"的数量并不固定——最多有12位！直到公元3世纪，亚历山大的神学家奥利金（Origen of Alexandria, 184 / 185—253年）根据他们带来的礼物数量，推断出"东方来客"共有三人。公元8世纪前后，《野蛮人拉丁文摘录》（*Excerpta latina barbari*）中收录了一份公元5世纪末6世纪初的希腊文本，其中提到了三王的名字为梅尔基奥（Melchior）、巴尔萨泽（Balthazar）和加斯帕（Gaspard）[2]。

1. 根据13世纪《金色传说》的作者雅克·德·沃拉金的说法，Magus包含另外两种含义。一为欺骗者。因为他们欺骗了希律王，在离开敬奉耶稣的地方之后，并没有去见希律王，而是通过另一条路返回自己的国家。二为巫师。他们擅长"占星术"——魔鬼的法术，在敬拜耶稣后改过自新。Jacobus de Voragine, Englished by William Caxton 1483, *The Golden Legend*, Vol. 1, "Here followeth the Feast of the Epiphany of our Lord and of the three kings", http://www.intratext.com/ixt/ENG1293/.
2. 这份手稿现今保存在法国国家图书馆（编号4884）。

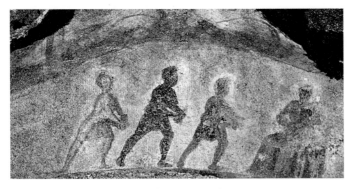

图6.1 《三博士来拜》3世纪 普里西拉地下墓穴 罗马

在古代晚期，"三博士来拜"的主题经常表现在石棺的浮雕上。目前已知最早的"三博士来拜"出现在公元3世纪的罗马普里西拉地下墓穴（The Catacomb of Priscilla）的拱门上，表现了三名男子侧身排成一队，伸手拿着礼物向圣母和小耶稣走去（图6.1）。由于画面残损严重，我们只能看到人物模糊的轮廓。在现藏于梵蒂冈的4世纪的罗马石棺浮雕上，工匠在长方形空间内连续表现了《三博士来拜》（图6.2）、《耶稣诞生》《面包与鱼》等多个耶稣生平故事。地下墓穴中"三博士来拜"的基本构图被保留下来，三博士排列成一队，走向宝座上的圣母子，第一位博士手指着星星。同时，雕刻工匠添加了许多细节，比如，场景之间由棕榈树划分，每一位博士身侧伴有一只骆驼，后者符合《以赛亚书》中的描写：成群的骆驼，并米甸和以法的独峰驼必遮满你。示巴的众人都必来到；要奉上黄金和乳香，又要传说耶和华的赞美（《以赛亚书》60:6）。他们穿着东方装束：小亚细亚的弗里吉亚软帽（Phrygian cap）、短披风（chlamyde）、无袖短袍（chiton）、紧身长裤（anaxyride）。在5世纪罗马圣马利亚马焦雷教堂（Santa Maria Maggiore）和6世纪拉文纳新阿波利奈尔教堂（Sant'Apollinare Nuovo）的马赛克镶嵌画中，三博士戴着红色的弗里吉亚帽，衣裤与斗篷上镶满了东方的奇异珠宝，表现得十分华丽。尤其在新阿波利奈尔教堂壁画中，三个人物形象开始有了区别，出现了白胡子的长者、黑胡子的中年人和无胡须的青年

　　　　　　　　　　　　　　　　　　　　　　　　　　来者是谁

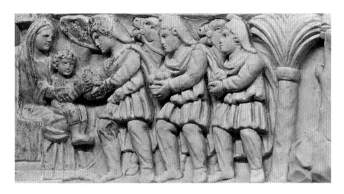

图6.2　《三博士来拜》细部　克里斯皮纳石棺　4世纪　皮奥·克里斯蒂亚诺博物馆　梵蒂冈

人。他们手中的礼物也各不相同，年长者带来了一个金盘，青年人带来了船形容器，中年人带来了一个香料罐[3]（图6.3）。

　　历史学家弗朗茨·库蒙（Franz Cumont，1868—1947年）观察到，画师和工匠最初表现"三博士来拜"的主题时，借鉴了古代艺术中的"野蛮的"战败者向罗马胜利者或统治者"献上金色皇冠或贵重的珠宝"的场景。并且在大多数情况下，表现这类场景是为了纪念东方战争[4]。二者之间在构图和人物表现上极为相似：罗马统治者位于高位，东方的"野蛮人"位于低位，他们通常穿着波斯人的服装，伸出手臂呈献贡品。在一些情况下，三博士的披巾会覆盖在他们献礼的手上，这也沿袭自古代的礼仪，为了防止不洁的双手接触到神圣之物[5]。由此看来，早期基督教艺术的"三博士来拜"

3. Manuel Beer, Moritz Woelk, "The Magi. Legend, Art and Cult", Manuela Beer, Iris Metje, Karen Straub, Saskia Werth, Moritz Woelk ed., *The Magi, Legend, Art and Cult*, Munich: Hirmer Publishers, 2014, p.39.

4. Christian Lancombrade, "Notes sur l'aurum coronarium", *Revue des Études Anciennes*, 1949, vol. 51, n° 1, pp.54-59.

5. 库蒙还提到，在一些情况下，三王手中的礼物并不是福音书中的黄金、乳香和抹药——它们往往会被装在不同的盒子里，而直接表现为罗马人的"金皇冠"（aurum cornarium），即帝国时期逢新皇加冕或胜利时，各城邦（或臣服的战败者）献上皇冠状的金子。Franz Cumont, "L'adoration des mages et l'art triomphe de Rome", *Memorie della Pontificia Accademia Romana di Archeologia*, 1932, vol. III, n° 3, pp.81-105.

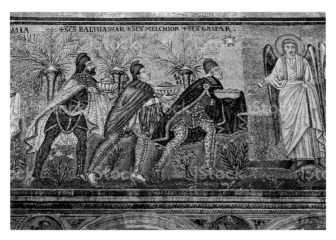

图6.3 《三博士来拜》细部 新阿波利奈尔教堂 6世纪 拉文纳

可以被视为这类图像传统的延续，不仅如此，它也一并继承了这一主题具有的政治性含义：战败者来到胜利者的脚边臣服于他[6]。只是在基督教语境中，野蛮人被替换为异教徒，罗马人的胜利转变为基督教的胜利。

11—12世纪的画家开始将三位博士表现为三位国王[7]。"皇冠、贵族的长袍和俊马"等西欧皇室标志取代了古代图式中的弗里吉亚帽、短披风和骆驼[8]。这一图像志上的新变化可以在《旧约》中的预言性文字中找到依据。迦太基神学家特土良（Tertullian，155—230年？）在他的著作《反犹太人的见证》（*Testimonia Adversus Judaeos*）中，曾提到旧约《诗篇》（*Psaume*）中预示有三位王将前来为小耶稣献礼：

他施和海岛的王要进贡，示巴和西巴的王要献礼物。诸王都要叩拜他，万国都要侍奉他。（《诗篇》72:10—11）

6. 同注5，pp.81—105.

7. 由于后世作品中的"三王"基本采用了国王身份，这一主题也常被称为"三王来拜"。

8. Mathieu Beaud, "Les Rois Mages. Iconographie et art monumental dans l'espace féodal (Xe-XIIe siècle)", Bulletin du Centre d'études médiévales d'Auxerre/BUCEMA (en ligne), 2013.

特土良巧妙地注释道，三王不是来自波斯的智者，而是来自东方各地的国王，他们在那里各自拥有一片属于自己的国土[9]。在此之后，阿尔勒的该撒留（Caesarius of Arles，470—542年）等作者也采纳了他的观点，"东方三王"的形象逐渐取代了"东方三博士"[10]。对于拉丁基督教群体而言，三博士的身份转变对于整个主题的意义阐释至关重要。人们开始想象、描述和构建他们在东方的领地。随着三博士的"封王"，耶稣成为"万王之王"，在诞生之日接受来自四方的"赞美""叩拜"和"侍奉"。尤其当三博士的身份发生变化时，小耶稣的手势也发生了变化。在古代晚期的"三博士来拜"中，小耶稣通常被表现为伸手接受博士的礼物，而当博士被表现为国王时，小耶稣则对他们摆出了赐福的手势[11]。如此看来，东方三王的朝圣意味着他们的臣服与皈依，同样也意味着其所在领土及其子民的归顺，在更深刻的层面上，意味着基督教在东方世界的胜利。"三博士来拜"的故事足以令中世纪人想象基督教王国及其浩荡的权威已经抵达世界的尽头。

在这一点上尤其需要指出的是，不同时代的人们对于三王的"东方王国"有不同的理解。教会神学家根据《诗篇》《以赛亚书》等《圣经》文本及其他伪经文本对此展开了多种解释，有人认为他们来自三个东方的王国：印度、阿拉伯和波斯。梅尔基奥是波斯人的王，加斯帕德是印度人的王，巴尔萨泽是阿拉伯人的王[12]。也有说法认为，梅尔基奥是示巴的国王，加斯帕德是阿拉伯的国王，巴尔萨泽是他施的国王。或者认为，梅尔基奥来自努比亚，因此来自非洲。在公元7世纪末，一位盎格鲁—撒

9. Richard C. Trexler, *The Journey of the Magi: Meanings in History of a Christian Story*, Princeton University Press, 1997, pp.12-13.
10. 同注8, pp.13—21.
11. Manuel Beer, Moritz Woelk, "The Magi. Legend, Art and Cult", Manuela Beer, Iris Metje, Karen Straub, Saskia Werth, Moritz Woelk ed., *The Magi, Legend, Art and Cult*, Munich: Hirmer Publishers, 2014, p.15.
12. 在5—8世纪，在叙利亚的东方基督教社群中也曾流传他们来自叙利亚或阿拉伯，或在埃塞尔比亚抄本中认为他们来自波斯。

克逊神学家可敬者比德（Bede the Venerable, 672/673—735年）在《马太福音注释》（*Matthæi Evangelium Expositio*）中提道："从神秘的意义上讲，三位博士来自世界的三个部分——欧洲、亚洲和非洲，或是三个种族。"他们是挪亚的三个儿子闪、含和雅弗的后代[13]。梅尔基奥来自欧洲，他是一个白发长须的老人，带来了黄金；加斯帕德来自亚洲，他是一个"没长胡子的年轻人"，"面色红润"，带来了乳香；巴尔萨泽来自非洲，他"满面黑须"，年龄中等，带来了没药[14]。

在14世纪的艺术中，三王也逐渐有了形象上的区分，多表现为青年、中年和老年。通常是最年长的王跪在圣母子面前，献上"没药"。另外两位王站在他身后，手里捧着"黄金"和"乳香"。14世纪，德国加尔默罗修会的僧侣希德斯海姆的约翰（Jean d' Hildesheim, 1315? —1375年）的著作《三王的故事》（*Historia Trium Regum*）出版[15]。这部著作写于1364—1375年，曾被翻译为多种语言，在欧洲广为流传。约翰参考了《马太福音》和其他伪经文本进一步为"三博士来拜"的故事添加了一些细节[16]。同时，他借用了同时期欧洲流行的东方游记里的描述。三位王来自传说中的"三个印度"[17]。耶稣的门徒圣多马（St. Thomas）曾经到访那里传教，最后葬在了加斯帕

13. Bede the Venerable, *l'Exposition in Matthæi Evangelium* I, ii (Migne, P.L.XCII, col. 13 A).

14. 需要指出的是，直到15、16世纪，艺术家才将巴尔萨泽表现为深色皮肤的非洲人。Pseudo-Bède, *Matthaei Evangelium Expositio*, P.L., t. 92, 1862, col. 13.

15. M. Elissagaray, *La légende des Rois Mages*, Paris, le Seuil, 1965.

16. 希德斯海姆的约翰的注解和补充或许与当地一件与"三王传说"有关的盛事有关系。12世纪中叶开始，"三王"的遗骸成为人们供奉的对象。在《金色传奇》中提到，三王的遗骸被带到米兰。据说西德斯海姆大教堂的主教雷诺德（Renaud de Dassel, 1114/20—1167年）在1159年成为科隆的大主教后，将三王的遗骸转移到了科隆，作为圣物保存在教堂中。参见Ugo Monneret de Villard, *Le leggende orientali sui Magi evangelici*, Città du Vantican, bibiloteca Apostolica Vaticano 1952, pp.182-236.

17. 约翰提到了"三个印度"。第一个印度是努比亚王国（regnum Nubie），由梅尔基奥统治，他还拥有阿拉伯王国等；第二个印度是戈多利亚王国（regnum Godolie），由巴尔萨泽统治，他还拥有示巴王国（Saba）等；第三个印度是他施国（regnum Tharsis），由加斯帕德统治。John of Hildesheim; ed. and trans. by C. Horstmann, *The Three Kings of Cologne. An Early English Translation of the "Historia Trium Regum"*, London, 1886, pp.226-228.

德的国土上。三王在这片沐浴在基督教的光芒下的土地上接受了多马的洗礼，成为当地的大主教。东方主教安提奥的雅克（Jacques d'Antioche）和著名的牧师约翰（Prester John）都是他们的后人[18]。在蒙古人侵入欧洲时期，一些编年史和游记——如亚美尼亚海顿（Hayton of Corycus, 1240—1310/1320年）的《东方历史之花》（*La Flor des Estoires d'Orient*）——有时候会将三王所在的国家"他施"（Tharsis）与蒙古人的地盘联系在一起。因为"他施"（Tharsis）在发音上与鞑靼（Tartar）十分接近。人们甚至认为，带领鞑靼入侵东欧的是一位来自"他施"的王，他想要夺回保存在科隆教堂中三王的遗骸[19]。

2."三王"的随从

在中世纪广为流传的《金色传奇》（*The Golden Legend*）中，雅克·德·沃拉金（Jacques de Voragine, 1228—1298年）详细地介绍了这三位来自东方的王，以及他们献给圣子的礼物的象征含义[20]：第一位王梅尔基奥将最贵重的金子献给主，象征着基督的"神性"和王权；第二位王加斯帕德向耶稣献上代表"虔诚的灵魂"的乳香，表示对神的"敬拜"与"祈祷"；第三位王巴尔萨泽带来了"防止肉体腐坏"的没药，提醒我们圣子将会死去。沃拉金尤其提到了三王的旅途，他们在"短短的十三天内"，骑着"单峰驼"，从"从东方来到了世界中央耶路撒冷"[21]。

18. Germain Butaud, "Généalogie et histoire des rois mages: les origines légendaires de la famille des Baux (XIIIe-XVe)", *Cahiers de Fanjeaux*, Privat, 2008, n° 43, pp.107-154.

19. Denis Sinor, "Le Mongol vu par l'Occident", *1270-Année Charnière-Mutation et Continués*, Colloques, internationaux CNRS, n° 558, pp.56-60.

20. 实际上，雅克·德·沃拉金的描述大部分来自12世纪法国神学家皮埃尔·勒·曼格（Pierre le mangeur, 1100—1178年）在《经院哲学史》（*Histoire scolastique*）中的说法。

21. Jacobus de Voragine, Englished by William Caxton 1483, The Golden Legend, Vol. 1, "Here followeth the Nativity of our Lord Jesus Christ", http://www.intratext.com/ixt/ENG1293/.

在14世纪的意大利画家笔下,"三博士来拜"主题的表现也变得更加丰富多样。早期石棺浮雕或马赛克镶嵌画上的"三博士来拜"主题,通常只表现"三博士献礼"的场景,而这一时期,画家们开始热衷于表现传统叙事中鲜少出现的"背景"。比如在弗朗切斯科(Cenni di Francesco, 1369—1415年)与洛伦佐·摩纳科(Lorenzo Monaco, 1370—1425年)的《三博士来拜》中,画家通过堆叠的岩石加强空间的透视深度。在远处的岩石之间,表现了福音书中另一个有关"耶稣诞生"的场景"天使报喜信给牧羊人",描述在"伯利恒之野地"里,几位牧羊人在夜间看守羊群时看到天使显现,召唤他们去拜见新生的耶稣。从某种程度上看,牧羊人与东方三王一样,都成为圣子诞生的见证者(图6.4)。

此外,"三博士来拜"题材中出现了前所未见的现象。在东方三王身后,零星出现几位随从。福音书里并没有提到过这些人,他们完全是画家的创造。其中有头戴高帽的中亚人,身旁是驮着货物的高马或骆驼。在阿西西圣方济各教堂下堂壁画中,乔托表现了两位戴着翻檐高帽、披着辫发的东方人,其中一位替三王拿着礼物,另一位手中抓着弯刀。这些随从打破了原本只有圣家族和三王组成的神圣空间,画面背景中的山脉、在画面边缘露出半个身子的骆驼和马匹都在暗示着在画框之外,群山背后还有另一片天地(图6.5)。这片无尽延伸的东方土地在14世纪中后期切尼·迪·弗朗西斯科(Cenni di Francesco, 1369/70—1415年)和安德烈·迪·西奥内(Andrea di Cione, 1308—1368年)等画家笔下愈发清晰,我们甚至能看到山后蜿蜒曲长的道路和驮着货物的马匹与驼队(图6.6)。这个画面中出现的新空间并不是虚构的,它让我们感受到14世纪发生在欧亚大陆上的真实景观,蒙古帝国的崛起带来了东西之间长达一个世纪的交往。在这一时期,陆路交通上频繁往来的人员及货物第一次"走"进了《三博士来拜》的画面。

在博洛尼亚的维塔莱(Vitale da Bologne, 1330—1361年)的《三博士来拜》中(图6.7),画面上部2/3的空间表现了三王朝拜圣母子的场景。在画面的左下方,圣凯瑟琳(St.Catherine)和圣女乌苏拉(St.Ursula)(身后人群可能是由她带领的1000位

图6.4 洛伦佐·摩纳科 《三博士来拜》 1358年 费城艺术博物馆

图6.5 乔托 《三博士来拜》 1315—1320年 圣方济各教堂下堂 阿西西

图6.6 安德烈·迪·西奥内 《三博士来拜》 1370—1371年 伦敦国家画廊

图6.7 博洛尼亚的维塔莱 《三博士来拜》 1353年 苏格兰国家画廊

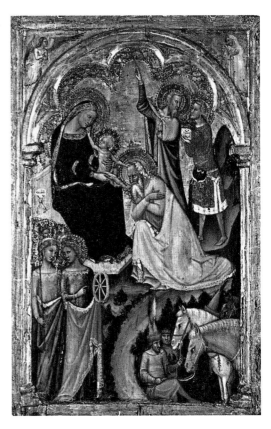

童贞女）面朝观者，前者用手指向了画面上方的神圣景象。画家在画面右下角有意留出了一块岩石围合的空地，画出三王的东方随从和他们的马匹（比例相对较小）。其中一位负责拉住缰绳的东方随从身穿黄袍，头上戴着奇异的高帽，带有两个尖顶，各自插着黑白色的羽毛。在三匹马身后，又露出了另一顶插有黑色羽毛的尖顶帽。这几位随从似乎对于小耶稣的诞生毫不在意，他们只是百无聊赖地在角落里等待自己的主人归来。然而，同时期的另一些画家却试图去表现渴望见到小耶稣的东方随从。这份对"亲眼看见"的渴望令他们不再只是一个普通的随从，而同三王和牧羊人一样，成为朝圣者和见证人。在14世纪中后期的"三博士来拜"主题作品中，不乏对这

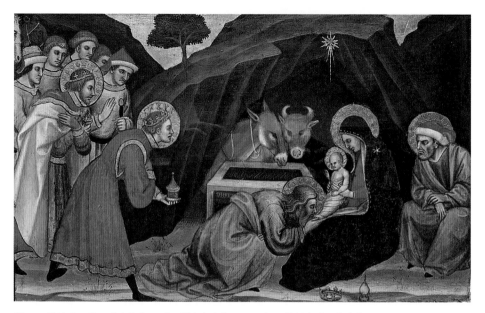

图6.8 塔迪奥·迪·巴尔托洛 《三博士来拜》 1409年 锡耶纳国立美术馆

种热切的目光的展现。比如在塔迪奥·迪·巴尔托洛（Taddeo di Bartolo, 1363—1422年）的《三博士来拜》中，戴尖帽的东方随从就站在第三位王身后，看着最年长的王亲吻小耶稣的脚。其中两位王一手拿着礼物，另一手置于胸口。随从们都伸长了脖子、俯下身子想要看清眼前的景象。其中一位模仿着王的动作，一手持剑，另一手按在心口表示敬拜（图6.8）。

到了14世纪中后期，三王的随从的队伍越来越壮大，这些最初位于画面边缘的"小人物"开始逐渐占据画面的中心。在一些作品中，原本在角落里整理马缰绳的随从们开始凑上前看小耶稣。锡耶纳画家巴尔托洛·迪·弗莱迪（Bartolo di fredi, 1330—1410年）的《三博士来拜》（图6.9）背景中从右至左依次表现了东方三王的旅行：他们看到星星指引、三王与希律王（king Herod）会面、三王出耶路撒冷城。画家颇具创意地把三个场景整合为一体，呈现一条在山脉之间延绵不断、充满异域风情的旅队。其中不仅有黑皮肤或戴着高帽的异国人，还可见驮着货物的骆队，以及驼背

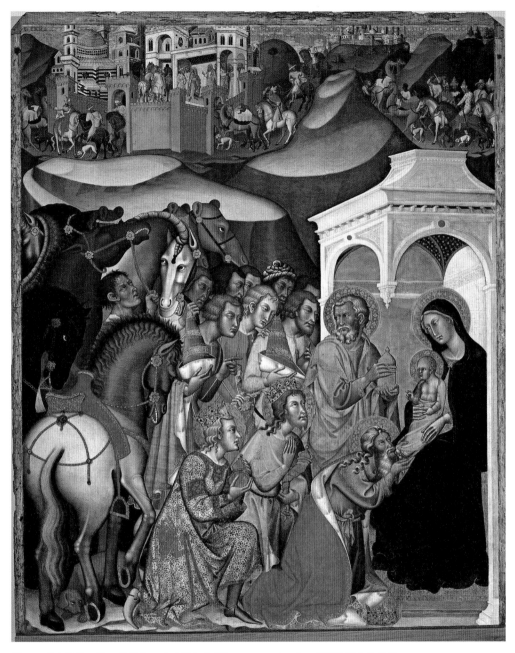

图6.9　巴尔托洛·迪·弗莱迪　《三博士来拜》　1375—1385年　锡耶纳国立美术馆

上的猴子。这条队伍进入了耶路撒冷的城门。不过,城中的建筑却表现为画家的故乡锡耶纳城的样子,我们可以认出锡耶纳大教堂外墙上白色与墨绿色镶嵌的大理石。圣母子坐在一个白色的哥特式凉亭内,衣服极尽华丽的三王跪拜在他们面前,三王的随从塞满了前景中余下不多的空间。他们紧贴在三王身后,用手压住前人的肩膀,努力向前探去,想要亲眼见到神子。画家为我们呈现道成肉身之奥秘在凡人面前揭开了幕布的那一瞬间,异教徒蒙昧的心灵受到了圣灵的启示,他们原本无知的眼中闪烁着虔诚的光芒。令人感到惊讶的是,画中三王的随从竟然能与圣家族直接交流。尤其是两位手持翻檐尖顶帽的男子——虽然两人的面孔没有明显的东方特征,但他们手里的帽子增添了几分东方色彩。其中一位在和马利亚的丈夫约瑟交谈;另一位用手指指向了小耶稣,用目光和手势回应着圣子赐福的动作。

14世纪后半叶出现了另一类长卷式构图的《三博士来拜》,这种形制多出现在祭坛画下部的组画中,在构图上延续了古代石棺浮雕的传统(图6.10)。以巴尔托洛·迪·弗莱迪的另一件《三博士来拜》为例(图6.11):画面右侧是圣母子,三王及其随从的队伍在画面左侧展开。而其中,三王的随从又可分成两部分:位于画面最左侧的是勒马的仆从,他们正忙于手头的活计。而另有几位紧跟三王,其中领头的是位魋羾相貌者。他头戴尖顶帽,留着卷曲的披发,穿着半肩披风,装束似乎有别于普通的随从。他转过头和另一位带头巾的同伴对话,同时用手指向圣母子的方向。画家明显把他处理成了一位"引路人",他带领着三王和其他随从。

在这类横向构图中,最令人惊讶的一件在阿雷佐附近的小镇卢切尼阿诺(Lucignano)。镇中的圣方济各教堂祭坛北壁上有一组14世纪的壁画,画家可能来自锡耶纳画派。这组画自上而下可分为三层:第一层描绘了教堂的主保圣人圣方济各(St.Francis of Assisi)接受圣痕的场景,第二层自左向右是圣徒克里斯多夫(St. Christophe)、宝座上的圣母子、圣乔治屠龙,第三层表现了东方三王拜见小耶稣的场景(图6.12)。壁画在17世纪遭受了严重破坏。在画面右侧,一扇圆拱门粗暴地"打断了"画面中最神圣的部分——年长的王接受小耶稣的祝福。画面左侧,一扇带有

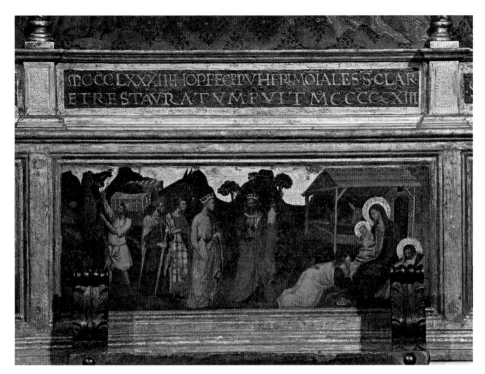

图6.10　安德烈·迪·西奥内和杰里尼·尼科洛　《三博士来拜》　1383年　圣宗徒堂　佛罗伦萨

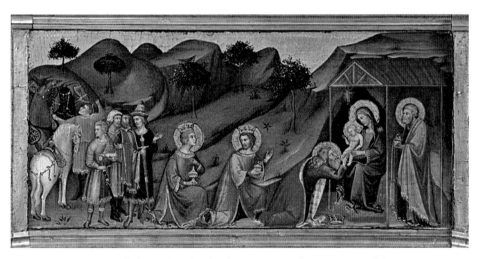

图6.11　巴尔托洛·迪·弗莱迪　《三博士来拜》　1330—1409年　锡耶纳国立美术馆

图6.12 圣方济各教堂祭坛北壁 14世纪 卢切尼阿诺

图6.13　卢切尼阿诺　《三博士来拜》细部

耶稣会徽浮雕的拱门代替了三王的随从队伍。尽管如此，我们仍然能在残损的画面中辨认出三王随从的队伍占据了画面三分之二的空间，整支队伍一直延伸到画面左侧尽头。在边角处画家还画了一匹双峰驼（部分驼头被边框所截断）和一位佩戴头巾的东方人，不禁让人想象三王旅行的队伍将在画框之外继续延伸。

幸运的是，画面的中段部分被完整保留下来。在画面中央有一位极为抢眼的东方随从，残损的壁画反而戏剧性地令他在这片14世纪的"废墟"中更加醒目。这位随从明显具有鞑靼人的相貌和装束特点（图6.13）：身穿着右衽交领长袍，披着裘绒，头戴着单檐帽，眉眼细长，留着长辫和八字胡须。画家为了强调他有别于欧洲人的东方身份，还把他的鼻头刻意地"压扁"了。在他身后，站着另一位佩戴头巾、塌鼻头的东方男子。鞑靼相貌者身旁各有两位欧洲男子。不过，二人的装扮同样带有一点东方色彩，尤其是他们的头发编成发辫，垂于背后，让人想到游牧民族的发辫。鞑靼人似乎正在二人的簇拥下走向圣母和小耶稣，三个人肩上半搭着白貂毛的披风，显示出他们尊贵的身份（对比之下，三人的装束甚至比东方三王更为讲究）。鞑靼人正和身旁的欧洲男子交谈，后者伸出左手指向山的后方——他们来的方向。

而当我们走近这幅默默无名的壁画，会看见一个在"三博士来拜"主题中罕见的细节：这位鞑靼相貌者右手持一页手卷（图6.14）。该手卷向上展开，像是悬在空中，纸上写满了文字。当然，在基督教艺术中，这类带状展开的纸卷经常出现在《旧约》先知的手中，以便清楚地展现他们的预言。但奇怪的是，这些字既不是希伯来文，也不是拉丁文。倘若我们把这张纸卷顺时针转90度，会发现这些"文字"正确的"阅读"方向。这是一种竖排书写的草书。从字形，以及字与字之间的连续排列方式可推测，画家很可能在模仿东方的古回鹘文（Uighur script）。这是公元8世纪前后摩尼教传入漠北后，古回鹘人在中亚粟特字母的基础上加以修改创出的文字。最初受粟特书写影响从右向左横写，后受汉文影响改为竖写，而后在北方突厥语诸民族间广

图6.14 卢切尼阿诺 《三博士来拜》细部

泛流传[22]。在13—15世纪,蒙古人用回鹘文书写蒙古语,称为"蒙古式回鹘文",尤其成为金帐汗国和察合台汗国的官方文字,用以书写诏令、典籍、信函契约等[23]。

22. 回鹘为"Uighur"的音译。蒙元时代也将聚集在哈喇火洲、别失八里、彰八里、仰吉八里和焉耆五城的回鹘称为"畏兀儿"。学界将回鹘民族的文字称为"回鹘文",在9—15世纪流行于新疆吐鲁番、甘肃敦煌以及中亚等地,在当地可见大量回鹘文书写的文献出土。参见王红梅、杨富学、黎春林等著:《元代畏兀儿宗教文化研究》,科学出版社,2017年,第10页,第14页;王建林、朱英荣编:《龟兹文化词典》,西南师范大学出版社,2015。

23. 《元史》记载,忽必烈在即位后,于1260年封八思巴为国师,并命他创造蒙古族自己的文字"八思巴文"。后将回鹘文称为"畏兀儿"字,以区别于"八思巴文"。不过,"八思巴文"的使用范围十分有限,多用于书写令牌、碑刻,并没有完全取代"回鹘式蒙古文"。

3.鞑靼人在欧洲

这些"东方来客"是谁？我们如何解释出现在鞑靼随从手中这张疑似写满回鹘文字的纸卷？为了回答这些问题，我们需要在考察"三博士来拜"主题在西欧艺术中的图像志传统后，再回到13—14世纪教廷和蒙古交往的历史中，考虑这类作品在其所处的社会语境中的特殊作用。事实上，自13世纪开始，已经陆续有从东方来的鞑靼使节前往欧洲拜见教皇或国王，其目的主要在于同欧洲结为联盟共同对抗穆斯林势力。据马太·帕里斯（Matthieu Paris, 1200—1259年）记载，在1247年和1248年夏，伊利汗国的贵由汗派两位鞑靼使节来到巴黎拜见主教，由于他们所带来的信件使用了异族语言，因此没有人知道他们的目的。"教皇常偕译人数辈与此辈使臣秘密接谈，并以使者以绯色银鼠被披"[24]；1267年，又有鞑靼使团带着伊利汗国阿八哈汗（Abaqa khan, 1234—1282年）的信件前来拜见克雷芒四世（Clement IV, 1190—1268年）；1274年，当教皇格里高利十世（Gregory X, 1210—1276年）召开第二次里昂主教会议时，阿八哈汗又派遣了一个17人左右的使节团参加会议，其中包括几位鞑靼人、几位东方景教徒、一位多明我会修士、一位法兰克人、一位公证人和一名翻译。在此期间传说使节团中有多名成员接受了洗礼。继阿八哈汗之后，阿鲁浑汗（Arghun khan, 1258—1291年）积极地促成法兰克—蒙古联盟联手对抗宿敌马穆鲁克。在1287—1288年间，他曾经派出使节景教徒拉班·扫马赴欧洲访问意大利、法国和英国，受到了法国国王腓力四世（Philipe le Bel, 1268—1314年）、英国国王爱德华一世（Edouard I, 1239—1307年）和教皇尼古拉四世的热情接待［使节团到罗马时，教皇洪诺留四世（Honorius IV, 1210—1287年）已经去世，他们在回程时见到了新任教皇尼古拉四世］。这类使节活动在14世纪仍在继续，即使合赞汗（Ghazan khan, 1271—1304年）皈依伊斯兰教，也并没有改变伊利汗国的外交战略。在1300—1302年，仍然

24. 伯希和撰，伯希和译：《蒙古与教廷》，中华书局，2008年，第129页。

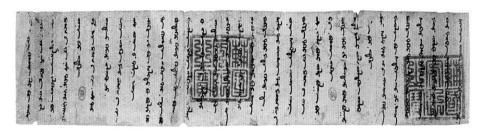

图6.15　阿鲁浑汗写给教皇尼古拉四世的信　1290年　梵蒂冈博物馆

有两位使节携带可汗的信前往欧洲会见教皇彭尼法斯八世（Boniface VIII, 1230—1303年）[25]。

由此看来，在14世纪"三博士来拜"主题中出现的鞑靼相貌的随从所呈现的，或许是一种来自拉丁基督教群体内部的期盼。我们可以进一步推测，在卢切尼阿诺小镇壁画中这几位跟随三王来拜访小耶稣的人物有更为明确的所指，他们是14世纪从东方来到西欧教廷的蒙古使节团，其中有鞑靼人，也有欧洲的传教士。在这个意义上，"鞑靼使节"手中这张神秘的、写满伪回鹘文的纸卷便有了更为具体的意义。从纸卷的规格和字形上推出，它有可能是一封可汗写给教皇的信。如上文所述，在13—14世纪，来自鞑靼的使节在拜访教廷或西欧国王时，通常会携带可汗的信函和礼物。这些信件以波斯文或回鹘文书写——如1290年由阿鲁浑汗写给尼古拉四世的信或1305年窝阔台汗写给法国国王腓力四世的信件（图6.15）。信件内容往往表达了寻求合作的意愿或释放出愿意皈依基督教的信号。

使节的来访显然为西方基督徒带来了好消息。在他们访问期间，时常有流言说鞑靼可汗皈依了基督教，这些都增加了基督徒从伊斯兰手中夺回圣地的信心，这样美好的图景出现在"三博士来拜"主题作品中。与《大编年史》中那两位形象模糊的鞑靼士兵相比，这位穿越了时空带着信卷跟随三王前来拜见耶稣的鞑靼使节是那么真

25. Sylvia Schein, "Gesta Dei per Mongolos 1300. The Genesis of a Non-Event", *The English Historical Review*, 94. 373, Oct., 1979, pp.805-812.

实清晰。鞑靼人的形象也从恐怖的士兵转变为友好的使节，他们不再"使用骑马的武士和可怕的攻城装置"，而是"派出恭顺的牧师、学者和大使"[26]。

4."鞑靼"三王

在意大利北部港口热那亚地区的一幅《三博士来拜》中，我们甚至看到了东方三王被表现为鞑靼相貌和打扮。这件作品属于一件多明我会的多联祭坛画的一部分，绘于1345年前后，作者是一位来自拉瓦尼奥拉的画师（master of Lavagnola）。该祭坛画最初放在热那亚附近小镇拉瓦尼奥拉的圣贝尔纳小礼拜堂内，后来流转到法国阿尔比私人收藏家查尔斯·博列斯（Charles Bories）手中。在博列斯去世后，他的遗孀将画捐给了法国小城阿尔比的圣赛西莉亚教堂博物馆（Musée de la Cathédrale Sainte Cécile d'Albi），一直保存至今[27]。这件祭坛画由10幅木板画组成。顶端是一张小尺幅的《耶稣受难》，中间是《圣母子》，左右各有四张耶稣生平故事。从左至右，从上至下分别是：《天使报喜》《最后的晚餐》《耶稣诞生》《犹大之吻》《三博士来拜》《鞭笞基督》《圣母之死》《背负十字架》。

这幅《三博士来拜》遵循着13世纪以来此题材的传统构图，最年长的王跪拜在圣母子面前，亲吻着小耶稣的脚。两位王紧随其后，最年轻的王抬头望向了星星。耶稣并没有卧在伯利恒的马槽里（约瑟的形象也没有出现），圣母子端坐在一个哥特式的金色龛内，拜占庭式金色的背景彰显了他们尊贵的地位。这种表现手法实际上更接近早期基督教艺术中的"三博士来拜"，加强了此主题的"朝拜"色彩。另外，三位王均穿着游牧民族特有的半袖外套，耳戴金耳环——北方游牧民族男性佩戴的耳饰。

26. 杰克·威泽弗德著，温海清、姚建根译：《成吉思汗与今日世界之形成》，重庆，重庆出版社，2005年，第274页。

27. Andrea De Marchi, "Un insolito polittico domenicano e uno sguardo fresco sulla pittura ligure del primo Trecento", *Paragone arte*, 121 (783) , Maggio 2015, pp.1-8.

图6.16　拉瓦尼奥拉画师　《三博士来拜》　约
1345年　阿尔比圣塞西莉亚教堂博物馆

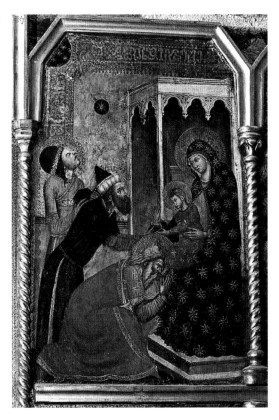

中间的王戴着尖顶帽，两耳旁用发辫各结一环。而那位最年轻的王手捧着礼物，额头扎着一根毛皮束发带（由于他没有戴帽子，我们能够明显看到编发的痕迹）。他的面部具有典型的鞑靼相貌特点：留着八字胡须，双眼细长，面部宽圆。值得注意的是，这位拉瓦尼奥拉的画师对于鞑靼人形象描绘的细致程度不亚于锡耶纳画家安布罗乔·洛伦采蒂，尤其是编发发结的画法与洛伦采蒂笔下的鞑靼士兵的发型如出一辙，有可能是参照同一个原型[28]（图6.16）。

　　在另一幅那不勒斯的多联祭坛画中，我们同样看到了把东方三王的形象"鞑靼

28. 参见本书第二章"遇见异邦人"。

化"的现象[29]。这件作品绘制于1370年前后，作者是锡耶纳画家提诺·迪·卡马伊诺（Tino di Camaino, 1280—1337年）（图6.17）。祭坛画结合了雕塑和绘画形式。画面中心哥特式的壁龛中有"黑圣母"（Black Madonna）的木雕像。雕像左右各有两联，分为上下两个部分。右联表现了一系列圣人形象。左联上半部分从左至右分别表现了《圣方济各接受圣痕》《圣方济各向小鸟传教》和圣路易肖像。下半部分表现了从东方前来的三王以及一位随从（领着一匹骆驼和两匹马），四人各自处在一个哥特式的三叶形装饰框中，三王面朝圣母子雕塑的方向（图6.18）。其中，最年长的王跪在雕塑面前，打开了他带来的礼物盒盖。后两位王的发式和装束皆带有东方色彩，尤其是位于中间的王。他头发编为两条辫子垂在两侧，在高耸的尖顶帽外套了一个皇冠[30]，身穿露袖长袍，其上可见东方文的装饰图案。这位明显具有鞑靼相貌特征的王一手拿着礼物，一手指着明星，一边回头转向第三位王。值得注意的是，在卢切尼阿诺的壁画与那不勒斯多联祭坛画中，都将"圣方济各生平故事"与"三博士来拜"这两个主题并置摆放。这种图像秩序似乎暗示了修会传道福音伟业的开端与结果：它由圣方济各开启，在异教徒的领地传递福音，最终，东方三王将带领他的子民臣服于主，意味着基督教在世界的胜利。

如上文所述，在中世纪和文艺复兴的图像传统中，三位王通常被表现为欧洲人的模样（在15—16世纪，在意大利和欧洲北部的作品中出现了皮肤黝黑、来自非洲的王）。那么，我们如何解释14世纪"三博士来拜"主题中表现为鞑靼相貌的王？

这件阿尔比的《三博士来拜》绘制于拉瓦尼奥拉，这个小镇靠近利古里亚大区热那亚湾。位于利古亚大区的国际化港口城市热那亚在13—14世纪和东方关系密切。13世纪热那亚商人已经在黑海北岸的卡法（Caffa）、塔纳（Tana）建立了通商口岸，

29. Manuela Beer, Iris Metje, Karen Straub, Saskia Werth, Moritz Woelk ed., *The Magi, Legend, Art and Cult*, Munich: Hirmer Publishers, 2014, pp.202-203.
30. 值得注意的是，在《马可波罗行纪》插图中也能见到这类尖顶帽叠加皇冠的组合，用来表现东方可汗。

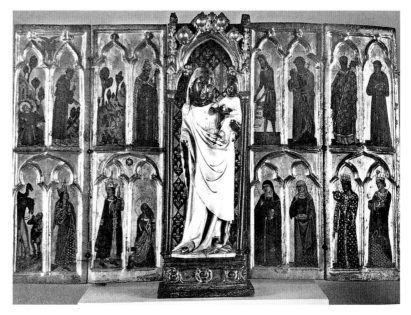

图6.17　蒂诺·迪·卡马伊诺　黑圣母大型祭坛画　约1370年　那不勒斯地区　现藏
摩拉维亚美术馆　布尔诺

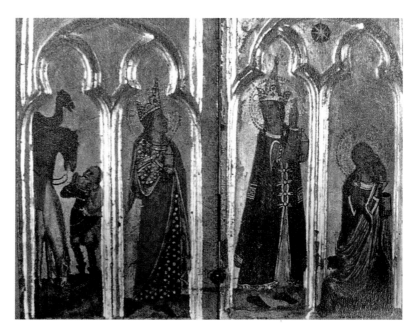

图6.18　《三博士来拜》细部　黑圣母大型祭坛画

与威尼斯共同竞争黑海沿岸的亚洲贸易市场。他们自1280年开始驻扎在蒙古统治下的伊利汗国都城大不里士，这里成为前往中国、印度的重要的贸易中转站。1330年，热那亚人的商区已经遍布大不里士[31]。在经商之余，这些热那亚商人也为在当地传教的多明我会修士提供了诸多经济上的帮助[32]。除此之外，热那亚也是鞑靼使节从意大利前往教廷阿维尼翁的必经之路[33]。据文献记载，当伊利汗国的阿鲁浑汗（Argun khan）派来的使节从罗马经热那亚赴法拜见菲利普四世时，许多生活在伊利汗国的热那亚商人都赶回来欢迎使节们[34]。由此可见，鞑靼人对于热那亚人来说并不陌生。在第二章中我们已经看到，在另一件1330—1340年在热那亚地区制作的抄本《考卡雷利抄本》[35]中，我们也见到了描绘得相当精细的"鞑靼人肖像"。在抄本的"暴食"（Gluttony）插页中描绘了一场鞑靼可汗的宴席。画面中宽脸、细眼睛的可汗盘坐于席，腿上铺着一条绣有金色龙虎图案的缎子。他穿着半袖外套（衣纹上似乎绣有龙纹），头戴羽毛双檐帽，戴着耳环，留着双辫，下巴长着八字胡须。

　　由此看来，鞑靼人形象在热那亚出现并不稀奇，但值得追问的是，为什么14世纪的基督徒会允许画家把东方三王的形象表现为鞑靼人？甚至允许他们参与和见证基督教中的圣事？为了回答这些问题，我们需要探索一下14世纪基督徒的精神世界，来理解"三王"如何逐渐与鞑靼人联系在一起。

31. Michel Balard, "Les génois en Asie centrale et en Extrême-Orient au XIVe siècle: Un Cas Exceptionnel?", *Economies et sociétés au Moyen Age; Mélanges offerts à Edouard Perroy*, Paris: publications de la Sorbonne, 1973, pp.681-689.

32. R. Loenertz R, O. P., *La Société des Frères Pérégrinants. Étude sur l'Orient dominicain*, Rome: S.Sabina, 1937, pp.31-32.

33. Christine Gadrat, *Une Image de l'Orient au XIVe siècle: les Mirabilia descripta de Jordan Catala de Sévérac*, École des Chartres, 2005, pp.298-303.

34. 勒内·格鲁塞著，蓝琪译，项英杰校：《草原帝国》，商务印刷馆，1998年，第141—142页。

35. Anne Dunlop, "European Art and the Mongol Middle Ages: Two Exercises in Cultural Translation", trans. LI Le-le and WU Jian, *School of Culture and Communication, Melbourne University; Association of China Book Review*; School of Arts, Peking University, 5/2015, pp.3-4.

5.东方王国的美景

长久以来,在西欧基督徒的脑海中,存在一个东方基督教王国的图景。而从某种程度上看,这个"王国"并不完全是虚幻的,它真实地存在于欧亚大陆上。公元431年6月22日,狄奥多西二世(401—450年)召开了以弗所大公会议(Council of Ephesus)。这次会议回应了有关亚历山大主教西里尔(Cyril of Alexandria, 376—444年)和君士坦丁堡主教聂思脱里乌斯(Nestorius, 381—451年)之间关于耶稣的人神两性之关系和圣母称谓的争论,前者认为耶稣的人性和神性合为一体,同为圣子和主;后者主张基督的人性和神性是分裂的,并没有达到合一,强烈反对将马利亚称为"上帝之母"(Theotokos),而认为应该称其为"基督之母"(Christotokos)。以弗所公会认定了耶稣集人性和神性为一体,并判定聂思脱里为"异端",罢免了他的主教职位[36]。聂思脱里和他的信徒们流亡到阿拉伯、利比亚、埃及等地,并在波斯建立了东方亚述教会,继续向中亚和西亚地区传教[37]。

公元7世纪前后,聂思脱里派教徒抵达都城长安,被当地人称为"景教徒"[38]。今天,西安仍然保存有三块景教碑文。其中一块"大秦景教流行中国碑"于781年由一位波斯景教徒景波所做,碑上同时刻有中文和一些叙利亚文字。碑顶部装饰有莲花和景教十字架。碑文中讲述景波到达长安拜见太宗皇帝,期望他能够答应基督徒在中国传教之请求[39]。公元845年,虔诚的道教徒武宗帝发布了诏令,禁断外国诸宗教。

36. Pier Giorgio Borbone, "Some Aspects of Turco-Mongol Christianity in the Light of Literary and Epigraphic Syriac Sources", *Journal of the Assyrian Academic Society*, 19/2, 2005, pp.5-20. 同时参见毕尔麦尔著,雷立柏译:《古代教会史》,宗教文化出版社,2009年,第198—204页。

37. 有关中亚的教会,参见Tjalling H. F. Halbertsma, *Early Christian Remains of Inner Mongolia: Discovery, Reconstruction and Appropriation*, Brill, 2008, p.8.

38. 同注36,第15—20页。

39. Paul Pelliot, *L'Inscription nestorienne de Si-ngan-fou*. Kyoto: Scuola di studi sull'Asia orientale; Paris: Collège de France, 1996, pp.70-74;《1500年前的中国基督教史》,中华书局,1984年,第53—60页。

唐代末年，景教的发展迎来了第二次高峰。11世纪前后，辽帝准许景教徒在北方草原拓展自己的势力。辽金时期，草原各部落纷纷皈依了聂思脱里派基督教，并形成了畏兀儿、阿力麻里、海押力、虎思斡耳朵、撒马尔罕等多个中心[40]。蒙古诸部落尚未统一之前的克烈、乃蛮、汪古部的首领和他们的妻子许多是该派教徒[41]。

　　欧亚大陆上聂思脱里派基督教星火般的存在，燃起了拉丁基督徒对东方基督教王国的想象与期待。他们成为14世纪的欧洲传教士首先希望说服的对象。在某些情况下，传教士们甚至（有意或无意地）把他们和鞑靼人搞混了。例如，当孟科维诺主教（John of Montecorvino, 1247—1328年）向教皇说起"有一大部分鞑靼人都皈依了基督教"，实际上这些新信徒并不是鞑靼人，而是信聂思脱里派基督教的阿兰人。在主教去世后，他们曾前往罗马，请求教皇克莱蒙五世（Clement V, 1264—1314年）为他们发配一位新主教[42]。这一误会或许也因为成吉思汗家族与北方草原上信奉聂思脱里派基督教的诸多部落之间存在通婚关系，其家族内部也有几位聂思脱里派基督徒[43]。比如成吉思汗之子拖雷（Tului）的妻子唆鲁禾帖尼别吉（Sarakutanibagi），她是蒙哥（Mongka）、忽必烈（Khubilai）和旭烈元（Hulagu）的母亲，这位克烈部的公主就是一名虔诚的聂思脱里派教徒。另外，在蒙古可汗宫廷聘用的色目人官员——诸如畏兀儿人和来自高加索的阿兰人也都信奉聂思脱里派基督教，该教派的影响力逐步渗入汗八里，随后又进一步影响了中国南方。

40. 刘迎胜：《丝绸之路》，江苏人民出版社，2014年，第304—314页。

41. 例如，克烈部在1007年前后皈依景教，黄河以北的旺古部（也被称为"白鞑靼"）在1204年前后皈依景教，乃蛮在畏兀儿的影响下皈依了景教，中亚部落阿速皈依了希腊正教。

42. Jean Richard, *La Papauté et les mission d'orient au moyen-âge (XIII-XIVème siècle)*, Rome: École Française de Rome, 1977, p.152.

43. 在蒙古进中国前，他们被称为"迷屑"。据《元史》记载，在中国的景教徒也被称为"也里可温"。

6. "长老约翰"的后裔

马太福音中"三博士"开启了一扇通往东方的门,令人们开始想象在遥远的东方的那一个基督教王国[44]。早在雅各·德·佛拉金(Jacobus de Varagine, 1230—1298年)的《金色传说》(*Legenda aurea*)中已经提到,耶稣的一位门徒多马(St. Thomas)曾在印度布道长达两年之久,使许多人信了主。在多马死后,他的遗体也埋在了东方[45]。9世纪时,又流传圣多马"曾经抵达东方三王所在的地区",为曾经朝拜过小耶稣的三王洗礼[46]。这些传说在东方大地上埋下了种子,孕育出牧师约翰(Prester John)的故事。自12世纪起,这位活跃在东方土地上的人物持续地激发着西欧基督徒对于"东方基督教王国"的想象[47]。

实际上,有关牧师约翰的传说扎根在一种中世纪的末世情绪中。自7—8世纪以来,穆斯林逐渐成为西欧基督徒最大的敌人,他们控制了亚洲的陆路和海路贸易通道,并威胁着圣地耶路撒冷。十字军东征对抗穆斯林时期,牧师约翰的形象应运而生。在流言与书信中,他既是国王又是教长,在东方统治着一个基督教王国。中世纪的基督徒愿意相信,这位强大的国王如同一位东方的"救世主",能够助他们一臂之

44. I. de Rachewiltz, *Papal Envoys to The Great Khans*, Stanford, California: Stanford University Press, 1971, pp.26-31.

45. Jacques de Voragine, *La Légende dorée*, Saint Thomas, apôtre, Traduction par T. de Wyzewa. Perrin et Cie, 1910, pp.31-37.

46. I. de Rachewiltz, *Papal Envoys to the Great Khans* (London: Stanford University Press, 1971), pp.26-29.

47. 有关长老约翰的研究,参见 Jean Richard, L'Extrême-Orient Légendaire au Moyen âge: "Roi David et Prêtre Jean", *Orient et Occident au Moyen Age: contacts et relations (XIIe-XVe S.)*, London: Variorum Reprints, 1976, XXVI, pp.22-42; David Morgan, "Prester John and the Mongol", Charles F. Beckingham and Bernard Hamilton ed., *Prester John, the Mongols, and the ten lost tribes*, Variorum, 1996, pp.160-167; Denise Aigle, "The Mongols and the legend of Prester John", *The Mongol Empire between Myth and Reality: Studies in Anthropological History*, Brill, 2014, pp.41-65.

力，将圣地从伊斯兰人手中夺回[48]。

　　1122年5月，一位印度马拉巴尔的牧师来到罗马，自称是由某位约翰派来的。他告诉教皇自以弗所大公会议后，印度逐渐出现了一个基督徒社群。他曾经在那里亲眼见到圣多马的年度庆典活动[49]。在此之后，关于牧师约翰，以及他统治的东方基督教国王的传说很快在西欧流行起来。关于长老约翰的传说最早的文字记录在德国弗莱辛的奥托主教（Otto of Freising, 1112—1158年）撰写的编年史中，书中提到一位叙利亚的主教卡巴拉（Bishop of Gabala）曾在1145年致信罗马教皇尤金三世（Eugenius Ⅲ, 1080—1153年），告诉他印度有一个基督教王国[50]。王国的统治者叫约翰，他的国土包含"波斯、亚美尼亚以及其他远东地区"[51]。弗莱辛还提到这位约翰是当年拜访耶稣的东方三王的后裔，他成功地击退了波斯军队，并希望进一步收复圣地耶路撒冷。1165年前后，另一封据传由牧师约翰亲自写给拜占庭国王曼努埃尔一世（Manuel I Komnenos, 1118—1180年）的拉丁文书信在欧洲流传，这封信之后又分别寄给了罗马教皇亚历山大三世（Alexandre Ⅲ, 1105年左右—1181年）和神圣罗马帝国皇帝腓特烈一世（Frederick I, 1122—1190年）[52]。在信中，约翰宣称自己是"世界上最强大

48. Pare Moussa, "Le Mythe du Prêtre-Jean à travers les Récits des Voyageurs aux XIIe-XIVe siècles", *Revue d'Histoire, d'Arts et d'Archéologie Africains*, GODO GODO, n° 15, Éditions Universitaires de Côte d'Ivoire (EDUCI), 2005, pp.30-40.

49. I. de Rachewiltz, *Papal Envoys to The Great Khans*, Stanford, California: Stanford University Press, 1971, p.31.

50. Christophe Colomb, *Relations des quatre voyages entrepris par Christophe Colomb pour la découverte du Nouveau-monde de 1492 à 1504, suivies de diverses lettres et pièces inédites extraites des archives de la monarchie espagnole*, vol. 1, D.M.F. de Navarette, ouvrage traduit de l'espagnol par M. Chalumeau de Vernenil et M. de la Roquette, Paris: impr. de Crapeler, 1828, pp.26-27.

51. "ultra Persidem et Armeniam in extremo Oriente", *Otton de Freising, Chronica sive Historia de duabus Civitatibus, VII, 33*, ed. A.Hofmeister, *Monumenta Germaniae Historica Scriptorum in usum scholarum*, Hanovre-Leipzig, 1912, p.266.

52. PARE Moussa, "Le Mythe du Prêtre-Jean à travers les Récits des Voyageurs aux XIIe-XIVe siècles", *Revue d'Histoire, d'Arts et d'Archéologie Africains*, GODO GODO, n° 15, Éditions

的君王"，他"统治了三个印度"：

> 我们的帝国从印度向外延伸，穿过沙漠，那里安葬有使徒圣多马的遗体。它朝着东升的太阳的方向延伸，然后折回，朝西往下直到荒漠城市巴比伦，巴别塔就在不远的地方。共有七十二个省臣服于我们的统治。他重申自己要击败基督教的敌人穆斯林，并前去拜访耶稣的圣墓。[53]

约翰随后又向欧洲的帝王和主教们展示了他所拥有的财富，以及在他统治下富饶的国土：

> 我们的殿下拥有大量的金、银和宝石……在我们中间没有穷人……我们相信，在世界上没有任何国家的财富能够与我们匹敌。[54]

他在信里继续描绘着王宫中的美妙景象，谈起装饰宫墙的昂贵、闪烁、耀眼的建筑材质：

> 这座宫殿的外墙是用黑檀木制成的……窗户是水晶……宫殿中的房间以黄金和各种宝石为装饰。我们的床是蓝宝石的……我宫殿里用餐的桌子是用金和其他紫水晶制成的。[55]

这样的描述让人想到《启示录》中"天上的耶路撒冷"的样子：

> 墙是碧玉造的，城是精金的，如同明净的玻璃。城墙的根基是用各样宝石修饰的：

Universitaires de Côte d'Ivoire (EDUCI), 2005, p.31; Denise Aigle, *The Mongol Empire between Myth and Reality: Studies in Anthropological History*, Brill, 2014, p.42.

53. Youssou Kamal, *Monumenta cartographica Africae et Aegypti*, Le Caire, 1926, p.35.

54. Denise Aigle, *The Mongol Empire between Myth and Reality: Studies in Anthropological History*, Brill, 2014, p.40.

55. Denise Aigle, *The Mongol Empire between Myth and Reality: Studies in Anthropological History*, Brill, 2014, p.57.

第一根基是碧玉，第二是蓝宝石，第三是绿玛瑙，第四是绿宝石，第五是红玛瑙，第六是红宝石，第七是黄碧玺，第八是水苍玉，第九是红碧玺，第十是翡翠，第十一是紫玛瑙，第十二是紫晶。十二个门是十二颗珍珠，每个门是一颗珍珠。城内的街道是精金，好像明透的玻璃。（启示录21：18—21）

亚历山大三世在1177年9月27日的信中回应了这位"三个印度的国王"希望为子民求得福音的要求，提出要进一步了解这个了不起的东方基督教王国，并期待有机会能够与牧师约翰一起共同对抗穆斯林[56]。

故事、文字中的东方基督教国王在流传过程中衍生与变化。在12—13世纪，西欧流传着许多关于牧师约翰的流言，他在基督徒的救赎历史中占据了一个特殊的位置[57]。先知西比拉（Sibyl）的神谕中提到，在世界末日时，会有一位宇宙之主（cosmocrator）出现，他将会驱逐哥革和马各。人们相信牧师约翰就是这位救世主，他会在世界末日来临之际出现，带领自己的军队援助十字军战胜穆斯林。在这种期待之下，北方草原上与穆斯林作战的突厥首领经常被误认为牧师约翰。古斯塔夫·欧伯特（Gustave Oppert）注意到，在1141年9月发生在撒马尔罕以北的卡特万之战（battle of Qatwan）中，喀喇契丹的王耶律大石（1094—1143年）大胜塞尔柱帝国最后的一位皇帝桑贾尔苏丹（Ahmad Sanjar, 1085—1157年）率领的穆斯林军队。欧洲基督徒将这场胜利与牧师约翰的神秘军队联系在一起，由此误认景教徒耶律大石为牧师约

56. Jean Richard, "l'Extrême-Orient légendaire au Moyen Âge: Roi David et Prêtre Jean", *Orient et Occident au Moyen Âge: contacts et relations (XII e-XVe siècle)*, London: Variorum Reprints, 1976, pp.230-232; Tjalling H. F. Halbertsma, *Early Christian Remains of Inner Mongolia: Discovery, Reconstruction and Appropriation*, Brill, 2008, pp.17-18, I. de Rachewiltz, *Papal Envoys to The Great Khans*, Stanford, California: Stanford University Press, 1971, p.31; PARE Moussa, "Le Mythe du Prêtre-Jean à travers les Récits des Voyageurs aux XIIe-XIVe siècles", *Revue d'Histoire, d'Arts et d'Archéologie Africains*, GODO GODO, n° 15, Éditions Universitaires de Côte d'Ivoire (EDUCI), 2005, pp.31-32.
57. Istavan Bejczy, *La Lettre du Prêtre Jean: une Utopie Médiévale*, Éditions Imago, 2001, p.14.

翰[58]。而耶律大石的叙利亚文名恰好是约翰——聂思脱里派基督徒常用的教名，这让传闻显得更加确凿。此外，成吉思汗、克烈部的王汗（1130—1203年）都曾被基督徒认作牧师约翰[59]。

1221年，第五次十字军东征之际，十字军攻占了埃及的重要港口达米亚特（Damiette）。从东方传来了另一个传说，一位信奉聂思脱里教的东方君王，名叫大卫王（King David），他在战场上击败了穆斯林[60]。一位东方作者在《大卫的亲属》（Relation de David）中记录了这个传说。之后又详尽记录在《印度国王——大卫生平故事》（Historia gestorum David regis indoru）里[61]。文本中提到大卫是牧师约翰的后裔（儿子或孙子），从约翰那里接管了强大的军队和东方的"三个印度"的统治权。和牧师约翰类似，大卫王也与一系列北方草原上战胜穆斯林的君主联系在一起。有时，人们认为他是参与抵抗伊斯兰人的中亚景教部落南蛮的国王。大卫尤其与成吉思汗联系在一起，因为1219—1222年，成吉思汗率军消灭了西辽后，继续西征，最终于1231年攻灭当时穆斯林世界最强大的国家花剌子模（Khrezm），占领了波斯东部呼罗珊诸地[62]。

58. Denise Aigle, *The Mongol Empire between Myth and Reality: Studies in Anthropological History*, Brill, 2014, p.42.

59. PARE Moussa, "Le Mythe du Prêtre-Jean à travers les Récits des Voyageurs aux XIIe-XIVe siècles", *Revue d'Histoire, d'Arts et d'Archéologie Africains*, GODO GODO, n° 15, Éditions Universitaires de Côte d'Ivoire (EDUCI), 2005, pp.35-36.

60. I. De. Rachewiltz, "Prester John and Europe's Discovery of East Asia", The 32nd George Ernest Morrison Lecture in Ethnology 1971, Canberra: Australian National University Press, 1972, p.7.

61. 该文收录在阿卡主教雅克·德·维特里（Jacques de Vitry, 1180—1240年）在第五次十字军东征时期带回的信件里。Jean Richard, "The Relation de Davide as a Source for Mongol History and the Legend of Prester John", Charles F. Beckingham and Bernard Hamilton (eds.), *Prester John, the Mongols, and the ten Lost Tribes*, Variorum, 1996, pp.139-145.

62. 同注61, pp.139—140.

由此可见，这些流言遵循着一个简单的逻辑，穆斯林的敌人就是基督徒[63]。然而，在一个"鞑靼盟友"形象逐渐建立之际，基督徒和东方结盟的希望却在13世纪中期被打破了。1241—1242年，拔都的军队席卷波兰的消息震惊了西欧。一时间，新的谣言在欧洲扩散，鞑靼军队的形象骤然从"救世主"变成了"撒旦"。那么，既然鞑靼人的友好形象在13世纪晚期已经严重破坏，为何我们在14世纪的画中仍然能看到来自鞑靼的王？显然，虽然这场鞑靼风暴来得异常凶猛，但是那个东方基督教王国的美景却仍然在西方基督徒脑中挥之不去。在14世纪的方济各会传教士鄂多立克的游记中，仍可见这位"长老约翰"的王国投下的阴影：

离开契丹国西行五十天，经过许多城镇，我抵达长老约翰的国家：但是有关他的传说，其百分之一均非无可辩驳地属实。它的首要城市是东胜（Tozan），虽为首镇，维辛扎可说比他强。然而，他还有很多属他管辖的别的城镇，而且按照一贯的盟约，接受大汗之女为妻。[64]

根据法国中世纪史家让·理查德（Jean Richard, 1921—2021年）的研究，部分关于"长老约翰"的信件和消息很可能出自叙利亚或亚美尼亚的聂思脱里教徒之手。他们一直努力通过使节们的口舌和信件将鞑靼人与"长老约翰"联系在一起，希望为欧洲教会和统治者塑造一个友好的鞑靼人形象[65]。奥斯比安（A.Osipian）在研究中也

63. Alexandr Osipian, "Armenian Involvement in the Latin-Mongol Crusade: Uses of the Magi and Prester John in Constable Smbat's Letter and Hayton of Corycus's 'Flos historiarum terre orientis,' 1248—1307", *Medieval Encounters*, 20/2014, pp.34-40; David Morgan, "Prester John and the Mongol", Charles F. Beckingham and Bernard Hamilton ed., *Prester John, the Mongols, and the ten lost tribes*, Variorum, 1996, pp.160-167.

64. 鄂多立克等著，何高济译：《海屯行纪鄂多立克东游录沙哈鲁遣使中国记》，中华书局，2019年，第78页。

65. Alexandr Osipian, "Armenian Involvement in the Latin-Mongol Crusade: Uses of the Magi and Prester John in Constable Smbat's Letter and Hayton of Corycus's 'Flos historiarum terre orientis,' 1248—1307", *Medieval Encounters*, 20/2014, pp.66-100.

提到，在很大程度上，亚美尼亚的东方基督徒成为推动蒙古人和拉丁教廷合作的重要中介者[66]。在1220—1245年蒙古人远征亚美尼亚时期，大亚美尼亚诸王和显贵了解到蒙古军强大的势力，相继表达出归顺于蒙古的意愿，以保全国土，清除内部的敌对势力，巩固自己的权力。他们前往鞑靼之地面见可汗，其中一些国王还与蒙古公主建立联姻关系[67]。

12世纪以来，奇里乞亚的亚美尼亚王国迫于塞尔柱帝国的军事威胁，改善了与欧洲人的关系，成为十字军的坚实盟友。1191年，亚美尼亚国王雷奥（Leo I, King of Armenia, 1198/1199—1219年）率军在阿卡围城战（Siege of Acre）中对抗刚刚攻下耶路撒冷城的萨拉丁的军队。最终，亚美尼亚王国军队溃败，穆斯林进而入侵了阿卡城（Saint—Jean d'Acre）。而另一边，在蒙古波斯镇戍军将军拜住（Baïdju）的率领下，蒙古军在1243—1244年6月的克赛山战役（Battle of Köse Dag）中大胜塞尔柱帝国的鲁姆苏丹的消息为亚美尼亚的基督徒带来了一线希望。在鲁姆苏丹成为伊利汗国的附庸之际，奇里乞亚美尼亚国王海屯一世（Hethoum I d'Armenie Cilicie, 1226—1269年）为了挽救自己的国土，希望能够与蒙古军谈判。1243年，海屯一世派兄亚美尼亚将军森帕德和其父君士坦丁（Constantin）前往拜住驻扎在亚美尼亚卡尔斯（Kars）的军营，希望臣服于他。在1246年或1248年，亚美尼亚的使节前往哈剌和林（Karakorum）拜见了亲近基督教的贵由汗。奇里乞亚国王决议归顺蒙古，并签订了和平协议。在协议中，蒙古人承诺皈依基督教，并答应在自己的领土上建立基督教堂。根据历史学家科律克索的海屯（Hayton of Corycus, 1240—1310/1320年）在《东方史之花》（*La Flor des Estoires d'Orient*）中的记载，蒙古人还同意保护海屯

66. Alexandr Ospian, "Armenia Involvement in the Latin-Mongol Crusade, Uses of the Magi and Prester John in Constable Smbat's Letter and Hayton of Corycus's 'Flos historiarum terre orientis', 1248-1307", *Medival Encounters*, 20/2014, p.70.

67. Dashdondog Bayarsaikhan, "Soumission to the Mongol Empire by the Armenians", *Mongolian and Tibetan Quarterly*, 18, n° 3, 2009, pp.76-103.

一世的国土和人民，并承诺从穆斯林手中夺回圣地[68]。

在归顺蒙古后，海屯一世一方面说服了他的女婿——安提阿国王波赫蒙德六世（Bohemond VI of Antioch, 1237—1275年）与蒙古人合作对抗穆斯林，另一方面努力促成拉丁—蒙古联盟对抗埃及马穆鲁克[69]。不过，这一联盟关系仍然十分脆弱。1295年6月16日，合赞汗在形势逼迫下皈依了伊斯兰教，并下令破坏了大不里士的佛寺、基督教堂等宗教建筑，其手下捏兀鲁思暗中迫害佛教、犹太教和基督教徒，聂思脱里大主教马·雅巴拉哈三世险些遭难。最终在海屯二世的调停下，大主教幸免于难，最终恢复了主教职位。但尽管如此，东方也传来一系列蒙古军获胜的好消息：1260年9月，旭烈兀在海屯和波赫蒙德的亚美尼亚联军支持下在阿音札鲁特战役（Battle of Ain Jalut）中战胜了马穆鲁克军队；1299年12月，伊利汗国的君主合赞汗在海屯二世的亚美尼亚和格鲁吉亚联军的支持下在叙利亚获得了一场重大的胜利，一举攻下了阿勒颇（Alep）。并在12月末，占领了大马士革[70]。

而就在几年前，十字军在阿卡经历了一场败战，失去了他们所控制的阿卡城——基督徒在东方的最后堡垒。因此，当鞑靼军的捷报传入西欧基督徒耳中，他们看到了某种希望。巧合的是，1299年末攻占大马士革的时间恰好赶上彭尼法斯八世（Bonifacius VIII, 1235—1303年）宣布1300年为大赦年（Jubilee of 1300）。这无疑

68. Sylvia Schein, "Notes and Documents. Gesta Dei per Mongols 1300. The genesis of a non-event", *The English Historical Review*, Vol.94, No.373(Oct.,1979), pp.84-103; Alexandr Osipian, "Armenia Involvement in the Latin-Mongol Crusade, Uses of the Magi and Prester John in Constable Smbat's Letter and Hayton of Corycus's 'Flos historiarum terre orientis,' 1248-1307", *Medival Encounters*, 20/2014, pp.69-70.

69. 一开始，他并没有获得积极答复，这或许是因为1242年，鞑靼军队攻打波兰和匈牙利令他们的形象从拯救者变成了恶魔。在他们撤军后，对鞑靼军的恐惧才有所减缓。Alexandr Ospian, "Armenia Involvement in the Latin-Mongol Crusade, Uses of the Magi and Prester John in Constable Smbat's Letter and Hayton of Corycus's 'Flos historiarum terre orientis,' 1248-1307", Medival Encounters, 20/2014, pp.67-100.

70. 同注69, p.71.

为鞑靼军的胜利染上了一种神圣的色彩。这一年也成为蒙古和拉丁教会的交往关系重要的转折点[71]。虽然彼时合赞并未收复耶路撒冷，但鞑靼军队在亚美尼亚、格鲁吉亚和塞浦路斯国王的支援下夺回胜地的消息已在欧洲广为流传，似乎有意在为大赦之年造势。许多编年史作者记录了这一事件，并绘声绘色地神化鞑靼军的形象。例如，《波恩穆勒迪事迹》(Gesta Boemunldi)的作者将鞑靼人的胜利视为神的旨意，认为是上帝选择了合赞来拯救圣地的悲惨境遇，并对基督徒的敌人实施强有力的报复。但他并没有在教会的子民中找到合适的人选，而选择了一位鞑靼国王，一位异教徒来完成使命[72]。在1300年4月7日教皇卜尼法斯八世(Boniface VIII，1235—1303年)寄给爱德华一世(Edward I，1239—1307年)的一封信中也提到了这位强大的异教国王。教皇谈论合赞在与伊斯兰军队的对抗中取得的胜利，以及他夺回圣地的事迹，在结尾处提到，他仍然还没有接受洗礼[73]。乔万尼·维拉尼(Giovanni Villani，1276—1348年)在《新编年史》(Nuova Cronica)中，进一步说起这位鞑靼国王在和一位亚美尼亚的基督教公主通婚后，"奇迹般地皈依了基督教"。他们的孩子随后也接受了洗礼。在国王的带领下，他的东方王国也随之皈依了基督教[74]。同年1月6日，基督徒们迎来主显节，以庆祝耶稣在降世后，第一次在来自东方的外邦人面前（三王）显现自己的面容。在这样的历史时局之下，我们或许可以更深刻地理解"东方三王"主题对于基督徒的意义，理解为何在14世纪的《三博士来拜》中，画家并不仅仅想要表现出敬拜的场景，还如此迫切地希望表现出三王带领的东方人和小耶稣之间的互动，表

71. Denise, Aigle, "De la 'non négociation' à l'alliance inaboutie. Réflexions sur la diplomatie entre les Mongoles et l'Occident latin", *Oriente Moderno*, 1998, LXXXVIII, p.426.

72. Gesta Boemmundi, pp.481-482. 转引自Sylvia Schein, "Gesta Dei per Mongolos 1300. The Genesis of a Non-Event", *The English Historical Review*, Vol. 94, No. 373, Oct., 1979, pp.805-819.

73. Sylvia Schein, "Notes and Documents. Gesta Dei per Mongolos i300. The genesis of a non-event", *The English Historical Review*, Vol. 94, No. 373, Oct., 1979, p.809. pp.805-819.

74. Peter Jackson, *The Mongol and the West: 1221-1410*, Harlow: Pearson Longman, 2005, p.172, p.806.

现在揭开序幕的那一刻，他们眼中无法抑制的惊讶和渴望。

14世纪初，另一位与长老约翰发生关联的人物出现了[75]。汗八里的方济各会传教士孟高维诺（Jean de Monte-Corvino, 1247—1328年）在1305年1月8日写给拉丁教会的信中首次提到有一位信奉聂思脱里教的国王乔治王（King George）[76]。作为方济各会修士，孟高维诺在1289年被教皇派往鞑靼的土地上传授福音。三年后，他成为汗八里教区的第一位主教[77]。在这封信中，主教仔细地向教皇描述了这位名叫乔治的景教国王，他是长老约翰的后裔，他已经皈依了真正的天主教，并在当地接受了洗礼：

> 在我来这里的第一年，与一位来自聂思脱里教区的国王相交甚好。他是印度的长老约翰的后人，在我的引领下接受了天主教信仰之真谛。他遵守小兄弟会的规章，穿着圣服为弥撒做准备，以至于其他的聂思脱里派教徒指责他背教。尽管如此，他带领众多子民皈依了天主教。为了荣耀上帝、圣三位一体和尊敬的教皇，他以最大的慷慨建起了一座美丽的教堂。并根据我的提议，赐名为"罗马教堂"。这位乔治王在荣归天家时已成为一位真正的基督徒，他留下了自己还在襁褓之中的儿子，现在这个孩子已经九岁。但他的兄弟们沉溺在聂思脱里派的错误中，他们把乔治王统治下曾经皈依基督教的子民们

75. Christopher Dawson, *Mission to Asia* (Canada: University of Toronto Press, 1980), 225-227; Li Tang, "Rediscovering the Ongut King George: remarks on a newly excavated archaeological site", Li Tang, Dietmar W.Winkler eds., *From the Oxus River to the Chinese Shores: Studies in East Syriac Christianity in China and Central Asia*, Lit Verlag, 2013, pp.260-264.

76. 关于乔治王的传说，尤其参考Li Tang "Rediscovering the Ongut King George: Remarks on a Newly Excavated Archaeological Site", Li Tang, Dietmar W. Winkler (eds.), *From the Oxus River to the Chinese Shores: Studies in East Syriac Christianity in China and Central Asia*, Lit. Verlag, 2013, pp.260—264 ; Maurizio Paolillo, "In Search of King George: George, King of the Önggöt", D.W. Winkler, Li Tang ed., *Hidden Treasures and Intercultural Encounters. Studies on East Syriac Christianity in China and Central Asia*, LIT Verlag, Wien-Berlin, 2009, pp.241-255.

77. Christopher Dawson, Mission to Asia, Canada: University of Toronto Press, 1980, pp.225-227.

引向歧途，让他们的国家陷入分裂中……[78]

马可·波罗（Marco Polo, 1254—1324年）也在《马可波罗行纪》中也提到了这位居住在天德洲的乔治王：

天德（Tenduc）是向东之一洲，境内有环以墙垣之城村不少，主要之城名曰天德。隶属大汗，与长老约翰之一切后裔隶属大汗者同。此州国王出于长老约翰之血统，名称阔里吉思（George），受地于大汗，然所受者非长老约翰旧据之全土，仅其一部分而已。然我应君等言者，此长老约翰族之国王皆尚主，或娶大汗之女，或娶皇族公主为妻。

……治此州者是基督教徒，然亦有偶像教徒及回教徒不少。此种持有治权之基督教徒，构成一种阶级，名曰阿儿浑（Argon），犹言伽思木勒（Gasmoul）也。其人较之其他异教之人形貌为美，知识为优，因是有权，而善为商贾。[79]

实际上，孟高维诺与马可波罗口中的"乔治王"并不是虚构的，在历史上确有其人，他是汪古部（白鞑靼）的首领阔里吉思。1305年，元代的大学士阎复（1236—1312年）将他的生平刻在了"驸马高唐忠献王碑"上，后记录在《元史》中[80]。据《元史》记载，阔里吉思来自汪古部的阿剌兀思剔吉忽里部，是高唐王爱不花的儿子。在父亲过

78. 孟高维诺写给教皇的信，收录在Christopher Dawson. Mission to Asia, London, university of Toronto Press, 1980, pp.225-226.

79. ［法］沙海昂注，冯承钧译：《马可波罗行纪》，上海古籍出版社，2015年，第130—132页。

80. 《元史·阔里吉思传》中记载了阔里吉思其人：阔里吉思本汪古部人，沙陀雁门之后。其曾祖阿剌兀思剔吉忽里，随太祖平乃蛮有功，死后追封为高唐王。祖父孛要合，征西域有功，封北平王，娶阿剌海别吉公主为妻，死后先追封高唐王、赵王，加赠宣忠协力翊卫果毅功臣、太傅、仪同三司、上柱国、驸马都尉，谥"武毅"。父爱不花，娶世祖第四女月烈公主。中统初，领兵讨阿里不哥，败阔不花于按檀火尔欢之地。中统三年（1262），国叛将李璮于济南。事平，又从征西北，败叛王之党撒里蛮于孔古烈。阔里吉思禀性勇敢，习武事，却更爱儒学，自建"万卷堂"，每日与诸儒讨论经史，性理、阴阳、占卜，无不精通。先娶忽答的迷失公主，既而又娶爱牙失里公主。宗王也不干反，阔里吉思率精锐骑兵千余昼夜追赶。时值盛夏，将出战，北风骤起，左右劝他稍待，俟风息再出战。阔里吉思说："暑天有此北风，这是上天助我。"乃策马赴战，众骑随后，大败敌军。也不干率数骑逃遁，阔里吉思亦身中三箭。凯旋回朝，世祖赐黄金三斤、白金一千五百斤。成宗即位，袭封他为高唐王。

世后,他继承了他的名号成为第四任高唐王[81]。

长期以来,汪古部与成吉思汗家族通过多次联姻建立了紧密的关系。阔里吉思的母亲是忽必烈的女儿月烈,阔里吉思迎娶了元朝公主忽答迭迷失。在忽答迷失死后,他又娶了铁穆耳的女儿爱牙失里。虽然《元史》中并没有提到阔里吉思的宗教信仰,但汪古部大多信奉景教。在河北沽源县的汪古部贵族陵园的考古中发掘了一批景教徒墓碑。在1999年的发掘中,考古队发现了写有阔里吉思的墓碑。按照发掘者的口述资料,在早期的发掘工作中,他看到这块墓碑上有一个景教的十字装饰[82]。

谣言、传奇与现实交织在一起,逐渐形成了基督教王国的图景和东方基督教国王的血缘谱系:从圣多马传教到接受洗礼的东方三王,从三王的后裔长老约翰到大卫王,再到乔治王阔里吉思。对于教廷和传教士而言,东方成为一片希望之地。在其上密布着基督教的血脉网络,基督教的血液正涌入每一个毛孔,通过血脉传递下去。鞑靼人最终会带着他所统治的土地上所有的子民皈依基督教。这些美好的期望与愿景定格在14世纪意大利的"三王来朝"主题绘画中。

从这个意义上看,14世纪"三博士来拜"主题中出现的鞑靼人形象不仅仅暗示了东方与拉丁教廷的密切往来,它同时植根于基督教胜利图像的传统中。按照福音书的注释,基督教在世界上的最终胜利尤其体现在东方三王的皈依,或者说,体现在三位占星家在伯利恒的星的指引下认识了耶稣。皈依和臣服的转变发生在他们亲眼见到了幼年耶稣的那一刻! 正是在那一刻,对上帝真正的信仰替换了异教的占星

81. Maurizio Paolillo, "In Search of King George: George, King of the Önggöt", D.W. Winkler, Li Tang ed., *Hidden Treasures and Intercultural Encounters. Studies on East Syriac Christianity in China and Central Asia*, LIT Verlag, Wien-Berlin, 2009, p.247.

82. Li Tang "Rediscovering the Ongut King George: Remarks on a Newly Excavated Archaeological Site", Li Tang, Dietmar W. Winkler (eds.), *From the Oxus River to the Chinese Shores: Studies in East Syriac Christianity in China and Central Asia*, Lit. Verlag, 2013, p.256.

术[83]。因此，奥古斯丁（Augustin）称"东方三王"为"最原初的异教徒"（primitiae gentium），在他们认识到主的荣耀之后，将引导世界上所有的非基督徒皈信天主[84]。历史学家理查德·C. 特雷克斯勒（Richard C.Trexler）观察到，在早期基督教遭受罗马帝国迫害时期，东方三王的形象具有强烈的政治内涵，即信仰索罗亚斯德教和密特拉教的波斯人比罗马人更早认识到耶稣，他们切断了自身与异教的联系，皈依了"真正的宗教"[85]。

在14世纪的"三博士来拜"中，鞑靼人的形象同样是一种带有降服与归顺色彩的图像，呈现了一次基督教神学上的皈依，即基督教在东方土地上的得胜。在"三博士来拜"的主题中，敬拜和见证构成了神圣时刻，也让鞑靼人的形象表现在此有了至关重要的意义。回到"三博士来拜"的文本和图像，东方三王的皈依过程被具体表现为两个关键的时刻。第一个时刻是他们"在东方所看见的那星，忽然在他们前头行，直行到小孩子的地方，就在上头停住了。他们看到那星，就大大地欢喜"。在图像层面，这个时刻通常表现为其中一位王抬头看着星星或用手指向星星。在早期基督教石棺上，通常是第一位王做出了这个动作。而在拉瓦尼奥拉画师笔下的《三博士来拜》中，恰好是一位鞑靼相貌的王做出了这个关键性的动作。同时，在祭坛画的整体构图上，与《三博士来拜》相对的则是一幅《鞭笞耶稣》。这一巧妙的安排完美展现了臣服于耶稣的异教三王和迫害耶稣的异教行刑者之间的对比。在此，三王为所有尚未皈依的异教徒树立了典范，而后者则作为基督教的敌人构成了一个反面形象，在传统上经常被表现为犹太人或穆斯林，裹着头巾或穿着东方服饰。

第二个关键性时刻为三王"看见小孩子和他的母亲马利亚，就俯拜那小孩子，揭

83. Agnes de Baynast, "Les Mages comme figure de la conversion dans l'Antiquité tardive", *Les (Rois) Mages, Collection Graphe*, vol. 20, Artois Presses Université, 2011, pp.3-57.

84. Émile Mâle, *L'art religieux du XIIIe siècle en France: étude sur l'iconographie du moyen age et sur ses sources d'inspiration*, Paris, Libr. A. Colin, 1923, p.237.

85. Richard C. Trexler, *The Journey of the Magi: Meanings in History of a Christian Story*, Princeton University Press, 1997, p.15.

开宝盒, 拿黄金、乳香、没药为礼物献给他"。在图像中, 这个时刻会通过东方三王及其随从的一系列敬拜动作表现出来: 看、靠近、献上礼物或与小耶稣交流。小耶稣则伸手为他们祈福或在接过礼物时碰触到他们的手。而14世纪画面中的东方来访者的肢体语言上, 尤其突出其贴近的上身与炙热的目光。这些变化强调出, 他们渴望全然参与这个神圣的时刻, 异邦到访者转变为朝圣者和信徒。而在拉瓦尼奥拉画师笔下的《三博士来拜》中, 第三位鞑靼相貌的王望着天上的星。通常由最年长的王执行的献礼交给了第二位明显鞑靼相貌的王。他在呈上礼物的时候碰触到了小耶稣的手。这些细微的图式变化让两位来自鞑靼的王在"三博士来拜"的画面叙事中占据了中心位置, 他们承担了最关键的两个动作: 认出了将他们引向小耶稣的星 / 向小耶稣呈上礼物。

从这些图像碎片中, 我们看到拉丁基督徒对于东方无休止的期待。无论是那些探头想要看清小耶稣的东方随从, 还是来自鞑靼的使节和王, 都透露出西方"三博士来拜"主题隐含的权力影射——基督教在东方的胜利: 作为东方最早认识主的人, 三王将带领他们的子民皈依基督, 福音将会传遍东方大地。在这几幅14世纪的《三博士来拜》中, 我们看到了令基督徒充满希望的鞑靼人形象和一个理想化的东方。

渎神还是承恩？

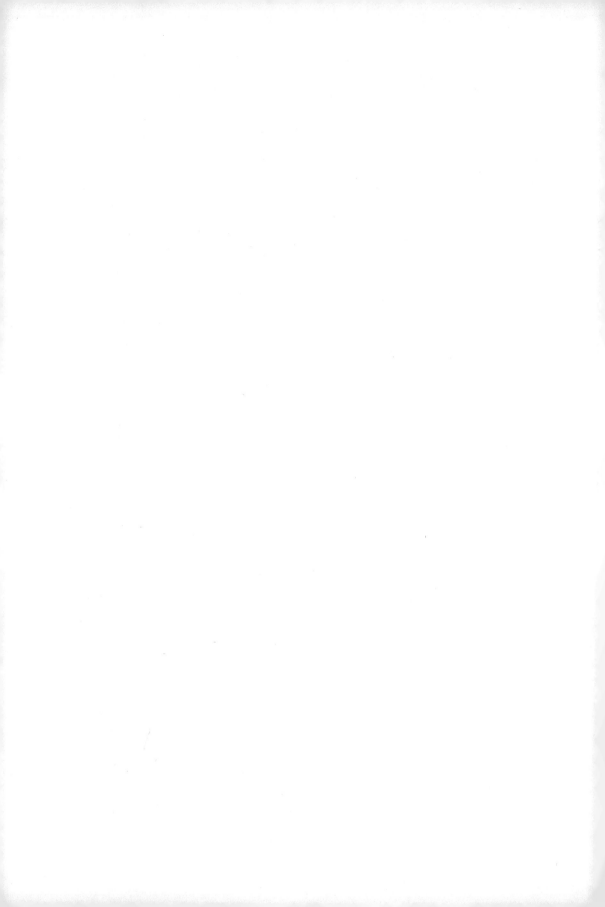

在14世纪，在十字架上的耶稣脚下，一群"围观者"进入了原本只属于门徒约翰、圣母与耶稣的神圣空间，他们嗤笑着、吵闹着，手里比画着，好奇地打量着钉在十字架上的耶稣。其中不乏福音书中所提到的一些"小人物"，比如拿蘸醋的海绵送入耶稣口中的人、拿枪扎耶稣肋旁的人，以及分耶稣里衣的人。这些人打破了骷髅地的宁静，为耶稣的受难增添了几分戏剧性的色彩。而我们接下来要讨论的"鞑靼人"，也成为他们中的一员。

1."为我的里衣拈阄"

14世纪中叶，意大利的"耶稣受难"（Crucifixion）题材绘画中出现了一个颇为古怪的现象，画家在争夺耶稣里衣的罗马士兵中画了一个鞑靼人[1]。其中，一幅那不勒斯地区匿名画家绘制的《耶稣受难》尤其典型。这幅画绘制于14世纪后半叶，原本属于罗马的詹皮托·坎帕纳侯爵（Giampietto Campana, 1808—1880年）的收藏，1863年被卢浮宫博物馆收购。至今，这幅画的作者和委托人仍然不详。根据卢浮宫的文献记录，画家可能来自那不勒斯乔托画派[2]。在画面中心的岩石平台上，一位鞑靼人正与几个罗马士兵一起分耶稣的里衣（图7.1）。这个画面对应了"四福音书"与"诗篇"中对于"耶稣被钉十字架"的描述，其中以《约翰福音》最为详尽：

兵丁既然将耶稣钉在十字架上，就拿他的衣服分为四份，每兵一份；又拿他的里衣，这件里衣原来没有缝儿，是上下一片织成的。 他们就彼此说："我们不要撕开，只要拈阄，看谁得着。"这要应验经上的话说："他们分了我的外衣，为我的里衣拈阄。"兵

1. 笔者在2013年的文章《士兵争夺耶稣袍子图像研究》中初步讨论了"鞑靼人形象"传播的可能性途径，以及14世纪鞑靼人之于欧洲人的复杂形象。参见郑伊看：《士兵争夺耶稣袍子图像研究》，载于《艺术设计研究》，2013年第3期。
2. Dominique Thiébaut ed., *Giotto e compagnie, sous la direction de Dominique Thiébaud*, Paris: Musée du Louvre, 2013, pp.194-198.

图7.1 《耶稣受难》 那不勒斯 14世纪 卢浮宫博物馆

来者是谁

丁果然做了这事。《约翰福音》(19：23—24)

他们既将他钉在十字架上，就拈阄分他的衣服。《马太福音》(27：35)

于是将他钉在十字架上，拈阄分他的衣服，看是谁得什么。《马可福音》(16：24)

兵丁就拈阄分他的衣服。百姓站在那里观看。《路加福音》(23：34—35)

显然，圣经文本强调了一个时刻：罗马士兵们要为耶稣"无缝"的里衣抓阄，好让它不被撕破，尽量保持原样。在福音书的描述中，他们是亵神的人，在这个时刻扮演了绝对的贬义角色，代表了那些不识主的异教徒。他们不仅无法认出耶稣基督，无视他为拯救世人所作的牺牲，还在他的面前，分了他的衣袍。在这个意义上，传统图像志似乎在告诉我们，新加入的"鞑靼人"也扮演了类似的角色。这个推论看似无误，但画面中的一些细节却跳出了"罗马士兵分袍"在图像志层面的常规表达。

让我们回到这幅画本身。画面的上半部分遭到严重破坏，我们无法看到耶稣和盗贼的样子。根据卢浮宫的修复报告，面板两侧可见钉痕，可能曾用来固定木板。这表明它可能是三联画或多联画的中心部分[3]。从构图角度上看，画面自上而下可分为三个部分。第一部分表现了耶稣和两个盗贼的十字架，位于贴金箔的背景上，周围有一群围观者；第二部分表现了昏倒在圣约翰怀里的痛苦的圣母，以及两位圣妇人，四人形成了一个精巧的菱形——金色的头光加强了这一设计；第三部分表现了另一群围观者，其中有一位百夫长指向十字架上的耶稣。

在第二部分与第三部分之间，大约在画面中央的位置，表现了一块岩石空地，上面有一个鞑靼人与三个士兵。鞑靼人佩戴一顶双檐圆锥帽，顶部装饰有羽毛，身穿典型的交领束腰蒙古袍，一侧肩膀上披有斗篷。他的面部具有鞑靼人的特征：略宽的颧骨，细眼，八字胡须，卷曲的头发披落在肩上(图7.2)。他盘腿坐在一块红地毯上，双手紧握于胸前，手中握着签条，膝盖上铺着耶稣的外衣。其他士兵围着他，其中一

3. J. Amoore, compte-rendu de la restauration, M.I.358.

图7.2 《耶稣受难》细部

人伸出手来抽签。这个场景向我们展示了一个决定性的时刻：抽签分享耶稣的里衣。本文讨论的这幅《耶稣受难》并不是一个孤例，这类鞑靼形象集中出现在一系列那不勒斯地区的《耶稣受难》中，并呈现向北部地区扩展之势。鞑靼人在画面中或站或坐，构图不一，但画家精准一致地描绘出鞑靼人的外貌特征：披发，翻檐高帽，八字胡须和交领衣袍。

值得注意的是，这位鞑靼人处于一个非常中心的位置——他就在整幅画的中轴线上，这条轴线自上而下依次穿过十字架上的耶稣、昏厥的圣母和鞑靼人。与此同时，他还处于画面对角线的交叉中心，构成了观者看画时的视觉焦点。这种构图在"耶稣受难"的主题表现中极其罕见，它意外地在耶稣、圣母与鞑靼人之间形成了近似于"三位一体"的图式结构。画面中围观者的注视进一步加强了这一效果：当岩石底部的人群在凝视十字架上的耶稣时，在岩石周围，一些人已经将目光转向了鞑靼人。此外，画家又在画面中巧妙地加入了许多"小人儿"。一方面，他们在画面中星星点点的存在隐约地为观者示意了一条通往画面上方十字架的道路，卢浮宫的藏品目

录文章对此作出了美妙的解释："从下往上层层点缀着一对对小孩，诗意地将这些彼此区别的水平区域联系起来"[4]；另一方面，他们好奇的目光同时将观者引向了画面空间中的两个焦点。例如，一对身穿白袍的小人儿隐藏在十字架下的人群中，另一对小人儿看着十字架上的耶稣，并将手指伸向耶稣——构成了画面中的焦点之一，后者模仿了1315年乔托的《耶稣受难》中的处理，其中表现的两个小人儿，正注视着昏厥的圣母[5]。而在岩石平台上，还有两对小人儿，他们就站在鞑靼人的两侧，看着他与罗马士兵分耶稣的里衣——构成了画面中的焦点之二，它显然扰乱了人们对十字架上基督专注的凝视。这一切似乎都旨在表达——鞑靼人是耶稣之外的另一个中心。

这些细节引发了一系列问题：为什么看似渎神的士兵被放在如此重要的位置上？为什么画家要在他们中画上一位鞑靼人？如何理解这个"误入"基督教叙事中的东方形象？如何在文献材料近乎失语的情况下跳出传统图像志的框架，在跨文化的视野中重新讨论图像的生成与意义？

2."鞑靼君王"图式

值得注意的是，鞑靼人虽然位于罗马士兵之中，但他的服装和姿态却与他们不尽相同：他正对观者，肩膀上半披着一件披风。在他的衣袖上，隐约可见一条饰带，有可能表现了"Tiraz"，一种受到阿拉伯服饰影响的"臂章"，象征着佩戴者的权力地位。更令人惊讶的是，这个鞑靼人正面盘腿跪坐在一块绣有金色织锦的红毯上，这样的形象在中亚地区通常用来表现身份尊贵的君王。

14世纪意大利绘画中这些鞑靼君王形象很可能参照了一些东方的图式，在制作于伊利汗国都城大不里士工坊的《蒙古大列王纪》《史集》等抄本插图中，描绘有

4. 同注2，第196页。
5. 这类儿童围观者也出现在新圣母玛利亚教堂的西班牙人礼拜堂壁画中，在壁画的不同部分之间发挥着某种中介性的作用。

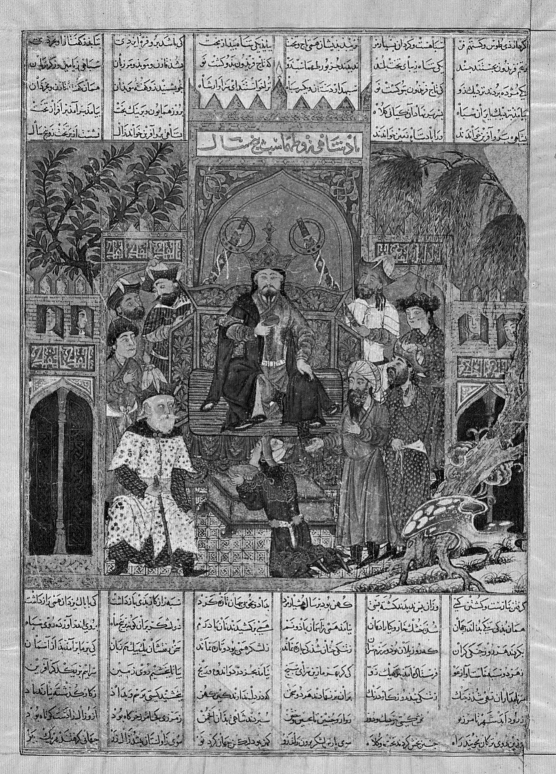

图7.3 "宝座上的扎夫王"《蒙古大列王纪》抄本插图 细部 1330—1340年 弗里尔美术馆

多幅君王登基的场景[6]。如在《宝座上的扎夫王》（*Shah Zav Enthroned*）页中，君王表现为正面居中，廷臣与侍从伴其左右。他穿着交领袍，披肩半挂，盘腿端坐在宝座上，身下铺着彩条纹坐垫（图7.3）。

　　此类君王形象也出现在14世纪热那亚地区的《考卡雷利抄本》中。在"贪食"主题的插图中表现了可汗宫廷宴饮场景（图3.12）。一位貌似鞑靼君王者居于画面中心，两旁各有一位廷臣。在他们周围，还有两位奏乐艺人。这位"鞑靼君王"脸庞宽圆，眼睛细长，下巴和嘴上留着两撇八字细须，头发扎成两股辫子垂至肩膀，双耳戴耳环，头戴一顶翻檐尖顶帽，顶部饰有羽毛，帽绳由红色圆珠系成。他正面、盘腿坐在垫子上，膝盖上铺着一件织金锦锻，白底上装饰有金色的对兽和团花纹样：虎（或狮）和龙。在另一幅"嫉妒"主题的插页中，鞑靼君王再一次出现在页面底部的装饰图案中，他盘腿坐在两位戴着高崮冠的鞑靼贵族妇女中间。鉴于热那亚和那不勒斯皆为东方使节、传教士从东方前往罗马、阿维尼翁教廷的重要中转站，相关图稿很可能通过这类途径流入当地的画家工作坊[7]。

　　在14世纪的地图中，我们同样见到了这种"东方君王"图式，几乎形成了某种固定的样式。法国国家图书馆藏有一幅绘制于伊比利亚半岛东北部的加泰罗尼亚地图（Atlas Catalan）[8]（图7.4），这件海图制作于1375年前后，由当时阿拉贡王国的

6. "列王记"（Shanama）是伊朗文学的流行主题，讲述历代英雄和国王的故事。参见Carboni, Stefano et Qamar Adamjee, "Folios from the Great Mongol Shahnama (Book of Kings)", *Heilbrunn Timeline of Art History*, oct., 2000, https://www.metmuseum.org/toah/hd/khan6/hd_khan6.html.

7. 笔者在《士兵争夺耶稣袍子图像研究》中讨论了14世纪那不勒斯与东方的关系，以及鞑靼人形象出现在那不勒斯的原因，同注1。

8. 加泰罗尼亚地图属于14世纪流行的波特兰海图。1339年，另一位居住在加泰罗尼亚马略卡岛的帕尔玛的热那亚制图师的安吉里诺（Angelino Dulcert/Dalorto）曾制作了两幅伯特兰海图，开启了先河。他以小插图的形式，在地图上标出了沿海和内陆的重要城市，如罗马、巴黎、阿尔及利亚的特莱姆森等。但并没有如加泰罗尼亚地图那样丰富地描绘出东方的景象。

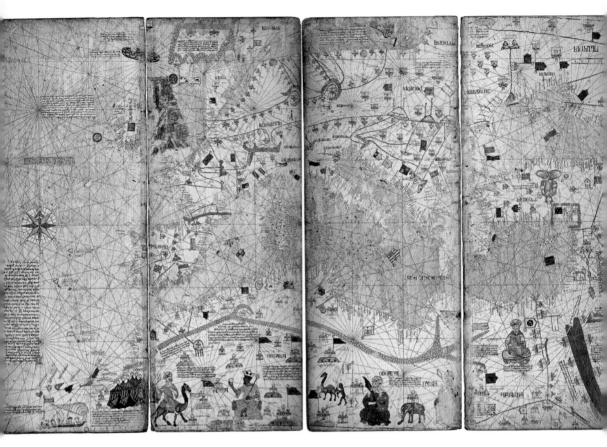

图7.4 《加泰罗尼亚地图》 约1375年 法国国家图书馆

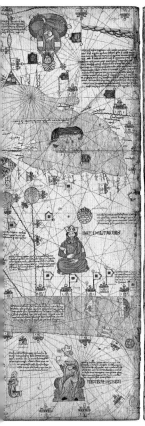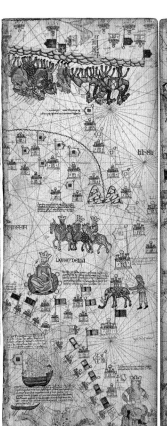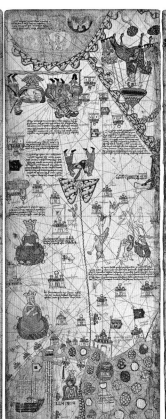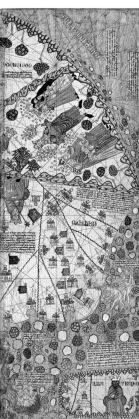

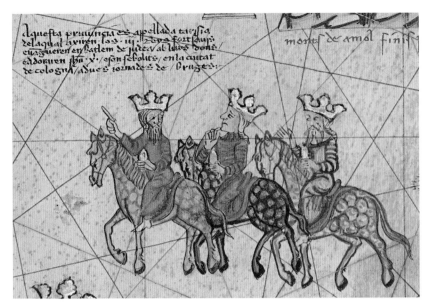

图7.5 "东方三王" 《加泰罗尼亚地图》细部

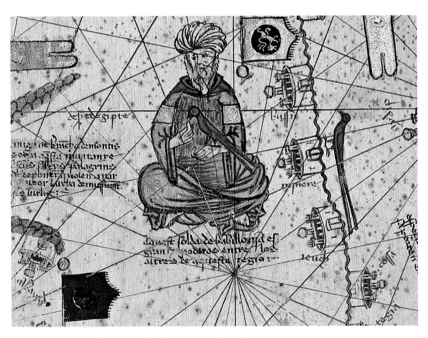

图7.6 "巴比伦的苏丹" 《加泰罗尼亚地图》细部

来者是谁

王子约翰定制，作为礼物送给自己的表亲，未来的法国国王查理六世[9]。为此，他聘请了一位来自马略卡岛（Majorca）的犹太制图师亚伯拉罕·克雷斯克斯（Abraham Cresques，1325—1387年）。海图共分为6个部分，分别绘制在6张上等羊皮之上，再粘在木板的正反面。其中有两幅是关于世界的总体描绘；有两幅描绘了地中海世界，范围从黑海延伸到英格兰；另有两幅描绘了东方世界[10]。

制图师继承了中世纪带有基督教色彩的T-O地图的传统，地图的中心为耶路撒冷，左面为西方，右面为东方，另外三部分为亚洲、非洲和欧洲。西班牙阿拉贡王国和波斯伊利汗国之间关系密切，在地图上的不同地区配有丰富的图像，其中一些来自《圣经》故事，杂糅着自古代开始流传的对于东方的传奇想象：比如被封锁在大高加索山的歌革与玛各，以及食人族，他们不顾一切地吃各种生肉；一位敌基督假扮成基督在耶路撒冷向人们讲道；在土耳其东部亚拉腊山（mount ararat），停泊着诺亚方舟；东方三王正从他施（Tarsia）出发前往伯利恒，他们头戴金色的皇冠，手指明星——有趣的是，三王骑着的马匹毛色杂糅，若斑点状，肤色分别呈紫、青、赤，形似中亚良马青骢马（图7.5）。地图中也表现了一些东方游记中描述的东方景象或一些传教故事，比如，在亚美尼亚附近的伊塞克湖畔（Ysicol，今吉尔吉斯斯坦境内），表现了一座亚美尼亚僧侣建起的教堂，据说那里埋葬着在印度传教的圣多马的尸体。

尤其值得注意的是，地图上还描绘了世界各地（尤其是东方）的君王形象。例如，加纳（Ghanal）的统治者被表现为黑色皮肤，侧面，戴着金冠，凝视着手中的金

9. 位于西地中海的马略卡岛在1344年并入阿拉贡王国以前，是一个独立的穆斯林国家，此地活跃众多犹太商人。岛上的港口城市帕尔马和热那亚、威尼斯一样，成为地中海贸易的中心之一。随着海上贸易兴盛，当地形成了一个制作地图的中心"马略卡制图学派"（Majorcan cartographic school）。参见 Vladimír Liščák, *mapa mondi (Catalan Atlas of 1375), Majorcan cartographic school, and 14th century Asia*, Proceedings of the ICA, Volume 1, 2018.
10. http://expositions.bnf.fr/marine/albums/catalan/index.htm；参见李军：《图形作为知识——十幅世界地图的跨文化旅行》，《在最遥远的地方寻找故乡——13—16世纪中国与意大利的跨文化交流》，湖南省博物馆编，商务印书馆，2018年，第270—274页。

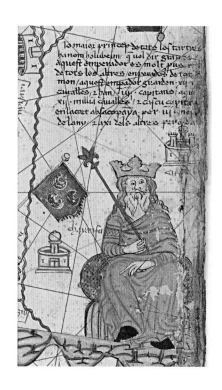

图7.7　"忽必烈"　《加泰罗尼亚地图》细部

球。他穿着一件无色长袍,交脚靠着垫子,坐在宝座上。据铭文记载,他所统治的土地盛产金子,他成为最富有最高贵的王。奥加纳(Organa)的统治者是一位萨拉森人,他与巴比伦的苏丹一样,都佩戴着白色缠头,留着大胡子,穿着宽松、长至脚踝的阿拉伯无领大袍,配搭袖章,披着斗篷,赤足交脚盘腿坐在地上,奥加纳的统治者手持弯刀和盾牌,苏丹正在逗弄手上的青鸟[11](图7.6)。小亚细亚(土耳其)国王戴着翻檐帽子,披发至肩,盘腿坐于地上。穿着近似"辫线袍",上紧下宽,窄袖束腰,

11. 同一类型的还有一位北部地区sarra的国王Jambech,手中拿着金球和权杖,根据旁边的铭文,其国土从保加利亚延伸至Organcio城。一位苏丹王,头戴头巾,坐在一个四周镶有金球的靠垫上,指着自己头上的皇冠。一旁题有铭文:"这里居住着一个强大而富有的苏丹王。他拥有700头大象,在他的指挥下有10万名骑兵,甚至还有数不清的步兵。在这里,人们可以找到大量的黄金和许多宝石。"

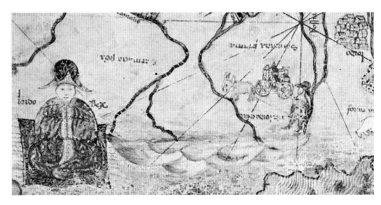

图7.8 "鞑靼统治者" 热那亚世界地图 细部 1475年 佛罗伦萨国家图书馆

"腰作辫线细褶"[12]。在元大都附近,鞑靼统治者也被表现在地图上(图7.7),根据地图上的文字,"他比世界上任何其他皇帝都要富有。一年中有三个月时间一万两千名骑兵,以及他们的队长在宫殿里守护着他"[13]。绘图师用更为尊贵的方式表现忽必烈。他戴着皇冠,穿着交领长袍,手臂戴着"金袖章",持有手杖,倚靠软垫,坐在椅子上[14]。值得注意的是,一位斯里兰卡科伦坡(king of colombo)的基督教国王同样被描绘为类似的形象。他穿着窄袖交领的袍子,披发至肩。一手拿着一颗金球,一手指着身侧的场景——印度洋上的渔民潜入海底用咒语驱赶鱼群,寻找宝藏。

这类形象与我们在《耶稣受难》与《考卡雷利抄本》中所看到的鞑靼君王形象十分接近。而图像上的诸多混淆也表明,当时的欧洲绘图师会用这类图式来宽泛

12. 参见《元史·舆服志》。

13. 关于地图上的铭文,参见网站:http://www.cresquesproject.net/catalan-atlas-legends; *Mapamundi. The Catalan Atlas of the year 1375.* Edited with commentary by Georges Grosjean. Dietikon-Zurich: Urs Graf Verlag, 1978, p.93.

14. Felicitas Schmieder, "Geographies of Salvation: How to Read Medie o Read Medieval Mappae Mundi al Mappae Mundi", *Peregrinations: Journal of Medieval Art and Architecture*, Vol.6, Issue 3., pp.21-42.

地表现居于东方的君王形象。它从侧面证明，欧洲画家对这类"东方君王"图式并不陌生。

不仅如此，一系列"马略卡制图学派"（Majorcan cartographic school）的制图师效仿了加泰罗尼亚地图的处理方式，采纳了这种将东方诸王形象表现在其国土上的做法。比如1413年由维拉德斯特（Mecia de Viladestes）完成的《地中海海事地图》（*Maritime Map of the Mediterranean*）、1439年马略卡岛制图大师瓦尔塞卡（Gabriel de Vallseca）的海图，以及1457年的热那亚世界地图等（图7.8）。

3."士兵分耶稣里衣"的两种构图

那么，为什么鞑靼人不但出现在画面的中心，还被塑造成一位王？

为了回答这些问题，我们必须先了解"士兵分耶稣里衣"图式的演变过程。从士兵在画面中的位置上看，"耶稣受难"主要有两种构图：对称性构图与竖向式构图。第一种构图是14世纪以来非常流行的乔托式构图，画面以耶稣为轴心，分成两个对称的部分。分袍的罗马士兵位于耶稣的左手边，他们混在围观的人群里，多位于画面边缘的位置。长期以来，艺术史学家认为那不勒斯的这幅《耶稣受难》受到了乔托风格的影响，因为后者曾在1328年至1333年间在那不勒斯旅居。然而，与乔托的对称式构图相比，本文讨论的《耶稣受难》把分袍士兵放在十字架的正下方，即画面的中轴线上，这种"竖向式构图"在这一时期的同类题材上并不多见。

实际上，"竖向式构图"来自一个古老的构图传统。在早期东方基督教画家绘制的"耶稣受难"图像中，士兵分袍的情节一致被表现在十字架下方[15]。其中一个典型的例子是6世纪叙利亚的《拉布拉福音书》（*Rabbula Gospels*）的抄本插页（图

15. Jacques de Landsberg, *L'art en croix: le thème de la crucifixion dans l'histoire de l'art, La Renaissance du Livre*, 2001, pp.51-52; Paul Thoby, *Le crucifix: des Origines au Concile de Trente*, Nantes: Bellanger, 1939, pp.24-25.

图7.9　《耶稣受难》　拉布拉福音书
约686年　叙利亚

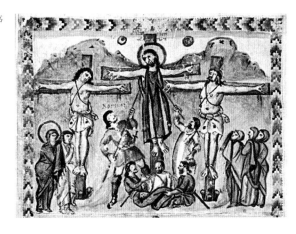

7.9）。这部抄本由一位扎格巴的圣约翰修道院（le monastère Saint-Jean de Zagba）的僧侣拉布拉所做，现今保存在佛罗伦萨的劳伦佐图书馆（Biblioteca Medicea Laurenziana）[16]。插图由两部分组成：上半部分表现"耶稣受难"，下半部分表现"耶稣复活"。不同于乔托笔下（异质性）的对称构图[17]，这幅《耶稣受难》构图符合了形式上和意义上的双重对称原则：十字架上的耶稣位于画面中心，身穿紫色皇袍，如同一个轴心人物。太阳在他的右边，月亮在他的左边；持矛者和持海绵者在耶稣的两侧，左边的圣母马利亚和圣约翰看向基督，与右边的妇人们的目光相互呼应。这种对称性基于十字架周围的"旁观者"的注视，令耶稣成为信徒目光的焦点。

　　然而，虔信者的"注视"却被画面底部的三个士兵打破了。他们盘腿而坐，玩着猜拳游戏，决定谁可以得到耶稣的里衣——这件紫色的袍子平铺在中间士兵的膝盖上。三人被精确地描绘在十字架下，构成了耶稣身体轴线的延伸。一方面，他们是画面中唯一对神性"视而不见"的角色。他们没有注视耶稣，而是背对着他，对他的牺

16. B. Botte, "Notes sur l'Évangéliaire de Rabbula", *Revue des Sciences Religieuses*, Vol.36, No.3, 1962, pp.13-26.
17. 在乔托构图中对称的两部分，在画面表现的内容上经常是相反的。笔者将之称为（异质性的）对称构图。

牲与恩典无动于衷。另一方面，他们却位于一个极为明显的位置，几乎就在观者眼前——如同十字架上的耶稣，在信徒眼前暴露着他的身体、伤口与血。乍一看，这一位置与他们在叙事中的负面角色与边缘位置极不相符，为了解释这个古怪的现象，我们有必要回到当时人们对于《约翰福音》的理解中。

在中世纪的释经学家眼中，耶稣受难的时刻不只是一个死亡的时刻，它还是耶稣即将高升、荣归于主的时刻。因此，十字架成为吸引众人目光的地方："我若从地上被举起来，就要吸引万人来归我"（约翰福音12:32）[18]。从这个意义理解，士兵分耶稣里衣也是这个荣耀事件中的一个重要环节[19]。他们的行动与话语已经在旧约《诗篇》中得到了预言：他们分我的外衣，为我的里衣拈阄（《诗篇》22:18）。这件"没有缝儿""上下一片织成"的里衣，在表面上看是一件"战利品"，但在基督教神学传统中却具有深刻的内涵。这件"享有荣光"的衣袍代表着耶稣升天时留给世人的礼物与恩泽。它最贴近耶稣的身体，因此经常被阐释为耶稣的"第二个身体"——一个在受难中"无损"的身体，预示了他在三日后的复活，也意味着他最终的胜利。

耶稣"死亡"的时刻也是教会诞生的时刻，教会（新夏娃）将从耶稣（新亚当）右肋的伤口中诞生[20]。根据公元3世纪的迦太基主教西普里安（St.Cyprian）对于"教会共融"议题的解读，耶稣"未破损"的里衣（耶稣"无损"的身体）象征着教会的统一，作为天父赠予世人的礼物，它必须"毫无损伤"：

圣体的统一，不可分割的和谐纽带，通过福音书中这件耶稣的里衣向我们显现，它没有被分割或撕裂，而是在抽签决定谁将穿上基督时，完整地来到（赢家）面前，成为他的主人，没有被损坏或切割。关于这件里衣，圣经说，"它是没有缝儿，是上下一片织

18. André Charbonneau, S.J, "Voilà ce que firent les soldats", http://liaison.lemoyne.edu/Voilà%20ce%20que%20firent%20les%20soldats.htm.

19. 同注17。

20. Mâle, Emile, *L'art religieux du XIIIe siècle en France: étude sur l'iconographie du moyen âge et sur ses sources d'inspiration*, Paris, Libr. A. Colin, 1923, p.247.

来者是谁

成的"。他们就彼此说："我们不要撕开，只要拈阄，看谁得着。"（约翰福音19：23—24）这件里衣代表了来自至高者的统一，也就是天堂和天父的统一，它不能被获得它并成为它的主人的人所撕毁：他仅一次、完整地、在其坚实的背景下获得了这一切，所以他永远不能与它分离。那些分割和分裂基督的教会的人不能够拥有基督的衣服。[21]

在这个意义上，正是那这件"没有缝儿""上下一片织成"的里衣成为福音书叙述的关键，也就是受难场景中的焦点，它引出了叙述中的两个关键动作："我们不要撕开"和"抓阄"。从这种角度上看，我们看到的并不是一个"分割"的场景，反而是一个颂扬无损的里衣（耶稣的第二个身体）的时刻。

这些神学阐释有助于我们理解《拉布拉福音书》中《耶稣受难》的"竖向式构图"：里衣既然是耶稣留给世人的礼物，自然被画家们放在他受难的十字架下方，因为这里是基督徒接受耶稣的血与恩典的地方。这件紫色的衣服遮住了士兵的下半身，清晰地呈现在读者眼前，位于前景处极为中心的位置。《耶稣受难》的中心轴线延续至插页下半部分的《耶稣复活》。在画的中央，墓穴被描绘成一个希腊化的神庙，庙门虚掩着[22]。沿着垂直轴线自上而下，我们首先会看到基督在十字架上的肉身，继而是耶稣的里衣——他的第二个身体，最后是空墓前耶稣复活的身体，三个士兵被眼前圣景迸发的金色光芒所震慑。在这里，里衣似乎成为耶稣受难的身体和耶稣复活的身体之间的通道。而有意思的是，分享基督里衣的三个士兵恰好与守卫基督坟墓的三个士兵相呼应。他们"迎接"着基督荣耀的"身体"，并见证了他的复活。

在早期东方基督教图像里，这种"竖向式构图"十分常见，耶稣的里衣通常会平铺在士兵的膝盖上或被两位士兵用双手展开，当我们的目光顺着十字架自上而下，会看到里衣如同耶稣的身体一样呈现在眼前。例如，在保存在西奈山圣凯瑟琳修道院

21. Saint Cyprien, *dans Les Peres de l'Eglise*, Traduits en Français et Publie par M. DE. Genoude, Tom. 5, Paris: Librairie de Sapia, 1842, pp.378-397.

22. K. Weitzmann, "Loca Sancta and the Representational Arts of Palestine", *Dumbarton Oaks Papers*, 28, 1974, pp.31-55.

的一幅8世纪的《耶稣受难》图中（图7.10），三个罗马士兵坐在十字架下。相对于十字架上巨大的耶稣身体，他们被描绘得相当小。耶稣的里衣覆盖在他们的膝盖上并垂落至脚边。9世纪末至10世纪初法国西部地区制作的福音书抄本插页中描绘了另一幅《耶稣受难》，画师在这个古老传统上发展出了一个新的样式（图7.11）。他在抄本左右两页上表现了一个连续的场景："耶稣受难"和"耶稣下葬"。其中，受难场景又分为上下两个部分：上半部分为十字架上的耶稣（圣母和持矛者在他的右侧，圣约翰和持海绵者在他的左侧），下半部分是两个盗贼（两侧各有一位刽子手）。在这两部分之间的缝隙间，表现了"罗马士兵分耶稣里衣"的场景：两位士兵各自一手持刀，一手拿着这件里衣的一角。昂热的版本在"竖向式构图"中颇为新颖地引入了一种对称的效果。而尤其令人惊讶的是，这件又薄又长的里衣在士兵的双手之间伸展开来。无论在形态还是位置上，它都呼应了另一页中被尼哥底母（Nicodème）和约瑟夫（Joseph）抬起的基督紧绷而僵硬的身体，暗示着"里衣"与"耶稣的身体"在神学上的联系。

在14世纪意大利马萨马里蒂马（Massa Marittima）小镇圣塞尔班（San Cerbone）教堂祭坛画中，我们也看到了沿用早期"竖向式构图"的《耶稣受难》（图7.12）。这件作品大约绘制于1316年，很可能影响了我们所讨论的这幅那不勒斯地区的《耶稣受难》。在十字架下方的罗马士兵中，至少混入了两位东方人物：右边有一位戴着高帽的东方人，中间有一位面庞宽圆、眉眼细长的鞑靼人。他头戴一顶奇特的四角翻起的帽子，穿着长袍。帽子和袍子的衣料均为金色鞑靼丝绸（Panni Tartarici），上面清晰可见团窠纹样。他膝盖上的里衣采用的似乎也是同一种布料。虽然这部分图像损毁严重，但我们可以推测画家表现这种珍稀材质的用意，它散发出的微光能够更加吸引观者的目光，甚至让人产生想要触摸的欲望。

实际上，14世纪的意大利画家们不常使用这种构图方式。我们只在少数作品中发现它，比如布纳米科（Buonamico Buffalmacco）的《耶稣受难》和诺西亚的圣萨尔瓦多（campi）教堂中的壁画《耶稣受难》。后者与那不勒斯的《耶稣受难》十分接

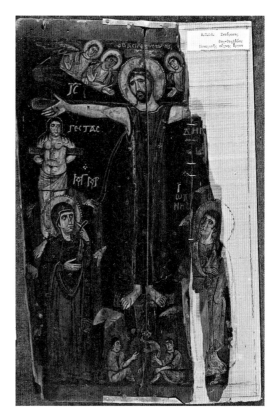

图7.10 《耶稣受难》 8世纪 西奈山圣凯瑟琳修道院

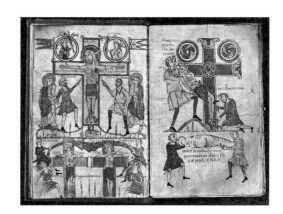

图7.11 《耶稣受难》 福音书抄本插页 9—10世纪
昂热市立图书馆

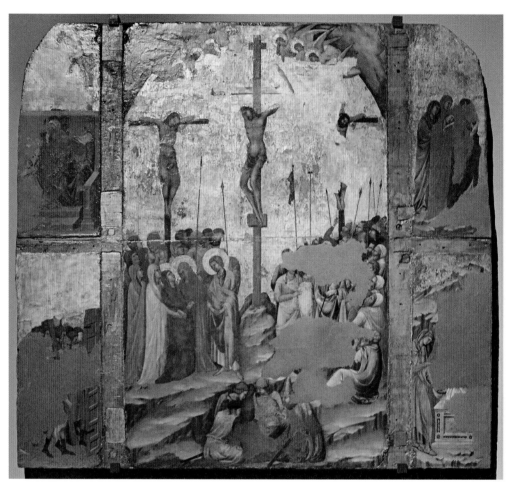

图7.12 《耶稣受难》 1316年 圣塞尔班教堂 马萨马里蒂马

近，十字架下的三位士兵形成一个近似三角形的构图。在他们中间，一个东方人戴着一顶尖帽，肩上披着一件斗篷。他的脸部已经完全损毁，一手拿着色子，另一只手放在左边士兵的肩膀上（图7.13）。

通过这些例子可以看出，在早期东方的耶稣受难主题作品中，对于罗马士兵的表现是相当有限的。画家并没有着重描绘他们的行动细节，而是借助他们展示了耶稣的里衣。后者构成了叙事之关键，它总是被展示在画面最靠近观者的位置，并且位于中心士兵的腿上。而垂直的、集中的构图能够有效地引导观者的目光沿着十字架从上至下移动，从被钉在十字架上的受难耶稣滑向他"无缝"的里衣。在这个意义上，士兵们在场景中发挥了双重作用：一方面，他们拈阄来决定谁可以获得耶稣的里衣，传递了文本叙事层面的内容；另一方面，他们在十字架下接过／迎接了耶稣的里衣／"耶稣的第二个身体"，并将其展示给画外的信徒。在这类《耶稣受难》画面中，里衣的神学意涵似乎让它"跳出"了文本的叙事，它不再只是一件普通的、被描绘在画面中的衣服，而具有了一种圣物般的功效。它像是维罗尼卡的面纱，在文艺复兴画家笔下成为上帝显容（形）的媒介，具有了一种非物质的神圣属性。从叙事角度看，是三位士兵在争夺袍子；从图像表现上看，却是三位士兵正在呈现耶稣的圣恩。里衣虽然是画出来的，却像是位于祭坛上的圣物一般，位于画面中最受人瞩目，也最接近观者的位置上。在这样的语境之下，士兵原本在叙事中负面的、渎神的分袍形象相对被弱化了，而在另一层面上，位于画面中心的士兵们成为中介者，他们是圣物的展现者与圣恩的呈现者。

自14世纪起，竖向式构图方式在乔托笔下发生了变化。这位擅于用画面来叙事的画家开创了一种全新的、对称性的构图。在他绘制于1306年前后的帕多瓦斯科洛维尼礼拜堂的《耶稣受难》中，画面以十字架上的耶稣为中心，围绕他的场景被分为对称的两个部分（图7.14）。这种形式上的划分具有叙事上的功能。它有效地展示了耶稣周围两组人物之间的对立：在耶稣的右侧，悲恸的圣母倒在圣约翰和圣妇人的怀中。与他们同侧的还有抹大拉的马利亚，她跪在十字架脚下，为耶稣的死而哀

图7.13 《耶稣受难》 圣萨尔瓦多（Campi）教堂 14世纪 诺西亚

来者是谁

泣[23]。与此相反，画面另一侧的人群喧嚣而激动，他们扰乱了这种悲哀和严肃的气氛。在此，乔托巧妙地采用了一种"最后审判"的构图模式，基督教的敌人（入地狱的罪人）位于耶稣的左手边，圣徒（升入天堂的选民）位于耶稣的右手边，以此来实现一种神意的分隔：哀悼与亵渎、痛苦与暴力、秩序与混乱、被选中的人与下地狱的人。由此，画面呈现出一种异质的对称性。在其中，罗马士兵被置于负面的一边，令人联想到下地狱的罪人。为了加强叙事上的冲突与对比，乔托选择刻画一个戏剧性的时刻：在前景中，三个士兵正在争夺耶稣的里衣，其中一位拿着刀要将它割下来，其他人则试图阻止他。乔托极力塑造士兵的负面角色，描绘他们举起刀子、激烈争抢长袍的景象。混乱骚动的士兵与沉浸在哀痛中的圣母形成了强烈的对比，进一步强化了前者亵神的形象。

正如我们所看到的，在士兵即将割开"无缝"里衣之际，第一位士兵紧紧抓住耶稣的里衣；第二位士兵已经伸出一把刀；第三位士兵对他怒吼，试图从他手中夺走刀；第四位士兵抓住他的手腕，想要阻止他。令人惊讶的是，耶稣里衣此时的"形态"，竟然与十字架上垂死的耶稣的身体如此相似！外衣的袖子在两位士兵手中紧紧地绷住，如同耶稣被固定在十字架上的双臂。领口向左侧微微垂落向地面露出来，如同疲惫的耶稣将自己的脑袋垂落在肩上。而衣服曲折垂落的下摆，则如同耶稣因无力而弯曲的双腿。

乔托笔下耶稣里衣的形态呼应了"耶稣受难"主题中耶稣身体的表现方式上的变化。在13世纪以前，耶稣通常被表现为胜利的神性形象，他的双眼圆睁，身体笔直而洁净，像是永远没有痛苦，也不会死亡。而到了14世纪，耶稣的形象则流露出人性的一面，他闭着眼睛，因痛楚而弯折着躯体，让信徒能够强烈地感受到这具饱受折磨

23. 一个有趣的细节进一步突出了画面构图的节奏和动态：抹大拉的马利亚的红色斗篷从肩上滑落到地上，与右边部分耶稣光荣地悬挂着的斗篷形成了鲜明的对比，似乎呈现出一个虚弱的死亡的"身体"和一个复活的荣耀的"身体"。

图7.14 乔托 《耶稣受难》
1304—1306年 斯科洛维尼礼
拜堂 帕多瓦

图7.15 安德烈·万尼 《耶
稣受难》 1380年 威廉·A.
克拉克收藏

来者是谁

的身体所遭受的苦难[24]。伴随着耶稣身体的转变，里衣的荣耀形象也发生了变化，它并没有被完好地展示在罗马士兵的膝盖上，而是被他们粗暴地拉扯与分割。

乔托的创意对意大利画家产生了巨大影响。在15世纪的"耶稣受难"主题中，对暴力的描绘达到了顶峰。画家们进一步强化了"士兵争夺里衣"场景的亵渎效果，它通常位于一个动荡不安的大场景中，里面充满各种吵闹的围观者，而争夺中的士兵作为其中最激烈的一个小场景，吸引着观者的注意力。例如，在锡耶纳画家安德烈·万尼（Andrea Vanni, 1332—1414年）笔下，耶稣里衣的袖子被士兵争抢拉扯，就像十字架上遭受士兵羞辱的耶稣受难的身体（图7.15）。又如，在梵蒂尼·古列尔梅托（Fantini Guglielmetto）于1435年在大教堂洗礼堂（Battistero della Collegiata）绘制的《耶稣受难》中，十字架竖立于嘈杂与混乱中：抹大拉的马利亚的哭号通过她张开的嘴变得清晰可"见"，一个小丑般的人正在激烈地打着鼓。基督被描绘在壁画的上部——一个离我们很远的位置。而在我们眼前有两组人物：左边是昏倒在妇人们怀中的圣母，右边是正在争抢耶稣里衣的三个士兵。这件衣服被罗马士兵撕烂、揉碎，甚至被他们踩在脚下。它与圣母并置在一起——她的身体僵硬，几乎像与儿子一同死去了。画家以一种更为剧烈的方式，将悲伤的哀悼场景与暴力的争夺场景同时呈现在观者眼前。在其中，异教徒的罪人形象得以进一步突出：他们穿着不修边幅的衣服，戴着古怪的尖帽子，在抢夺时露出凶狠丑陋的嘴脸。其中，掏出刀子割开外衣的人戴着头巾，明显被表现为14世纪基督徒的最大敌人穆斯林（图7.16）。

因此，我们看到了两种不同的构图方式，他们各自表现出两种不同的士兵形象。乔托及其效仿者的"对称式构图"将士兵置于善的对面，成功塑造了一个暴力施行者，希望以此强化叙事文本中的冲突与对比。这种处理方式将粗暴拉扯袍子的士兵暗示为"鞭笞基督"中羞辱耶稣身体的士兵，士兵因此成了绝对负面的人物。相较而言，

24. Carlo Maria Martini, *Le sérieux de la foi: Croire selon saint Jean*, Traduit de l'italien par Gabriel Ispérian, Editions Saint-Augustin, 2004, p.137; Jacques de Landsberg, *L'art en croix: le thème de la crucifixion dans l'histoire de l'art*, La Renaissance du Livre, 2001, p.71.

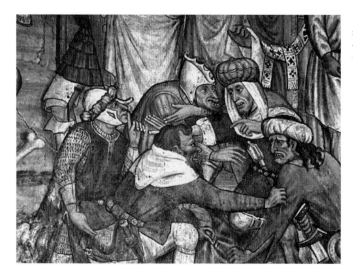

图7.16　梵蒂尼·古列尔梅托　《耶稣受难》细部　1435年　大教堂洗礼堂　基耶里

早期的《耶稣受难》的"竖向式构图"对里衣的表现更多是象征性而非叙事性的,画家将士兵放在了视觉中心,试图通过士兵来呈现那件具有重要神学意涵的里衣。

4. 画面中心的异邦人

虽然那不勒斯的《耶稣受难》重新采用了古老的"竖向式"构图,但画家做了一些根本性的改变:其一,士兵被描绘得比较大,并且位于画中基督、圣母所在的中轴线上。这一精心设计的构图进一步加强了他们的可见性,突出了里衣的重要性。其二,在士兵中增加了一个鞑靼人的形象,他的出现令画面变得更加复杂:在昂热的《耶稣受难》和圣马可大教堂的《耶稣受难》中,罗马士兵是成对描绘的,他们的相貌、姿势几乎完全一样。然而,在我们讨论的这幅《耶稣受难》中,鞑靼人的形象却独一无二,成为画面中的第二个中心。

虽然鞑靼人是一个异邦人,一个被创造出来的新角色,但画家在分里衣的场景中,却赋予了他一个中心角色,主要体现在三点上:其一为位置。鞑靼人不仅在士兵

中占据了中心位置，而且正如前文所显示的，他也是整幅画的中心焦点。其二为外观。鞑靼人呈正面示人，盘腿坐在一块织金红地毯上——地位与权能的象征[25]，看上去他的地位高于其他罗马士兵。其三为行动。鞑靼人完成了叙事中的关键性动作，成为士兵中的"决定者"：耶稣的里衣铺在他的膝盖上，拈阄用的签握在他的手中，可见他是分袍行动中的领袖，那个决定拈阄的人。

这幅《耶稣受难》并不是孤例，鞑靼人的中心性形象也出现在同时期的《耶稣受难》中，并呈现出一系列变体：四幅14世纪那不勒斯地区的《耶稣受难》（两幅抄本插图和两幅木板画——可能为祭坛画的一部分），一幅14世纪末委内奇阿诺·安东尼奥绘制于比萨的《耶稣受难》（图7.17），以及苏比亚科的圣贝内代托（Sacro Speco）修道院教堂上堂壁画《耶稣受难》。在这些作品中，鞑靼人的外貌具有诸多共同之处。他们皆佩戴带檐尖帽，披发至肩，蓄有八字胡须，穿着交领鞑靼袍子。其中一些《耶稣受难》与我们所讨论的《耶稣受难》的构图相近，同时也表现出细节上的变化。

比如，卢浮宫博物馆中保存的那不勒斯地区的《耶稣受难》，大约绘制于1330—1335年，目前认为是那不勒斯的乔托派画家所作。在画面中，三名士兵被表现在画面的前景处（稍稍偏右的位置），与围观人群拉开了一定距离[26]。十字架上耶稣的血像河流一样顺着木头流下，淌过地面，流向这几位持耶稣里衣的士兵。其中两个罗马士兵穿着同样的黑袍，与位于中心的鞑靼人的独特形象形成对比。后者双膝跪地，头戴着红色的尖帽，身穿着交领鞑靼袍，披肩半挂。画家描绘了一个决定性的时刻，两位罗马士兵将里衣撑开，平整如同桌面一般，摆在鞑靼人面前，他的双手合十摇晃着色子，即将把它们扔在上面（图7.18）。

25. "地毯"也出现在这一时期的"谦卑圣母"（Mary Mother of Humanity）主题中。这一时期，圣母不再端坐在宝座上，而是亲切地坐在花园的草地上，因此得名"谦卑圣母"。但值得注意的是，圣母往往会坐在一块织锦垫子或地毯上，而这恰恰是中亚地区用来表现权威者的姿态。
26. Thiebaut Dominique, *Giotto e Compagne*, Musée du Louvre, Paris, 2013, pp.176-183.

图7.18 那不勒斯乔托画派画家 《耶稣受难》 1330—1335年 卢浮宫博物馆

图7.19 克里斯托弗·奥里米纳画坊和"阿维尼翁耶稣受难大师" 《罗马弥撒》抄本插图细部 1330—1336年 那不勒斯

　　在同时期那不勒斯地区的抄本中同样也出现了这类形象。在1360—1365年左右由克里斯托弗·奥里米纳(Cristoforo Orimina)画坊和"阿维尼翁耶稣受难大师"(Maitre de la Crucifixion d'Avignon)画坊共同完成的《罗马弥撒》(le Missel romain)中有一幅《耶稣受难》,其构图透露出来自乔托的影响[27]:画面被分为对称的两部分,圣母和圣妇人在右半部分,罗马士兵在左半部分。鞑靼人仍然居于两位罗马士兵的中心。他左手拿着耶稣的里衣,右手拿着色子(图7.19)。类似的例子还有委内奇阿诺·安东尼奥的《耶稣受难》,鞑靼人同样坐在士兵中间,手中拿着抓阄用的三支签。

27. 同注25,第214—215页。在1350年前后制作于法国的《教化版圣经》(la Bible moralisée)插图中,抄本画师虽然没有描绘"拈阄分里衣"的情节,但在十字架下表现了一些鞑靼人的形象。该插图延续了乔托式构图:耶稣的血从身体中流出来,顺着十字架流到圣母和圣女的光环上。在金色背景下极其明显,在上帝和圣徒之间建立了一种联系,与来自东方的非基督徒的嘈杂人群形成鲜明对比。

图7.20 《耶稣受难》壁画细部 约1350年
圣本笃修道院 苏比亚科

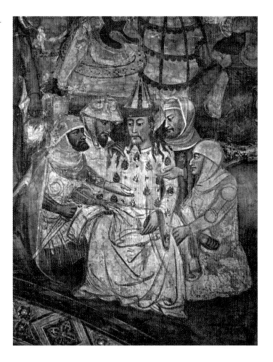

　　苏比亚科的《耶稣受难》由一位特雷西托大师在萨克拉—斯佩科的上层教堂
制作，在壁画的右侧角落表现了"罗马士兵分里衣"的场景。其中，一位鞑靼人盘腿
而坐，披发蓄须，身穿一件长袖束腰袍子，上面装饰着中亚织物中常见的水滴形纹样
（图7.20）。这位"决策者"被四位罗马士兵包围着，里衣在他的膝上铺开。罗马士兵
的动作显然经过了画家的设计，表现得极为对称：在鞑靼人身旁的两位均一手拉着
衣袖，一手拿着刀子，并同时看向中心的鞑靼人，似乎在征求他的意见。鞑靼人低眉
垂目，面色平静，左手拿着一张弓，虽然他并没有拿着签或色子，但他的举动更加耐人
寻味。他的右手扶住右侧士兵的手臂，拦下他即将出鞘的刀。而鞑靼人身后的两名士
兵的行动恰好相反：左边的士兵将色子递交给鞑靼人，右边的士兵用手指向这个色
子。画家巧妙地在图像叙事上采用了"蒙太奇"般的手法，他将前后发生的两个事件
拼接在一起，彼此互为镜像。而处在这幅"双联画"的轴心上的鞑靼人，通过扮演阻

止暴力和保护耶稣里衣的决策者，连接起这两个重要的时刻。

综合来看，在这些14世纪的《耶稣受难》中，画家们在描绘"罗马士兵分里衣"情节时表现出了一些共性：鞑靼人总是位于正中，姿态庄重，扮演了一个中心角色。在大多数情况下，耶稣的里衣和色子（或签）作为叙事和神学层面上的关键物品，前者展示在他的膝盖上，后者被他握在手中。而鞑靼人的"中心性形象"在我们所关注的这幅那不勒斯《耶稣受难》中更是达到巅峰。正如前文所述，鞑靼人被表现成君王般的形象，位于画面神圣的中轴线上。

5.重叠的形象

这一系列作品透露出一个令人惊讶的事实：14世纪的画家们试图在鞑靼人和耶稣的里衣之间建立一种有意思的联系，仿佛是他道出了福音书中那句意味深长话："我们不要撕开，只要拈阄，看谁得找。"若无损的里衣意味着完整合一的教会，那么，图像中的诸多细节似乎都在传递鞑靼人被塑造为一个保护教会统一的形象。而这样一来，鞑靼人的形象变得极其暧昧——他的形象重叠了渎神与承恩两种意涵。

一方面，他坐在领受神恩之地——耶稣受难的十字架下。这是圣血恩泽之地，在中世纪的图像中，我们经常看到抹大拉的马利亚与圣方济各俯身在此哀泣与祈祷。然而与他们相比，三个士兵却背对着十字架上的耶稣，拈阄争夺他的袍子。掷骰拈阄的游戏在诞生之初就带有违背神意的色彩。在古代，这类游戏时常与占卜联系在一起，透露出人类妄图扮演神的角色来揣测命运的野心。掷色子游戏在中世纪社会的各种阶级和各种场所都十分流行，教士与神学家认为它带来了争吵、失序和欺骗，甚至将其指责为"撒旦的邪恶发明"[28]。在这一点上，鞑靼人与罗马士兵专注于这项游戏，

28. Jean-Michel Mehl, "Tricheurs et tricheries dans la France médiévale: l'exemple du jeu de dés", *Historical Reflections*, Vol.8, No.2, 1981, pp.3-25, p.21, p.23.

却对十字架上耶稣的救赎视而不见，显然应该被视为反面人物。但另一方面，鞑靼人的形象表现却让画面变得扑朔迷离，画家显然没有将他丑化为基督教的敌人，反而把他表现为一位"王"。他的姿态和面貌都超出了一个普通士兵，不仅向观者展示了这件里衣，呈现了主的赠予，还阻止了罗马士兵分割耶稣里衣的行动，在神学意义上维护了教会的统一。

而东西教会的共融统一是13—15世纪罗马教会传教史上的重要议题，在笔者看来，这个重叠了渎神和呈现恩典的形象恰好呼应了鞑靼人在该议题的推进过程中所扮演的微妙角色，以及欧洲基督徒对鞑靼人的矛盾心态。

在431年以弗所公会（Council of Ephesus）上，聂思脱里派基督徒被罗马教会视为异端。在萨珊王朝时期，部分流亡于东方的教徒融入了当地的波斯教会，逐渐进入印度、中亚、中国传教。到了11世纪，聂思脱里派基督教已经在中亚地区广为流传，克烈、乃蛮、汪古等众多草原部落先后皈依此教。13世纪初，蒙古人的西征给美索不达米亚地区带来了巨大的灾难，但在蒙古统治期间，他们的宗教宽容政策在一定程度上保护了当地基督徒，有助于东方教会扩大势力。成吉思汗家族与东方基督徒保持友善关系，一些基督徒在可汗的军队和皇宫里担任要职；蒙古可汗与信奉聂思脱里教的克烈部和亲，令基督教的血脉流入了蒙古皇室[29]。拖雷汗的正妻唆鲁禾帖尼（Sorgaqtani）是蒙哥、忽必烈、旭烈兀和阿里不哥的母亲，她是一位虔诚的聂思脱里教徒，这在一定程度上影响了她的孩子们对基督教的态度。旭烈兀的克烈部的妻子脱古思可敦（Doquz Khatun）成为东方亚述教会的重要赞助人，受到当地基督徒的爱戴。这位基督教皇后让自己的孩子阿八哈在幼年时期受洗，取教名尼古拉。阿八哈在她的促成之下与拜占庭国王米歇尔八世（Michael VIII Palaiologos，1223—1282年）的女儿玛丽亚·帕里奥洛吉娜（Maria Palaiologina，1258—1282年）

29. Anna-Dorothee von den Brincken, "Le nestorianisme vu par l'Occident", le *1270-Année Charnière-Mutation et Continués*, Colloques internationaux CNRS, Numero558, pp.73-82.

联姻[30]。在可汗的宫廷里，这位拜占庭公主一直在促成当地基督教社区的发展，并在大不里士建造了一座希腊式教堂[31]。在母亲和妻子的影响下，阿八哈汗对待基督徒的态度也十分亲善。

而一直以来，相对于西欧基督徒，东方基督徒的身后并没有基督教国家政治力量作为支撑，因此，他们迫切地渴望争取当地统治者的庇护。在这个意义上，蒙古大汗作为东方教会的"保护者和赞助者"，介入了东方基督教社区的事务。虽然这种介入给基督教团体带来了某些隐患，却也为他们提供了许多益处[32]。东方亚述教会的牧首登哈一世（Denha I，？—1281年）去世后，1304年5月18日，众主教推举汪古部拉班·马克（Rabban Markos）为新牧首，名为雅巴拉哈三世（Mar Yahbhallaha Ⅲ，1281—1317年）。其中的主要原因是他的突厥—蒙古血统，正如雅各布派主教、神学家希伯留斯（Bar Hebreus，1226—1286年）所解释的那样："掌握权力的国王们是蒙古人，除了他之外，没有人知道他们的习俗、方式和语言。"[33] 聂思脱里派基督徒的策略获得了成功，雅巴拉哈三世在任期间先后受到伊利汗国诸王的爱戴与敬重，尤其与阿八哈汗和阿鲁浑汗关系亲密，他们授予雅巴拉哈三世金牌和赏赐，减轻了当地基督徒的税负。雅巴拉哈三世向阿鲁浑汗引荐他早年的老师拉班·扫马出使欧洲拜访教皇和基督教国家诸王，以寻求合作收复耶路撒冷。

30. 玛丽亚·帕里奥洛吉娜原本与旭烈兀联姻，但在伊斯坦布尔前往伊利汗国的途中，听闻旭烈兀逝世的消息，最终改嫁给旭烈兀的儿子阿八哈。

31. Jean Richard, *La Papauté et les Missions d'Orient au Moyen Age XII e-XIV e siècles*, Collection de l'École française de Rome, 1977, p.75.

32. Bertold Spuler, "Le Christianisme chez les Mongols aux XIIIe et XIVe siècles", *le 1270-Année Charnière-Mutation et Continués*, Colloques internationaux CNRS, Numéro 558, pp.48-50.

33. 1281年，忽必烈可汗派拉班·马克与他的老师拉班·扫马前往耶路撒冷朝圣，在途中东方亚述教会的牧首登哈一世（Denha I）任命拉班·马克为中国北方教区的大主教。Paul Pelliot, *Recherches sur les chrétiens d'Asie centrale et d'Extrême-Orient*, Paris, Imprimerie nationale, 1973, pp.242-243.

另一方面，最初西方基督徒对身为异端的聂思脱里派基督教的态度冷淡而沉默，对教徒们在东方的发展也不甚了解。13世纪，伴随着十字军东征的战事进程发展，这些散落在东方的基督教徒重新走进了教会的视野中。当圣城阿卡的主教、历史学家雅克·德·维特里（Jacques de Vitry, 1180—1240年）随军来到东方时，曾在一封信中提到自己在当地见到的东方基督教徒，又说起有一位东方的大卫王[34]。他信奉聂思脱里派基督教，是约翰王的子孙，曾率领子民抗击穆斯林，占领了巴格达。在十字军东征的时局之下，这封信带有强烈的政治意图：耶路撒冷的十字军需要来自东方基督教王国的增援！教义理念上的差异在军事联盟的需求面前退居二线，此时的教会急需要联合东方来保卫圣地。

在前几章中已经多次谈到，蒙古和平时期欧亚大陆畅通的商路，以及在此基础上由多明我会和方济各会建立的传教网络，让西方传教士有很多机会接触到东方的基督教徒。在柏朗嘉宾、鲁布鲁乞、鄂多立克、马可波罗等人的游记中，都提到过广袤东方土地上的东方基督教群体。传教士们逐渐在与鞑靼人的接触过程中开辟了这块"新大陆"，我们甚至可以将它视为教会向鞑靼人传教的副产品，或者说是一个意外的惊喜。例如，在鲁布鲁克的游记中，将可汗在哈剌和林的宫殿形容为"一个教堂"，他仔细地描述复活节聂思脱里教徒在其中举行的圣体圣事：

> 那里聚集了一大群基督徒：匈牙利人、阿兰人、鲁塞尼亚人、格鲁吉亚人、亚美尼亚人……他们在我们面前承认了罗马教廷是世界教会之首。[35]

居住在伊利汗国的东方基督徒与传教士亦有许多交集。他们以鞑靼使节的身份多次来到欧洲访问教皇与基督教诸王，并参加了第二次里昂主教公会议。他们的到来也让拉丁教会看到了教会共融的希望。在阿鲁浑汗与东方教会牧首所派的使节拉

34. 同注30, p.76.

35. Guillaume de Rubrouck, *Voyage dans l'Empire Mongol (1253-1255)*, traduction et commentaire de Claude et René Kappler, préface de Jean-Paul Roux, Payot, Paris, 1985, p.194.

班·扫马访问罗马期间，他在教皇尼古拉四世的见证下主持了弥撒祝圣仪式，这一事件被人们视为东西教会和解的重要信号。教皇借此授予牧首雅巴拉哈三世三重冕、戒指与谕旨，这个极具象征意义的举动宣告了"教皇之于东方教会的权威"[36]。1304年，雅巴拉哈三世在伊利汗国的东方基督教中心马拉盖[37]会见了一位多明我会士，并托他带给新任教皇本笃十一世一封信（现保存在梵蒂冈），祝贺他登上教皇宝座。在这封贺信中，雅巴拉哈三世承认教皇至高无上的地位，认为他是"所有基督徒的至高与统一的父"：

> 我公开承认他本人是圣伯多禄教宗的继承人，对于从东方到西方教会的所有基督徒来说，他是耶稣基督的世界性教宗。他的爱牢固地建立在我们的心中。我们服从他并向他请求祝福。我们准备接受出自他一方的任何指令。[38]

这封信侧面透露出教会在东方的传教策略发生的变化[39]。鞑靼君王在基督教和伊斯兰教之间摇摆模糊的态度逐渐让传教士意识到，说服鞑靼人皈依基督教是一件几乎不可能的事[40]。因此，他们的传教目标从异教徒转向了东方土地上的基督徒：聂思脱里派、雅各派、亚美尼亚的基督徒等，希望能够让他们皈依天主教，进而促进东

36. Jean Richard, *La Papauté et les Missions d'Orient au Moyen Age (XIII-XIV e siècles)*, Collection de l'École française de Rome, 1977, pp.108109. 参见 *Histoire de Mar Yahballaha et de Rabban Sauma: Un oriental en Occident à l'époque de Marco Polo*, traduction du syriaque, introduction et commentaire par Pier Giorgio Borbone, traduit de l'italien par Egly Alexandre, Harmattan, 2007年, p.105.

37. 元人称"葭剌哈"。

38. 译文参见"中国教会史"（讲义）第二部第二章——出使西方: http://www.cclw.net/gospel/new/zgjhlsjy/htm/chapter05.html; 参见 *Histoire de Mar Yahballaha et de Rabban Sauma: Un oriental en Occident à l'époque de Marco Polo*, 第244—245页; Jean Étèvenaux, Philippe Barbarin, *Histoire des missions chrétiennes*, édition saint-Augusin, 2004, p.78.

39. R.Loenertz.o.p, *La société des frères pérégrinant: étude sur l'Orient dominicain*, Romae Ad S.Sabinae, 1937, pp.160-163.

40. 1295年，伊利汗国的可汗合赞皈依伊斯兰教。14世纪，金帐汗国、察合台汗国的可汗也皈依了伊斯兰教。虽然基督教在中亚地区的势力因此减弱，但东方基督徒仍然活跃在这三个地区。

来者是谁

西教会的共融，稳固教会的力量。

面对穆斯林势力的威胁，鞑靼人、东方的基督教团体和西方基督徒之间形成了特殊的纽带关系。鞑靼诸王，尤其是伊利汗国的君主们周旋于这两股势力之间。从某种程度上看，他们成为了东西教会共融计划的推动力量。如上所述，鞑靼可汗亲近基督教，很大程度上是出于政治考虑。他们派东方基督徒使节前往欧洲访问主教与国王，希望借他们之口来传达自己对于基督教亲善友好的态度，以获得欧洲基督徒的信任，与之结盟共同对抗穆斯林。另一方面，拉丁教廷又迫切需要与东方基督教团体，如希腊、科普特和亚美尼亚的基督徒联系起来巩固力量，建立一个"世界性的教会"，以对抗来自穆斯林世界的威胁[41]。1318年，在苏丹尼耶建立的新教区在某种程度上也参与了这项教会融合的宏伟计划[42]。当地的东方基督徒（尤其是亚美尼亚僧侣）在多明我会的支持下，在遥远的土地上维系着教会权力之网[43]。同时，聂思脱里教徒和亚美尼亚教徒为了促成鞑靼君王和欧洲教廷之间的联盟合作，一直通过信件和流言在后者面前塑造前者的积极形象。在鞑靼使节团访问教廷期间，东方基督教团体内部多次流传出鞑靼使节和可汗已经接受洗礼的消息。小亚美尼亚国王的兄弟森帕德在写给他的妹夫塞浦路斯国王亨利一世的信中提道：

在东方的土地上，居住着众多东方基督徒。那里有无数宏大而美丽的教堂。东方基督徒前往鞑靼可汗贵由统治的国度。在那里鞑靼人敬重他们并给予他们足够的自由。[44]

41. Francis Rapp, *L'Eglise et la Vie Religieuse en Occident A La Fin du Moyen Âge*, Presses universitaire de France, 1971, p.164

42. Jean Richard, *La Papauté et les Missions d'Orient au Moyen Age (XIII-XIV e siècles)*, Collection de l'École française de Rome, 1977, p.169.

43. Johannes preiser-kapeller, "Civitas Thauris. The significance of Tabrīz in the spatial frameworks of Christian merchants and ecclesiastics in the 13th and 14th century", Judith Pfeiffer ed., *Politics, Patronage and the Transmission of Knowledge in 13th-15th Century Tabriz*, University of Oxford, 2013, p.288.

44. René Grousset, *Histoire des croisades et du royaume franc de Jérusalem*, Paris, Perrin, 1936 (réimpr. 1999), p.527, note n° 272.

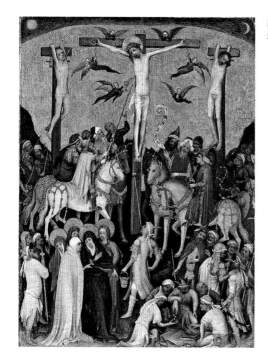

图7.21　圣维罗尼卡大师（传）《耶稣受难》
约1400年　瓦尔拉夫—里夏茨博物馆　科隆

　　从这个意义上看，14世纪东西教会之间的共融契机很大程度上诞生在鞑靼君王、东方基督徒和欧洲教会的利益格局之中。这种关系清晰呈现在这幅14世纪那不勒斯的《耶稣受难》中：在西方传教士眼中，鞑靼可汗最终并没有皈依基督教，但大汗统治下的东方土地，尤其是大不里士和苏丹尼耶教区，为东方基督教团体的发展提供了肥沃的土壤。虽然这位鞑靼人仍然背对十字架，无法认识到主的恩惠；但他向观者呈现了耶稣完整的里衣，好像在展现着诞生在他领土上的新希望，一个有待合一的东方基督教王国[45]。

　　至此，我们或许可以将《耶稣受难》中的鞑靼人形象视为一种复合形象，它来自中世纪基督徒的两种混合情感：其一为对于基督教敌人的提防与警惕，其二为对即

45. 同注30，p.76.

来者是谁

将实现的福音传道使命的雀跃与期盼。这种夹杂着惧怕和希望的紧张关系在"罗马士兵分里衣"的场景中被巧妙地视觉化，诞生了一种暧昧模糊的图像。鞑靼人作为拒绝了上帝之爱的非基督徒，乍一看扮演了一个负面角色，但他又因其在基督教传教史上的微妙地位而获得了特殊的身份：一位呈现圣恩的王。因此，我们很难得出结论：是东方画稿中的君王图式激发了意大利画家在"耶稣受难"题材中创造出这个角色，还是鞑靼人在历史中的特殊性导致画家将鞑靼人表现为一位王？无论如何，这种交织的情感在一定程度上影响了画家对图式的选择和使用。

实际上，这类鞑靼人形象在"耶稣受难"主题中只是昙花一现。尽管如此，它仍然留下了某种印迹，在15世纪的《耶稣受难》中开始频繁表现异族士兵的形象，穆斯林、犹太人和黑人都曾走进了"耶稣受难"的现场，成为新的"分里衣者"。在一幅相传为圣维罗尼卡大师（le Maitre de la Sainte Véronique）于1400年左右绘制的《耶稣受难》中，一群东方士兵在画面右侧边缘玩着骰子（图7.21）。画家似乎将所有的异国情调和怪异的属性混合在一起，让我们看到了一场"异教徒的盛宴"：怪诞的脸、黑皮肤、头巾、尖头盔和小丑帽。这种异乎"寻常"的特征使观者能够立刻辨别出十字架周围的基督徒与异教徒。不过此时，东方士兵的形象已经成为绝对的罪人，失去了其语义含混的复杂性魅力。

结

语

在进行这项研究的过程中，我的脑海中不时会闪现出一个画面，那是14世纪佛罗伦萨画家乔托的《圣彼得的殉教》画面边缘处的一位鞑靼人，他被描绘成侧面，脖子稍稍向前探，一只手放在胸前。顺着他专注的目光，可以看到倒挂在十字架上的圣彼得（图4.1）。这位画面叙事的"引导者"本人是否已经被圣人的殉教所触动，决定皈依基督教？或是仍然内心犹豫？这幅画保留了一些秘密，或者说一个模糊不清地带。它构成了14世纪意大利艺术中的"东方人形象"的一个缩影。总体上看，这种形象实际上不是固定的，而是不确定地变动着，在中世纪人的情感、记忆、想象的两极间来回震荡。

1.敌人和盟友之间

"野蛮人""怪物""毫无人性的畜牲"……马太·帕里斯在《大编年史》插图中描绘的鞑靼士兵向我们展示了一个古代版的"他者"镜象。这面"镜子"映照出的并不是鞑靼人的脸，而是一张异乎寻常的"面孔"，我们在其中看到了中世纪人的"心灵"。它包含着基督教徒对陌生敌人的想象，对过往异教者的敌视，对即将到来的末期的恐惧……这些情感深深烙刻在中世纪人的集体记忆中，共同塑造出一种面目不清的东方人形象。

在这个意义上，建构一个新的"他者"仍然离不开一系列与理想"自我"相反的元素。在其中，我们能看到中世纪基督徒的敌对者的重重身影：犹太人、穆斯林、食人怪物、歌革和玛各……用艺术史家维克托·斯托伊齐塔（Victor I. Stoichita）的话说，他们具有某种"彼此相关的他者性"（l'altérité interconnectée）[1]。一方面，《大编年史》的读者们能够通过鞑靼的"不寻常"的外表和特别的装束来识别出他们：

1. Victor I. Stoichita, *L'image de l'Autre: Noir, Juifs, Musulmans et «Gitans» dans l'art occidental des Temps modernes 1453-1789*, Editions Hazan, 2014, p.31.

鹰钩状的大鼻子和弗里吉亚帽；另一方面，鞑靼的行为被表现得极端而恐怖，血腥的屠杀与"食人宴"令读者们感到胆战心惊。在插图的画面中，能够清晰感受到画师试图在"自我"和"他者"之间制造出一种间隔。正如《亚历山大传奇》中，亚历山大将歌革和玛各封禁在大高加索地区的高墙背后，马太也将"鞑靼士兵"与中世纪人"区隔"开来。这种"区隔"不仅体现在鞑靼的形象与行为上，马太甚至通过鞑靼的马在构图中搭建了一面形象化的"墙"。新的"入侵者"与古老的传统联系在一起，他们共同被这面"墙"挡在了基督教世界之外。我们甚至可以说，马太笔下的鞑靼人形象并没有多少新鲜之处，我们看到的只是来源自古代的某种情感在图像中再次复活了。

从14世纪开始，一种不同以往的鞑靼人形象开始出现在意大利绘画中，有别于马太·帕里斯的"鞑靼形象"，意大利画家开始试图表现一些鞑靼人的具体相貌特点：细长的眼睛、双檐尖顶帽、交领袍、焦婆辫……这些细节并非取自于基督教传统的敌人形象，而在某种程度上展示出鞑靼人的真实"肖像"，同时体现出人们对于东方世界的新认识。

鞑靼形象上的变化不仅限于外观，他们在画面叙事上的功能也不同于以往。13世纪"鞑靼士兵"的极度负面的角色逐渐转变为中性的，甚至带有积极色彩的角色。进一步说，他们从西欧人的"假想敌"转化为他们"潜在的盟友"。在这一变化背后，是14世纪基督徒对待鞑靼人的心态的转变，它发生在13—14世纪之间西方基督徒和鞑靼人的多次接触中。鞑靼人尤其在中世纪的托钵僧会的宗教使命中占据了重要的位置，成为方济各会和多明我会传教的主要目标之一。在这个意义上，他们不仅停留在中世纪人对于遥远异族的想象中，而且真实地走进了意大利社会，走进了西方基督徒与东方诸国的真实关系之中。而在这一层面上，鞑靼人形象构成了这一时期西欧基督教社会中各方势力自我构建与表达的一部分。无论是《三博士来拜》中敬拜小耶稣的鞑靼国王，还是西班牙礼拜堂中东方人的背影，或是殉教场景中的目瞪口呆的鞑靼旁观者，都传递出两个修会建立"世界教会"的雄心，并展现着基督教最终的胜利——教皇的权力抵达了世界的尽头。

2.看与被看之间

注视是人与人之间的最美妙的一种相遇。我们的目光可以越过障碍，无须身体接触，便可以抵达并触碰到另一个人。在14世纪鞑靼人形象的建构过程中，"看"与"被看"构成了一个关键性问题。在《大编年史》的插图中，马太创造性地加入了被俘虏女子惊恐的目光，这位当代人的目光（视角）并没有出现在抄本的文字中，纯粹是画师马太个人化的创造。这一目光在鞑靼形象的塑造中深具力量，它将很快提示读者，鞑靼食人的场景正在被世人所见证。女人在场的目光引导着中世纪读者的目光——也引导着后世读者的目光，一同认出了那个时代的"新恶魔"。

然而，14世纪意大利绘画中的东方人却摇身一变，成为一位"见证者"，在某些情况下，他们甚至成为观者目光的"引导者"。无论是注视圣徒殉教的鞑靼旁观者，守在墓前见证耶稣复活的东方士兵，还是探头朝拜新生耶稣的东方侍从，这一时期的意大利画家企图在传统基督教叙事的神圣空间中，为他们的注视留下一块角落。这些通常处在边缘地带的"异教徒"开始走进了基督徒的神圣时刻，并借助于自己的眼睛，触摸到神性。在这里，东方人不再是"被看"的对象，而成为一位主动的"注视者"，并用他们好奇的目光引导着画外的观者。在画作面前，正是东方人的目光成为"我们"的目光！

本书最后一章中讨论的那不勒斯的《耶稣受难》构成了一个极为特殊的案例，其复杂的画面结构为观者提供了一种"目光的游戏"。在其中，东方人的形象变得颇具矛盾性，他位于画面的中心，伸出十字架下注视耶稣的人群中，却被表现为一位"失去目光"的人物。他无视耶稣的牺牲，却通过展示了耶稣那件荣耀的里衣，成功地吸引了观者的目光。

3.区隔与容纳之间

在东方人形象的生成中，我们会感受到一种再现上的张力。13、14世纪的画家在描绘东方人形象的过程中，始终处在这种区隔与容纳之间的张力关系中。在本书中，我们已经充分讨论了前者，即东方人形象作为"异己者"的形象特点。而在后一种情况下，画家们需要进行一项基本的工作，就是将"异己者"的形象加以改造，容纳进自己的文化。他们往往会在主题或者形象等诸多方面作出努力，让这些形象能够进入自身的传统，并借助这些形象来表达自己的思想与感受。东方人会出现在那些古老的基督教主题中，披着传统人物的"外套"出场，同时保有他们的异类身份。这一转化将唤起一种"熟悉"的感觉，令当时的观者能够理解它们，甚至在他们的引领下进入主题。而在这个过程中，东方人形象也逐渐成为一种新知识，纳入了中世纪人的智识与视野，并在其自身的文化与传统中获得相应的位置。

我们尤其可以在《考卡雷利抄本》的鞑靼人形象上观察到这种转变[2]。正如前文所提到的，这份抄本由热那亚考卡雷利家族委托制作，以教育他们的子女。其中汇集了各种古老的传统与新鲜的知识。作为一部"私人使用的教科书"[3]，抄本插图具有一种"博物志"般的视野，其中描绘了各种树木、昆虫、异国动物（如白象和仙鹤）和

2. Chiara Concina, "Unfolding the Cocharelli Codex: some preliminary observations about the text, with a theory about the order of the fragments", *Medioevi. Rivista di letterature e culture medievali*, 2, 2016, p.196.

3. "Il Codice Cocharelli fra Europa, Mediterraneo e Oriente", *La pittura in Liguria. Il Medioevo*, a cura di A. De Floriani, G Algeri, Genova, 2011, p.289; Colette Bitsch, "Le Maître du codex Cocharelli: enlumineur et pionnier dans l'observation des insectes", Laurence Talairach-Vielmas & Marie Bouchet eds, *History and Representations of Entomology in Literature and the Arts*, Bruxelles: Peter Lang, 2014; "Des sciences naturelles avant la lettre: le surprenant bestiaire des Cocharelli", enregistré dans le site internet du Museum de Toulouse: https://www.museum.toulouse.fr/-/des-sciences-naturelles-avant-la-lettre-le-surprenant-bestiaire-des-cocharelli-

来自异域的民族。遥远地域的新世界跃然显现在抄本读者的眼前，为他们提供了新奇的景观。

在图像层面上，抄本中尤其表现了一场鞑靼人的宴席。鞑靼君王拿着一个大酒瓶。在他的两边，两个鞑靼人正在大口大口地吃东西。我们已经在第三章谈论过这一场景出现的深层原因，它或许混杂了中世纪人对于鞑靼人的顽固记忆。而有意思的是，这场鞑靼人的奢靡之宴被用来表现基督教七宗罪主题"暴食"。而在另一幅表现"嫉妒"的插图中，鞑靼人再次出现了！画师在页面底部描绘了一位"鞑靼君王"，身边有两位头戴固姑冠的贵族女子，可能是他的妻子。这一场景不禁令人想到当时人们对于鞑靼人一夫多妻习俗的描述，它与"鞑靼食人肉"的可怖习俗一样，频繁出现在当时的游记作者与编年史作者笔下：

> ……他们不厌恶一夫多妻制。相反，每个人都可以有一个或多个妻子……[4]
>
> ……至于妻子，各人有多少就养多少，一百个，五十个，十个，多一个，少一个。一般来说，他们与所有的亲戚结婚，除了他们的母亲、女儿或他们的亲姐妹。但他们可以与同父异母的姐妹结婚，也可以与父亲死后的妻子结婚……[5]

在其中，鞑靼人之于欧洲人的差别体现在他们的异域面容、装束和野蛮的生活方式中——他们不洁的食物、粗鲁的用餐方式，以及他们的婚俗。这些新知识一方面体现出中世纪人对于东方的探索——如同插图中异国动物与植物一样；而另一方面，它们又不免被纳入基督教的叙事框架中，并通过这层"滤镜"传递给《考卡雷利抄本》的读者们。抄本中收录与展示了当时最新鲜的知识，同时用这种前所未见的手法来表现基督教的传统教义——"暴食"和"嫉妒"，由此创造性地将鞑靼人的形象

4. Matthieu Paris, *Grande Chronique de Matthieu Paris*, Vol.6, traduit par A. Huillard-Bréholles, Paulin Libraire-éditeur, Paris, 1840, p.6.

5. Jean de Plan Carpin, *Histoire des Mongols*, traduit et annoté par Dom Jean Becquet et par Louis Hambis, Libraire d'Amérique et d'Orient, Paris, 1965, p.32.

融合进基督教的世界。这张新面孔将刺激着人们的想象力和情感,激发出图像的力量。

最终,我们在欧洲人的眼中,见到了这样一位"东方人",他既迫近又遥远,既熟悉又陌生,既与之相似又截然不同。